作者在 2018 年陕西省戏剧创作研修班授课照

全书共三辑。第一辑，是我阅读黑格尔艺术论著所写的文字。它们并非系统研究黑格尔艺术思想的成果，而是结合戏剧创作生产实际，经由对黑格尔艺术观的批判性阐发，力图探究戏剧创作的某些规律。第二辑，是我近年来所写的戏剧评论文章。涉及到的剧目，均为全国及陕西涌现出来的优秀舞台艺术作品。这些文章，可以看作是第一辑我的学习心得的具体运用。第三辑，有两组内容，一是我为参加戏剧创作研修班作品讲评所做的读书札记，一组是我在有关创作会议上的辅导提纲。那颇鲁[?]些读稿心得。因为这些剧作，都是编剧

作者手迹

幕外戏谭

胡安忍 著

西北大学出版社

图书在版编目(CIP)数据

幕外戏谭 / 胡安忍著. —西安:西北大学出版社,
2019.1

ISBN 978-7-5604-4294-5

Ⅰ.①幕… Ⅱ.①胡… Ⅲ.①戏剧艺术—文集
Ⅳ.①J8-53

中国版本图书馆 CIP 数据核字(2019)第 001599 号

幕外戏谭

作　　者:	胡安忍
出版发行:	西北大学出版社
地　　址:	西安市太白北路 229 号
邮　　编:	710069
电　　话:	029-88303059
经　　销:	全国新华书店
印　　装:	陕西向阳印务有限公司
开　　本:	787mm×1092mm　1/16
印　　张:	18.5
字　　数:	284 千字
版　　次:	2019 年 1 月第 1 版　2019 年 1 月第 1 次印刷
书　　号:	ISBN 978-7-5604-4294-5
定　　价:	52.00 元

自 序

这是一本谈论戏剧创作的书,名曰《幕外戏谭》。

全书共三辑。第一辑,是我阅读黑格尔《美学》所写的文字。它们并非系统研究黑格尔艺术思想的成果,而是结合戏剧创作生产实际,经由对黑格尔艺术观的批判性阐发,力图探索戏剧创作的某些规律。第二辑,是我近年来撰写的戏剧评论。涉及的剧目,均为全国以及陕西涌现出来的优秀舞台艺术作品。这些文章,可以看作是第一辑我的学习心得的具体运用。第三辑,有两组内容,一是我为参加戏剧创作研修班作品讲评所做的读稿札记,一组是我在有关创作会议上的辅导提纲。我颇喜欢这些读稿心得。因为这些剧本,都是编剧朋友们的初稿,多为半成品,处于征求意见阶段,通过研讨,彼此坦诚己见,使我学到了不少东西。我的意见有时不免与作者相悖,也不奇怪。研讨本来就是与编剧彼此启发的过程嘛!

2013 年,我曾出版拙著《从人性出发》,如果说,那本书的主旨在于呼唤艺术回归本体,那么,这本《幕外戏谭》则更多关注戏剧创作中的具体问题。书中"情感塑造与艺术的社会责任"一文,录自《从人性出发》,因与本书内容有关,故不嫌赘冗,将其附后。其余两篇书评,为行内朋友所作,收录于此,以示交流。在本书付梓之际,编辑索要作者小传,匆忙之中,将为西北大学汉语言文学系七八级纪念入校 40 周年的一篇文字补录于后,以替代之。

<div style="text-align:right">

胡安忍
2018 年 11 月 3 日
于西安高新望庭国际寓所

</div>

目录

自序 ……………………………………………………………… (1)

第一辑

戏剧是主体心灵绽放的艳丽花朵
　　——读黑格尔《美学》启示之一 ………………………… (3)
新编历史剧要努力彰显主体意识
　　——读黑格尔《美学》启示之二 ………………………… (18)
实现精神意蕴与感性形式的有机统一
　　——读黑格尔《美学》启示之三 ………………………… (32)
戏剧人物的情致表达
　　——读黑格尔《美学》启示之四 ………………………… (45)
"纯粹的光明就是纯粹的黑暗"
　　——读黑格尔《美学》启示之五 ………………………… (61)
过程、精神化及其他
　　——戏剧文本创作应予注意的几个问题 ……………… (76)

第二辑

"十艺节"剧目欣赏 …………………………………………… (97)
春风化雨天女心
　　——阿宫腔《天女》观后 ………………………………… (105)

伸张自由天性,放飞童年梦想
　　——儿童剧《和你在一起》观后 ……………（108）
蜡炬成灰,悲泪自流
　　——商洛花鼓现代戏《带灯》观后 ………（111）
记忆虽逝,亲情永存
　　——话剧《爱,不殊不忘》观后 ……………（114）
特殊年代苦涩而沉痛的情感记忆
　　——话剧《灯火阑珊》观后 …………………（117）
名著改编的完美尝试
　　——话剧《白鹿原》观后 ……………………（120）
默默麻醉师,悠悠患者情
　　——话剧《麻醉师》观后 ……………………（124）
实现从神到人的艺术转换
　　——莆仙戏《海神妈祖》观后 ………………（127）
丝路题材舞剧的双峰之作
　　——观舞剧《丝绸之路》《传丝公主》随感 …（130）
讲述汉中故事,高扬民族精神
　　——舞蹈诗《汉颂》观后 ……………………（133）
常青的艺术之树,永存的人性情感
　　——重温马健翎先生现代戏创作有感 ……（136）
碌碌庸常事,殷殷温馨情
　　——谈曹豫龙小品创作的艺术特色 ………（140）
遗忘的李芳桂,铭记的李十三
　　——新编秦腔历史剧《李十三》观后 ………（145）
心怀大乘,情系众生
　　——剧本《大唐玄奘》读后感 ………………（148）
丢失项链,捡回良心
　　——秦腔现代戏《项链》观后 ………………（151）
悲酸而欣慰的爱情演绎
　　——话剧《平凡的世界》观后 ………………（154）

文道遭遇王道的人生历练
　　——新编秦腔历史剧《司马迁》观后 …………… (158)
诗意的乡野，精神的田园
　　——民俗儿童剧《二十四个奶奶》观后 ………… (161)
月亮河畔的深情壮歌
　　——商洛花鼓现代戏《月亮河》观后 …………… (164)
不谢的紫荆花，永续的家国情
　　——商洛花鼓戏《紫荆树下》观后 ……………… (167)
一幅追寻幸福人生的世俗风情画
　　——原创话剧《四叶草》观后 …………………… (170)
把大写的"人"字刻在心里
　　——大型话剧《柳青》观后 ……………………… (174)
九月榆林君须记，最是硕果累累时
　　——第八届陕西省艺术节剧目述评 ……………… (177)

第三辑

读稿札记（一） ……………………………………………… (187)
读稿札记（二） ……………………………………………… (196)
读稿札记（三） ……………………………………………… (202)
读稿札记（四） ……………………………………………… (207)
读稿札记（五） ……………………………………………… (213)
读稿札记（六） ……………………………………………… (228)
"十一艺节"剧目赏析及对戏剧创作的启示
　　——在2016年西安市戏剧创作研讨会上的辅导
　　　　报告 ………………………………………… (236)
我们为什么写蔡伦 ……………………………………… (258)
　　——在汉中市歌剧本《蔡伦》大纲研讨会上的
　　　　发言提纲 …………………………………… (236)
张民翔《赘笔梨园斋》序 ……………………………… (261)

附 录

情感塑造与艺术的社会责任 ……………… 胡安忍(267)

陕西戏剧评论的崭新成果

 ——评胡安忍戏剧评论集《从人性出发》

 ……………………………… 丁 斯(274)

评论接地气　剖析见真知

 ——评胡安忍戏剧评论集《从人性出发》… 苗晓琴(277)

七八级,我告别悲酸过去的人生驿站

 ——写在西北大学汉语言文学系七八级纪念

 入校40周年之际 ……………… 胡安忍(281)

第一辑

第一辑

戏剧是主体心灵绽放的艳丽花朵

——读黑格尔《美学》启示之一

一、戏剧是主体性最强的一门艺术

黑格尔在他的《美学》中,从作品的精神意蕴与感性生活形态有机统一的视角,将艺术划分为三种类型:即象征型艺术,古典型艺术,浪漫型艺术。所谓象征型艺术,是指作品的内容找不到相应的表现形式,或者说是作品的精神意蕴还找不到适合表现自己的感性生活形象。譬如看见一块巨石,便视它为某种神灵。寓言童话便属于此类艺术。讲一个狮子老虎的故事,表达的是人世间的精神意味。这类艺术用黑格尔自己的话说,就是"理念还没有在它本身找到所要的形式,所以还只是对形式的挣扎和需求"。我在这里之所以要介绍黑格尔的原话,是因为他的原话中有值得我们特别注意的东西。"理念还没有在它本身找到所要的形式",这句话分明告诉我们,作品的形式是由内容本身带来的。这个意思我后面还会详细讲到,这里只提示一下。概括起来讲,象征性艺术的特征,就是将所要表达的精神意蕴强加于某种生活对象,同时又勉强这种生活对象来表达这种精神意蕴。所谓古典型艺术,是指艺术作品的内容找到了与自己相应的形式,或者说是艺术作品的精神意蕴找到了正好适合表现自己的感性生活形象,如古希腊雕塑中的爱神,看到这个形象,我们会感到,这就是爱神,而我们心中的爱神,就是这个形象。用黑格尔自己的话说,就是"它把理念自由地妥当地体现于在本质上就特别适合这理念的形象,因此理念就可以和形象形成自由而完满的协调"。作品内容就如同回到自己的家里一样,和完全适合自己的形式达到一

种独立完整的统一,形成一种自由的整体。第三种类型是浪漫型艺术。黑格尔所说的浪漫型艺术,并不是指我们通常意义上的那种浪漫主义作品,如《西游记》《聊斋》等等,也不是指十八、十九世纪欧洲的浪漫主义文艺思潮,而是指包括中世纪基督教艺术在内的众多的艺术门类,其中包括像文学、绘画、音乐、戏剧等等。在黑格尔那里,浪漫主义艺术最突出的特征,就是作品体现出强烈的主体性原则,再简单而明白地说,就是我们人自己要把自己的精神展示出来给人看。用黑格尔自己的话说,就是"主体性原则既浸入了(作品的)内容,又浸入了(作品的)表现方式"。这就是说,浪漫型艺术的主体性原则,不同于象征型艺术和古典型艺术的根本点在于,浪漫型艺术既抛弃了象征型艺术那种既让内容找不到合适形式的物质因素,又抛弃了古典型艺术那种精神意蕴与人体完全合二为一的可感形式。浪漫型艺术它完全是观念性的,精神性的,对象征型艺术的感性物质因素和古典型艺术的人体因素持全然否定的态度,精神心灵自己将自己作为观照的对象。我们人自己把自己的精神心灵展示出来进行观照,这是我们要特别注意的。就是在这个意义上,黑格尔说:"美的艺术的领域就是绝对心灵的领域"。在这里,黑格尔对于浪漫型艺术的阐述,对我们的一个重要启示就是,艺术作品之所以是艺术作品,就在于它是人对人自身精神状态的一种观照。如果我们暂且先不去计较他的客观唯心主义哲学思想,单就艺术作品作为一种精神呈现来看,他关于艺术作品主体性原则的论述,对艺术创作有着至关重要的指导意义。艺术作品,包括戏剧,它的内容表达的是精神层面上的东西。那么,把这句话反回来说,一部艺术作品的内容,如果不在精神的层面,严格地说,是不能称其为艺术作品的。

在浪漫型艺术中,最能够体现主体性原则的艺术品种当属戏剧。黑格尔在《美学》中,把戏剧看得特别重要,为什么,就是因为戏剧体现了强烈的主体性原则。他说,"戏剧无论在内容上还是在形式上都要形成最完美的整体,所以应该看作诗乃至一般艺术的最高层"。他把戏剧置于诗和一般艺术的最高层。这里的"诗",指的就是包括戏剧在内的语言类文艺作品,"一般艺术"应该指的是美术、音乐以至雕塑等等。黑格尔为什么要把戏剧放在一切艺术品种的最高层呢?我体会主要有三点原因:第一,戏剧艺术是主体性原则发展的顶峰。黑格尔的《美学》,既是一部艺术理论著作,更是一部艺术

史论。纵观《美学》全书整体结构，黑格尔是把戏剧放在所有艺术品种之后来谈的。他认为，单就某门艺术发展的完美程度来考察，人类最早成熟的艺术，是象征型艺术，譬如建筑，继而成熟的是古典型艺术，譬如雕刻，最后才步入浪漫型艺术，譬如绘画、音乐以及被他称之为"诗"的包括戏剧在内的其他文艺作品。浪漫型艺术的特征既然主要是主体性原则的浸入，那么，戏剧处于浪漫型艺术的终端，从艺术发展的视角，它显然是艺术主体性原则发展的顶峰。在这里，需要说明的是，黑格尔关于艺术的分类及其艺术史观，是另外的话题，他关于戏剧创作的主体性原则的论述，是我们有必要特别关注的。第二，他把戏剧放在各类艺术的顶峰，是因为戏剧的艺术感性生活形态完全是精神化的，观念化的。也就是说，从艺术作品精神意蕴和感性生活形态的相互关系来看，戏剧是精神性观念性最强的，那么，它当然同时又是物质性实在性最弱的。这是什么意思？黑格尔认为，人类早期的建筑艺术，作为象征型艺术的代表，它的感性生活形态是采用石材等质量很大的物质，运用一定的量和比例关系构成的形象，如埃及的金字塔等。质量大是建筑艺术的突出特征，包括现在也一样，水泥，钢筋，质量都很大。发展到以雕刻为代表的古典型艺术，相对于建筑艺术，感性生活材料质量大的特征就相对地被弱化了。像古希腊雕塑，它是把个性化的绝对精神或者说是某种神性的东西体现于人体之中，那么人体相对于那些笨重的建筑材料，其物质性就不可同日而语了。待进一步发展到浪漫型艺术的时候，可感的生活材料不仅被极大地弱化，而且被渐次消除净尽了。在这里，绘画的感性生活形态由雕塑的三维空间被简化为两维平面，物质材料为各种颜料纸张所代替，其轻盈程度，几乎没有什么质量了。再进而到了音乐，感性物质生活材料几乎看不见了，音乐是把人的情感以音响的方式直接诉之于人的听觉的。最后发展到语言艺术的时候，感性生活材料就完全消失了，纯粹变成观念性精神性的了。大家都知道，语言是观念的符号。语言艺术完全消解了此前各类艺术的物质性特征。那么，相对于其他语言类艺术形式，戏剧的观念性精神性程度是最高的，这一点，我后面会详细谈到。从以上两点可以看出，主体性的增强和物质性的减弱，是艺术在其发展行程中逆向前进的两个方面。在这里，我可以提示大家，我们观看舞台演出，舞台上呈现的似乎是一种鲜活的感性生活形态，其实那与现实生活的真实并不是一回事，而完全是主体心灵

外化出来的生活。戏剧是主体心灵的外化,是不是在宣扬唯心主义,我前面讲了,我们暂且先不去计较他的客观唯心主义思想,后面我会对此作出合理的解释。第三,戏剧是最高的艺术,还表现在它是各种艺术形式的集大成者。戏剧所运用的艺术手段,是博采了各门艺术之所长的,即我们通常所谓综合艺术。这就是说,它完全是观念性的精神性的,但在观念性精神性的基础上,各门艺术的手段它都可以拿来所用。比如,戏剧它把叙事文学和抒情诗结合到一起就是很有典型性的例子。叙事文学的叙事,在戏剧那里也叙事,但它是人物意志的体现,叙事完全变成了人物的行动,人物承担的是他行动的后果。戏剧也像抒情诗一样揭示人物的内心生活,但却不停止在人物的内心生活,而是把这种内心生活的揭示进一步发展为人物的行动。这就是黑格尔所说的:"在各种语言艺术之中,戏剧体诗又是史诗的客观原则和抒情诗的主体性原则这二者的统一。"集中起来讲,戏剧讲述的故事,是体现人的意志的故事。戏剧也揭示人物的内心世界,但把人物内心生活发展成为行动。至于在戏剧中,涉及音乐、绘画诸多艺术手段,更是显而易见,尤其是音乐,已经发展成为一种相对独立的欣赏因素。

　　黑格尔把戏剧艺术置于各个艺术门类的最高层,集中到一点,就是说,它完全是精神性观念性的,而且相对于其他语言艺术主体性又是最强的。它完全是主体心灵的外化,是从主体心灵中所绽放出来的艳丽花朵。那么,戏剧艺术的这种主体性究竟是如何产生的呢?也就是说,人把人的精神展示出来进行观照,这种主体性是如何产生的呢?黑格尔认为,这与戏剧这门艺术产生较晚有关。他说:"戏剧是一个已经开化的民族生活的产品。"也可以说,戏剧是一个民族自意识觉醒的产品。他这样讲,是用戏剧和史诗来做比较的。史诗如荷马史诗,产生在一个民族还未开化的早期。一个民族未开化的特征,是说这个民族在早期的当时,还没有产生"散文意识"。所谓"散文意识",这里的散文,不是文学作品的那种"散文",而是指人已经有了自意识,人已经觉醒。人类在早期,没有散文意识,是说人还没有觉醒,人还没灵性。那时候人们还没有将自己的意识同整个社会生活剥离开来,意识与当时的时代状况还处于一种直接状态,他说像荷马史诗就是人们的意识与外在世界还处于浑然一体的产物。正是由于此,他说一个民族的早期的伟大功业和事迹一般都是史诗性多于戏剧性的。戏剧则不然。戏剧是人的

意识觉醒的产物。戏剧把史诗的叙事性和抒情诗的抒情性结合在一起,正是由于人的自意识的觉醒,产生一种需要,即通过戏剧这种艺术形式,把主体性的情感行动化,将叙事性的情节意志化,从而将自我精神呈现出来,以便供人观照。用黑格尔的话说就是,"戏剧之所以要把史诗和抒情诗结合成一体,正是因为它不能满足于史诗和抒情诗分裂成为两个领域。要达到这两种诗的结合,人的目的、矛盾和命运就必须已经达到自由的自觉性而且受过某种方式的文化教养,而这只有在一个民族的历史发展的中期和晚期才有可能"。在这段话里,黑格尔所讲的人的"自由的自觉性""某种文化教养",标示的就是人的自意识的觉醒。由此看来,戏剧作为一种主体性很强的艺术品种,不仅是艺术自身不断发展不断完善的结果,更是人在长期的历史发展过程中自意识不断觉醒的表现。举个例子,陕北的宜川县排了一台戏,叫《河魂》,写大禹治水。大禹治水的当时,按说,人的自意识还未产生,人与大自然还处于一种浑然一体的直接状态。在这种情况下,人物体现的直接就是一种民族精神。由于人的自意识还未觉醒,这样的题材,就适合于写成一个民族的叙事文学,不适合于写成戏剧。因为戏剧中的人物,是在一个特定情境中,带着自己的目的去行动的。它着力塑造的是个性化的人物性格。局长和我是朋友,所以我一直不主张他们采用这个题材搞戏。几次开研讨会,我一直叮咛他们,要好听好看,意思就在于注意掩盖题材本身的局限。当然不是说不能搞,而是说有它的局限。第一个问题就说到这里。

二、主体性渗透于戏剧创作的各个环节

具体就一部戏剧作品来说,其主体性都表现在什么地方呢?主要从以下几个方面见出。

第一,素材处理的主体性。戏剧作为浪漫型艺术,处在各种艺术的最高层,其最突出的特征,是精神全然退回到主体心灵自身,精神自己把自己作为观照的对象。具体联系到一台戏,舞台上所呈现的一切,都是精神性观念性的东西。那些可感的、可闻的、可看的感性生活形态,都是主体心灵的外化,都是主体心灵的产品。那么,这就涉及一个问题,即自然状态下的生活就必须转化成精神化的生活。要实现自然状态下的生活向精神化观念化的

生活的转变,在黑格尔看来,必须经历一个否定之否定的过程。第一个否定是,主体精神概念与自然状态下的生活相遇,自然状态下的生活否定了精神概念的抽象性,使精神概念由抽象的变成为具体的。这就是说,作品所表达的精神内容,本来是抽象的,概念化的,我们用感性生活形态来表达它,感性生活形态把这种抽象化的精神变成具体的。这就是黑格尔所说的,"内容的实体性(即指所要表达的精神),不是按照它的普遍性而单独地抽象地表现出来,而是仍然融汇在个性里,因而显现为融汇到一种具有定性的事物里去……"。这是第一个否定。第二个否定是,自然状态下的生活现象与所要表达的精神概念相遇,这种精神概念否定了生活现象的自然性,使其变成为精神性的。这就是说,自然状态下的生活,一方面使精神概念由抽象的变成具体的,同时,自己也要摆脱掉自己的那种自然性。这就是黑格尔所说的,"就这事物这一方面来说,它也解脱了单独的有限性和条件制约性,而与灵魂的内在生活结合为一种自由的和谐的整体"。所谓"单独的有限性和条件制约性",指的就是事物的自然性,偶然性,不自由性,不可避免地受制于方方面面的依存性。经过上述否定之否定之后,主体精神性的生活形态便显现出来了。艺术就是经过否定之否定之后具体的精神形态。我再简要地概括一下,我们作品中所要表达的精神意蕴,它是抽象的东西,它与生活材料结合以后,生活材料让它变成具体的;同时,自然生活材料也脱离了自然状态,变成了精神性的东西。举个例子,譬如苹果,自然状态下的苹果,它的自然性,就是为了人吃的。它经过主体精神否定之后,画家把它画在纸上,就不是为了满足人的口福了,而是为人观看的。所观看的精神意蕴,与苹果相遇,精神意蕴由抽象的变成了具体的,苹果与主体精神相遇,苹果也失去了自己可以吃的自然性,变成了一种精神的替代物。这个道理告诉我们,艺术作品中的生活材料,一定要让它脱离自然状态,变成为一种精神性的材料。关于自然状态下的生活形态转化为艺术形态的这个过程,朱光潜先生在黑格尔《美学》"理想对自然的关系"一段文字的注释中,说得再明白不过了:"艺术就是为表现心灵而征服自然,在艺术里自然是经过观念化的自然,不是生糙的自然。所谓观念化就是把自然纳入心灵,受心灵的渗透和影响,在心灵里转化为观念或思想,于是成为表现心灵的材料。"

那么,自然状态下的生活形态,经过此番否定之否定的改造制作功夫之

后,是否就可以创作出优秀的戏剧作品呢？话还不能这样说。有什么样的主体意识,就会外化出什么样的艺术作品。这就涉及作家艺术家的主体性建设问题。对于作家艺术家的主体性建设,黑格尔是非常重视的。其中最根本的一点,就是作家艺术家要树立为人民大众服务的思想。他在论述作品题材时说:"艺术作品之所以创作出来,不是为着一些渊博的学者,而是为一般听众,……艺术不是为一小撮有文化修养的关在一个小圈子里的学者,而是为全国的人民大众。"他还斥责那些"骂听众低级趣味"的人"用不着那样趾高气扬",其鲜明的群众观点,在现在依然闪耀着灿烂光辉。这是主体性原则在戏剧创作中的一个表现。

第二,矛盾冲突的主体性。描写矛盾冲突是戏剧作品的一个突出特征,也是黑格尔对戏剧艺术创作在理论上的一个巨大贡献。一台戏,之所以要描写矛盾冲突,这是由戏剧艺术形式本身所决定的。在《美学》中,黑格尔始终是将戏剧和史诗以及抒情诗这三者相互比较着来论述的。他在谈到叙事性文学和戏剧的区别时说过这样的意思:前者比较注重客观事实的描写,故事进展的速度比较慢,特别是在遇到矛盾阻力的时候,细致的描写就更慢了。而戏剧呢,乍一看起来,在具体的故事进展过程中,描写某个人物为了达到自己的某种目的,也会与其他人物及其所要达到的目的产生矛盾,似乎同样会产生阻碍与停顿。其实,真正的戏剧性,进展是很快的,是不断地朝着最后的结局迅速推进的。这就是说,叙事性文学是以讲述故事为其主要特征的,可以洋洋洒洒铺展开来描写,甚至还可以穿插进一些与主要事件多少有些关系的旁枝逸叶;戏剧却不能这样,要在两个小时之内,为观众演完一台戏,话题必须集中,其情节必须迅速推进,避免枝叶旁逸,要给人以紧凑之感。这种紧凑之感就集中体现在描写矛盾冲突上。但是,需要引起注意的是,戏剧的这种矛盾冲突绝不仅仅是为了上述结构紧凑的需要,而是由于其中蕴含着一种主体性精神需要呈现。这就是说,在矛盾冲突里,在人物身上,体现着精神方面的内容。这种精神方面的内容,是以一种叫作情致的东西,体现在人物性格之中的。用黑格尔自己的话说就是,"说它(指矛盾冲突)是主体的,是因为本身有实体性的内容意蕴在戏剧里是作为一些个别人物的情欲而显现的"。在这里,这种"实体性的内容意蕴",体现在人物身上就是某种情致。而且还不仅如此,黑格尔又进一步指出,在人物主体身上所

幕外戏谭

体现的这种情致应该具有普遍意义。他的话是这样说的:"在戏剧动作情节中由互相冲突斗争而达到解决的那些目的一定要是对人类具有普遍意义的旨趣,或是要在本民族中广泛流行的一种有实体性的情致做基础。"这就是说,写矛盾冲突,人物性格中的情致,要有"对人类具有普遍意义的旨趣"和民族精神。这一点,也是我们需要特别注意的,作品中的矛盾冲突,不能为了冲突而冲突,要有普遍意义,要体现民族精神。正是在这个意义上,他在讲到戏剧矛盾冲突的几种方式时,一再强调,由物理的或自然的情况所引起的矛盾冲突是没有意义的,追究风暴、沉船、旱灾之类自然灾祸的原因,是不适合于戏剧的。在作品中,写自然灾害,包括科技兴农,解决技术问题,本身没有什么意义,这一点相当重要,必须切记。作家艺术家之所以有时候把它们采撷来作为艺术作品的题材,"只是因为自然灾害可以发展出心灵性的分裂"。看似描写自然灾害,实则表现人的心灵。也就是说,写自然灾害,写科技技术,写怎么样把茶园能够管理好,都不是艺术所要表达的对象,只有通过写它们揭示人物的心灵世界,写它们才有意义。

当然,黑格尔在具体论述"具有普遍意义的旨趣"和"民族的实体性情致"的时候,褒扬前者,贬低后者,宣扬普遍的人性论,诋毁"民族的实体性",却有他客观唯心主义思想的局限性。我们认为,就艺术来讲,愈是民族的,就愈是世界的,失去了民族性,世界性也就无从谈起了。他的矛盾冲突说,更有其庸俗的一面。比如他认为,悲剧矛盾冲突的双方各有其辩护理由,即各有其体现真理的一面,又各带有片面性,即又各有其不正确的一面,通过矛盾冲突,各自克服了片面性,又各自保留了正确的东西,从而便取得永恒正义的胜利,于是达到一种和解。前辈学者早就指出,这种在是是非非面前,各打五十大板的做法,显然是一种和事佬的处事态度。这是主体性原则在戏剧创作中我所讲的第二种表现。

第三,戏剧行动的主体性。戏剧是人的行动的艺术,人的连续不断的行动,便会组成一连串的情节,整个情节呈现在观众眼前的便是一个首尾完整的故事。作为常识,编剧一般都有体会,写戏首先要会编故事,一台戏必须要向观众讲好一个故事。但是,常常被一些编剧所忽略或为难的是,戏剧故事必须是人的故事,必须是由人的行动演绎的故事,必须是在人的主体意志的驱使之下,由执行自我命令的一系列人的行动所讲述出来的故事,而不是

离开了人的故事,离开了人的主体意志的故事,离开了人的主体意志所指向某种目的的故事。戏剧人物是带着某种目的在舞台上行动的,这也是戏剧的一个突出特征。我经常接触到一些导演,你说戏在这儿应该写什么,他考虑的更多的是,这个"什么",人物在这里怎么动作。戏剧是动作的艺术。黑格尔说:"在戏剧里,具体的心情总要发展成为动机或推动力,通过意志达到动作,达到内心理想的实现,这样主体的心情就使自己成为外在的,就把自己对象化了,因此就转向史诗的现实方面。"在这里,黑格尔揭示的就是主体意志外化为人的行动的秘密,为了使这个故事成为人的故事,人物的心情总是要驱使着人朝着理想的目的去行动。这就是说,人的心情的好坏,总要表现为一种行动,通过行动实现自己的目的。紧接着,他又反转回来讲:"动作就是实现了的意志,而意志无论就它出自内心来看,还是就它的终极结果来看,都是自觉的。这就是说,凡是动作所产生的后果是由主体本身的自觉意志造成的,而同时又对主体性格及其情况起反作用"。这就说明,戏剧行动不是盲目的行动,它体现的是主体的意志。戏剧动作是体现主体意志的动作,主体意志是付诸行动的意志。我们通常讲,情节是人物性格发展的历史,其理论上的根据,就在于人物行动、情节、故事是从人物心灵中所产生的。在戏剧创作实践中,我们发现许多戏剧故事是从人物以外编织来的,行动不是人的行动,人物是被放在提前编织好的故事之中的,这样的作品,当然就是见事不见人了。

需要注意的是,对于人的戏剧行为,我们要在批判黑格尔客观唯心主义哲学思想的基础上做正确的理解。在黑格尔那里,尘世间的一切都是由一种本来就存在的绝对理念所产生的,绝对理念据说在各个时代会分化为各种各样的普遍力量,这种普遍力量在艺术作品中,会形成一种情致,出现在人物性格之中,体现于人物的行动。问题是,人物性格中的那种情致究竟是从何而来的,如果像黑格尔所说,这种情致来自绝对理念所分化出来的普遍力量,那么,这就显然从根本上割断了艺术与社会生活实践的密切联系。我们认为,主体心灵的这种情致,并非来自绝对理念所分化出来的某种社会普遍力量,而是来自人民群众活生生的社会生活实践,来自经由劳动创造物质财富的生产活动。戏剧行为只不过是把人物主体从生产生活实践活动中得来的生活感受外化出来而已。如果说,抒情诗是将这种从生活实践中得来

的情感直接抒发出来的话,那么,戏剧没有停留于此,它并未将这种生活情感以直抒胸臆的方式倾吐出来,而是进一步付诸实践,以行动的方式呈现于舞台。这一点,在上述戏剧是各种艺术的集大成者时已经提到。这是主体性原则在戏剧创作中我所讲的第三种表现。

第四,时空结构的主体性。戏剧的主体性原则还体现在作品的时空结构上,像西方理论家们从长期的戏剧艺术创作实践中总结出来的"三一律",就是突出的例子。"三一律",大家都应该知道。对于"三一律",理论界对其理解是不甚一致的。但不管怎样理解,体现的都是作家艺术家对于戏剧结构形式的一种艺术处理方式,都是作家艺术家在作品形式创造方面主体性的一种表现。所谓"三一律",按照通常的理解,大约是说创作主体依据自己的设想,对作品中所涉及的时间、地点、事件进行集中,集中到什么程度,即在一个固定的地点,于一天之内,讲完一个故事。这样的作品,我们在舞台上,现在时常还会看到。像陕西人民艺术剧院前几年演出的话剧《又一个黎明》,就是三一律的样式。朱光潜先生曾经指出过,"三一律"这个概念并不准确,严格地说,应该是"三整一"。什么是"三整一",结合黑格尔《美学》原文,我理解应该是指作品时间、地点、动作的三种整一性,完整性。具体讲来,就是戏剧作品中的时空安排,不能像叙事文学那样,时间一会儿采用穿插,一会儿采用倒叙,场地一会儿在这里,一会儿又移到那里,铺排得眼花缭乱,不便于观众欣赏,要有整一性。黑格尔对待"三整一"的态度是辩证的,集中起来主要有两点,一是根据剧情的需要,该迁换时间时就迁换时间,该改变地点时就改变地点。他在论述戏剧作品的地点时说:"近代戏剧体诗要表现的一般是一系列的丰富的冲突,人物性格,穿插的次要人物和派生的事件,总之,是一种由于内在的丰满性而需要扩展外在环境(场所),所以尤其不能屈从抽象的地点的整一性的约束……"。这就是说,"三整一"是从古典戏剧中总结出来的规矩,近代戏剧创作不应教条的去遵循,因为近代戏剧人物性格逐渐复杂,内容趋于丰富,线索比较繁多,拘泥于一个场所,势必会影响作品整体精神的表达和人物性格的塑造。二是从观众出发,不该迁换时间就不要迁换时间,不该改变地点就不要改变地点。他认为,没有理由更换地点而反复更换地点,是不妥当的。他仍然用叙事文学和戏剧做比较。说叙事文学主要是为人阅读的,或是讲给人听的,动用的是人的想象力,在想象

中把地点搬来搬去是比较容易的,所以叙事文学中对于地点的处理较为随意。戏是演给观众看的,是一种感性直观,不是想象可以于瞬间"思接千载,视通万里",不断地变更地点,会为欣赏带来诸多不便。所以他说,"在地点问题上最妥当的办法是采取中庸之道,既不歪曲现实,也不拘泥于现实"。意即从作品创作实际出发,妥善处理。对于作品中时间的处理,也当同此道理。

其实,对于"三整一"中的时间和地点的整一性,黑格尔并不是特别看重,他重视的是人物动作的整一性。他说:"真正不可违反的规则却是动作的整一性。"那么,动作的整一性究竟指的是什么,他说:"戏剧的动作在本质上须是引起冲突的,而真正的动作的整一性只能以完整的运动过程为基础,在这个运动过程中,按照具体的情境,人物性格和目的的特性,这种冲突既要以符合人物性格和目的的方式产生出来,又要使它的矛盾得到解决。"注意,动作的整一性,要以完整的运动过程为基础。这就是说,动作的整一性,要求必须写出人物动作的产生、发展、转化以及和解的全部发展过程,通过这个过程要呈现出人物完整的情感概念。在这里,我要特别提示,艺术作品重视的就是这个过程。在一个完整的过程中,展示人的精神和心灵。可以说,忽略人与人之间的矛盾运动过程,也是有些作品大煞风景的弊端之一。这个话说起来似乎很容易,落实在创作实践中是有一定难度的。一台戏,精神意蕴的完整表达,人物性格的丰满塑造,依赖的就是人物之间动作辩证地矛盾运动过程。人物动作所引起的冲突过程不完整,作品的精神意蕴肯定是残缺不全的,人物性格也无疑是扁平的。所以,感性生活形态完整,精神意蕴才可能完整,人物性格才可能丰满。作品精神意蕴与感性生活形态是相伴相行的,作品的内容与形式原本就是一回事情。这个意思在开始的时候我就提示过了。我曾经阅读过陕西剧作家创作的大量剧本,发现相当多的剧本往往写不好人物动作的矛盾运动过程。仅以人物的转化来说吧,生硬,不自然,概念化,给人以虚假的感觉。它所带来的直接后果,就是人物情感流程的残缺,精神内容的不完善。作品中人物的转化,要把人物置于生活的实践中去转化,不能一番说教就转化了。黑格尔关于戏剧作品时空整一性尤其是动作整一性的论述,对于我们从事剧本创作,无疑具有醍醐灌顶的作用。除过"三整一",在戏剧结构方面,当然还有许多规矩。这些规矩,从

其本质来看,都是主体性原则在戏剧创作实践中的具体表现。

三、主体性缺失是目前戏剧创作的一大弊端

戏剧是由主体心灵产生和再生的一种美。戏剧艺术的主体性原则,不管是主体心灵对于自然状态下的现实生活的精神性提升,还是体现某种主体性精神的矛盾冲突,抑或是人物在特定情境中带着某种目的的主体性行动,或者是创作主体按照戏剧艺术创作规律对于时空以及情节结构本身进行经营,对于我们从事戏剧创作实践,启示都是多方面的。如果说,长期以来,戏剧创作现状还不能尽如人意,优秀作品还不多,尤其是艺术精品几乎是凤毛麟角,究其原因,我以为在很大程度上是作家艺术家主体意识的缺失。作品主体意识缺失的表现形态也许很多,此处仅举一例,以窥全豹。譬如在戏剧创作实践中,许多编剧常常会步入这样的误区:艺术来源于生活,于是便在生活之中搜集素材,这当然是对的。但是,却对搜集来的生活素材没有或者少有真正属于自己的独特人生感受,更不会在自我主体心灵之中形成具有某种情致的人物形象,创作出来的作品通常是在苍白的人物形象的遮掩之下,用感性生活形态直接表现一种司空见惯毫无新意的精神内容。我曾经读到过两个描写国民党将军抗战的剧本,令人尴尬且惊诧的是,两个作品的主人公给人留下的印象竟然如出一辙。尽管两个戏所描写的事件截然不同,可是主人公似乎都爱护士兵,似乎都治军严明,似乎都体恤百姓,似乎都临危不惧,真是奇了怪了!之所以如此,其原因在很大程度上就出在编剧主体性的缺失,即编剧自己对于描写对象没有自己的独特体验,没有自己独特的看法,没有自己独特的感悟,没有把一种普泛性的精神意蕴在个性化的人物性格中形成一种情致,导致作品抽象概念与感性生活形态两张皮,未能形成一个完整的情感概念,从而丧失了作品的特殊品格。一部艺术作品,依黑格尔的美学思想,就是理念的感性显现。对于具体作品来说,这里的理念,就不是大而化之的一种精神概念。它是某种感性形态的精神意蕴,是某种精神意蕴与它的感性生活形态结成的一个自由完整的统一体。一部戏中的精神意蕴,就是我在开始所讲的,它是具体的,特殊的,个性化的,不是抽象的,普泛的。黑格尔说:"理念必须在它本身而且通过它本身被界定为具

体的整体，因而它本身就具有由理念化为特殊个体和确定为外在现象这个过程所依据的原则和标准。"这就是说，理念作为一种精神旨趣，即作品的内容，它在人物性格中形成一种情致，本身就带有自己的形式，而这形式不是别的，也就是作品内容的那种形式。在这里，我要再次强调，一部戏的内容和它的形式原本就是一个东西，只是从内容看，它是内容，从形式看，它是形式，是一个硬币的两面。在这里，有一个概念，上面反复提到，这就是情致这个概念，需要做点解释。什么是情致？简单地说，就是一种大化流行的普遍精神的性格化，或者反过来说，就是被个性化了的一种普泛精神。相反，如果作品的理念是抽象的，不是具体的，那么这个理念的所谓形象或叫作形式也就还不是由理念自己决定的，而是从外面搜集来的。对于这种从外面搜集来的形象或形式，黑格尔指出："这样事物的独立自在性就被剥夺掉了，因为主体要利用它们来为自己服务把它们作为有用的工具看待，这就是说，对象的本质和目的并不在它本身，而要依靠主体，它们的本质就在于对主体的目的有用。"这段话的意思是说，作品的理念如果是抽象的，从外面搜集来的形象或形式就不会与精神内容形成有机的统一体，它被作者用作其他目的了，如我们通常所见的宣传性的所谓作品就是。上述两部剧作之所以如出一辙，就是因为理念还是抽象的，理念的形式是外来的，形式与理念分裂，丧失自主性，服务于艺术以外的其他目的了。出现这种创作现象，最根本的原因，就在于创作主体对所描写的感性生活材料没有独特体验，没有独特感悟，更没有将这种独特体验和感悟以一种情致的样式，体现在人物性格之中，而是一味地用它们表现一种普泛的主题思想。这显然是用一种形式逻辑的思维方式，逼迫生活材料就范，让材料屈从于一种抽象的精神内容，从而追求艺术本体以外的某种东西。实践证明，这样只能产生概念化的作品。所以，对于具体艺术作品来说，一定要把那种普泛的主题思想，通过创作主体对于生活的独特感悟，转化为作品人物的一种情致，使这种情致与感性生活材料达到同一。黑格尔说："一切真理只有作为能知识的意识，作为自为存在的心灵才能存在。"艺术作品之中的理念，是以人的主体心灵的方式存在的，是必须寄放在人的心灵之中的。这个意思也可以这样来表述：艺术作品中的精神旨趣，是产生于主体心灵之中的。人的心灵是个性化的，源自主体心灵的精神内容必然是具体的，特殊的，不是概念化抽象化的。表现在戏

幕外戏谭

剧舞台上,那些可感的生活形态,必然是经过作家艺术家个人主体心灵浸润过的生活形态,必然是经过主体心灵洗礼过的生活形态。在现在的戏剧舞台上,在精神意蕴方面,很少能够看到有主创人员自己对于生活的新发现,新感悟,很少能够看到与这种新发现新感悟达到高度有机统一的让人耳目一新的感性生活形态,这也就是我为什么要与大家一起讨论戏剧创作主体性原则的初衷,其用意就在于希望大家对此能够引起高度重视。现在,倡导社会主义核心价值观。那么,如何才能将这种大化流行的时代精神,体现在作品之中呢?这就要注意把它们转化为人物性格中的一种情致。人物性格中的组成因素很多,情致是主导的方面。人物的行为,是在某种情致的左右之下行动的。作品是要塑造人物形象的,不是像写文章那样表现主题思想的。关于人物的情致,我还有专文介绍,这里讲主体性意识,只是顺便提示一下。

当然,说戏剧是主体心灵绽放的艳丽花朵,有必要郑重申明,在黑格尔那里,体现主体性原则的一切戏剧创作现象,都是与现实生活无关的,都是在精神领域里进行的,都是建立在他的客观唯心主义哲学基础之上的。在他那里,理念,绝对理念,无限,神等等,是脱离人类社会生活实践而存在的,他认为绝对理念是无所不在地游荡于天地宇宙之间的。在人类社会,绝对理念会在各个时代化为各种各样的社会普遍力量,对于一个人来说,它会像神附体般存在于人的心灵之中。也正是在这个意义上,艺术美就是理念这个定义,他认为也可以说艺术美就是心灵的外化。对于他的客观唯心主义哲学思想,我们一定要批判,摒弃。如果说,我们把艺术创作的主体性原则牢固地建立在辩证唯物主义的哲学基础之上,也就是说,人物的主体性并非来自绝对理念,或来自无限的神性,而是来自社会生活实践,把黑格尔"手足倒置"的客观唯心主义思想再倒置过来,那么,黑格尔关于艺术创作的主体性原则便会放射出灿烂的光芒。戏剧是主体心灵绽放的艳丽花朵这一容易引起歧义题目,就会扎根于深厚的生活泥土之中了。开始我已经说过,戏剧是主体心灵所绽放的艳丽花朵,存在客观唯心主义之嫌,通过这样一个说明,相信大家一定会对它有一个正确的理解。

最后,有一个与戏剧的主体性原则密切相关的话题,有必要顺便加以辨析。这就是,由于戏剧艺术是主体性原则发展的顶峰,黑格尔遗憾地认为,

从戏剧开始,艺术是要走向消亡的。此话他尽管没有明说,但从他的论述中可以看得十分清楚。他早在《美学》第一卷绪论中就说:"我们尽管可以希望艺术还会蒸蒸日上,日趋完善,但是艺术的形式已不复是心灵的最高需要了。"及至《美学》第三卷下册最后论述到戏剧的时候,他就把这个意思讲得十分明确了。他说:"到了这个顶峰,戏剧就马上导致一般艺术的解体。"这里的顶峰,具体指的就是戏剧中的喜剧样式。他认为,喜剧的内容是空虚的,一切具有实体性的旨趣,如真理、道德以及一切高尚的东西,当然就被弃之不顾了。"理念的感性显现"这一艺术理想也就被破坏了。主体性导致艺术消亡的观点,是从他的客观唯心主义哲学思想推论出来的,当然是错误的,站不住脚的,反映出他客观唯心主义思想的局限性。我们认为,世间从来就不存在什么绝对理念,存在的首先是人类的社会生活实践,人的主体意识是从社会生活实践中获得的。人们把从社会生活实践中获得的精神情感,遵循主体性原则,以活生生的感性生活形态展示出来,供人观照,这就是艺术的本质。社会生活实践不会结束,人类的精神情感便永远不会枯竭,作为一种精神观照,艺术必然与生活实践相伴相行,万古长青。作为观念性精神性最强的戏剧艺术,主体意识只要从社会生活实践中不断汲取有益营养,将具有普遍意义的时代精神以情致的方式体现于自己所塑造的艺术形象之中,就一定会创作出真正的艺术精品。

黑格尔的《美学》,是他哲学体系中极小的一部分内容。然而,就是这极小的一部分内容,也是洋洋约150万字,博大精深,内涵十分丰富,同时,也比较晦涩难读。我对它的理解,当然十分肤浅,肯定与原文原意有出入之处。对于此,我都不大在乎。我只是急于从理论上,希望通过读它,能够解决我们在戏剧创作当中出现的一些困惑,希望通过他的论述对于消除这些困惑有所启示。仅此而已。

本文系2015年11月17日在安康市戏剧创作人员培训班上的辅导报告,原载于2015年《艺术界》第五期,2015年11月《当代戏剧》第五期,所有引文均见黑格尔《美学》

幕外戏谭

新编历史剧要努力彰显主体意识
——读黑格尔《美学》启示之二

黑格尔是西方客观唯心主义大师,他的《美学》可以说是他的客观唯心主义哲学体系在艺术理论上的具体运用。众所周知,黑格尔的哲学体系历来受人诟病的是"手足倒置",简单说来,就是颠倒了物质与精神、存在与意识、感性与理性的关系。比如说桌子,他从他的"绝对理念"出发,认为应该在人的头脑中先有桌子这个概念,然后才有被我们称之为"桌子"的那个桌子。再比如说水杯,也是先有人头脑中水杯这个概念,然后才有被我们称之为"水杯"的那个水杯。以此类推,世间的万事万物,无不如此。他的这种"手足倒置"的哲学体系之所以受到马克思、恩格斯的严厉批判,其最根本的原因就在于它忽视了人类社会的生产生活实践,忽视了所有精神现象都是人类生产生活实践的结果。黑格尔虽然也讲实践,那不过仅仅局限于人的精神领域。可是,黑格尔用他的这种"手足倒置"的哲学体系分析文艺现象,得出"美是理念的感性显现"的结论,却有它的精彩之处。如果说,我们不过多地纠缠在他的"手足倒置"的哲学体系上,只就他为艺术所下的这个定义本身来看,的确在一定程度上体现了美的艺术创造的规律,道出了艺术的真谛。他认为,美的艺术就是理念,就是让读者观众可以看得见、摸得着、听得到的理念。再以通俗的语言引申一下,就是作家艺术家以自己强烈的主体意识,通过艺术创造,用感性形式所表达出来的人的思想情感,用活生生的生活形态所体现出来的精神内容,用千姿百态的世俗人生所叙说的一种人生况味。为了说明艺术如何使人在外界事物中进行自我创造,他还举了一个例子:"一个男孩把石头抛在河水里,以惊奇的神色去看水中所现的圆圈,觉得这是一个作品,在这作品中他看出他自己活动的结果。这种需要贯穿

第一辑

在各种各样的现象里,一直到艺术作品里的那种样式的在外界事物中进行自我创造。"(《美学》第一卷39页,朱光潜译,商务印书馆,1981年版。本文引文均出自黑格尔《美学》,以下只注明某卷某页)从这个例子中可以看出,这个男孩把石头抛在河里并以惊奇地神色去看自己的"作品",就体现了一种强烈的主体意识,体现了依据自己的"需要"去创造的思想。据此,我们说,作家艺术家在创作实践中,自身那种强烈的主体意识,对于创作一部艺术作品来说,是至关重要的。它是一部艺术作品的生命来源。作家艺术家在创作作品时,面对一个题材,一定要用对于生活的独特感受来处理它,浸润它,统领它,对它实施一种精神灌注。由此,不禁使人联想到,在我们目前新编历史剧创作领域,还存在着诸多不容忽视的弊端,我以为主要是编创人员主体创造意识淡薄,导致作品从精神意蕴到艺术呈现缺乏创新,给人以陈旧厌倦之感。

新编历史剧,贵在新编,贵在新编中出新,贵在通过新的历史故事,塑造出新的人物形象,传达创作者对于生活的一种新发现,一种新感受,一种新体悟,一种新信息。出新,是对新编历史剧以至于所有艺术作品的创作在内的一个根本性要求。一部作品,出不了新,严格地讲,是不能称之为创作的。而我们通常所见的新编历史剧,绝大多数体现不出新编之意,可供观看的故事情节陈陈相因,蕴含的精神内容司空见惯,不能给人带来新颖的审美感受。常见的有以下几种表现。

一是把新编历史剧编成了一段真实的历史。前不久,陕西省戏剧家协会举办校园戏剧节,其中一项内容是剧本征集评奖。我应邀参与了这个活动,先后阅读了80多个剧本,其中有不少新编历史剧。这些新编历史剧,尽管是戏剧的样式,但从内容来考察,的确是一段历史的再现。也就是说,你如果要了解哪一段历史,读一读这些与之相关的新编历史剧就可以一目了然了。之所以会出现这种情况,可能是因为历史的写作与新编历史剧的创作在某些地方有其相通之处,作者把它们混为一谈了,而把它们之间的区别给忽略了。所谓历史,无非是指某民族某一时期在生产生活实践过程中的某些人和事。对于这些人和事,历史家在编写历史时,仍然对它要进行再造和表现。对此,黑格尔是这样说的:"使一些分散的个别的情况和事件互相联系起来,组织成为一个连贯的整体,一方面使读者可以根据这种叙述,对

有关民族、时代以及当事人物的外在环境和内心的伟大或弱点,形成一幅明确的显出性格特征的图景,另一方面也可以看出全体各部分之间的联系以及他们对一个民族或一个事件的内在的历史意义。"(《美学》三卷下38页)可见,历史写作的这种"联系""组成整体""形成性格特征"等等特点,的确与新编历史剧的创作很接近,甚至有其相通之处。但相通并不等于相同,接近毕竟有质的区别。首先,历史中的人物所从事的那些事情,是一种社会任务,是生活现实对他的要求,还没有和人物个性融合为一种完满自主的整体,用黑格尔的话说,就是没有"成为一种自为的本身就是目的的目的。"这也就是说,人物的行为,不一定是人物按照自己所要达到的目的发出的,"不是他们个人生动的面貌,而是原已存在的不依存于个人的现实世界对所追求的目的所起的作用"(《美学》三卷下39页)。新编历史剧中的人物行为不是这样,人物的心灵与自己的外在行为是一致的,人物外在的行为就是人物心灵的另外一种存在样式。它不是为了完成一种社会任务,不是为了自身以外的什么目的,而是为了表现自己,是人物自己精神的一种表现。其次,为了达到一个目的,历史的情节,人物的行为,往往是偶然的,无内在统一的,或者只从目的出发,只着眼于采取措施的实际效用,只着眼于行动所产生的功利性结果。这就是黑格尔所说的,他的故事情节是"散文化"的(这里的"散文",指的不是现在作为一种语言艺术门类的散文,而是一种凭着知解力,只注重手段与目的、原因与结果、理由与结论的思维方式)。新编历史剧中的情节和人物行为,排除了赤裸裸的功利目的,是从直接的独立的自由的生命灌注而来的,体现的是作者的一种主体意识。第三,历史家须忠实的记录摆在面前的事实,因为"历史家没有权去改造直接现实中所固有的这类实在情况"(《美学》三卷下47页)。新编历史剧不是这样,它必须对历史材料进行改造。这是因为,只有进行这种改造,才能使得作品"最本质的核心和意义通过对外在事物面貌的改造而获得最适合的客观存在"(《美学》第三卷48页)。这就是说,外在的历史材料,是不符合作品所要表达的"最本质的核心和意义的",只有对它进行改造,才能使内容和形式结合成一种有机的统一体。

二是由于创作者对自己所描写的历史材料的处理是历史的,不是艺术的,作品所体现出来的是历史材料原本就存在的一种意义(我把它叫作自然

意义),而不是作为一部艺术作品所应具有的内容意蕴。我曾读到某市一位作者创作的几部新编历史剧,令人佩服的是,这位作者对于先秦两汉的历史是那么熟悉,历史知识是那么丰富。读了他的作品,会使人十分清楚地了解他所写的那段历史。然而令人遗憾的是,他不过使用了戏剧的艺术样式,在讲述实实在在的历史的同时,表达的是历史的那种自然意义。关于这一点,黑格尔讲得很明白:"诗(包括戏剧,笔者注)在运用历史材料这个方面还可以走得更远,它用作主要内容的不是实际历史事迹的内容和意义,而是某一个与这种内容和意义多少有点联系的基本思想,至于历史的事实,人物和地点之类被运用,更多的是作为刻画个性的装潢和手段。"(《美学》三卷48页)。这就是说,作品的内容意蕴,主要是作者自己对于历史材料的看法和体验,这种看法和体验,与这个历史题材的自然意义仅仅只有一点点联系,因此他说艺术作品在运用历史材料方面"可以走得更远",描写历史仅仅是个手段,塑造人物并通过人物表达作者的人生体验才是目的。那么,这种"可以走得更远"的意思为什么与实际历史事迹的内容和意义又"多少有点联系"呢? 我想,这是由于作者对于生活的这种看法和体验,毕竟要依托历史材料表达出来,历史材料固有的那种自然意义,会根据作者对于历史材料的改造情况,或多或少被无意识地带进作品中来。如果我们要进一步了解这类新编历史剧的症结所在,最好还是用事例进一步详加说明。如商鞅变法,在陈薪伊所导演的话剧《商鞅变法》中,通过讲述商鞅变法的故事,传达的是陈薪伊导演个人独特的生活体验和人生感受,是创作者万箭穿心的人生悲情,这种人生悲情是创作者主体性的一种表现。我上面所提到的那位作者,也写了一个商鞅变法的剧本,故事很完整,但通体就是黑格尔所说的,是"散文化的",作品体现出来的是历史原本就存在的一种自然意义,即商鞅变法在客观上推动了当时秦国的经济发展和社会进步。之所以会形成这种情况,原因就在于作者对于商鞅变法这个题材,没有经过主体性的浸润,缺乏一种生气灌注。所以我们说,陈薪伊导演的《商鞅》表达的是一种艺术意蕴,这位作者创作的《商鞅变法》是历史的再现。前者那种艺术意蕴是从主人公的人生命运中发散出来的,后者那种自然意义是商鞅变法事件原本就有的。

说到这里,我还想延伸说明,在现代戏创作中,尤其是在以真人真事为

题材的剧本创作中,也存在类似弊端。英模人物的先进事迹,它本来就存在一种自然意义,如对生产发展起了某种带动作用,改变了贫穷落后的面貌,改善了人民群众的生活,表现了中华民族某种优秀的道德传统等等。这种自然意义,往往是我们通过媒体对英模人物进行新闻宣传的依据和理由,不是一部艺术作品所要表达的主要内容,所以不能把它同一部剧作中的内容意蕴画了等号。如果画了等号,混淆了两者的区别,作品无疑会沦为一个肤浅枯燥的宣传品。事实是,我们的许多剧作家的许多作品,是把两者混为一谈的,这一点,从近些年的艺术创作现状可以看得十分清楚。因此,塑造英模人物形象,要避免让故事情节直奔某种道德品质而去,要避免让主人公直戳戳地一味追求某种功利性的目的,而应该根据作者对于生活的深刻体验,努力展示英模人物自身精神心灵的发展历程。直奔某种道德品质而去,一味追求某种功利性的目的,其实就是黑格尔所说的"散文化"创作现象,其特征就是凭一种知解力处理题材。对于这种创作现象,黑格尔很形象地批评说:"知解力总是急忙地跑着,它对待繁复的现象不外取两种方式:一种是认识的方式,从一般观点出发,把繁复的现象摆在一起来看,把它们抽象成为感想和范畴;另一种是实践的方式,使他们服从某些具体的目的,因而使个别特殊的东西不能充分行使他们的独立自在权。"(《美学》三卷下 31 页)知解力为什么"总是急忙跑着",因为它要急于表现某种道德,急于达到某些目的;正因为它要急于表现某种道德,急于达到某些目的,恰恰把作为艺术作品所要详细展示地表现人物心灵历程的个别特殊的东西不同程度地给忽略掉。正是由于这个原因,黑格尔告诫我们:"艺术有留恋个别特殊事物的倾向"(《美学》三卷 31 页)。

三是重复以往司空见惯的情感概念。艺术创作作为一种精神实践活动,其审美价值就在于在精神领域有新的发现,有独特的人生感悟,并通过感性形象把它表现出来以供人观照。评论家邢小利曾送给我一本书叫《长安夜雨》,其中在某篇文章中记录有作家陈忠实讲的一句话,意思是说,作家艺术家对生活如果没有新发现,就不要写作品。这是作为一名有成就的作家从创作实践中总结出来的可贵经验,真是至理之言。对生活有新发现,有新体悟,是作家艺术家创作一部艺术作品的根本动因,不然,是没有必要去创作作品的。可是,在我们新编历史剧的创作实践中,存在着大量不断重复

一种情感概念的作品。比如苏武牧羊的故事,翻来覆去地被人翻炒。就我这几年所看到的根据这个题材所创作的各类剧本,至少有五六部,其实在精神层面上均无多少新鲜之处。因为表现"贫贱不能移,富贵不能淫,威武不能屈"的人格力量,是这些作品的共同旨趣,除此之外,再看不到任何新的精神意蕴。又比如唐玄宗和杨贵妃的故事,也是颇惹艺术家眼球的一个热门题材,翻来倒去传达给观众的就是那种并无多少精神内容的爱情。再比如上述许多以真人真事英模人物为题材的作品,几乎清一色传达一种为群众利益鞠躬尽瘁,唯独不惜牺牲自己的信息。当然,需要说明的是,这种不断重复一种情感概念的作品,也说不上有什么不对,而且有的作品以一种政治的眼光来看,似乎还应该受到青睐。但是,作为创作者,我们想没有想过,当我们通过一个司空见惯的题材,反反复复地表达一种司空见惯的情感概念的时候,我们的创作,究竟为我们的文艺园地增加了一朵新花,还是一株新草?这种创作现象至少暴露出两个问题,一是说明我们许多编创人员的艺术想象力正在急剧萎缩,二是有的编创人员出于一种功利目的,为了几个钱,绕开对艺术精神的追求而去走创作捷径。也正是出于这个原因,我对于新编历史剧中有新发现新创造的作品总是十分看重,哪怕它还不尽完善,哪怕它还被淹没在初稿的一片芜杂之中。西北大学高字民教授创作的话剧《武二》,颠覆了《水浒传》中武松、潘金莲、武大三者之间的关系,表达了一个具有强烈现实意义的话题,即人应该是真真实实地活着,还是应该头顶某种虚荣的光环而活着。当然,这样一个话题,是作者以艺术的思维方式,通过对武松、潘金莲、武大三者那种情感关系的生动描绘显现出来的。那么,这个作品对于武松、潘金莲、武大三者传统关系的颠覆究竟对不对,我以为这个问题本身就不存在,因为《水浒传》对于武松、潘金莲、武大三者关系的描写,本来就是作者编造的,是作者的主体性赋予它的,高字民现在要表达一种崭新的情感概念,对武松、潘金莲、武大三者的关系进行新编,应该是可以的,它体现了作者的一种主体性精神,并因了这种主体性精神而使作品出了新意。还有长安大学学生曲妍创作的话剧《爱,不殊不忘》,写一位名叫长庚的老年人,在患了痴呆症之后,与家人之间所产生的种种情感关系。这个作品使我感受最深的是语言很有魅力。作者充分发挥了语言作为情感符号的功能,将各种人物之间的那种亲情表达得十分深刻,取得了一种令人心灵震

颤的艺术效果。同样是表达人间之爱,这个作品中的爱,是新颖而独特的,是特定情境中人物心灵的沟通和对话,与任何作品都不会重复。我说的这两个剧本,是不久前省剧协举办大学生戏剧节剧本评奖活动,从80多个参评剧本中脱颖而出的。我由衷地推崇这两个剧本,在很大程度上是因为它们从所表达的情感概念上有出新之处,彰显了创作者自己的一种强烈的主体意识,将一种人在精神实践活动中的精神成果展示出来供我们人观照。当然,也不是说,所有剧本都必须在精神上有新发现。表现一种情感概念的作品,有时候我们把它移植或创作成为另外一种艺术样式,尽管在精神上较少创新,但在艺术上却有崭新追求,不应包括在我上面所讲的问题之内。如北京昆剧院创作排演的昆曲《红楼梦》,改编自曹雪芹的原著,尽管在内容意蕴的表达上没有原著那么丰厚,那么深远,但好听好看,新颖靓丽。从艺术的角度,应视为一种可贵的创新。运用同一个题材,表达同一个情感概念,虽精神上较少创新,在艺术上却有新的追求,这种情况,在戏剧舞台上比较常见。

　　新编历史剧创作领域存在的诸多弊端,反映出我们一些作家艺术家对于新编历史剧的意义认识是模糊的。艺术作品既然是创作者主体意识的一种外化,那么,新编历史又和创作者主体意识的这种外化有什么关系呢?也就是说,我们为什么要新编历史呢?我以为有以下几点需要阐明。

　　一、人类在长期生产生活实践中的精神情感需要积累,新编历史剧是我们人记录这种精神情感的一种方式。人类的生产生活实践活动,会造成两个结果:一是人的外部自然的发展和变化,以及这种变化在整个历史进程中所产生的作用和意义。另一个是人经过各种社会实践活动,人自身所产生的某些变化,如自意识的不断觉醒,人性情感的不断丰富,心灵世界的不断拓展,精神境界的不断提升等等。这些精神性的东西,尤其是一些情感性的东西,由于它通常是在思想和感性事物之间游荡,既不是一种明确的意识,也不是一种纯粹的感性事物,其形态是极其错综复杂的,变化多端的,用其他方式是不便记载或无法记载的,只有通过艺术,给它以定性,使意识成为一种感性化了的意识,使感性事物成为一种渗透了意识的感性事物,从而把它记录下来。也正是在这个意义上,黑格尔说:诗(指包括戏剧在内的所有艺术作品,笔者注)"要把人引导到另一境界,即内容意义的具体显现或其他

有关现象。因为在诗里应该独立出现的正是这种实际具体事物,一方面固然是要借此表现内容意蕴,一方面也是要借此摆脱抽象内容意义的拘束,把注意力引到显现内容意义的实际具体事物上去,使生动的形象对认识性的兴趣成为只要目标"(《美学》第三卷下册62页)。这就是说,这个"另一境界",其特征就是要用具体形象来显现人们在生产生活实践中所获得的精神情感,借此来满足人的"认识性的兴趣"。了解了这一点,也就了解了有时候我们为什么要新编历史的原因。举个简单例子,如反封建的自由婚姻,过去的那种婚姻形态虽然是历史的,但是追求人身自由的那种精神情感,却是需要永久保存的。记录这种自由意识,就是我们要新编这个历史剧的根本原因。正是在这里,出现了特别需要指出的一个关键环节,即这种自由意识,是一个抽象的概念,我们必须在生活实践中找出与其相适应的生活形态并将其展示出来。这也就是说,自由的抽象概念,在实践中是以一种活生生的生活形态存在着,没有这种活生生的生活形态,这种追求自由的精神情感是不能被人所认识的,于是就需要创作艺术作品以生活形态的方式将这种自由的精神情感记录下来,以便使人"借此摆脱抽象内容意义的束缚",具体地认识到这种自由的精神情感。再如唐太宗和魏徵的历史故事,作者为什么要新编它,就是因为这对君臣之间的微妙关系,体现了一种超越了各个时代的广泛意义和情感。这种广泛意义和情感,是有永久保存价值的。同样,需要特别指出的是,这种广泛意义和情感,仅仅以哲学思维的方式总结出来是概念化的,不能使人感同身受的,只有用与这种广泛意义和情感相适应的有机的生活形态展示出来,才能被人所观照。正是在这里,新编历史剧显示出它独特的不可替代的实践意义。其实,只要我们认真考察一下中国数以万计的传统剧目,从剧目创作的当时来看,多为新编历史剧。在大量剧目中,人类在长期的生产生活实践中所凝聚的优秀精神情感,都是依托与其相适应的历史生活形态记录下来的。历史进程中人类自身的精神情感的进步,是新编历史剧表达的主要对象,也是历史需要新编的根本原因所在。同时,新编历史剧这一艺术创作现象,本身就是我们人精神情感进步的一个表现。

二是新编历史是现代人自身精神文明发展的需要。历史,不仅是物质进步的历史,更是人自身精神发展的历史。人自身的精神进步本身就是我们人类所追求的一个目的。这一点,我们仅从黑格尔《美学》中对于艺术发

展史的描绘,就可以看得出来。黑格尔认为,人类艺术的发展历史,可以分为三个阶段,即象征型、古典型(也称为理想型)、浪漫型。在象征型艺术阶段,人们为艺术的内容还找不到合适的形式,看到什么东西,就会赋予它一种精神,如一块石头就可以让它代表某种神灵之意。在古典型艺术阶段,人们就为艺术内容找到了它最完美的形式,最典型的是古希腊的雕塑,某种精神灌注于人体,人体显现某种精神。到了浪漫型艺术阶段,艺术内容与形式的这种完美结合便被打破,艺术又走向与象征性艺术相对立的另一个极端,完全表现的是人自身具有个性特征的精神心灵。至于黑格尔对于艺术发展的这种分法是否合适,是否科学,是另外一回事儿,单从人类从事艺术创造的这个过程中,可以看出,人在精神的征途上,一直在追求一种自由状态,自我完善的美满状态。如今实现现代化,关键是人的现代化,有了现代化的人,实现现代化就有了根本保障。现代化的人的自身建设,需要以史为鉴,其中就包括需要人们在长期生产生活实践中所凝聚的优秀精神情感的滋养。这也是历史需要新编的一个重要原因。如果我们留心一下新编历史剧创作,就会发现,许多优秀的新编历史剧都是出于一种现实生活人自身建设的需要而创作的。毛泽东所谓"古为今用"大约就是这个意思。如在第十届中国艺术节上,山东京剧院创作演出的新编历史剧《瑞蚨祥》,通过百年老字号"瑞蚨祥"在国难当头、商业凋敝的社会背景下艰难经营的故事,表现了主人公的一种大商情怀和仁厚风范。这种大商情怀和仁厚风范,在如今物欲横流、人心都变得极其功利的社会环境下,对于人的精神心灵建设,就是一种不可或缺的情感滋养。再比如由上海京剧院创作演出的新编历史剧《曹操与杨修》,描写曹操与杨修这两个历史人物在特定情境中的人性较量,深刻地刻画了曹操与杨修这两个人物的伟大与卑微,这对于拓展今人的心灵境界,完善今人的精神人格,无疑具有它独特的审美意义。在这里,需要特别说明的是,通过新编历史剧"以史为鉴""古为今用"的意思,不仅仅是我们通常所理解地把历史作为一面镜子,发现某种历史现象与今天有某种相似之处,从中总结历史的经验和教训,或避免历史悲剧的重演,或借鉴某种成功的做法,而主要是应该以历史人物为鉴,从人类自身精神成长的视角,考察人物在历史的某个阶段那种特定情境下,他的精神情感状态,与我们今天的人是否有相通之处。是人的精神通道将历史与现实紧密相连,是这种对

于历史人物精神成长历程的观照,丰富了我们的情感,拓展了我们的心灵,提升了我们的境界。如果我们不是着眼于历史人物的精神成长、自意识的觉醒,而总是把眼睛盯在那些历史事件上,或从中传达出一种历史自然意义的信息,或通过对历史故事的叙述体现一种哲理,那么,我们失去的将是新编历史剧的审美价值。

三是历史为新编历史剧形式的创造提供了取之不尽、用之不竭的媒介材料。任何一部艺术作品,就大的方面来说,无非是两部分,一是内容,二是形式。黑格尔近150万字的《美学》,始终就是围绕着作品的内容与形式是否达到有机统一展开论述的。上面已经说过,根据内容与形式的关系,他将艺术作品分为象征型、古典型(也叫理想型)、浪漫型三大类型。内容是什么,就是艺术作品所体现出来的某种意蕴。形式是什么,就是各种艺术通过自己独特的媒介材料所塑造的可感形象。如建筑的媒介材料是木头石材,绘画的媒介材料是各种颜色,音乐的媒介材料是声响音调等等。同样,一个剧本的媒介材料便是人类生产生活实践活动中的那些偶然事件,如果剧本被搬上舞台,它的媒介材料便是由人所扮演的一个个角色。一部戏剧作品的形式,就是经由一个有机的生活样式所塑造的人物形象,从人物形象上,我们能够感受到具有超越人物形象本身的某种意蕴,便是一部剧作的内容。不过,在这里需要特别说明的是,黑格尔认为,上述三种类型的艺术作品在感性材料的运用上,渐次呈现出一种弱化局势,也就是说,在艺术作品内容与形式结合的这一有机统一体中,可视性材料的因素不断地在消失。如建筑材料的可视性最强,雕塑次之,绘画再次之,到了音乐,就只剩下声音了,再进一步发展到诗(文学作品,包括戏剧),就完全是主体心灵的再现。这也就是说,在诗中,文字变成了符号,人们利用这一符号将自己的心灵展示出来供人观照。黑格尔这一艺术观点,对于戏剧艺术创作具有至关重要的意义,这就是,戏剧(黑格尔将戏剧称为戏剧体诗)作为诗的一种,它完全是具有个性特征的主体心灵的展示,尽管这种展示是需要生活化的材料来完成的。经过艺术处理的生活材料,在作品中变成为人物具有个性特征的主体心灵的客观再现。从表面上看,人物具有个性特征的主体心灵与客观的生活材料结合,似乎也是一种主客观的统一,但从本质上来考察它,具有个性特征的主体心灵是主要的,生活材料只是为表现具有个性特征的主体心灵

服务的,完全是主体心灵的客观呈现。也正是在这个意义上,我们说,艺术作品的内容和形式原本就是一个东西,只是我们为了探索其内部规律方便起见,将内容与形式分开来说。现在,我们许多作者往往不明白,舞台上所呈现的应该是一颗颗人的心灵,那些事件情节只不过是人物心灵存在的另外一种样式供人观照而已。他们创作的新编历史剧,故事情节常常是服务于外在的一些东西的,不是人物自身精神心灵的展示。在这里,我之所以一再地重复这些艺术常识,意在说明,戏剧是表现具有个性特征的人物心灵的,人类悠久的历史为我们人这种别具一格的精神观照提供了取之不尽用之不竭的媒介材料。对于新编历史剧来说,在任何时候,媒介材料都是旧的,内容都应该是新的。旧的媒介材料经过作家艺术家主体性的浸润,会焕发出新的精神光彩。新编历史剧《董生与李氏》,是根据当代的一个短篇小说改编的。剧作家王仁杰面对这个短篇小说,所要表达的精神意蕴当然是现代的,但是,他却把这种现代精神通过历史的样式表现了出来。这就说明,历史形式与现代精神是可以异质同构的。新编历史剧之所以能够成为戏剧家族中一个大的品种,就是因为历史太浩瀚了,作为一种媒介材料,是艺术家编不完写不尽的一座富矿。

新编历史剧,贵在新编,贵在精神上要出新。那么,如何出新?这当然与创作的各个环节都有关系。在这里,我只想特别强调,要大力彰显剧作家的主体意识,真正把作者从生产生活实践中形成的主体意识,渗透在所描写的历史材料之中,并将在心目中凝聚成的艺术意象,借助于媒介材料外化出来以供观众欣赏。

首先,要抛开历史事件原有的自然意义。黑格尔说:"精神性内容在本质上属于意识界内心生活,对于这种内容,外在形象提供的一些纯然外在现象的因素却是一种异质的东西,所以艺术必须把它的构思从这种异质的东西解脱出来,移到一种在材料内容和表现方式两方面都较为内在即观念性较强的领域里去。"(《美学》第三卷下册3页)这就是说,艺术作品所反映的是人的精神性内容,是人的意识界内心生活。那些历史事件虽然说也有意义,但体现的是一种自然意义,相对于作者的主体性精神来说,是一些"异质"的东西,与作者的主体精神是不搭界的。如商鞅变法,经济上废除井田,政治上实行集权,军事上奖励功战,思想上实行专制,这一系列的改革措施,

促进了社会生产力大发展,使秦国得以富强。再比如历史上的陈胜吴广起义,尽管失败了,但它沉重地打击了秦王朝的残暴统治,加速了秦王朝的灭亡。这种意义,是历史教科书所要阐述的东西,不是艺术作品所要表现的对象。艺术作品所要表现的是"观念性较强的领域",是人的精神层面的东西;艺术作品不涉及人的精神世界,是不能称之为艺术作品的。因此,作者在创作新编历史剧时,不要被外在于自己的历史生活材料所困扰,要从这些"异质"的东西里解脱出来,通过艺术创造,让它和自己的主体性精神达到一致,即让形式与所要表达的内容达到有机的统一。当然,历史事件的自然意义,对于作品的创作也不是没有一点关系,但是这种自然意义,不是直接体现在作品中的,而是作者在处理历史题材时,被作者所吸收,潜藏于作者的主体意识之中,通过作者对于人物形象的塑造而体现出来的。由于它不是作品所表达的重点,故体现出来是比较微弱的,浅层次的,不被人所关注的。

其次,强化作者的主体意识。作者的主体意识,来源于生产生活实践;艺术作品的内在生命,来源于作者的主体意识。通常,我们总在讲,作品的生命来源于生活,这话固然没有错,但是必须清楚,它不是直接来源于生活,中间还有作者主体性这个环节,是作者的主体性赋予作品以生命。那么,作品的生命究竟是怎样从作者的主体性中诞生的呢?朱光潜先生在翻译黑格尔《美学》第三卷下册一段比较艰涩的话时指出:"以黑格尔的辩证逻辑,精神外化于外界事物,这外在事物否定了精神的抽象性,但是同时因结合到精神意蕴,又否定了外界事物的纯然外在性,这种否定的否定,又使精神返回它本身,以精神与物质的统一体(作品),呈现于观照。"(《美学》第三卷下册10页注释2)这段话的意思是说,作者的思想观念只有与客观事物结合,才能使抽象的思想观念变成了具体的思想观念,同时,由于客观事物被融入了作者的思想观念,于是客观事物也脱离了它的自然意义,通过这么一个否定之否定的过程,从而形成一种主客观有机统一的形态即艺术作品。因此,在新编历史剧创作中,一定要彰显作者的主体意识,善于发现现实与历史在精神上的相通之处。是这种精神上的新发现让创作者惊喜,激动,狂热,并将其像灿烂的阳光那样普照在自己所编写的历史题材上,使历史生活焕发出一种新的气象和风貌,使那些历史人物洋溢着一种新的人格力量和时代气息。在这里,我还想以王仁杰先生创作的越剧本《柳永》为例,来说明这个问

题。越剧《柳永》,是第十届中国艺术节参演剧目,我在山东参加艺术节期间,观看了这个戏。在我看来,戏中的柳永,显然抛弃了历史上的柳永身上的许多自然意义,如柳永的词多么优美及其对于中国文学史的巨大贡献等等,而表现出来的是作者自己心目中的柳永。作品通过柳永想做官而未能如愿的故事,细致入微地揭示出知识分子那种可怜可笑可悲的精神状态。柳永身上的这种精神状态是作者主体意识的体现,是这个新编历史剧在人的精神层面的一种新发现,也可说是作者之所以要新编这个历史剧的审美价值所在。相反,如果消解了作者的这种主体意识,从柳永对于中国文学的贡献入手,写出来的柳永恐怕就是历史上自然意义的柳永了。现在,新编历史剧数量不少,遗憾的是,较少上乘之作。究其原因,在很大程度上是作者对于生活没有新发现,导致作品缺乏鲜活的生命力量,给人以平庸之感。有意思的是,我时常会碰到有些剧作家,自认为发现了一个好的历史题材,总怕让别人发现了,知道了,别人也会去描写这个题材。其实,这是大可不必的。艺术作品的生命,并不在那个题材,而在剧作家自己的主体意识之中。作为一个编剧,其才华的高下,就体现在对生活的这种发现能力上。至于用一定的艺术形式将这种发现外化出来,固然也很重要,但相对于剧作家主体的那种发现能力,倒在其次了。

第三,依托历史人物折射现代人的心灵历程。我们为什么要新编历史剧,说到底,是人为了人自身的发展与进步。在戏剧作品中,人自己将自己作为描述的对象,人站在舞台上自己表演自己,其本质就是我们人将自己的精神心灵创作成为一种可感形态,以供人观照。这就是黑格尔所说的:"这样,心灵就在它的主位变成自己的对象"(《美学》第三卷下册9页)。由此可见,新编历史剧要出新,就要从人身上去出新。作为一名剧作家,在研究历史的同时,还要善于观察在大的时代背景下,现实生活中各种人的变化,各种人在精神前进的征程上,情感的矛盾与困惑,心灵的震荡与回声,精神的痛苦与欢乐,意志的不屈与抗争。因为现实生活并不是无源之水,无本之木,而是历史生活的继承与发展。现实中的人,不仅仅是物理上的历史繁衍,而且是人类历史精神的一种接续与完善。人自身在前进道路上的一切精神现象,都可以在历史上一定时代特定情境中的人物身上找到某种相通之处。于是依托历史人物以历史故事的方式,将创作者的人生感受表现出

来,就是理所当然的事了。也正是在这个意义上,我们说,新编历史剧也是现代戏,也正是在这个意义上,我们说,新编历史剧也可以塑造新的人物形象。塑造新人形象并非现代戏的专利。问题是,我们不少从事新编历史剧创作的剧作家,不善于研究现实生活,不善于观察时代的变化,热衷于从浩瀚的历史生活中淘宝般寻找自认为可以写成戏的人和事,这样写成的戏,便很难出新。只有从精神上将现代人与历史上的人和事联系起来,才有可能打开新编历史剧出新的通道。

原载于2014年第2期《艺术界》,2014年第4期《当代戏剧》

实现精神意蕴与感性形式的有机统一

——读黑格尔《美学》启示之三

1

黑格尔在他的《美学》中为艺术美下的定义是,"美是理念的感性显现"。他还说:"艺术的使命在于用感性的艺术形象的形式去显现真实,……"(黑格尔《美学》第一卷68页,朱光潜译,商务印书馆,1979年版,本文引文皆出自黑格尔《美学》,以下只注明页码)。这里的"真实",即他在艺术美的定义中所说的"理念"。他认为,艺术美不是"一定的社会生活在人类头脑中的反映的产物"(见毛泽东《在延安文艺座谈会上的讲话》),而反映的是他所谓的绝对理念。这个绝对理念早在人类社会出现以前就已经存在了。显然,黑格尔对于艺术美的看法是客观唯心主义的。但是,我们如果剔除其唯心主义的糟粕,剥掉其唯心主义的外壳,就会惊奇地发现,黑格尔对艺术美所下的定义蕴藏着十分珍贵的"合理内核",即艺术的根本特征在于用一种感性形态表现一种精神意蕴。他对于艺术美的这个看法,我认为主要包含三层意思:第一,感性事物的心灵化,意即艺术作品之中的生活形态是精神性的,已经不是具体的感性事物,已经没有了具体的物质存在,已经没有了对具体的物质存在抱有任何功利上的欲望。如看见一盘点心,就想吃它,看见一辆小汽车,就想拥有它。艺术作品之中的感性事物不是这样的。他说:"艺术作品中的感性因素之所以有权存在,只是因为它是为人类心灵而存在的,并不是因为它是感性的东西而就有独立的存在。"(《美学》第一卷45页)"艺术作品尽管有感性的存在,却没有感性的具体存在,没有自然生命,它不

应该停留在这种水平上,因为它只应满足心灵的旨趣,必然要排除一切欲望。"(《美学》第一卷46页)这就是说,艺术作品之中的事物,不是现实生活之中的事物,而是撷取了现实生活之中事物的理念,用它来表现一种精神意蕴。点心绝不是为了吃,汽车也绝不是为了用,而是用点心和汽车的具体理念,表现某种精神性的内容。第二,心灵的东西感性化,意即艺术作品之中的精神意蕴或者理念,已经不是抽象意义上的精神意蕴和理念,而是有了一种定性的具体事物。他说:"就艺术美来说的理念,并不是专就理念本身来说的理念,即不是在哲学逻辑里作为绝对来了解的那种理念,而是化为符合现实的具体形象,而且与现实结合成为直接的妥帖的统一体的那种理念。"(《美学》第一卷92页)这就是说,艺术作品之中的理念,不同于哲学逻辑里的理念,艺术作品之中的理念,已经和符合它的那种生活形态成为一个有机统一的整体。第三,艺术美是以上两者的统一。理念是不离开具体事物的理念,生活形态是不离开理念的生活形态,两者本来就是一回事情。黑格尔说:"在艺术创造里,心灵的方面和感性的方面必须统一起来。拿诗的创作为例来说,人们可以把所要表现的材料先按散文的方式想好,然后在这上面加一些意象和韵脚,结果这些意象就好像是挂在抽象思想上的一些装饰品。这种办法只能产生很坏的诗,因为只有统一起来才可以在艺术创造中发生效用的两种活动,在这里却拆散为两种分离的活动了。"(《美学》第一卷49—50页)这里的诗,指的就是包括戏剧艺术在内的所有艺术作品。艺术作品的精神意蕴和生活形态本来就是一个东西,本来就是一个统一的有机整体,这就好像一个人的生命,是人的灵魂和人的身体的有机统一。如果在创作活动中,把精神意蕴和生活形态分拆开来,在所描写的生活形态上面把所谓的精神意蕴附加上去,那给人的感觉就是通过装饰了的概念化作品。

由于理念在黑格尔美学中占据主导地位,所以一部作品的精神意蕴和外部形态这两者,精神意蕴是主要的。"遇到一件艺术作品,我们首先见到的是它直接呈给我们的东西,然后再追究它的意蕴和内容。前一个因素——即外在的因素——对于我们之所以有价值,并非由于它直接呈现的;我们假定它里面还有一种内在的东西,即一种意蕴,一种灌注生气于外在形状的意蕴。那外在形状的用处就在指引到这意蕴。"(《美学》第一卷24页)这就是说,一部艺术作品从它所描写的感性生活形态来讲,其内容必须处于

精神的层面,其内容不在精神层面,是不能称之为严格意义上的艺术作品的。相反,就一部艺术作品所表现的精神意蕴来讲,其必须是以活生生的感性生活形态出现的,不以活生生的感性生活形态出现,也是不能称之为严格意义上的艺术作品的。一台戏是否优秀,首先就是要考察它通过舞台呈现所表现的精神意蕴和情感概念是否完整?精神意蕴、情感概念支离破碎,分散杂乱,当然就是劣质产品了。实现精神意蕴和情感概念与感性生活形态的有机统一,对于只有两个小时的舞台演出来说,应该是一个起码的要求。为什么说是起码的要求?这是因为,一台戏通过感性生活形态所表现的精神意蕴和情感概念,如果是陈旧的、司空见惯的,虽则与感性生活形态做到了有机统一,依然算不得上乘之作;如果通过感性生活形态所表现的精神意蕴、情感概念是新颖的,有所发现的,它才有成为优秀作品的可能。如果通过感性生活形态所表达的精神意蕴、情感概念,完整新颖,且能够与时代精神相连,与人民群众的意志愿望要求息息相通,那么,它就与艺术精品不远了。

最近,第7届陕西省艺术节刚刚落下帷幕,艺术节演出了70多台剧目,其中就有不少精神意蕴与感性生活形态做到有机统一的好作品。由于篇幅所限,本文不便对这些作品一一进行分析,而是想结合黑格尔《美学》中的有关论述,联系第7届陕西省艺术节戏剧创作实际,就一些作品所暴露出来的问题,从精神意蕴与感性生活形态有机统一的视角,谈点不成熟的看法。

2

对于一台戏来说,要实现较高层次的审美价值,其精神意蕴就应该反映人民群众高尚的精神境界和深刻的旨趣追求,体现时代的主旋律和踔厉风发的前进脚步。问题是,如何做到这一点?有的作品的创作恰恰在这里出现了误区。这就是,将带有普遍性的时代精神,直接呈现在作品之中,直戳戳地由人物传达出来,缺乏意趣,无戏剧性,不吸引人。比如,反映改革这一时代精神,表现在作品之中,就成了甲要改革,乙坚决反对,最后甲战胜乙。再比如,中国革命历史上的红军时期,与"左"倾盲动主义作斗争这一时代精神,表现在作品之中,就直接将这种精神分别依附在两个具有代表性的人物

身上,于是,"左"倾盲动主义者为革命带来重大损失,灵活机动的游击战争保存了革命力量。最近一个时期,倡导创作中国梦的作品,这对于广大艺术工作者来说,既是神圣职责,又是光荣使命。但是,我们发现,在创作实践中,尤其是在基层群众性艺术创作活动中,各类艺术作品动不动把"中国梦"说来说去,如果稍加留意的话,"梦"这个字眼在一些作品中出现的频率是很高的。有点艺术常识的人都知道,在艺术创作中,当要表达什么意思的时候,是偏偏不把那个意思直接说出来的。如说"静",偏不说静,而恰恰是用有声音来说的。如"鸟宿池边树,僧敲月下门"。反映时代精神,应通过人物形象和故事情节去明说它,应是艺术作品的一个重要特征。

什么是时代精神?我理解,大约就是黑格尔在《美学》当中所讲的社会"普遍力量"。在黑格尔那里,这种"普遍力量"来自绝对理念。也就是说,是所谓的"绝对理念"化为各个时代的"普遍力量",即时代精神。不管是普遍力量也罢,还是时代精神也罢,其包含的内容很多,没有必要赘述。但要指出的是,这种普遍力量,并非黑格尔所说的来自绝对理念,而是来自广大人民群众的社会实践。作为一部艺术作品,没能很好地表现社会普遍力量即时代精神,问题就出在没有将这种社会普遍力量或时代精神转化为具体的、个性化的、特殊的人物和故事。黑格尔说,在艺术表现里,普遍力量即时代精神"必须形象化为独立自足的个别人物……如果没有化为独立自足的个别人物,它们就还只是一般思想或抽象观念,不是属于艺术领域的"(《美学》第一卷283页)。他还说,这些社会普遍力量"并不直接发出真正的个别动作,发出动作的是人"(《美学》第一卷285页)。戏剧是行为的艺术,行为是有人发出的。一台戏,从行为的角度来说,就是人以具体性的行为,表现抽象性的东西,以特殊性的行为,表现一般性东西,以个性化的行为,表现普遍性的东西。要实现一种普遍精神力量即时代精神的艺术转化,应注意处理好两个方面的事情:第一,要把这种带有普遍性的精神力量即时代精神转化为能够引起人与人之间的冲突和行动的具体情境;第二,要把这种带有普遍性的时代精神转化为各个人物内心思想感情的"情致"。关于前者,我以为切忌大而化之,应从小处着眼,就是说,在当时大的时代背景下,究竟发生了什么具体事情,究竟形成了一个什么样的由相关人物关系组成的戏剧情境。围绕这个由人物行为所生发出来的"情境",究竟从什么地方出发,人物

以自己的行为开始演绎自己的故事。当然,这个"情境",已经失去了现实生活的自然性质和偶然性因素,而是带有体现作品精神意蕴的某些特征。我觉得,这个"情境",大约与恩格斯所讲的"典型环境"相类似。关于后者,什么是"情致"?即把上述普遍力量或时代精神体现在人物性格之中,就变成了"情致"。黑格尔说:情致是"活跃在人心中,是人的心情在最深刻处受到感动的普遍力量,"是"存在于人的自我中而充塞渗透到全部心情的那种理性的内容(意蕴)"(《美学》第一卷295—296页)。这就是说,情致是社会普遍力量即时代精神在特定人物性格中的体现,是一部艺术作品艺术魅力的主要来源。黑格尔有时候也把人物性格中的这种社会普遍力量或时代精神称之为"神"。其实,这个"神"并不神秘,它就如同社会普遍力量来源于人们的社会实践一样,是人物性格中的社会内容。"神"相对于人来说,不能是外在的,要体现在人物个性之中。如果不是体现在人物性格之中,表现在作品中,有时候就出现了"戏不够,神来凑"的情况。如,在具体作品中,双方矛盾不可开交了,戏演不下去了,一个什么政策就下来了;剧中人生活困难,日子过不下去了,领导就来了,各方面的捐献来了。这就是神在人外,不在人内。神在人外,不在人内,在具体创作中,表现样式很多,无须详述。我们一定要树立这样的观念:从人们的社会实践所焕发出来的"普遍力量",即时代精神,是以"神"的名义统一在人物性格之中的,表现为人的心灵和性格中所固有的。在具体的情境中,相关的人物,分别都是怎么想的,产生了什么样的情绪,各自都想达到什么目的,又都采取了什么行动。尤其是,在这种情境里,那种社会普遍力量即时代精神,在各个人物那里已经转化成为一种具体的思想观念,内在情感,心理活动。它不复是概念化的东西,而是人性化的东西。黑格尔所谓"理念的感性显现",指的就是在个性化的精神情感状态中显现出一种普遍的时代精神的光辉。作品反映时代精神,决不能将这种时代精神赤裸裸地镶嵌在作品之中。实现伟大的中国梦,设若我们在各式各样的艺术作品之中,都将中国梦翻来覆去挂在人物的嘴边,那将是大煞风景的,也是十分可笑的。实现中国梦,是一种大化流行的时代精神,生活潮流,它那种生气,已经深深地蕴含在我们所描写的题材之中,渗透在具体作品的特定情境之中,体现在各种各样人物的情感之中。作家艺术家选择了丰富多彩的现实生活题材,完整地表现了人物在特定情境之中的特定情

感,自然而然地也就体现了中国梦的时代精神。

3

"矛盾"这两个字,是黑格尔哲学中非常重要的一个概念。把辩证法的矛盾原则,引入戏剧创作,提出"冲突"之说,是黑格尔对于戏剧理论的一个重要贡献。当然,他所讲的"矛盾",不是来自现实生活,而是来自绝对理念,来自绝对理念所派生的各种各样的社会普遍力量。他所谓的矛盾,是一种普遍力量与另一种普遍力量之间的矛盾运动。矛盾双方都正确,但又都带有一定的片面性,经过一番否定之否定,双方都克服了片面性,最后在绝对理念上实现了统一,达到一种静穆的和谐。在这里,我们可以清楚地看出,他的矛盾理论,只是在精神领域进行的,是不涉及人与现实生活的关系的。如果我们抛弃他的这种客观唯心主义的矛盾观念,他的矛盾冲突之说,就会焕发出新的光彩。我们在从事戏剧创作时,常常在舞台上要展示矛盾冲突。可以说,集中地展示矛盾冲突,是戏剧艺术的一个突出特征。为什么这样讲呢?这是因为,在仅仅只有两个小时的时间段里,要完成人物性格的塑造,表达作品完整的精神意蕴,就要对现实生活现象进行一番去粗取精,去伪存真,由此及彼,由表及里的改造制作功夫。一台戏的矛盾冲突,就是对表现作品精神意蕴的外部感性生活形态进行净化的结果。正是在这个意义上,黑格尔说:"充满冲突的情境特别适应于做剧艺的对象,剧艺本是可以把美的最完满最深刻的发展表现出来的"(《美学》第一卷260页)。同时,也正是在这个意义上,黑格尔认为,戏剧艺术是最高的艺术。

戏剧描写人与人之间的矛盾冲突,是一个毫无新意的常识,作为编剧,恐怕没有不知道的。但是,在我们所看过的舞台艺术作品之中,似乎每台戏都不同程度地描写了矛盾冲突,为什么有的戏,观众觉得有戏;有的戏,观众觉得没戏?为什么有的戏,观众看得兴味盎然,有的戏观众觉得索然无味?为什么有的戏,我们将它称之为精品,有的戏让人感到就不是个戏?这个问题,是需要我们认真考虑并引起高度重视的。同样写了矛盾冲突,为什么会出现天壤之别的两种作品?我觉得,这要从一台戏所描写的矛盾冲突本身去考察。凡是质量低劣的剧作,其矛盾冲突都是外在的,是和人物性格不沾

幕外戏谭

边的。它或者是由作者自己组织一个矛盾,或者编织一个故事,将人物拉扯进来,像皮影、提线木偶一样,展开冲突;有时候矛盾冲突似乎十分激烈,相互吹胡子瞪眼,甚至发生肢体冲突,其实,那都是人为的导演出来的。如我们司空见惯的以科技致富为内容的戏,你要科学管理,他却抱残守缺,一来二去,你吵我嚷,以致发生冲突。这样的矛盾冲突,就没有多少戏,至少精神意味淡薄。因为它总是与人物的内心状态、精神情感隔着一层。黑格尔在谈到这种从外面组织的矛盾冲突时说:"如果作品中情境和动作的推动力不是由自身生发的,而是从外面拼凑来的,他们的协调一致就没有内在的必然性,它就显得是偶然的,由一种第三因素,即外在于他们的主体性,把它们联系在一起。"这就是说,矛盾不是由人物自身生发出来的,而是编剧从外面组织的。科技致富本身并不是戏剧描写的对象,以科技致富为机缘,将其引入人物的心灵,表达人物精神层面上的东西,才是作品所应该描写的对象。凡是具有较高艺术质量的戏,其矛盾冲突都是内在的。那么,什么样的矛盾才算是内在的?黑格尔说:"某物只因为在本身之中包含着矛盾,所以它才运动,才有冲动和活力。"(黑格尔《逻辑学》,转引自蒋孔阳《德国古典哲学》254页,商务印书馆,2014年版)这就是说,矛盾存在于特定情境中的人物关系之中,情感的冲动,人物的行为,是由人物自身生发出来的。人物的"情致"和他所处的"情境"之间不协调,人物于是带着自己的目的去行动,彼此之间不可避免地发生冲突,在冲突的过程中,人物的所思所想,心理状态,复杂情感,都会展示无遗。黑格尔在论述人物内在矛盾冲突的不可避免时说:"因为人格的伟大和刚强只有借矛盾对立的伟大和刚强才能衡量出来,心灵从这对立矛盾中挣扎出来,才使自己回到统一;环境的互相冲突愈众多,愈艰巨,矛盾的破坏力愈大,而心灵仍能坚持自己的性格,也就愈显出主体性格的深厚和坚强。"(《美学》第一卷227—228页)这就是说,伟大刚强的人格,是通过能够显示伟大和刚强的矛盾对立展现出来的,伟大刚强的心灵是经由斗争来实现的,对立面愈强大,伟大坚强的人物性格就越具有震撼人心的巨大力量。我们搭建一个舞台,说到底,就是为舞台上的人物提供一个特定情境,让人物自己展现自己。用感性的方式,自己观照自己,自己认识自己,是人类创造艺术的特质,也是只有人才有的一种本领。从具体的人际关系生发出来的这种必然的、内在的矛盾冲突,是一台戏具有戏剧性的重要保

障。作为一台戏,就是要完整的描写人物与人物之间这种辩证的矛盾发展历程。陕西省戏曲研究院排演的秦腔历史剧《节妇吟》,就是一个绝妙的例子。在这个作品中,两个主人公之间的矛盾冲突,就体现出一种辩证的矛盾运动过程。事件的发展及其推动力量,均来自两个人物自身,在整个事件的发展过程中,人物的心灵世界在这种辩证的矛盾运动过程中,得到了惟妙惟肖的表现。

人物与人物之间这种辩证的矛盾运动过程,通常是曲折的,复杂的,一波三折的。很有经验的剧作家经常讲,一台戏,人物与人物之间的矛盾,一定要让它折腾几个来回,指的就是这种情况。这种人物与人物之间辩证的矛盾运动过程,其表现形式是千姿百态的,它可能会时而紧张,时而和缓;其中的人物,时而可能会笑容可掬,时而怒发冲冠,一切就像山间的云雾,一会儿晴空万里,一会儿浓云密布,变化无常。各种人物在其矛盾运动过程中,性格是变化的,发展的,不是一成不变的。比如,莎士比亚《威尼斯商人》中的夏洛克,给人放债,要求人家归还,这本是无可非议的,但在人家不能如期归还的情况下,却走到另一个极端,要割人家身上的肉,这就不大对头了。这表明,夏洛克这个人前后两种行为,是变化很大的两种精神状态。再比如,我省剧作家党小黄创作的《惊蛰时节》,表现农村基层群众民主意识确立的艰难历程。主人公在强大的阻力面前,曾一度卸任不干了,尔后又挺身上任,也是表现了人物性格在矛盾斗争中的起落变化。我这样讲,是因为在我们有些剧作当中,矛盾冲突太缺乏趣味性了,太缺乏人性情感的浸润了。直白地争来吵去,就是没戏。说一个人好,就什么都好;说一个人坏,就什么都坏;说一个人坚持原则,就不管在什么情况下都坚持原则,性格没有变化,精神没有波动,看不出人的心灵的复杂性,丰富性。艺术美最根本的特征,就是以活生生的感性生活形态,表现一种精神层面的东西,失去了活生生的感性生活形态,艺术魅力将荡然无存。观众常常说哪个戏无戏,指的就是这种情况。

4

笔者对音乐是外行,但作为一个听众,也想从作品的精神意蕴与艺术形

式的有机统一上,对秦腔音乐的改革,谈点个人肤浅的感受。对于一部艺术作品来说,音乐已经失去了那种可看性的形态,而是以声响的样式诉之于人的听觉。如果说,其他艺术作品特别是美术雕塑作品,对于人的精神心灵的表现,还需要一种可视性材料作为媒介的话,音乐便是以旋律直接表达人的心灵情感的。正是在这个意义上,对于以塑造人物性格为中心的戏曲艺术来说,音乐是一个剧种的标志,是一个剧种之所以成为该剧种的灵魂。我们辨认一个剧种,就是从音乐上去辨认的。现在观众看秦腔,在很大程度上是钟情于秦腔音乐,在那热耳酸心的乐曲中寄托百味沧桑的人生情感。

秦腔音乐作为一种程式化、规范化的艺术形态,是随着时代的发展而发展的。长期以来,一代又一代秦腔音乐工作者对秦腔音乐进行了不少革新,效果显著,成绩斐然。过去,在一台戏的节目单中,极少出现"作曲"这个字眼,现在我们看戏,节目单上差不多都有"作曲"这一专业名称。之所以会出现"作曲",显然是因为音乐工作者在音乐上有了革新,有了新的创造。这种革新创造的精神无疑是值得赞赏的,因为社会生活在变化,秦腔音乐作为表达生活情感的一种艺术形态,随之变化当然也在情理之中。那么,革新创造的效果怎么样,我觉得,许多秦腔旋律还是改得十分精彩的,但是有的地方似乎还有必要再精细斟酌。比如,常听到这样的议论:有的旋律听起来咋有些疙里疙瘩的,不大顺畅,不很悦耳。我自己似乎也有这种欣赏感受,比如,时常会遇到这种情况:舞台上人物在抒发极度悲痛的情感时,会听到一种也令人浑身难受的音乐旋律,那唱腔,上不去,下不来,进不去,出不来,噎在喉头,气息滞塞,让人很不舒服。我觉得,用一种令人浑身难受的音乐旋律表达人物那种极度痛苦的情感,便是一个有必要讨论的话题。在现实生活当中,一个人精神与现实的失调,陷于极度痛苦,无疑是丑陋的,是不美的,而舞台上的人物处于极度痛苦的状态,却应该是美的,有欣赏价值的。这是因为,它是经过美化了的痛苦,是灌注了作品某种精神意蕴的痛苦;也就是说,舞台上人物的痛苦,不是为了痛苦而痛苦,而是一种美的痛苦的表达。同样,表达人物痛苦心情的音乐,就应该是美的痛苦的音乐,是浸润了作品某种精神意蕴的痛苦的音乐。这样的音乐,我想就应该是观众所期待的,首先要好听,要顺畅,要悦耳,绝不能将现实生活当中人处于极度痛苦状态的令人浑身极度不舒服的一面呈现给观众。其次,要密切结合剧情,根据作品的

精神意味，美化这种极度痛苦的情感，创造出与作品内容相适合的优美的秦腔音乐旋律。在这里，我想引用黑格尔在《美学》中有关音乐的论述，来阐述这个观点。黑格尔说："一般地说，音乐听起来就像云雀在高空中歌唱的那种欢乐的声音，把痛苦和欢乐尽量喊叫出来并不是音乐，在音乐里纵然是表现痛苦，也要有一种甜蜜的声调渗透到怨诉里，使它明朗化，使人觉得听到这种甜蜜的怨诉就是忍受它所表现的那痛苦也是值得的。"（《美学》第一卷205页）如何来理解黑格尔这段话，我以为他的意思是说，音乐之所以是音乐，就在于它就像鸟儿在歌唱一样，必须好听。不管是表现痛苦的情感，还是表现欢乐情感，不能把它用生活当中那种喊叫的方式表达出来，而应该创造一种优美的音乐旋律来表现。他特别指出，用音乐表现痛苦的情感，要在怨诉里渗透"甜蜜的声调"，使痛苦"明朗化"。何谓"甜蜜的声调"，何谓"明朗化"，即指这种表现痛苦的旋律，要让观众乐意接受，听起来舒服，愉快，而不是让人感到浑身难受，唯恐避之不及。最后他进一步指出，听了这种"甜蜜的怨诉"，既就是去忍受人物的那种痛苦，也心甘情愿。我想，黑格尔这段话，对于我们如何用美妙的秦腔音乐表达人物痛苦的人性情感，应该有一定的启示意义。当然，对黑格尔这段话，有的专家会做另外的解释，即黑格尔是一个维护普鲁士国家统治的保守主义者，主张即使是表达痛苦的音乐，也要从政治的角度，使其显出亮色，体现出欢乐的心情。这也许更符合黑格尔的愿意，但我觉得，从艺术规律本身来理解这段话，似乎更有意义。如果说，黑格尔这段话还不能完全令人信服的话，我们还可以再引用他的另一段话，作为佐证。他说："作为美的艺术，音乐需满足精神方面的要求，要节制情感本身以及它们的表现，以免流于直接发泄情欲的酒神式的狂哮和喧嚷，或是停留于绝望中的分裂，而是无论在狂欢还是在极端痛苦中都保持住自由，在这些情感的流露中感到幸福。"（《美学》第三卷上册389页）何谓"满足精神方面的要求"，显然是说，作品中的音乐，是灌注了作品精神意蕴的音乐，它所表达的情感，是灌注了作品精神意蕴的情感，绝不是人处于自然状态下的情感。何谓"保持住自由"和"感到幸福"，就是说，无论是表现痛苦还是欢乐的情感，都不能失去美的特质，要"顺流下去，不走到极端"（《美学》第三卷上册390页），让人觉得顺畅，听起来悦耳，感到是一种美的享受。在此，黑格尔还列举了从16世纪到18世纪包括莫扎特在内的六位音乐大师，说他们

的作品都有这样的特征。这就清楚地说明,黑格尔就在作品中表现人物痛苦的情感,对音乐创作提出的要求,并非完全出于政治上的原因,他更多的是运用辩证法的原理,阐释音乐创作的一般规律。其实,他自己也是这样说的。他说他对音乐不熟悉,"只能提出一些一般性的观点和个别的看法"(《美学》第三卷上册334页)。说到这里,联系到在秦腔音乐革新过程中,通常出现的那种用如鲠在喉的音调表现痛苦的情感,是否有必要在体现作品整体精神意蕴的前提下,把它设计得更顺畅更悦耳一些呢?

5

创作需要真诚,需要以真诚之心踏踏实实的融入生活,感受生活,体验生活,从生活中体察有意义的情感内容,提炼富有鲜活意味的人生感受,发现能够体现高尚旨趣且有较强趣味性的生活素材,创作出真正能够反映时代精神又使人民群众喜闻乐见的艺术精品。黑格尔是一个客观唯心主义者,在他眼里,一如前述,艺术作品不是现实生活的反映,是以感性生活形态反映一种理念,一种绝对精神,这当然是错误的,是"手足倒置"的。尽管如此,由于他所谓的"理念"是要求以感性生活形态来显现的,他对作家艺术家了解熟悉生活也是十分重视的。他说:"在艺术和诗里,从理想开始总是靠不住的,因为艺术家创作所依靠的是生活的富裕,而不是抽象的普泛观念的富裕。"(《美学》第一卷357页)黑格尔在《美学》中所谓的"理想",指的就是理念,艺术美,艺术典型。由于在艺术作品中,精神意蕴和外在形态这两方面,他是分开来谈的。他这里所说的"理想",指的是精神内容。他在这里所说的"理想"总是靠不住,意思就是说,创作作品不能从一种思想观念出发。美尽管是理念,但美的创造却不能从理念开始。因为"在艺术里不像在哲学里,创造的材料不是思想而是现实的外在形象,所以艺术家必须置身于这种材料里,跟它建立亲切的关系;他应该看得多,听得多,而且记得多"(《美学》第一卷358页)。他还以歌德为例,说歌德不仅明确的掌握现实世界的形象,而且对外在世界的形状具有精确的知识,对人的内心生活也很熟悉。据此,他进一步指出,作家艺术家要有掌握现实及其形象的资禀和敏感,要把现实世界丰富多彩的图形印入心灵里。

现实生活对于作家艺术家的重要性,是个老话题。可我为什么要如此不厌其烦地古调重弹呢?是我们的作家艺术家不知道这个至关重要的道理吗?不是的。我以为作家艺术家置身于我们这个经济社会,大概由于自身生活上的原因,有时候的确忽视甚或忘记了这个道理。现在,在我们的剧作家、导演、演员、作曲等等专业人员当中,有一部分人介入创作,由于被金钱所困扰,不是用心灵从事艺术的创造,而是像工匠一样在做一项事情,完成一个任务。相当长的一个时期以来,流行一种风气,即省市县地方领导一般都比较喜欢戏剧作品描写本地题材,他们通常会邀请各个艺术门类的专业人员加盟创作。按说,邀请作家艺术家加盟创作一台戏,反映带有地方特色的历史和现实生活,应该说是个好现象。它至少说明,艺术是关注生活的,是与生活紧密联系的,是与社会生活息息相关的。问题是,我们有的编剧、导演、演员,较少考虑自己对所反映的生活题材有无深刻感受,有无深刻体验,有无新颖发现,就去仓促上手。写出来的剧本,导演出来的戏,扮演的角色,没能完全体现出自身作为一个作家艺术家应有的真实水平。这种现象,在我们有的院团外聘的所谓大牌作家艺术家当中也大量存在。当然,上述情况,并不是说一概创作不出好作品,也有创作出艺术精品的。我只是想说,作为一个作家艺术家,带着强烈的金钱和名利的包袱从事创作,是一个应该引起警惕的艺术现象。艺术是表现人的灵魂的,同时艺术也是由灵魂所创造出来的,作家艺术家作为人类灵魂的工程师,自己的心灵首先被金钱名利所异化,其对创作所带来的负面影响可想而知。如果说,作家艺术家在这个题材中真的发现了自己,表现了自己,表达了观众的普遍情感,反映了时代精神,这当然很好,既拿出了好作品,同时也得到了相应的报酬。但是,相当多的情况并非这样。作为作家艺术家,如果把自己当成了农民工,就像接活一样对待自己的创作,对自己不熟悉的题材都去写,对自己不熟悉的生活都去导,对不适合自己的角色都去演,拿出来剧本,导出来的戏,扮演的角色,肯定从审美价值上会大打折扣。事实证明,这样的剧本,这样的舞台呈现,这样的角色形象,最突出的特征,就是较少精神内涵,较少人生情感,较少生活感悟,更有甚者,一台戏看完了,云山雾罩,使人不知所云。一台戏,有没有戏,不是靠包装就能包装出戏来的。丑姑娘再打扮还是丑姑娘。当然,有的作家艺术家在接受了自己不熟悉的创作题材后,会有目的地去深入

生活。我觉得,这种态度是对的,但对于自己根本不熟悉的生活领域,采取临时抱佛脚式的所谓深入生活,又多是收效甚微的,只能对所反映的生活了解个皮毛,想从精神上本质上真正深入地把握它认识它,几乎是不可能的。非常著名的作家艺术家常常拿出来一些宣传品,就属于这种情况。作家艺术家要做到真正熟悉自己的创作对象,是要下大功夫的。在第七届陕西省艺术节上,有一个话剧叫《梁生宝买种记》,改编自柳青的《创业史》,我以为很好。它之所以好,首先是柳青的《创业史》好,好就好在是它为这个话剧提供了最基本的精神内涵,情感韵味。其次,才是话剧作者将这些东西用另外一种艺术样式成功地呈现了出来。那么,体现在梁生宝身上的那种基本精神内涵,情感韵味,究竟从何而来?这就不能不使人想到,为了写《创业史》,作家柳青在长安县深入生活长达14年。这是文学圈内人人皆知的事。这就是说,要真正写出好作品,必须对自己所描写的对象做到真正熟悉,真正了解。当然,对于深入生活,也不能机械地去认识。德国著名的剧作家席勒在19世纪初年创作了一部重要剧作,叫《威廉·退尔》,是一部歌颂瑞士民族英雄的作品。作家本人在创作这部戏以前,压根儿就没有去过瑞士,但这部剧作对于瑞士的生活尤其是对瑞士自然风景的描写就像真的一样。这当然得力于作家本人那作为艺术家丰富的想象力,但他毕竟听人描述过瑞士,这就是说,他是通过间接的渠道,深入了生活的。这属于另外一个话题,扯得远了,就此打住。

第7届陕西省艺术节已经闭幕了。回顾这届艺术节,有许多创新。如没有像以往那样,从各地选拔出部分节目,集中到西安来演,而是本着惠民的理念,所有剧目都以省艺术节的名义在各地演。这样,既充分利用了艺术资源,又调动了艺术家的积极性。但是,由于参演剧目多达70多台,其数量是历届艺术节所罕见的,所以质量参差不齐,较多地暴露出创作上的一些问题,也很正常。上述看法,不妥之处,在所难免,尤其是有关音乐方面的议论文字,心里更无底数,只有就教于方家了。

原载于《艺术界》2015年第2期,删节发表于《当代戏剧》2015年第二期

第一辑

戏剧人物的情致表达

——读黑格尔《美学》启示之四

一个剧本,一台戏,究竟要表现什么?许多朋友首先会想到主题,主题思想,或者中心意思。我个人体会,主题,主题思想,中心意思,这样的字眼,不适合用在艺术作品上。这是因为,如果我们一旦对它在理解上产生偏差,就会把本来属于作品的许多内容过滤掉,去表现一种思想观念。所以,在平时讨论剧本的时候,我很少提及主题,中心思想,通常用得最多的一个词是意蕴,或者精神意蕴,有时候还用意味。"意蕴"这个词,是德国享誉世界的大作家歌德提出来的。这个提法很科学,符合艺术作品的特点。但对于剧作家来说,是不是又有些含糊,精神意蕴究竟是个什么东西,真还不好琢磨,不好操作。于是,我就想到"情致"这个词。戏剧是表现人物性格的,表现人物性格的什么?情致。下面我谈4个问题。

一、什么是情致

情致,是古汉语中的一个词,它惯常出现在文艺评论文字中。如在刘勰的《文心雕龙》中,就有情韵、情致、情志等字眼。情致的意思,在艺术作品中,似乎偏重于人物情感的表达。黑格尔在他的《美学》中,对情致有专门论述,篇幅不大,却很集中,意思却与上面所说的不大相同。黑格尔是客观唯心主义者,以他的哲学思想,有一种被他称之为绝对理念的东西(他有时候也会把这种绝对理念称为神性的东西,无限的东西,上帝,等等),在人类社会产生以前就存在。在人类社会产生以后,这种游荡于天地宇宙之间的绝对理念,在各个时代会转化为各种各样的普遍力量。这种普遍力量如果用

现在的时尚语言来表达,约略相当于时代精神,或者一种伦理观念。在艺术创作实践中,尤其是在以行动表现人物性格为特征的戏剧作品中,这种普遍力量,或者时代精神,伦理观念,是不能直白地孤立地出现在作品之中的,必须用感性生活形态赋予它们一种定性,使其融入具体的个性化的人物形象之中,体现于活生生的人物性格之中。这就是黑格尔所说的,艺术作品充塞的是一种生气,"在这种生气之中,普遍的东西不是作为规则和规箴而存在,而是与心境和情感契合为一体而发生效用,普遍的合理性的东西和一种具体的感性现象融成一体才行"(黑格尔《美学》第一卷14页,商务印书馆,1981年7月版。本文引文均出自黑格尔《美学》,以下只注明卷数和页码)。这种普遍性的精神意蕴与个性化的人物性格达到统一,黑格尔用一个希腊词(παθos)来表示,朱光潜先生在黑格尔《美学》中译本里将其翻译为"情致"。如此看来,情致实际指的是一种普遍精神的个性化,一种伦理观念的个性化。在这种意义上,我们会发现,情致是沟通一部艺术作品理性内容与感性生活形态之间的桥梁,也是一部艺术作品之所以被称为艺术作品的特征所在。作为一部艺术作品,在塑造人物性格时,主要地应表达人物的情致。在戏剧作品中,人物情致的表达更具有特殊的意义。因为一台戏,前后两个多小时,时空有严格限制,对于人物形象的塑造,精神揭示相对单一且比较集中。这就决定了戏剧不可能像叙事文学那样,多角度多侧面从容不迫地去描写人物,而是通过人物在特定情境中,带着一种目的性的行动,去表现主体心灵具有广泛意义的精神内容。人物行动的某种单一的目的性,就决定了一台戏所表达的通常是主要人物身上的一种情致。情致是什么,是带有普遍性精神内容的个性化。戏剧文本,写一人一事,它标示的通常是,经由一件事表达人物身上的某一种情致。

对黑格尔将某种普遍力量或伦理观念以个性化的方式表达出来,朱光潜先生将其翻译为情致,对此,学界也有不同看法。如王元化先生在他的《文心雕龙讲疏》中就指出,情致这个概念并不准确,比较准确的概念,应为情志。如果说,情致偏重于情感的表达,那么,情志的志,显然强调了理性内容的成分。把这个意思再说得明确一点,情致偏重于情感形式的创造,情志兼容了理性内容的表达。其实,在黑格尔那里,一部艺术作品,具体到一台戏,内容与形式原本就是一回事,一个东西。他讲艺术美是理念,就不是通

常意义上我们所理解的那个理念,而是指一部艺术作品内容与形式形成一体化的那个整体,是包括作品感性生活形态在内的。具体就一台戏来说,理念应指包括舞台呈现在内的整个作品,而不是所谓的主题思想,或精神意蕴。关于这个意思,他是这样说的:"就艺术美来说的理念,并不是专就理念本身来说的理念,即不是在哲学逻辑里作为绝对来了解的那种理念,而是化为符合现实的具体形象,而且与现实结合成为直接的妥帖的统一体的那种理念。"(《美学》第一卷92页)这就是说,他讲的艺术作品的理念,是化为具体形象的理念,是与现实结合成为统一体的理念,是把感性生活形态与精神内容合二为一达到高度有机统一叫作理念。黑格尔把这种符合理念本质而显现为形象的理念也叫作理想,即艺术理想。可见他在美学中所谓的理想,也不是惯常意义上的那种理想,如某种信仰的远大理想,而指的就是艺术美。他还说,艺术创作之所以注重形式的创造,就是由于外在的,实在的,也就是感性的形式本身就是内容自身的因素。这一切无不表明,在艺术作品之中,形式是内容的形式,内容是形式的内容。形式是内容固有的因素,不是内容是内容,形式是形式。艺术作品的内容与形式,本是一个硬币的两面。类似这样的意思及其论述,在黑格尔的《美学》里面,还有很多。内容与形式一体化,也可以说,是黑格尔《美学》的一个非常重要的基础理论,也是德国传统美学在黑格尔手里达到高峰的主要标志。作为戏剧创作人员,这是需要特别予以注意的。至于用情致好,还是用情志好,我觉得并不重要,关键是要对黑格尔的原意应有一个正确的理解。如果说,把内容与形式硬要割裂开来说,黑格尔倒是非常重视内容的,从这方面看,元化先生的情志,很有警示意义;另一方面,从一种内容在艺术作品中必须外化为一种形式来说,朱光潜先生的情致,似乎更契合艺术的特征。从我们的创作实际出发,从克服戏剧文本的概念化、政治化、宣传化弊端考虑,我比较倾心于采用情致。因为创作艺术作品,尤其是作为一台戏,应是主要人物情感概念的完整描绘,人物主体精神的完整表达,理性内容是全然融化在人物的情感流程里面的。

我之所以要专门介绍黑格尔的情致说,就是因为在目前我们许多剧作家的戏剧文本中,理性内容未能完全转化为人物的情感,未能完全转化为人物的精神个性,未能完全转化为人物的心灵样态,也就是说,普遍性的精神

内容,没有转化为一种情致,舞台上总是留有唯恐观众没有领会某种精神内容的概念化痕迹。关于情致我就介绍到这里。

二、情致是人的情致

情致既然是把一种带有普遍性的精神内容,或一种伦理观念体现在个性化的人物形象之中,很显然,情致这个词,就只能应用在人的身上。有的同志可能会讲,这话完全是多余的,是废话。其实,一点也不多余,也不是废话,恰恰是需要强调的话。这就是说,情致只能是人的情致,只有人才能有情致。这就是黑格尔所指出的,"我们应该把情致只限用于人的行动,把它了解为存在于人的自我中而充塞渗透在全部心情的那种基本的理性的内容"(《美学》第一卷296页)。这个话有点拗口,其意思是说,情致虽然是一种理性内容,却是渗透在人的全部心情之中的,是经由人的行动体现出来的。那么,反过来讲,一种理性内容,如果没有以人物主体心灵性的形态出现,是不能称之为情致的,只有以人的主体心灵形态出现的理性内容,才可以称之为情致。

强调情致是人的情致,对于戏剧创作至关重要。这是因为,戏剧是人的行动的艺术,人的行动的动力就是情致。这就是说,人物的行动,是由人物情致所掌控着,是人物情致的表现。戏剧作品要塑造个性鲜明的人物形象,就不能忽视人物情致的表达。在我们许多人所创作的剧本中,人物的行动,也就是我们通常所说的情节,就不是人物情致的表达。是编个故事情节,让人物跟上走。人物个性不鲜明,根本原因就在于没有把创作的旨趣放在人的身上,没有放在人身上所体现的那种情致上,而是放在了神的身上以及神身上那些未能转化为人的心灵性的东西。一句话,把人神化了。这里的神,我们可以把它理解为上面所说过的那种普遍性精神或某种伦理观念。把人神化了,就是把人从精神上普遍化了。一部概念化的作品也就从此产生了。这个意思,我在下面会详细提及。

情致是人的情致,其中有两层意思,应该引起高度注意。一是普遍性的精神内容必须人性化,二是人的情致本身就规定了艺术的目的就在人物自身。关于第一层意思,要点是,必须将普遍性的精神内容或伦理观念转化为

人物主体内在的心灵性的东西。黑格尔特别指出:"从这个观点来看,我们不能说神们有情致。"(《美学》第一卷 296 页)黑格尔这里所说的"神们",具体指的是古希腊时代奥林卑斯山上那些各种各样的神。如爱神、火神、河神、太阳之神、月亮之神、智慧之神、命运之神,等等,不一而足。古希腊的那些神,都是被人格化了的。黑格尔说那些神没有情致,是说那些神虽然被人格化了,是以人的形象出现的,但毕竟还不是具有主体性的人,而是一些处于静穆状态的普遍性精神,是借助于人体形象化了的神。说到底,他们是神,不是人。人的情致不是那样,普遍性的精神或伦理观念如盐溶化于水,变成了人物主体个性化的心灵形态,普遍性的精神或伦理观念看不见了,融入了人。古希腊的那些神是用人来标示神,人的情致是将一种精神性的东西,也即神性的东西融化于人。两者是截然不同的,必须区别开来。联系到我们现在的戏剧文本创作,就一定要注意,在塑造人物的时候,切忌用人的形象去标示一种神性的东西,切忌用人的形象去为一种精神内容服务,而应该把一种精神内容转化为人物的情致,通过人物的行动去表现这种情致,塑造富于情致的人物形象。这个意思非常重要,许多剧本创作上的失误,就出在这里。把人写成了神,用人的形象去表现某种精神内容或伦理观念,就像古希腊的那些神,是人的样子,其实是神。比如一些创作上不甚成功的英模戏,就是这样,写的是人,但没人味儿。这样的人物形象,自然也就说不上有情致。再譬如,如何在戏剧作品中表现中国梦,就是一个很有意义的创作话题。中国梦作为一个带有普遍性的时代精神,固然是人人都会感兴趣的,但是,需要注意的是,对于中国梦的阐释以及个人对于中国梦的特殊理解,都不是作为一台戏所应表现的对象。只有当中国梦转化为戏剧主人公的一种情致,成为影响主人公行动的力量,才能是戏剧性的。中国梦,对于戏剧人物来说,应是一颗梦想之心,此心已经不是一个美好的概念,而是人物心中的一种激情,一种在特定情境下人物行动的推动力量。这个意思,不仅仅是个理论问题,而是需要大家在创作实践中,慢慢去体悟,去理解。

　　由此可见,要表达人物的情致,一种普遍性的精神内容,一种伦理观念,也即黑格尔所谓神性的东西必须转化为人的主体心灵性的东西。那么,如何转化?黑格尔在《美学》中,从宗教信仰的视角,描述了一个极有意思的转化过程。大致情形是这样的:人们把神庙建起来了,雕刻家们将神的塑像安

幕外戏谭

放在庙里了,神于是就面对着他的信众。也就是在这个时候,神与他的信众之间就像过电一样,精神上进行交流。神的那种普遍性的精神,那种理性的内容,于是被提升到信众的心灵里面,变成了信众主体心灵性的因素,转化成了一种人性形态。由于人是一个群体概念,这种转化在每个人心里都在进行,于是这种被转化为主体心灵性的东西同时就显现为千千万万个别的心灵生活,千千万万个别的心情。这种丰富多彩的人的主体性生活,就形成人类情感意志及其有关的无限广大的领域,成为艺术表现的对象。在这里,我之所以要简要介绍黑格尔上述从神性到人性的转化过程,是因为他意在揭示,对于艺术创作来说,神性是必须转化为人的情致的。他告诉我们,在这个过程中,古希腊那种以雕塑形态所出现的神,化解了自己的肃穆庄重的静止样态,走进了人的心灵,融入了人的主体性生活,又把这种主体性生活,体现在人的日常活动之中,于是,人的带有情致的内心生活成了艺术描写的对象。这大概就是他所讲的意思。但是必须指出,黑格尔的观点,是客观唯心主义的。事实是,这世界上根本就不存在什么上帝,什么绝对精神,什么绝对理念,存在的首先是群众的社会实践活动。那种神性即普遍性的精神意蕴或伦理观念,分明来自人们的社会实践,体现于人的心中,形成人的主体心灵中的一种情致,这才是神性转化为人性的内在秘密。包括宗教信仰在内,其实质也是一种精神实践活动。也就是说,上帝原本就是人自己所创造的,人创造了上帝,从上帝那里汲取力量,其本质应视为自己提升自己精神境界的一种精神实践行为。举一个与此有类似之处但又不甚恰当的例子,如,我们现在进行社会实践教育活动,在纪念馆参观一座英雄塑像,英雄的那种精神,会在我们瞻仰他的过程中,在每一个人的心灵之中掀起波澜,引起震动,形成某种情致。恰恰是这带有某种情致的东西,是戏剧主人公在行动中所要表达的,而不是通过主人公的行动直接去表现英雄的那种精神。如果说,通过人物行动直接去表现英雄的那种精神,就像前边已经说过的,犹如古希腊雕塑,是用人的形象去表现一种神性。我之所以不厌其烦地反复强调这个意思,一句话,要把神变成人,不要把人变成神,我们有的剧作家常常是把这个关系搞反了的。不妨再举两个作品的例子,两位作者都是我的好朋友,他们也都是很有成就的老剧作家,创作上出现的一时的得失,毫不奇怪。在第七届陕西省艺术节上,其中有两台戏,一个是蒲剧《河魂》,一

个是秦腔《千古药王》。前者写的是大禹治水的神话传说,后者写的是药王孙思邈的动人故事。大禹治水这个戏是很难写的,当时在论证剧本的时候,我当着县上领导的面,反复强调这一点,难在什么地方,就难在大禹是神,如何把大禹这个神转化为人,是这个戏的关键。现在看来,该剧在这方面的确做了大量的工作,是努力将大禹转化为人的,去写大禹作为一个人的情致。如写他和女娇的爱情,表现他为了大家而舍弃小家的高尚道德;写他也犯错误,但能够认识错误且能够实现自我精神超越的可贵品质。我这里意思不在于评价这个戏,是在阐述上面所说的道理。孙思邈是人,但该剧在某种程度上却将孙思邈写成了神。如他为人牵线把脉,能够知道这线是牵在桌子腿上还是牵在人的胳膊上;不仅如此,还能知道这线是牵在男人胳膊上还是女人的胳膊上;更为神奇的是,他还能根据地下的血迹知道已经死去并且装了棺材的人是可以救活的。不用我多说,这些事情恐怕只有神能做到,人很难做到。艺术作品中的生活当然是虚构的,但应是可能发生的。我不知道这个戏中的情节有无生活依据,给人的感觉,有些把人神化了。写人的神性,不能不说是该剧的一个不容忽视的缺憾。当然,这个戏也有它值得可圈可点之处,不能因为将人物有所神化,否定了它在其他方面所取得的成就。

关于情致是人的情致,其第二层意思在提示我们,在戏剧创作以至于所有艺术创作活动中,表达人物的情致,塑造活生生的人物形象,本身就是目的,它不存在本身以外还有个什么目的。一台戏,如能比较好地表达人物的某种情致,让观众能够从他们身上,感受到某种普遍性的精神意蕴,就达到目的了。切忌把人物作为工具,服务于人物自身以外的一种什么目的。黑格尔在批判艺术的目的在于道德教训说的时候说过这样的话,道德教训说之所以是一种谬见,是由于它把艺术作品看成追求另一件事物,好像艺术作品的意义就仅在于它是一个有用的工具,可以去实现艺术领域以外的一个自有独立意义的目的。这就是说,一台戏,它不是为了树立某种道德品质服务的,也不是为主流意识形态所倡导的某种宣传目的服务的。尽管我们可以利用它来搞宣传,但它毕竟不是为了宣传。作为人物性格的主要组成部分,情致之中就渗透着普遍性的精神内容或伦理观念,这与把一种普遍性的精神内容或伦理观念孤立起来,用人物形象去表现它,是两回事情。前者的指向在艺术本身,后者的目标在艺术之外。我也常听人说,我们的秦腔剧目

是高台教化。秦腔剧目是高台教化吗？秦腔当然有高台教化的作用，就好像我们有的优秀剧目具有宣传作用一样，但它真正的审美价值却在人物身上的那种情致上，是人物身上那种情致的魅力令人感动，令人久久不能忘怀。如果说，秦腔具有高台教化的作用，我们就会发现，它的那种高台教化的作用是由人物的动人情致所带来的。这就是说，作为作品的创作，表达人物的情致本身就是目的。高台教化是一种效果，但也仅仅是一种效果而已，我们不能因为它会产生这种效果，就把它作为目的。话说回来，把一台戏的创作目的定在宣传上，恐怕反而达不到宣传的目的。在我们所创作的剧本中，有的剧作家想有意识地把一些宣传性的内容加在作品里面，我不大赞成。得不到领导的重视，是我们的剧本没有达到一定的程度，真正的优秀剧本，领导是会赞成的。想通过不应该加进而加进去的宣传内容，去博得领导的关注，似乎是我们不对。剧作家尽管活得比较可怜，艺术精神不要丢掉，必须持守。

三、情致是一种正能量

黑格尔认为，美就是理念，就是理念的感性显现。我开始就讲过，黑格尔认为，理念在人类社会产生以前就存在，人类社会产生以后，这种理念，对于人来说，就是人物的主体性心灵，对于一部艺术作品来说，就是理念渗透于人物主体性心灵中的那种情致。我说这个话的意思是，情致就是人物心灵形态的理念，它体现的显然是人的心灵中的一种高尚的旨趣。对于情致的这种高尚旨趣，黑格尔对它有许多赞赏的说法，说它"是符合理性的"，是"人类心中本质的要求"，说它尽管已经不是理念，但又是"某一绝对理念的儿子""是某一普遍真实的东西的子女"等等。黑格尔还非常具体地指出："这种情致就是艺术的伟大的动力，就是永恒的宗教的和伦理的关系，例如家庭、祖国、国家、教会、名誉、友谊、社会地位、价值，而在浪漫传奇的世界里特别是荣誉和爱情等等。"（《美学》第一卷279页）这个话说得比较晦涩难懂，他讲的大约是这么个意思：人物主体性心灵中的某种情致，是艺术的生命，在社会生活中这种情致具有永恒的性质，它涉及大到国家，小到家庭以及人生的各个方面。比如，在家庭说，我们所倡导的孝道；在国家来说，我们

所倡导的爱国;在市场经济中,我们所倡导的诚信;在男女爱情上,我们所讲的忠贞;在朋友关系上,周仁身上所体现的那种东西,等等。情致的这个特征,用他自己的话说,叫"正面的力量",用我们现在的话说,就应该是正能量。情志所表达的是人物身上的一种正能量。黑格尔在他的《美学》中,多次谈到荷兰的风景画。这种画我过去在外地开会参加一个全国性的会议时,在一个美展活动中看到过,是一种小幅画作,风格清新自然,令人赏心悦目,表达的是一种民族自豪感。他在谈论荷兰风景画的时候,也讲到同样的意思。他说:"人还有更严肃的旨趣和目的,(这种严肃的志趣和目的)来自心灵的广化和深化,只有这种旨趣和目的才符合人之所以为人。以表现这种较高内容为任务的才是较高的艺术。"(《美学》第一卷218页)这就是说,人之所以被称之为人,就在于人有严肃的旨趣和目的,这种严肃的旨趣和目的,源于心胸的博大和境界的高远。真正的艺术作品,应该以表现这种博大的胸怀和高远的精神境界为目的。也就是说,人物的情致应该体现这种审美取向。

那么,情致的这种审美取向究竟具有什么样的特征呢?黑格尔说:"情致所打动的是一根在每个人心里都会回响着的弦子,每个人都知道一种真正的情致所含的意蕴的价值和理性,而且容易把它认识出来。情致能感动人,因为它自在自为地是人类生存中的强大的力量。"(《美学》第一卷296页)弦子是什么,就是弦乐器,回响着的弦子,就是弦乐器发出来的声音,这种音乐旋律,是直接诉之于人的心灵情感的。黑格尔用一根打动人心的弦子来比喻情致,就明确指出,情致具有音乐般的情感力量。经由这种情感力量,我们可以认识到一种价值和理性,进而感受到一种强大的道德力量。显现出来的是一种情致,隐藏着的是一种价值和理性。要具体理解情致的情感力量及其所蕴含的道德内容,可以联想中央电视台每年举办的"感动中国"十大人物颁奖典礼,对此会有一定程度的理解。那些感动中国的人物身上所体现出来的那种道德是带有普遍性的,然而他们每一个人的感人事迹又是迥然各异的。这种将一种道德力量蕴含于迥然各异的感人事迹所形成的情致,是催人泪下的根源。当然,那些人和事,毕竟还处在社会宣传的层面,未处在艺术的境界,这是另外的话题。我只是举个例子,说明情致的特征,在于用一种情感来打动人。在艺术作品中,情致是以情感的形态出现

的。这也就是我经常所说的,一台戏,是人物情感概念的完整表达。当然,话说回来,只有情感,而理性内容稀薄,也是不行的。黑格尔就认为那种牧歌式的作品,尽管表现出人物主体与生活环境的和谐情感,但毕竟没有什么旨趣。他说:"这种朴素风味,这种乡村家庭气氛中讲恋爱或是在田野里喝一杯好咖啡之类的情感是不能引起多大兴趣的,因为这种乡村牧歌式生活和人生一切意义丰富深刻的复杂的事业和关系失去了广泛的联系。"(《美学》第一卷244页)在这里,"人生一切意义丰富深刻的复杂的事业和关系"指什么?他以歌德为例,说歌德同样也写牧歌类题材,但他却能把狭窄的题材和最广泛的最重要的世界大事打成一片。可见,他所谓的"人生一切意义丰富深刻的复杂的事业和关系",指的是要用日常生活的小题材反映人生的大世界。在我们通常所见的作品中,也有一些小情调之类的东西,倒也写得精巧,似乎让你无话可说。我们不能说这样的作品不好,它甚至让人感到精神愉悦。但是,我看到写这些东西的往往是我们很有创作功力的剧作家,说实话,我真希望他们能够再写出令人心灵震撼的作品。我们时常讲,要创作艺术精品,眼睛就要盯在艺术精品的目标上。

在《美学》中,黑格尔一再强调,艺术之所以感动人,源自作品中那种真实的情致。那么,在人物形象的塑造中,既然有真实的情致,就必然有不真实的情致。对于不真实的情致,黑格尔主张必须引起警惕,坚决予以摈弃。所谓不真实的情致,黑格尔指的就是某些负面的东西,荒诞无稽肆意幻想的东西。在我的印象中,黑格尔在谈这个问题的时候,似乎还批评了莎士比亚的戏剧《雅典的泰门》,说把泰门写成了一个愤恨人类的人,也批评了席勒早年的戏剧《仇恨人类者》,说它把近代人写成一个任性使气的人,还批评了奥古斯特·拉·芳丹的小说,以及某些诗歌的光怪离奇。如何看待这样的批评,要具体问题具体分析,不能一概而论,说这种批评就是对的,或者说这种批评就是错的。在这里,我提醒大家要注意两方面的问题。黑格尔的批评有他的道理,也有它的局限性。有道理,是因为他主张艺术作品应该追求真善美,体现正能量,这无疑是正确的。联系到我们现在搞戏剧作品评奖活动,重要奖项总是颁发给那些弘扬正能量的优秀作品。说它有局限性,是因为他所谓理想艺术的概念,并不见得就能够涵盖所有最理想的艺术。在他的心目中,理想的艺术应该是什么样子?他认为,理想的艺术美,应是欣悦

的,和谐的,肃穆的,庄重的。符合这种要求的艺术他首推古希腊雕刻。不容否认,古希腊雕塑的艺术成就的确是极高的,但是,不见得就能代表所有艺术门类的完美形态。古希腊的雕塑,作为雕塑艺术精品,它并没有将人的主体性心灵充分地展开,并没有将人的内心生活充分地进行外化,尤其是没有像戏剧那样,将人的精神世界通过人的行动表达出来。就一台戏来说,理想的作品,应该是一种心灵的对话,一种精神的表达。包括黑格尔自己也承认,戏剧是处于最高层的艺术。之所以处于最高层,就是因为戏剧观念性最强,精神性最强,通体是人的主体性心灵的体现。正是在这个意义上,戏剧作品有时候也会描写丑恶的东西,其目的恰恰在于呼唤美好的情致。莎士比亚《雅典的泰门》和席勒笔下的《仇恨人类者》,单就从描写人的精神变化的角度考虑,应该有其独特的审美价值。联系我们的创作实际,戏剧冲突,对立面人物往往是负面的东西,写负面的东西,恰恰是为了写真正的有情致的正面人物。

四、情致显现于人物性格

黑格尔说:"神们(指我上面多次提到的普遍力量)变成了人的情致,而在具体的活动状态中的情致就是人物性格。"(《美学》第一卷300页)情致是从人物性格中显现出来的,要较好地表现情致,就要在塑造人物性格上下功夫。因此,下面四个方面的意思应该引起特别注意。这四点,具体到戏剧创作,尤为重要。

(1)性格的整体性。所谓人物性格的整体性,是说这个人物应该具备作为一个人的那种主体性。什么是人物的主体性,简单地说,即自己的事自己做主,自己对自己行为的后果负责,自己吃自己种下的果子,自己的命运是自己造成的。主体性的这个含义,恰恰就是戏剧人物的特征。黑格尔在谈人物性格的整体性的时候,是和人物性格的丰富性一起来谈的。他说:"一个性格之所以能引起兴趣,就在于它一方面显出上文所说的整体性,而同时在这种丰富性中它却仍是它本身,仍是一种完备的主体。"(《美学》第一卷302页)"仍是它本身""仍是完备的主体",这就是说,人物性格再丰富,是万变不离人的自身的丰富。是人物的这种主体性,将人物性格中的各种各样

的因素统一起来,形成一个有机统一的整体。举个例子,比如一个人,灵魂就是他的主体性,眼耳口鼻以及胳膊腿包括里面的心肝肺在内等等,就是他的丰富性,是灵魂将各种各样的器官统一起来,形成一个有机的整体。人物性格的整体性,指的就是人物自身能够协调自身诸多丰富性的主体性。黑格尔为什么首先强调人物性格的整体性、主体性,因为它与人物情致的表达有关。上面他讲,是人物性格的那种整体性,才能引起人的兴趣,这也就是说,作品能让人感兴趣,其效果来源于整体性、主体性,来源于自己吃自己种下的果子。其实,他同时又说,"对于作品和对于观众来说,情致的表现都是效果的主要来源"(《美学》第一卷296页)。这里又说作品的效果,是由情致产生的。可见,人物性格的那种整体性以及人物作为一个人的主体性,就是人物性格化了的情致。所以,当我们通过人物性格表达人物情致的时候,就不能不重视人物的主体性及其性格的整体性。我们讲人物性格的整体性,是因为它就是人物性格化了的情致。在具体创作中,尤其是剧本的创作,人物所有的行动,都应该是人物主体性所指示的,都应该是人物一种情致的表达。戏剧作品中的情节,是由人物行动所构成的,人物的行动,是由人物情致所掌控着,围绕一件事,人物的所有行动,体现的就是人物的情致,体现的就是人物性格的那种主体性。在我们一些剧作家的作品中,情节不是来源于人物的情致,不是来源于人物的主体性,而是由作家自己生编硬造,照猫画虎,写生活处于自然状态下的事件过程。这是作为一个真正意义的剧作家必须克服的弊端。

(2)性格的丰富性。黑格尔说:"所表现的心灵当然必须本身是丰富的,才能使它的丰富的内心生活滋养他的情致……"(《美学》第一卷298页)这就是说,塑造人物,表达情致,要注意描绘人物丰富的内心生活,人物的情致就是被人物丰富的内心生活所滋养着。"滋养"这个词很有意思。如何具体理解黑格尔的这一论述,我以为,有两层意思需要弄清楚,一是何为性格的丰富性,二是为什么性格丰富才能滋养情致。第一层意思是说,在人物的性格中,有一种神(这个神指的就是我上面多次提到的普遍精神)会形成他的情致,这种情致只是他性格的主要因素。比如,写爱情,对爱情的忠贞,就是他性格中的主要因素。与此同时,还有其他的神(指其他各种普遍精神)在他身上所形成的其他因素。譬如一台戏,主要人物的情致是一种纯真的爱

情,但是,并不排除在这个人物身上还有诸如爱国主义精神,以及"先天下之忧而忧,后天下之乐而乐"的优秀品质,等等。这个意思,用黑格尔的话说就是,"人的心胸是广大的,一个真正的人就同时具有许多神(普遍力量),许多神只各代表一种力量,而人却把这些力量全包罗在他的心里"(《美学》第一卷301页)。这就是说,在人的心灵中集中了许多神,许多精神,人是一个具有各种各样普遍力量的集合体,只是具体在一台戏剧作品中,人物在特定的戏剧情境下行动,一般是被起主要作用的那种情致所左右着。因此,作为一个戏剧人物,在作品中所表现出来的通常只是一种情致。尤其是主人公身上的情致,就是整个作品的精神走向。第二层意思讲人物的情致被人物丰富的性格所滋养着,我的体会是,情致原本是一种观念,一种理性。它落入人的具体性格之后,会与人物性格中的诸多因素相互作用,呈现出十分复杂的情况。而恰恰是这种复杂的情况使得情致摆脱了概念化的痕迹,转化为一种人作为人自身的生命形式。如果说,人物性格不是如此复杂的,而是单一的,那么,人物的情致就难免有被一种观念性的东西所净化的危险,通常所见的那种概念化的人物形象大约就是这样产生的。所以他说,人物的情致与性格的丰富性是一种滋养关系。实现性格的丰富性以及在丰富的性格中表现情致,对于戏剧创作来说,是一个需要在实践中不断解决的问题。这是因为,在叙事文学中,作者可以在多侧面的描写中表现人物的情致,戏剧情节相对集中,且按照传统的编剧法,一人一事,单线发展,快速推进,在这种情况下,人物性格既要丰富,又要在其丰富性中表现情致,就有一定的难度。对此,黑格尔也是看得很清楚的。在《美学》中,他曾经说过这样的话:在丰富的人物性格中表现情致,相对于叙事性文学作品,戏剧作品难度要大些。

(3)性格的特殊性。特殊性即个性。个性是艺术普遍性意蕴的一种定性。人物的个性在戏剧作品里一般表现得比较充分。这是因为,戏剧作为人的行动的艺术,突显的常常就是人物的个性,通过这种个性,体现人物某一方面的情致。戏剧正是在体现人物某一方面的情致这个意义上,黑格尔指出,戏剧中的主角,比叙事文学中的主角要简单。这就是说,人物的个性通常决定了只表现人物的某一种情致,这样一来,人物的个性是有了,但未免显得单纯,单一,不够丰富。注意,这里所讲的丰富性,与上面刚刚讲过的

丰富性,不是一回事。上面所讲的人物性格的丰富性,是指人物性格因素的多样性。这里所讲的丰富性,指的是在表现人物某一种情致的时候,要表现出这种情致本身的丰富性。为了解决戏剧人物表现某一种情致人物性格比较单一的问题,黑格尔主张,应该在表达这种特殊情致的前提下,努力表现人物性格的丰富性。他说:"所表现的尽管只是一种情致,这一种情致也必须展示出它本身的丰富性。"(《美学》第一卷305页)具体应该如何办,他说:"性格的特殊性中应该有一个主要的方面作为统治的方面,但是尽管具有这个定性,性格同时仍应保持住生动性与完满性,使个别人物有余地可以向多方面流露他的性格,适应各种各样的情境,把一种本身发展完满的内心世界的丰富多彩性显现于丰富多彩的表现"(《美学》第一卷304页)。这个话说得太啰唆,这样说吧,表达的是人物的一种情致,也要让这种情致从多方面尽量透露出某种情感信息。譬如莎士比亚的《罗密欧与朱丽叶》,朱丽叶那种热烈的爱,不仅表现在她对待罗密欧的态度上,也表现在她和其他人物的关系里。罗密欧的自尊高尚和情感的真挚,不仅对于朱丽叶,也从对待父母朋友以及其他人物的关系中流露出来。由此可见,在一部戏中,所表现的尽管只是一种情致,也可以将这种情致表现得非常生动和完满。正是这种特殊的性格的生动和完满,使得他的那种情致显得更加突出。在这里,我想再顺便强调一个意思,一台戏,一个主人公,往往表达的就是主人公身上的一种情致。这就要求作品一开始,就要把矛盾揭示出来,把特定情境交代出来,把与这一切因素有关的主要人物导引出来。后面的戏就由此进展,它就意味着这个戏就围绕主人公身上所体现的那种情致在展开。有的戏写着写着,把戏写跑了,实际上就是离开了主人公身上所体现的那种情致。由于时间关系,就不举具体例子来说明了。

(4)性格的坚定性。人物的性格再丰富,内心再复杂,但不能像浮萍一样游移不定。我们有的作品中的人物就缺乏一种坚定性,是游移不定的,给人的感觉是,不知道作者要写这个人物的什么东西。甚至有的人物的行为,做出来的事情,都是互相矛盾的。人物性格的坚定性,我们通常讲的给人物定个位,大约就是这个意思。当然,黑格尔所讲的人物性格的坚定性,是指人物持守的一种正能量的坚定性,一种情致的坚定性。正是在这种意义上,黑格尔对那种软弱、忧伤、幽暗、萎缩的人物性格,不大喜欢。尤其是对当时

一些作家艺术家以滑稽的态度,表现人物颓废心态的艺术,是极其反对的。说这种滑稽的态度和颓废心态,就是高贵、伟大、辉煌的东西的自毁灭,凡是对人有意义有价值的东西都被它们变成一种空无。而且极其愤慨地说,凡事不能坚持重要的目的,而轻易地抛弃这种重要目的,让这种重要目的自归于毁灭的人就是写不道德的坏人。他明确指出:"至于真正的性格,一方面须抱有具有重要内容(意蕴)的目的,另一方面又要坚持这种目的。……性格的基调就在于这种坚定和稳实。"(《美学》第一卷85页)这里的"重要内容(意蕴)",指的就是情致,"心灵的最高旨趣""人类的最深刻最普遍的旨趣"。人物性格为什么要坚定,因为它标示的是对于一种情致的持守。他还以古希腊悲剧为例,说人物可以束缚在枷锁上,抛弃生命,但不能丧失自由。这种自由,指的就是某种情致,某种精神旨趣。当然,人物在特定情境中,时常会表现出一种极其复杂的矛盾心态,不能被视为情致的缺失,性格的不坚定。因为人物复杂的矛盾心态,本身就蕴含着非常丰富的社会内容,同时,也是人物主要情致在心灵之中与其他性格因素相互作用的一种正常现象。

最后,需要指出的是,戏剧人物的情致,往往是在矛盾冲突中来表现的。黑格尔主张,戏剧矛盾冲突应该是正面力量和正面力量的冲突,通过冲突,人物各自克服了自身的局限性,同时又各自保持了正确的东西,在更高一级的层面上达到和解。他的戏剧冲突观,显然是有局限性的。事实是,正能量的东西时常是在克服错误的东西甚至反动的东西的过程中,得到发展的。对于生活中负面的东西,黑格尔不是看不到。他也看到了,他说:"普通眼光所视为由黑暗、偶然和混乱统治着的东西对于诗人(指剧作家)却显示出绝对理性对实在界的自我实现。"如何理解这句话?能否理解为,真理是在与谬误的斗争中实现的。我觉得不是。因为他在这句话的前面,还有个提示:"在人心中动荡的推动人动作的那些情欲究竟是正确的还是错误的,这对戏剧体诗人应该是一目了然的。"(《美学》第三卷下248页)联系他的戏剧冲突观,他的意思分明在说,面对生活中负面的东西,作为剧作家,应该做到心中有数,还是要去表现普遍力量在人物心灵中所形成的情致,即负面的东西在剧作家那里应该"显示出绝对理性对实在界的自我实现"。也就是说,表现绝对理念是主要的,现实生活是次要的。生活当中尽管存在那些黑暗的偶

幕外戏谭

然的混乱的东西,单在艺术作品中,还是要表现绝对理念。怎么表现,对于戏剧作品来说,就是描写矛盾双方各打五十大板最后达到和谐的做法。总之,他在《美学》中,似乎不大赞成在作品中暴露负面的东西,为什么,就不是本文所要讲的话题,就不再赘述了。

本文系2016年在陕西省戏剧创作研修班上的辅导报告,后删节发表于2016年第5期《当代戏剧》,全文发表于2016年第4期《艺术界》,2016年第5期《西安艺术》

第一辑

"纯粹的光明就是纯粹的黑暗"

——读黑格尔《美学》启示之五

大凡编剧都懂得一个规律,写戏要写矛盾冲突,有了矛盾冲突,戏才有"戏",才会好看;不然,戏就缺乏意趣,让观众坐不住。其实,这也只是就戏的感性形式而言的。黑格尔说:"纯粹的光明就是纯粹的黑暗。"(黑格尔《小逻辑》108页,贺麟译,商务印书馆1980年版,以下黑格尔《小逻辑》引文,只注明页码)光明是相对于黑暗而言的,黑暗是针对光明来说的,无黑暗,便失去光明,无光明,也就无所谓黑暗。黑格尔的话,原是就概念的发展来说的,但却在不经意间说出了一个道理:真理是存在于事物的矛盾及其辩证的运动过程之中。作为一台戏,只有经由人物与人物相互矛盾冲突的整个过程,才能够把剧中人物的性格及其所体现的精神意蕴有序地展现出来。不然,人物性格及其所要体现的精神意蕴,就会因失去依托,没了载体而无法存在。记得有一个时期,似乎曾流行过一种观点,即写戏不见得一定得写矛盾冲突,不写矛盾冲突,照样会创作出优秀作品。有人甚至认为,不写矛盾冲突比写矛盾冲突的戏,更有意味儿,更深刻动人。持这种观点的人,对戏剧的矛盾冲突并不彻悟,其看法不免显得狭隘,片面,偏激。他们所谓没有矛盾冲突的剧情,并非没有矛盾冲突,只不过不是惯常意义上的矛盾冲突罢了。对戏剧矛盾冲突的理解,应该宽泛。我觉得,它除了那种激烈对抗性的冲突之外,大量的应该是对剧中人由于精神观念的差异,而产生的各种各样的关系的描绘。正是在这个意义上,可以说,矛盾冲突是戏剧之魂,离开矛盾冲突,戏之为戏,原本是不存在的。

将矛盾冲突引入戏剧创作,是黑格尔对戏剧理论的一个重大贡献。研究他关于戏剧冲突的论述,批判地领会和掌握其精神实质,对于解决我们在

戏剧创作中所存在的诸多困惑,具有一定的指导意义。笔者之所以要结合黑格尔的《美学》,专文讨论戏剧的矛盾冲突这个话题,这是因为,在一些剧作家近年所创作的大量戏剧文本中,许多问题就出在对于戏剧冲突的描写上。

一、矛盾冲突是戏剧艺术与生俱来的美学特征

黑格尔说,戏剧是一个民族发展到晚期的产物,"是一个已经开化的民族生活的产品"(黑格尔《美学》第三卷下243页,朱光潜译,商务印书馆1979年版,以下黑格尔《美学》引文,只注明卷数和页码)。其意思是说,戏剧这门艺术,相对于其他艺术门类,产生时间比较晚。晚到何时,按照黑格尔的意思,应该晚到人的自意识觉醒之时,用他在《美学》中的话来说,就是晚到人产生了"散文意识"的时候。何为散文意识,即人的自觉意识,人将自己同外部世界分离开来的意识,不再是此前那种人与外部环境处于直接的浑然一体的意识。人与外部环境处于直接的浑然一体的状态,黑格尔认为,此时艺术作品中人物的行为,直接表现的就是一种民族精神。如古希腊荷马史诗中的阿喀琉斯,以及我国神话传说中的大禹治水等等,无论是维护国家荣誉,抵御外侮,还是开山导水,拯救万民,他们直接表现的就是带有普遍性的民族精神,人物没有自我意识。戏剧中的人物不同,是人有了散文意识即自觉意识以后,对人的意志的行动描写。这也就是说,这时候的人,已经滋生了审视自我的需要,反观自我精神情感的需要,通过塑造人物性格,体现一种精神情感概念的需要。戏剧就是为了满足人的这种自觉意识应运而生的。这个观点,是否科学,作为一家之言,最起码有一点是事实事求是并值得予以高度关注的,这就是,戏剧作为一种完整的艺术形态,的确较之其他艺术门类产生较晚,若仔细考察它的内容,也的确是对视人心的,是人的精神心灵状态的表达。对黑格尔的《美学》,一般认为,它既是一部美学著作,又是一部艺术史论,他在《美学》中,把戏剧放在所有艺术门类之后来论述,一方面就表明它产生比较晚,另一方面认为它完全是观念性的,精神性的。

戏剧是人产生了自觉意识之后反观自身的一个艺术样式,这就决定了戏剧是建立在其他艺术门类基础上的一门艺术,是吸收了其他艺术门类表

现方式的一门综合艺术。黑格尔说:"戏剧无论在内容上还是在形式上都要形成最完美的整体,所以应该看作诗乃至一般艺术的最高层。"(《美学》第三卷下240页)这就是说,戏剧比其他艺术作品要高,高就高在无论是内容,还是形式,都是最完美的。其完美就表现在善于吸收和利用其他艺术作品之所长。从内容看,我们会发现一个现象,戏剧常常以较为成熟且有了定评的文学作品中的故事为题材,而这些故事,往往就是那些作品中的精华。这一点,从我国的传统剧目中可以看得十分清楚。不说别的,仅一部《三国演义》,就改编了很多剧目,以致这些剧目被称为"三国戏"。当然,绝不能因此就说所有戏剧都是从优秀文学作品改编而来的,而是从一个侧面说明,它从内容上有以文学作品为蓝本,进行二次创造的特征。尤其需要重视的是,在形式上,它善于吸收各门艺术的表达手段,为我所用,丰富自己,以达到精神自我表达的目的。我们看到,音乐美术这些因素在戏剧中作为主要成分是人所共知的,尤其是音乐,早已经发展成为戏剧中独立性很强的欣赏要素。我在这里主要想说的是,矛盾冲突作为戏剧与生俱来的特征,是在剧本创作上创造性地中和了其他艺术样式的某些因素而形成的。具体讲,它是把史诗的叙事特征和抒情诗的情感表达特征有机地融合在一起的。黑格尔说:"在各种语言的艺术中,戏剧体诗又是史诗的客观原则和抒情诗的主体性原则这两者的统一。这就是说,戏剧把一种本身完整的动作情节表现为实在的,直接摆在眼前的,而这种动作既起源于发生动作的人物性格的内心生活,其结果又取决于有关的各种目的个别人物和冲突所代表的实体性。"(黑格尔《美学》第三卷下册241页)这里的"史诗",指的就是诸如荷马史诗之类作品,我们可以把它宽泛地理解为叙事文学,这里的"抒情诗",我们可以把它宽泛地理解为以抒发人物内心情感为主的诗歌。这段话的大意是说,戏剧仅从文本来说,吸收了叙事文学的叙事性和诗歌的抒情性,是叙事原则和抒情原则两者的有机统一。一方面,它把文学作品中的叙事演化为舞台上的人物行动,另一方面,把抒情诗的内心情感演化为舞台上人物行动的根据。这样,就形成戏剧的一个突出特征,即各种人物各自心怀各种目的在行动。黑格尔说:"戏剧中的人物摘取他自己行动的果实"(《美学》第三卷下245页),就是在这个意义上讲的。

由于人物处在特定环境里,本着自己的意志和意欲,为了达到某种目的

去行动,必然要与别人带有某种目的的行动发生碰撞,于是,矛盾冲突由此产生。这就是黑格尔所说的"个别人物也不能停留在独立自足的状态,他必须处在一种具体的环境里,才能本着自己的性格和目的来决定自己的意志和内容,而且由于他所抱的目的是个人的,就必然和旁人的目的发生对立和斗争"(黑格尔《美学》第三卷下册244页)。在这段话里,需要注意的是,人物的目的和行动是"个人"的,借用黑格尔逻辑学的语言来表述,是说人物的目的和行动是有限的,有差异的,是这种观念上的差异性形成人物与人物之间的矛盾和冲突。举个例子,豫剧《焦裕禄》(该剧居第十一届中国艺术节文华大奖榜首)第一幕,描写众多村民出外逃荒要饭的场面,即将离任的老县委领导大约觉得这有损于当地政府的形象,阻拦大家不要外出。新任书记焦裕禄却理解村民的生存困境,深情目送大家出村,叮嘱大家一路走好。两个人,两种想法,截然对立的观念,自然就形成矛盾冲突。戏剧行为是人物个性的体现,"个性"两个字,标示的就是人的自意识,人的我之为我的意识。戏剧通过人的行动表现人的个性,其意旨就在于反观一种精神。这种精神只有在人与人的行动形成冲突的过程中才能展示出来。所以我们说,冲突是戏剧这门艺术与生俱来的美学特征。

二、戏剧冲突的要义在于"过程"的展示

黑格尔在《小逻辑》中阐述"理念"的丰富含义时,曾举了一个生动事例,大意是说,如果一个老人和一个孩子,分别在说同一条基督教义,其意味是截然不同的。那位老人所讲的基督教义,显然包含着他几十年的人生体验在内,而那个孩子所讲的基督教义,其内容无疑是十分空洞贫乏的。类似的事例,在现实生活中也比比皆是。譬如讲诚信,一个在生意场上打拼了几十年的商人,和一个没有人生阅历的小学生讲出来的诚信,恐怕就是两回事情。假如说,我们要把那位老人对于那条基督教义的理解,或者那位生意人对于诚信的看法,真实而准确地表达出来,那么就得完整地展示出他们那方面的人生经历。这些例子对我们的一个重要启示就是,真理存在于过程之中。用黑格尔的原话来表述,就是"理念本质上是一个过程"(《小逻辑》404页),"意义在于全部运动"(《小逻辑》425页)。黑格尔所讲的过程,"全部

运动",当然是在精神思想领域进行的,不涉及具体生活内容,但他讲的这个道理,却是具有普遍意义的至理名言。作为一台戏,也同此理。其精神情感概念的完整表达,全然依托的就是对一个"过程"的描写。粗看起来,这似乎是一句废话。有人也许会说,哪一台戏不是在写一个故事过程呢?问题恰恰就出在这里,此过程不同于彼过程。我所讲的这个"过程",在很大程度上指的就是作品自身的旨趣,就是作品自身的审美价值,就是作品之所以被称之为作品的本体所在。有的作品也在写过程,但是那个过程只是为了达到作品之外某种概念的手段,时常会将真正"过程"中有价值的东西过滤掉。以剧作家马健翎的小戏《十二把镰刀》为例,该剧讲述的是,铁匠王二和妻子桂兰,自愿连夜为政府打十二把镰刀的故事。作品的旨趣就在于,要描写出他们在新的社会环境中,心情无比自由这么一个颇具情趣的过程。如果说,作者将该剧的旨趣定在以小见大,表现当时的大生产运动上,夫妻之间那种自由情趣极有可能在不经意间被疏漏掉。再比如歌剧《白毛女》,一般会认为,作品所表达的是:万恶的旧社会将人变成鬼,幸福的新社会将鬼变成人。这样讲,固然不错,但不免将作品简单化了。因为白毛女的人生命运过程,让我们所体验到的人生意味,要远比这个抽象化的概括丰富得多,灵动得多。真正优秀的艺术作品,它的过程是曲尽其妙的。那些貌似写了过程,而对过程并无深刻体悟的作品,其实是忽视了过程的。

 作品的过程,具体讲来,就是人物与人物之间辩证的矛盾运动过程。黑格尔是非常重视戏剧矛盾冲突的过程描写的。他在论述戏剧的"三一律"(实为"三整一")时指出说:"真正不可违反的规则却是动作的整一性。""戏剧的动作在本质上须是引起冲突的,而真正的动作的整一性只能以完整的运动过程为基础。"(黑格尔《美学》第三卷下251—252页)黑格尔认为,在"三整一"中,根据剧情的需要,时间和地点是可以变动的,不一定非在一天之内在同一个地点讲完一个故事,唯一不能缺席的是人物"动作的整一性"。那么,什么是人物"动作的整一性",即"完整的运动过程",人物与人物之间矛盾冲突的完整性描写。作品的矛盾冲突过程为什么必须完整,我个人是这样理解的:一部剧作是一个有机统一的整体。作品中的矛盾冲突,不管是开端,还是发展,抑或是高潮以至尾声,其中渗透的都是作品所要表达的某种精神情感概念本身,只不过是这种精神情感概念在矛盾冲突过程各个阶

段的形态不同罢了。比如矛盾冲突的开端,就是作品精神情感概念处于潜伏隐蔽的个性化形态,矛盾冲突的发展,就是作品精神情感概念渐次外化展开的个性化形态,矛盾冲突的结局和尾声,就是作品精神情感概念和解完成的个性化形态。作品要求描写完整的矛盾运动过程,对戏剧创作的意义是多方面的,此处试举三点:一是由于作品的各个阶段,标示的是同一情感概念,所以作品开始埋下什么种子,中途就要开什么花,最后就得结什么果。犹如种下的是一颗豌豆,接着就得开豌豆花,最后就得收获豌豆之果。如评剧《安娥》,描写安娥与我国著名戏剧家田汉之间的爱情故事,作品通过安娥同田汉从相识相爱,到分手离开,再到重新走到一起,完整地表达了安娥追求自由并不断升华的精神历程。这个道理似乎太简单,然而,联系我们的创作实际,强调它并非多余。有的作品旨趣不集中,作者写着写着中途把戏就写跑了,便属于此种情况。二是人物与人物之间完整的矛盾冲突过程既然是作品某种精神情感概念的不同形态,那么,作为某种精神情感概念被个性化了的人物性格,就应该是随着矛盾冲突的步步推进,不断流动,渐次深入的,切忌开始是个什么样子,最后还是什么样子。作品的审美价值,在很大程度上,是对人物性格变化的观照,精神成长历程的展示。如老舍的话剧《茶馆》,其魅力就在于,在长达半个世纪的风云变幻中,生动地展示出主人公精神情感的演化,性格的逐步蜕变。三是过程意味着要注重细节。有的剧作家讲,细节决定成败,的确是经验之谈。所谓过程,就是由一系列的生活细节构成的。如话剧《郭双印连他乡党》,描写主人公郭双印与梁老汉之间的矛盾冲突过程,展示的就是一连串非常细腻的生活细节。作品鲜活的生命,就蕴藏在"上工了!""奥!""下工了!""奥!"一问一答之类细节之中。文本如此,舞台上的表演更是如此。如折子戏《挂画》,展示的就是如何挂的一系列细节,《徐策跑城》,展示的就是如何跑的一系列细节,离开了如何"挂",如何"跑"的过程,还有这些戏吗?黑格尔在《美学》中曾经谈过一个观点,艺术作品的描写,切忌急匆匆地往前奔跑,意思就是说,别着急,要将一系列的细节展示出来。

在此,顺便需要提示的是,作品矛盾冲突的完整性,并不完全就是作品故事情节的完整性。有的作品看似没有围绕一个事件展开贯穿始终的故事情节,但是人物与人物之间的冲突过程应该是完整的。像豫剧《焦裕禄》讲

的就不是围绕一件事情的完整的故事,可是整个人物与人物之间的矛盾冲突是整一的。这是另一个话题,扯得远了,无须详叙。

三、戏剧冲突过程需注意的几个问题

描写戏剧冲突过程,要注意处理好以下几个问题:

(1)特定情境简单具体。一台戏的序幕或第一场,即矛盾冲突的开端,要清楚地交代出究竟发生了什么事情,吸引了与此事有关的所有人物的注意力,并把他们彼此相互联系在一起。黑格尔说:"动作既然是由人物自己决定的,即从他的内心源泉流出的,它就无须有史诗所要有的那种要向四面八方伸展的完整的世界观作为先决条件,它的动作却集中在主体定下目的时所处的比较确定的简单环境里。"(黑格尔《美学》第三卷下246页)在这里,"比较确定的简单环境",就是对戏剧特定情境的要求。特定情境为什么要简单,这是因为,戏剧是人物动作的艺术,人物如何动作,为什么动作,是其重点。所以特定情景的设置,绝不能像叙事文学那样,肆意铺张,描写出"要向四面八方伸展的广阔的完整的世界"。譬如淮剧《小镇》,戏一开场,描写一向声誉良好民风淳朴的小镇,突然发生了一件事情:远在30年前,某处境困顿之人,曾在小镇得到过某人的救助,如今此人事业有成,欲以500万元作为回报,寻找当年的恩人。就这件事,形成一个特定情境,打破了小镇的宁静,引起有些人的动作(有人行为于是出轨)。所有优秀剧目,其开场,都比较注意营造这种既简单又具体的特定情境,将主要人物卷入其中,使人物面临一种艰难的人生抉择。这种在简单具体的特定情境中主要人物所面临的人生抉择,就是上述某种情感概念个性化的潜伏状态。它有待于继续展开,犹如一颗豌豆,经过辩证的矛盾运动过程,即将开出豌豆之花并结出豌豆之果。

(2)冲突性格相对单一。戏剧冲突中的人物性格,不能太复杂。矛盾冲突所形成的情节,对于剧中人物而言,就是人物的行动,是人物性格和意志的体现。这就决定了作品中的人物性格,是人物性格中的某一个方面。黑格尔说:"戏剧中的个别人物性格,也不像史诗中的那样把全部民族特性的复合体都展现在我们面前,而是只展现与实现具体目的的动作有关的那一

部分主体性格。……如果主体性格要向许多方面广泛的展现出来,而这些方面与动作这个集中点毫无关系或是只有很疏远的关系,那就会成为赘疣。"(黑格尔《美学》第三卷下246页)这就是说,叙事文学中的人物性格,是"性格的复合体",戏剧只能发挥自己的特有手段,只表现人物与行动目的有关的那部分性格。举个例子,像小说《白鹿原》中的白嘉轩和鹿子霖,其性格就可以说是"全部民族特性的复合体"。作家陈忠实在小说《白鹿原》的扉页引用巴尔扎克的话说:"小说被认为是一个民族的秘史",就表明小说人物性格的复杂性。白嘉轩和鹿子霖那种复杂的文化心理结构,只有从小说多方面的整体描写中才能够感受得出来。在舞台上,就不能够全面表现人物这种复杂的性格,也不可能表现这种复杂的人物性格。小说《白鹿原》,早在20世纪90年代,就被改编为秦腔现代戏,其主要矛盾冲突,就集中在白嘉轩和鹿子霖相互之间你上我下的争斗上。他们那种奸诈心机,那种聪明巧智,那种狭隘的农民意识,被作为了重点。话剧《白鹿原》有整体改编原作的倾向,在人物性格的塑造上,就面临巨大挑战。主创人员似乎明白这一点,于是通过发挥舞台特有手段,从人物性格塑造,故事情节设计,努力进行了创造性弥补。这就是说,戏剧中的人物性格虽然单一,但它会将人物这种相对单一的性格描绘得更加突出,更加丰盈。这就是黑格尔所说的,"一出剧诗的完美,在于不同的剧中人的性格的纯粹性与规定性得到透彻的描绘,而且在于对人所以要如此行动的不同目的和兴趣加以明白确切的表述"(黑格尔《小逻辑》176页,贺麟译,商务印书馆1980年版)。实现人物单一性格的透彻性,以及人物行动目的的明确性,是戏剧塑造人物的一大优势,也是戏剧作品重要的美学特征。莎士比亚的《哈姆莱特》,写哈姆莱特复仇的故事。该剧最大的审美亮点,就在于透彻而明确地塑造了哈姆莱特那种优柔寡断的性格。主人公那单一的悲剧性格,给人留下了深刻印象。

(3)矛盾冲突辩证发展。戏剧矛盾冲突,实际上就是人与人之间的相互关系,这种关系,是一个辩证的矛盾运动过程。何为辩证的矛盾运动,即你中有我,我中有你,矛盾双方处于一个统一体中,相互否定,相互推动,相互发展。人常说,一只手拍不响,说的就是这个道理。我们有许多英模戏,以真人真事为题材,之所以写不出人物完整的情感概念来,主要有两个原因,一是没有描写出有始有终的矛盾冲突过程。或者部分的涉及矛盾冲突,但

由于是真人真事,矛盾冲突是支离破碎的,不是贯穿始终的,更不是一种在精神情感上不断扬弃、不断升华的否定之否定的矛盾运动过程,人物的精神情感自然不能完整的得以展现。这就是没有黑暗,光明反倒陷入黑暗之中。与此有关的第二个原因是,作者采用理智的方法,将英模人物的事迹一个个提取出来,分别表现某种精神概念,并以为这样是从各个侧面来塑造人物,其实不然,这样的人物形象已经远离人物应有的本来面目了。黑格尔在论述这种违反辩证法的抽象思维方法时,举了一个例子。他说:"一个化学家取一块肉放在他的蒸馏器上,加以多方的割裂分解,于是告诉人说,这块肉是氮气、氧气、碳气等元素所构成。但这些抽象的元素已经不复是肉了。"(黑格尔《小逻辑》415页)这就是说,人物的精神情感概念,要通过一个辩证的矛盾运动过程来渐次深入地表达。

(4)冲突尽量避免偶然因素介入。矛盾冲突如何发展,完全是矛盾冲突这个统一体自己的事情。具体就人物性格而言,其命运完全是人物自己所造成的。上述哈姆莱特的人生悲剧,就与他在冲突过程中优柔寡断的性格直接相关。所以,对戏剧矛盾冲突过程的描写,要力戒不时人为地制造一些外在因素,干扰矛盾冲突自身的发展。我之所以强调这个意思,是因为我们的戏剧文本创作在这方面存在问题太多了。在现代戏中,时常看到某某问题解决不了,党和政府的红头文件就下来了。贫困生考上大学了,无钱报名,乡亲们的捐赠就来了。我在这里绝不是说我们党的政策不好,不应该发红头文件,更不是在否定村民们的一片爱心,而是说,一部作品,作为一个有机的整体,矛盾的发展与和解,是人物性格自身发展的结果,不能动不动把原因简单地归结到矛盾的外面去。一颗豌豆,出了苗,结出豌豆角,原因在豌豆自身,没在豌豆之外。在戏剧创作中,两男一女的爱情故事,是许多作品司空见惯的情感模式,两个男主人公都爱这个女的,且都情感真挚,且都爱得死去活来,一来二去,不可开交,怎么办?于是,制造一个事故,让残废上一个,似乎这个女的就自然而然地属于另外一个人了。用矛盾冲突之外的因素来和解矛盾,对于作品精神意蕴的表达,伤害极大。因为这种天外飞来的事件,离开了人物性格的发展,离开了矛盾冲突自我发展的辩证规律。不管是红头文件也罢,还是大家热心捐款也罢,或者是飞来的横祸也罢,都是一些偶然的因素。在理论上,偶然的东西,是没有精神意义的。黑格尔在

他的《小逻辑》中指出:"偶然性一般讲来,是指一个事物存在的根据不在自己本身而在他物而言。"(黑格尔《小逻辑》302页,贺麟译,商务印书馆1980年版)这就是说,不在矛盾冲突本身之内的偶然因素,是"无思想性的盲目力量",没有精神意义,在文本创作中要慎用。

四、矛盾冲突过程与精神情感概念同一

黑格尔在阐述戏剧矛盾冲突的结尾时说:"这种解决(指作品矛盾冲突的和解)必然也像动作本身一样,既是主体的,又是客观的。"意思是说,作品的矛盾冲突过程,包含着相互平行的两个层次,一个层次是矛盾冲突本身那种具有可看性的感性生活形态(客观的),另一个层次是说它同时体现的是人物主体的某种精神情感(主观的)。他接着说:"一方面互相对立的目的之间的斗争得到了平衡,另一方面个别人物把他们的整个意志和生存或多或少地放在他们所要完成的事业里,使得这事业的成功或失败,全部或部分的实现,所导致的必然的毁灭和显然对立的目的达到和平协调,也就决定当事人应得的一份,因为他原已将自己和他被迫要做的事业紧密联系在一起了。"黑格尔依然是从上述两个方面深入讲解,说矛盾冲突的那种感性生活形态看似结束了,其实,人物是将自己的主体意志和人生命运放在矛盾冲突过程之中的。矛盾冲突虽然结束了,人物却得到了自己"应得的一份"。什么是"当事人应得的一份",具体指的就是与矛盾冲突相伴相随的人物主体情感的不断积累,"自作自受"的精神收获。所以,他总结说:"戏剧的真正结局,只有在剧中人物和全剧的关键即动作的目的和旨趣完全等同起来,紧密结合在一起的情况下才有达到的可能。"(本段引文皆出自黑格尔《美学》第三卷下252页)这就是说,作品精神情感概念的完整表达,要求我们必须将矛盾冲突这种感性生活形态和作品的精神旨趣看作是同一的。戏剧的真正结局,指的并不仅仅是矛盾冲突自身的结束,而是指人物与他的行动紧密结合在一起的精神收获。

由此可见,一台戏描写完整的矛盾冲突过程,绝不是像本文开头所说的,为了有戏,可以吸引人的眼球,才描写矛盾冲突过程,而是说这个过程,标示的是人物精神情感概念的发展流程。在这里,需要对作品中的情感概

念稍作解释。作品中的情感概念,绝非我们通常意义上的概念,是脱离了感性生活形态的抽象物,而是包括感性生活形态在内的有机整体。这就是黑格尔所说的,"概念是完全具体的东西"(《小逻辑》337页)。黑格尔这里所谓"概念是完全具体的",尽管指的是一种纯粹的思想和精神,完全与具体事物无关,但它的确道出了具体事物的内在特征。完整的矛盾冲突过程,就是作品情感概念由潜伏状态到逐步展开,以至最后实现的过程。因此,作品的矛盾冲突过程,就是作品情感概念本身,两者就是一回事情。黑格尔在《小逻辑》中说"对于一个艺术家,如果说,他的作品内容是如何的好(甚至很优秀),但只是缺乏正当的形式,那么这句话就是一个很坏的辩解"。他的意思显然在说,没有离开了形式的内容,也没有离开了内容的形式,把内容与形式截然分开,这样所谓的优秀作品是不存在的。于是,他接着说:"只有内容与形式,都表明为彻底统一的,才是真正的艺术品。"(黑格尔《小逻辑》281页,贺麟译,商务印书馆 1980 年版)如豫剧《焦裕禄》,作品所表达的精神情感概念就是焦裕禄那种百姓情怀。作品始终围绕吃饭问题,展开焦裕禄与他的那个对立面之间的矛盾冲突。不管是他目送老百姓出外逃饭之际,还是在通过各种办法筹集粮食之时,抑或是躺在病床上要追回那份虚假的粮食报表,就是在两个人精神差异的对立、激化与和解过程中,让人感受到的是焦裕禄那十分具体的百姓情怀。通常我们讲矛盾冲突过程,总是说它表现了某种情感概念,其实这是一种不大科学的说法。我觉得,它们之间不应该存在表现与被表现这种两张皮的关系。如果说,作品的矛盾冲突过程和作品的情感概念之间是一种表现和被表现的关系,那就点儿形而上学之嫌,即用形式逻辑那种理智的思维方式,将作品的内容与形式割裂开来,一分为二,而不是合而为一。作品完整的情感概念,就是那个矛盾冲突过程,那个矛盾冲突过程,也就是那个完整的情感概念。因此,就一台戏而言,讲什么主题,讲什么主题思想。主题、主题思想这样的字眼,本身就是在戏剧创作上形而上学思想方法的表现,应该慎用。如果要用主题、中心思想这样的字眼,就必须对它们有一个正确的理解。

作品矛盾冲突的辩证发展过程,与作品所要表达的精神情感概念既然是同一的,那么,就会提出一个问题,应该如何看待儿童剧之类象征性作品。我觉得,儿童剧与上述创作原理并不矛盾。它讲述的虽然是动物与动物之

间的矛盾冲突过程,实际上,动物与动物之间并不存在那样的矛盾冲突,那些矛盾冲突完全是我们人有意识赋予动物的,显然说的也就是我们人与人之间的事情。不然,又该如何理解舞台上动物说人话呢?儿童剧作为象征性的作品,讲一个故事,描绘一个矛盾冲突过程,意在言外地隐喻一个精神情感概念,按照黑格尔的意思,是所要表达的精神情感概念未能找到契合于自己的感性生活形态,于是才用人以外的事物来象征它。我觉得,对儿童剧这类象征性艺术作品,如果换一个角度来审视它,就会有一个合理的认识。儿童剧的象征性形式显然是幼稚的,少儿又何尝不是幼稚的呢?幼稚的形式与幼稚的心灵之间,形成契合的同一关系,也就是感性生活形态与情感概念的同一关系。使这种幼稚的内容与幼稚的形式实现同一,正是人的自意识在艺术创作上的一个表现。它与黑格尔所说的象征性艺术作品应该是不同的两个概念。也正是在这个意义上,我们完全可以说,诸如儿童剧之类象征性艺术作品的矛盾冲突过程与所表达的精神情感概念也是同一的。

完整的矛盾冲突过程与人物完整的情感概念同一,是优秀戏剧文本的突出特征。有的剧目,极不成熟,最为常见的毛病,就出在文本矛盾冲突过程未能与完整的情感概念达到同一。为掩盖剧本的先天不足,在二度创造过程中,导演别出心裁,花样百出,大肆铺张,大把花钱,看似漂亮,实则是用眼花缭乱的华丽外表包装一个羸弱不堪的病体。诚然,黑格尔在他的《美学》中也讲过,作品表达的精神情感概念,是绝对,是理念,是神灵,是上帝,舞台是追求高尚精神的殿堂,是净化美好心灵的圣地,应舍得花钱,就像某些宗教活动,教徒们愿意将一切献给伟大的神灵一样。这个观点并没错,但是,它有一个前提,就是我们的作品应该是值得花钱的,其精神是值得奉养的。真正优秀的文本,该花的钱,还必须花。文本低劣,一味追求豪华包装,不可取;优秀剧本,一味追求简陋,同样不可取。

五、戏剧矛盾冲突的形态是无限多样的

长期以来,我们的戏剧作品矛盾冲突的形态异常单调,且司空见惯,写不出人与人之间真实复杂的情味儿。譬如,提到改革,作品中于是就出现了勇于改革与思想保守的矛盾冲突;热议诚信,作品中于是就出现了诚信做人

与弄虚作假的矛盾冲突;惩治贪官,作品中于是就出现清廉与腐败的矛盾;城镇化受关注,作品中于是就出现搬迁与抗拒搬迁的矛盾冲突。诸如此类,不一而足。作品矛盾冲突的内容,好像是由党和政府的文件制定的。对党和政府的文件精神保持敏感,当然是正确的,但具体到作品的矛盾冲突大概就不能这么简单和庸俗。譬如,要致富,先修路。于是,作品中主人公要为村子修一条路,由于这条路要从某人门前经过,于是主人公就与这家主人形成修路与反对修路的矛盾。这种冲突模式在农村致富类作品中屡次见到。这反映了一个问题,即我们的戏剧创作还没有真正的走向生活,没有真正的走向人的精神和心灵。现实生活的感性形态是千姿百态的,反映在戏剧创作上,矛盾冲突的可看样式应该是无限多样化的。

　　黑格尔作为一个客观唯心主义者,作为在政治上极其反动的代表人物,在《美学》中关于戏剧矛盾冲突的观念,无疑带有很大的局限性,但作为反面教材,却为我们提供了许多有益的思考。他关于矛盾冲突最为著名的是他的悲剧理论。他认为悲剧冲突的双方,都持有正确的一面,又都带有不正确的一面,通过矛盾冲突,双方以毁灭的形式,正确的一面得以保留,不正确的一面得以克服,从而达到一种永恒正义的胜利。可以看出,为了表达他所谓的理念,不分青红皂白,他对矛盾双方采取了各打五十大板的做法。关于喜剧,他认为,矛盾冲突在于戏剧人物所追求的目的和所追求的手段之间存在不协调,是南辕北辙的,令人感到可笑。由于喜剧的矛盾冲突背离了他所谓的理念,于是他断言,从喜剧开始,艺术将走向灭亡。不管是悲剧,还是喜剧,黑格尔对其矛盾冲突的分析应该说是深刻的细密的。但是,由于他所谓的理念,本来就是一个虚空的东西,同时,他把当时反动的普鲁士政权视为他这种虚空理念的具体体现,所以,建立在这种虚空理念基础上的冲突理论,显然是脱离实际的,是为当时的反动政权服务的。由于他执着虚空的绝对理念和反动的政治立场,就使得他对正剧万千变化的矛盾冲突样态持否定态度。他说:"这种中间剧种有时以市民生活和家庭范围里动人的情景为主题,有时描绘骑士风……它的主要题旨是道德的胜利。它往往触及金钱和财产,等级的差别,不幸的恋爱,下层社会小人物的毛病和气质。总之,每天到处都摆在我们眼前的事物,不在舞台上也可以看到。"这里所谓的"中间剧种",指的就是正剧。他觉得正剧所描写的是市民小人物,家庭生活,骑士

风尚,金钱财产,男欢女爱之类东西,"不在舞台上也可以看得到",没有必要再去描写。接着,他对正剧矛盾冲突所体现的精神情感进一步进行评论:"在这种有道德倾向的剧本里,善人总是胜利,恶人总是遭到谴责和惩罚,否则就是悔过,所以戏剧的和解就在这种道德的结局,使人皆大欢喜"。这就是说,正剧的矛盾冲突及其结局,表现的是作者自己的观点和兴趣,是一种人与人之间的道德取向,而不是他所谓的理念。最后,他对正剧矛盾冲突的后果做出概括,指出:这种"道德观点愈成为戏剧的中心,结果一方面人物性格所结合的那种情致和目的就愈不是本身具有本质性的,另一方面人物也就愈不能坚持和实现自己的性格"(本段引文皆出自黑格尔《美学》第三卷下330页)。这就是说,正剧的矛盾冲突如果把这种日常生活作为主要描写对象,作品中人物的情致就不可能体现理念了,人物的性格也就不执着于理念了。

如果说,我们对黑格尔所谓的理念,用辩证唯物主义思想进行阐释,即他的所谓理念是从人们的生产生活实践中得来的,就会发现,黑格尔所描绘的戏剧走向没落的"乱象",正是戏剧走向生活,获得新生的可喜景象。戏剧创作离开虚无缥缈的理念,投入到生活的怀抱,从生活之中汲取营养,这就决定了戏剧矛盾冲突的多样化个性化特征。黑格尔所谓乱象,其实它乱就乱在戏剧离开理念而开始聚焦于人这个主体。人是十分复杂的,人本身就决定了戏剧矛盾冲突的复杂性,多样性。哲学家张世英说:"物是有规定性的东西。由于物与他物的关系各式各样,物的诸多规定性也会彼此不同。"(张世英《黑格尔小逻辑译注》205页,北京大学出版社,2016年版)他还举例说,水与铁发生某种关系,表现了水有使铁生锈的规定性,水与植物发生某种关系,表现了水有滋润植物的规定性。人也是有诸多规定性的,尤其百人百性,人的规定性将极为复杂,戏剧的矛盾冲突将无限多样。在这里,我想举两个比较极端的例子。一个是,我们一般会将戏剧的矛盾冲突理解为一种人物意志的外化样式,其实有的戏剧矛盾冲突,完全是在人物内心进行的。如淮剧《小镇》,自始至终就是一位精神迷失者的心灵救赎史。另一个是,戏剧的矛盾冲突,我们惯常会觉得它呈现出来的是一种对抗性的矛盾,其实,更多有戏剧性的矛盾冲突,是人物与人物之间由于观念的细微差异所带来的某种情趣。再以马健翎创作的小戏《十二把镰刀》为例。该剧的真实

旨趣,是通过王二和桂兰打十二把镰刀这个表象,展现小两口由于观念的差异,所体现出来的自由情趣。这类戏看似没有冲突,其实是有冲突的。只是冲突不是对抗性的,而是人物与人物精神上的同中有异,形成一种趣味性。人是个性化的人,其观念是个性化的观念,其行为是个性化的行为,这就决定了一个作品矛盾冲突的特殊性,独特性,精神内容的新颖性。

 戏剧冲突的多样性,来自生活的多样性。生活是"日日新"的,这就决定了戏剧的矛盾冲突不会同时踏进同一条河流。但是,生活中的矛盾冲突,绝对与作品中的矛盾冲突不是一回事。生活中的矛盾冲突,是处于自然状态的,作品中的矛盾冲突是一个有机的整体。这种区别,就如同现实生活同艺术作品中的生活的区别一样,没有必要再去饶舌。

原载于 2017 年第三期《当代戏剧》,2017 年第三期《艺术界》

幕外戏谭

过程、精神化及其他
——戏剧文本创作应予注意的几个问题

近年来,随着党中央一系列文艺政策的相继出台,习总书记关于文艺讲话精神的贯彻落实,戏剧创作趋于活跃。就陕西来看,省委宣传部每年组织的重大戏剧创作项目和个人创作资助项目,申报数字呈逐年上升趋势,质量也明显提高。由省政府主办、省文化厅承办的三年一届的艺术节,规模持续扩大,要求参演的剧目越来越多。2017年举办的第八届陕西省艺术节,全省新创剧目多达60多台,经过筛选,34台参加艺术节演出,数量之多,创省历届艺术节之最。省剧协每年都举办戏剧创作研修班,每次征集的大戏剧本都在百部以上,提交会议讨论的均在50部左右。不管是省委宣传部年度戏剧项目评审,还是省文化厅艺术节的评奖活动,抑或是省剧协的剧本讲评,作为一名戏剧评论工作者,我都是亲历者,参与者。这就是说,我每年都要阅读由我省剧作家创作的大量剧本,要看其中一部分剧本被搬上舞台后的演出,就这还不算参加众多艺术院团以及各市县组织的剧目研讨活动。但是,给我留下的印象是,剧本数量极大,上乘的不多,优秀剧本更是凤毛麟角。不夸张地讲,一百个剧本,如果能够有两三个让人眼前一亮,就值得庆幸了。借此机会,我想结合陕西的戏剧创作实际,就文本中暴露出来的问题,谈点个人意见。

一、聚焦一个话题,写好一个过程

创作一台戏,所谓聚焦一个话题,包括两个方面:一是讲好一个故事,或者说写好一个事件;二是依托这个故事和事件,须体现某种精神意蕴,或者

说须表现某种思想内容。为什么要集中一个话题呢?一台戏演出只有两三个小时,能够把一个话题叙述清楚,表现深刻,就很不容易了。古今中外,凡属优秀的戏剧文本,话题都是极其聚焦的。莎士比亚四大悲剧之一《哈姆雷特》,就集中描写叔父杀父娶母,篡夺王位,哈姆雷特装疯卖傻,伺机复仇事件,表达人文理想在现实面前遭遇毁灭的悲剧精神。其他三部诸如《奥赛罗》《里亚王》《麦克白斯》,无不如此。马健翎等人根据传统戏《红梅阁》改编的《游西湖》,就集中描写宰相贾似道无耻拆散李慧娘和裴瑞生的婚姻,继而刺死慧娘,慧娘阴魂不散,报复恶相的故事,无情鞭挞了当时社会的黑暗,表达普通民众的反抗精神。再联想到诸如《赵氏孤儿》《游龟山》《窦娥冤》,也无不如此。中国传统戏曲理论所谓"一人一事",其中就包含要聚焦一个话题的意思。聚焦一个话题,在舞台上表演一个戏剧故事,一般讲求开端,发展,高潮,结尾,但必须以一个话题为前提。这就像种庄稼,开端种的是豌豆,发展就是豌豆的生长过程,高潮就是花繁叶茂之时,尾声结出来的必然是豆角,绝对不可能是麦子或玉米。按说,这是一个常识性的话题,却常常被不少编剧所忽视。有的作品时常在中途把戏写跑了,就属于这种情况。我曾看过一位颇有成就的剧作家朋友的一个剧本,前半部分描写主人公为追求自由婚姻,与父母产生矛盾,到后半部分,突然笔锋一转,去写主人公在朝廷与腐败官员的斗争。两个话题,造成作品内容分裂,缺乏整一性。如果说,中国传统戏曲更多讲求一人一事,话剧则时常会多人多事,但所表达的精神必须集中。我还曾看过我特别看好的一位年轻剧作家的一部话剧,描写几个家庭的故事。这些故事,有谈情说爱的,有做生意谋生的,有纠缠生不生二胎孩子的,还有老年人夕阳红之类趣事。故事情节描写生动,趣味盎然,可惜没能聚焦一个话题,内容似显分散。后来,我在一次创作研修班上讲评这个剧本的时候,建议作者讲好四个家庭不同年龄段的四个不同的爱情故事,可望把爱情这个话题表达得深入而透彻。当然,作者也不一定这样做。我不过是在举个例子,如何才能够把作品聚焦在一个话题上。在舞台上,展示的感性生活形态再丰富,再复杂,精神必须集中。去年,陕西省人民艺术剧院把作家路遥的长篇小说《平凡的世界》,改编为话剧,搬上舞台。原小说是一部宏大叙事之作,洋洋百万余言,以极为广阔的文化视野,全景式地描写了 20 世纪 70 年代末 80 年代初中国改革开放前后十年的历史变迁,

细致入微地描绘了社会生活各个领域各个阶层各种人物的精神演变历程。作为话剧,一席之地,三个小时,就不可能全方位的再现原小说的所有内容了。剧本以原作中几对年轻人的爱情婚姻为主线,表现他们的人生命运,理想追求,情感经历,心灵演化。不管是孙少安和田润叶的爱情,还是孙少平与田晓霞的爱情,抑或是郝红梅的爱情追寻,都是悲情性的。悲剧性的因素就在人物自身。同时他们的人生命运又是让人感到欣慰的,这可能与我们民族的性格特征有关。看过这个戏之后,我写了一篇评论文章,题目就是《悲酸而欣慰的爱情演绎》。在这里,我无意再具体分析这部话剧,只是意在说明,原小说的内容宏阔庞杂,作为话剧,精神必须集中。

 一台戏,不管是所展示的感性生活形态要求整一也罢,还是所要表达的精神情感内容必须聚焦也罢,其目的都是在揭示人物的精神情感历程,塑造完整的人物形象。因此,我们完全可以说,一台戏,就是要努力表达人物完整的精神情感概念。"精神情感概念"这个说法,大家比较陌生,它指的就是人物完整的精神情感历程。这就是我要在这部分内容讲的第二层意思:写好一个过程,即人物的精神情感过程。我们通常讲一部作品的主题,或者一部作品的精神意蕴,它在具体作品中,就是经由人物整个精神情感过程来体现的。如根据明代传奇《焚香记》改编的秦腔传统戏《王魁负桂英》,其中有一场大家都非常熟悉的戏《打神告庙》。敫桂英满腔悲愤,怀抱期望,来到庙里,向神诉说她的冤情,一边哭诉,一边恳求,爷爷呀,你听见了没有?听见了,为什么不回答我?没听见,再求一位,可是神呢,依然无动于衷。如此者再三。最后在求神无果的情况下,她跳上神桌,打了神像。作品表达的绝不是敫桂英打了神像,而表达的是她如何打了神像这个过程。这是人物期望逐渐破灭的过程,也是人物思想境界逐步得以提升的过程,更是人物自由精神不断得到解放的过程。作品的审美价值就是这个过程,我们观赏的就是这个过程。作品表达一个完整的精神情感概念,指的就是对这个过程的完整描绘。《王魁负桂英》这个戏,整个就是一个始乱终弃的情感变化过程,《打神告庙》是其中的一部分。我之所以不断强调作品过程的描绘,是因为我们不少编剧常常忽略这个过程,对人物的情感描绘不细腻不完整。有的不仅不完整不细腻,甚至十分的零乱,这就是我们通常所谓的不知所云的作品。忽略对人物精神情感概念细腻而完整地描绘,有时候还表现在舞台二

度创作上。这里姑且以马健翎的《十二把镰刀》为例。我们在歌词中唱道,"解放区的天是明朗的天",指的是,解放区的人们精神是自由的,自己的劳动成果是自己意志的体现。那么也就是说,蒋管区的天是黑暗的天,人们是不自由的,"打下的粮食地主他夺走",自己的劳动成果和自己没有关系。《十二把镰刀》所表达的就是当时边区老百姓的一种自由意志。铁匠王二和桂兰小两口,自愿连夜为边区政府打造十二把镰刀。这种自由心态就表现在小两口富于情趣的打铁过程中。王二是师傅,是掌钎的,小媳妇反而是要抡那个大锤的,她能抡起那个大锤吗?大锤能打到向上吗?两个人甜蜜的精神差异所形成颇具情趣的打铁过程,是这个作品需要展示的。如果我们把这个作品仅仅理解为是当时的大生产运动的反映,把作品的价值理解到作品的外面去,而不是理解在作品人物自身,那么作品的精神意蕴将受到影响。尤其是我们有时候组织四五对小夫妻,在舞台上把它当作舞蹈来表演的时候,作品的审美价值将会荡然无存。这就是说,作品的精神意韵,是体现在作品人物精神情感过程中的。人物精神情感过程,是一部作品的旨趣所在。如话剧《平凡的世界》,在原小说中,孙少安和贺秀莲结婚,孙少安的心上人田润叶没有到婚礼现场,而是托人捎来两条被面子。在话剧中,是田润叶亲自来到婚礼现场。为什么要让田润叶亲自来?显然是,田润叶送礼,孙少安接礼,人物那种脸上带着笑容,心里却是像刀子剜心般的痛苦过程,可以得到直观呈现。就是在这个意义上,我们说,作品的内容是人物精神情感的完整过程。我们通常讲的所谓"主题""中心思想",都是脱离作品自身的说法,是不大科学的。在作品中,主题也罢,中心思想也罢,都被转化为人物身上的一种情致。这种情致,只能经由一个完整的过程得以表达。黑格尔讲:"真理是全部。"全部就是过程。他举例说:"花朵开放的时候花蕾消逝,人们会说花蕾是被花朵否定了的;同样地,当结果的时候花朵又被解释为植物的一种虚假的存在形式出而代替花朵的。这些形式不但彼此不同,并且互相排斥,互不相容。但是它们的流动性却使它们同时成为有机统一体的环节,它们在有机统一体中不但不互相抵触,而且彼此都同样是必要的;而正是这种同样的必要性才构成整体的生命。"(黑格尔《精神现象学》上卷2页,商务印书馆,2009年5月版)植物的生命,作为一个有机体,什么是它的本质,即它的那种"流动性",它完整的生长过程。一台戏,也是一个有

机的整体,作品旨趣的表达,就和花朵代替花蕾,果实代替花朵一样,是一个完整的流动过程。这个意思,亚里士多德也讲过。亚氏认为,目的不是静止不动的,是一个渐次实现的过程,目的就是一个事物的形式和本质。这里的形式和本质,就是物质形态和精神内容合而为一的一个过程。如果我们把一台戏的精神旨趣视为一部作品所要达到的目的,那么,它就是舞台上完整的人物精神情感流程的展示过程。

二、注重生活实践,切忌空头说教

一部戏剧作品,说到底,是对于人物自由精神的表达,是对人物心灵走向自由境界过程的描绘,即使反派人物,也可以看作是为了这种正能量的弘扬而存在。那么,人物精神上的自我解放是如何实现的?我们的回答是,要注重在生活实践中实现人物精神心灵的渐次转化,切忌思想上的空头说教。去年,陕西省戏曲研究院举办纪念戏剧家马健翎先生110周年诞辰活动,约请我写一点文字。我抽出几天时间认真阅读了马健翎先生的现代戏剧本,发现先生很注意在感性生活实践中实现人物的心灵转变。他有一个剧本《大家喜欢》,其中有一场现在还活跃在舞台上的折子戏,叫"王三宝开荒"。主人公王三宝是个大懒汉,大烟鬼,浑身像抽了筋似的,面如魔鬼之色,手无缚鸡之力。乡长带他一起开荒种地,王三宝开始是连镢头也拿不起来的。在乡长的带动和鼓励下,待这场戏结束,他也仅仅是能把镢头举过头顶,向下挖那么一下,再举过头顶,没挖下去,然后就累得躺倒在地上了。这折戏就直观地告诉我们,人物的转变,不是一蹴而就的,是在生活中缓慢地逐步地进行的。注意在生活实践中展示人物的精神演化,是一切优秀剧作的美学特征,尤其是在中国传统戏曲的优秀折子戏中可以看得非常清楚。我甚至觉得,诸多传统折子戏之所以长久流传,久演不衰,其魅力就在于,能够在感性生活中细致地展示了人物精神的转化过程。比如秦腔传统戏《铡美案》中"杀庙"这场戏,秦香莲恓恓惶惶带着一双儿女栖身破庙,陈世美差遣韩琦尾随追杀他们。韩琦出场,我们会看到,他领命在身,杀气腾腾,摩拳擦掌,甚至做出一刀而置人于死地的动作,但是,他最后不但没有杀害秦香莲及其子女,反倒引颈自杀。从杀人到自杀,韩琦的精神情感转化,就是在追,逃,

寻、躲、杀、护、逼、问、哭、诉等等这一系列追逃的动态生活流程中完成的。再比如秦腔传统戏《秋江月》中的《打镇台》一折,小县官王震开始是不敢打比他官阶大的镇台李庆若的,王震是在与李庆若的交锋过程中,自己给自己壮胆,从试着下手打到终于打了镇台李庆若。可以看得很清楚,他的精神的提升,是在审理李庆若案件这个生活实践中逐步完成的。不仅我国的优秀传统戏,国外的优秀戏剧作品,也是这样。重视在实践中实现人物精神心灵的转化,比较精彩的,我仍然首推莎士比亚。如悲剧《奥赛罗》,摩尔人奥赛罗从不相信妻子代丝德蒙娜在情感上会背叛自己,到终于相信妻子和他的副将凯西奥有染,就是在一个复杂的生活实践中完成的。该剧第三幕第三场就详细地展示了他的这一段精神演化历程。小人亚果开始在他面前拨弄是非,他根本不相信妻子会与凯西奥有私情,他从不相信到犹疑,到困惑,到怀疑,再到逐渐地相信了,是在他与亚果这个小人打交道的过程中渐次完成的。亚果伪装好人,一次又一次给他使坏,他竟浑然不觉,一次又一次错认亚果,埋下悲剧的种子。《里亚王》更是如此。该剧第三幕第四场,描写里亚在暴风雨中,疯疯癫癫地呼唤:"赤裸裸的可怜人,不论你们在哪儿,遭受到这种无情的暴风雨敲打,凭你们光光的脑袋,空空的肚皮,凭你们穿洞开窗的褴褛,将怎样抵御这样的天气啊?啊,我过去,对这点太不关心了!治一治,豪华,袒胸去体验穷苦人怎样感受吧,好叫你给他们抖下多余的东西,表明天道还有点公平。"里亚精神境界的提升,显然是在遭到女儿抛弃,流浪于荒野的非人境遇中实现的。

由于众所周知的原因,在实践中实现人物精神心灵的转化,作为一种戏剧美学传统,在我国的戏剧舞台上一度中断。我们会看到,《红灯记》中的李奶奶痛说一段"革命家史",李铁梅紧接着就是"红灯高举闪闪亮",人物的精神转化是在说教的静态生活中实现的。类似《红灯记》这样使人物在静态说教中实现精神转变的戏剧情节,在"文革"时期的一些剧目中还有。这些剧目,现在被我们许多人称作是红色经典。当然,不可否认,"文革"时期包括革命样板戏在内的许多剧目,艺术上的确有许多创新之处。在这里,我无意于过多对这些剧目说三道四,只是想指出,在人物塑造上,有的剧目人物精神转化突兀,似乎有简单化倾向。其中的人物,只讲政治,只讲革命,精神转化生硬,较少人情味,影响了作品的审美价值。这类东西之所以能够流传,

是因为里面渗透着堪称一流的艺术家的创造在里面。也就是说,是艺术家刘长瑜成就了李铁梅,不是李铁梅成就了刘长瑜,这就是我们平时所说的是人包了戏,而不是戏包了人。因为我们还可以设想,刘长瑜即使不饰演李铁梅,饰演其他戏剧人物,依然不失为一位优秀的表演艺术家。还有我们唱秦腔《红灯记》的表演艺术家马友仙,不唱李铁梅的唱段,唱"西湖山水还依旧",也丝毫无损于她作为一名优秀表演艺术家的风采。是她们的演唱,包括作曲的唱腔设计,赢得了观众永久的喜爱和赞赏。现在如果把"样板戏"那些唱词单独拉出来看,的确有政治化概念化之嫌。李奶奶这里一番说教,李铁梅那里立竿见影,现在的二流编剧也不会这样写。令人感到欣慰的是,我们高兴地看到,在实践中实现人物精神心灵的转化这个传统,正在恢复。至少在陕西省戏曲研究院的舞台创作中,能够深切地感受到这一点。如秦腔现代戏《大树西迁》中的主人公孟冰茜,20世纪50年代随交大西迁到西部,但她一辈子都梦想着回上海。大半生的生活实践,才使她于不知不觉间融入了西部的生活。最后她回到上海,竟发现她已经不适应上海了,她被西部同化了。由此可见,人物精神心灵的转化,是一个极其艰难而缓慢的生活实践过程。那种通过一番说教,人物便随即转化,分明是形而上学在艺术创作上的表现。

黑格尔曾经说过:"每个个体,凡是在实质上成了比较高级的精神的,都是走过这样一段历史道路的。"(《精神现象学》上卷第20页,商务印书馆,2009年版)他这里所谓"成了比较高级的精神",指的就是人的精神的提升现象,所谓"这一段历史道路",指的就是"人的教养"的漫长"生成过程"。也就是说,人的精神的提升是在漫长的生活中形成的。尽管黑格尔所讲的道理与现实生活无关,其生成过程是在精神思维中进行的,但他讲的人的精神提升是一个漫长过程,无疑为我们提供了有益的启示。正是基于这样的启示,马克思指出:"忧心忡忡的穷人甚至对最美丽的景色都没有什么感觉,贩卖矿物的商人只看到矿物的商业价值,而看不到矿物的美和特性,他没有矿物学的感觉。"(《马克思恩格斯全集》第42卷126页)穷人为什么对美丽景色无感觉,商人为什么对矿物的美熟视无睹,显然是长期的生活现实使人发生异化的结果。也就是说,人的心灵被物化,是长期的生活现实所致。人的这种"异化"和"物化",不是几句话就能够奏效的。

三、规避功利目的，追求精神旨趣

我想从对一台戏的评论说起。远在 20 年前，陕西省戏曲研究院创排的眉户现代戏《迟开的玫瑰》公演之后，就出现了两种截然相反的批评意见：一种认为，这是一台值得点赞的戏。主人公乔雪梅放弃上大学的机会，以自己 16 年的青春为代价，悉心照顾身患残疾的父亲，像母亲一样，关照几个弟妹长大成人，其审美取向应予肯定。另一种意见针锋相对，认为乔雪梅学业那么优秀，以高分成绩考上某重点大学，将来说不定会成为某个领域的专家，会为社会作出更大的贡献，放弃深造，是划不来的选择。这个戏的价值取向有问题。两种意见，都不无道理，而且直至现在，对该剧的这两种看法，似乎依然存在。我个人认为，这是一个极其重要的话题，因为它涉及对艺术自身的看法。我的意见是，认为乔雪梅的行为划不来的观点，是错误的，不能苟同的。我们只需反问一句话，就可以把这个问题辨析清楚：难道艺术作品的价值取向是可以用划来划不来如同做生意这样的标准来衡量吗？划来划不来，划算还是不划算，是处于功利层面的一种价值取向。它虽然也体现了主人公的一种自由意志，但这种选择，没有普遍性。我们完全可以设想，如果每一个人都变得如此功利，整个社会将会变成什么样子。因此，这样的选择虽然说不上有什么不对，但却是处于世俗生活层面的。乔雪梅放弃上大学的机会，同样体现的是个人的自由意志，可贵的是，她的这种选择，具有模范性，具有普遍社会意义。如果每一个人说话办事，都能够像乔雪梅这样，社会将变得更加美好。德国大哲学家康德，写有三大批判：《纯粹理性批判》《实践理性批判》以及《判断力批判》。如果我们把对乔雪梅这一艺术形象的这种分歧上升到康德的哲学理论来讲的话，乔雪梅放弃上大学，就应该是康德所谓的实践理性行为，其通向的是人的道德领域。乔雪梅选择上大学，就应该是康德所谓的纯粹理性行为，其通向的是对于世俗生活的追求。两者体现的同样都是一种理性，但前者是纯粹的理性行为，体现的是一种心灵美。后者是一种掺有杂质的理性行为，体现的是个人欲望。很显然，两者就不在一个层级上，前者比后者层次要高。正是在这个意义上，我们说，该剧好就好在作品追寻的是一种优秀道德传统。康德在《判断力批判》中说："美

是道德的象征。"这就是说，艺术所表达的是处于精神层面的东西。他还说："那规定鉴赏判断的快感是没有任何利害关系的。"意思就是说，不能用急功近利的眼光来考量艺术作品。那么，根据什么来考量艺术作品，他说："美，它的判定只以一单纯形式的合目的性，即以无目的的合目的性为根据的"。说艺术既无目的，又合目的性，是不是很矛盾？其实不然。所谓"无目的的合目的性"，无非是说，审美没有世俗生活那种功利目的，如果说有功利目的的话，那就是无功利的功利，即与人物主体心灵契合的一种目的性。说白了，它表达的是人物主体的一种美好追求。康德一辈子与艺术无染，在他的哲学著作中却深刻地道出了艺术的本质。我们有的人一辈子搞艺术，反倒不知道艺术究竟为何物，的确应该好好反思。艺术的这种无功利的功利，表现在艺术作品当中，就是要把审美旨趣放在塑造人物形象上，用人物形象同观众进行心灵的对话。经由作品，把人的心灵建设好了，人是可以改造自然改造社会的，是可以实现直接的功利目的。不直接实现功利目的，而间接地实现功利目的，就是艺术作品的本质特征。认为乔雪梅的行为划不来，失误就在于对艺术的本质，缺乏正确认识。艺术只取它的审美价值，只取它的精神意义，不取它的功利目的。从乔雪梅出发，我们完全可以设想，有两个北大或者清华的高才生，毕业之后，一个录取到科研单位，毕生作出了自己应有的贡献，另一个毕业之后，响应祖国号召，来到偏远山区支教，一干就是几十年，把自己的全部青春贡献给了山区人民。前者显然要比后者对社会的贡献要大。可是我们想一想，哪一个大学生是艺术应该表现的对象，显然是后者。对他个人来说，他的行为，是划不来的，但他的精神是崇高的，值得弘扬。由此，我们还可以进一步联想到，在艺术领域，当一个人物在履行自己职责的时候，往往是没有多少精神价值的，有精神价值的人物，恰恰是那些没有责任和义务做某些事，而自愿去做某些事的人。这也就是一个国营企业领导拿单位的钱向灾区捐献300万元，没有一个拾破烂的老人向灾区捐献10元钱更为感人的道理。

　　艺术作品追求无功利的功利，是个老话题，但又是一个未能在实践中得到很好解决的老问题。这是因为，我们目前的戏剧创作，绝大多数作品，依然在追求一种功利性目的。我甚至认为，带着某种功利目的组织戏剧创作，是近些年来干扰戏剧创作、破坏戏剧创作生态的最大障碍，也是长期以来优

秀作品较少涌现的一个重要原因。譬如,在某些领导人那里,总是把戏剧创作直接纳入推动经济建设活动之中,就是一个极大的误区。要求所创排的剧目,必须为本地区的产业服务,必须为本地方的旅游服务,必须为本地区主流意识形态所倡导的东西服务,必须为某些主要领导人的某些临时指令服务。在这种情况下,戏剧本身是个什么东西,应该让戏剧干什么,则极少考虑。某些戏,领导上非常支持,花了几百万甚至上千万,搞出来的东西完全不是个东西。在戏剧创作活动中,这种教训太多了。我之所以强烈反对这些做法,就是因为,从理论上讲,它追求的是一种功利目的,把戏剧创作的旨趣放在了作品之外,放在了作品之外的某种目的上,抛弃了戏剧应有的审美价值。话说回来,领导不懂戏剧,是可以理解的,人家毕竟不是艺术家呀。但领导支持我们,我们从事艺术的人,就应该向领导负责。决不能为了领导手里那点钱,抛弃了艺术精神。我们一方面口口声声要拿出艺术精品,一方面又不按艺术创作规律办事,这就是我们自己的不对了。

四、摆脱真人真事,塑造人物性格

剧本创作,须摆脱真人真事的局限,应属常识,一般编剧无人不知。其实,作品都是依据真人真事而创作的。新编历史剧就不必说了,肯定依据的是某段历史事实。现代戏也如此,现实生活中大量英模人物被写成戏,就是证明。但是,根据真人真事创作剧本,绝不是把真人真事采用艺术样式包装一下,更不等于就是把真人真事搬上舞台。那么,怎样才能摆脱真人真事的局限,创作出优秀的戏剧作品呢?一句话,必须对真人真事进行精神化处理。艺术作品是作家艺术家心灵的外化,作品的生命是作家艺术家赋予的。所谓对真人真事进行精神化处理,就是要让真人真事摆脱其原来的自然形态,转换身份,只为人物精神而存在。生活中的真人真事,多是偶然性的,有限性的,功利性的,进行一番精神化处理之后,才能进入人的精神层面。一只苹果,作为现实的真实存在,就是一饱口福的对象,但在艺术作品中,就不是供人食用而是为人观赏的。面对一只苹果,一百个画家可能画出一百个不同意味的苹果来,就说明他们给了苹果以迥然各异的艺术生命。戏剧作品中的情节,也同此理。同样一个事件,一个生活现象,在不同的编剧那里,

可以表达出不同的意味。譬如,作家柳青《创业史》出版以后,将一万六千元稿酬捐献给了他深入生活的皇甫村。这件事,在有的编剧眼里,他会认为,这是柳青作为一名党的好干部,其"大我"境界的表现。但在有的编剧眼里,又会认为,这是柳青作为一名作家,对创作基地的一片感激之情。即没有皇甫这块土地,没有这块土地的火热生活,就没有《创业史》,这一万六千元,应该属于这块土地。这就充分说明,同一件事,处理角度不同,表达的意味也就不同。我常常发现,在戏剧创作中,有一种十分有趣的现象,即有的编剧对自己所写的题材,高度保密,唯恐他人知晓,两人写成一个东西。其实,大可不必。如果是这样,只能说,他们的创作还没有对所写的生活素材进行精神化处理,还未真正进入创作。真正地进入到创作境界,每个作家艺术家会分别表达自己独特的生活感受,拿出来的作品是绝对是不会雷同的。法国作家莫泊桑的著名小说《羊脂球》,当时就是几个作家写同一个题材,脱颖而出的名篇。这样的例子在我们身边也有。20世纪90年代,铜川市出了个英模人物郭秀明,有几位剧作家同时以他为题材写戏,其中西安市话剧院王真创作的话剧《郭双印连他的乡党》就荣获了"文华大奖"和中宣部"五个一"工程奖。其他几个戏都有似曾相识之感,这只能说明,作者还未进入严格意义上的艺术创作状态,没有对郭秀明这一题材做精神化处理,真正赋予作品以有机而完整的生命。当然,也有相对写得不错的,如剧作家王军武的秦腔《郭秀明》,也在一定程度上深入到了人物的精神层面。最近几年,各地以真人真事创作戏剧作品,已经蔚成风气。不管是历史,还是现实,某些领导要求必须写本地的人和事,意在宣传地方。作为艺术院团和主创人员,也习惯于写本地的人和事,便于向领导要钱,得到领导上的支持。写自己身边的人和事,当然应予以提倡。但是,要把这些偶然性的生活事件写成作品,就得对其进行精神化处理。不要什么事情都去写。塑造主人公形象,一会儿别人给他送礼他不收,一会儿他把老父亲的棺板办了公事,一会儿他又不顾自己的身体有病帮助别人。诸如此类,不一而足。如果这样来写人物,肯定精神散乱,会给观众留下不知道要写什么的印象。我主张,一台戏,只写人物某一方面的情致,同时把这种情致放在特定的矛盾运动中,层层深入地揭示它,展示它。譬如焦裕禄,身为县委书记,涉及的工作方方面面,无疑很多很多,我们根本不可能把他的什么事情都搬在舞台上。河南豫剧团创演的《焦

裕禄》(居第第十一届中国艺术节文华大奖榜首),就只描写了主人公一个方面的情致,即焦裕禄为群众争取有一口饭吃的百姓情怀。整台戏中只写了三件事:不怕丢了政府颜面,送已经断粮的群众出去讨饭;违反当时的某项政策,为群众留下有所谓投机倒把嫌疑的一车粮食;不图空头政绩,改了虚假数字的报表,把属于群众的口粮归还给群众。同时把这三件事放在与对立面的矛盾运动中来表现。可以看出,主创人员对英模人物的事迹进行了高度精神化处理,使其成为人物意志的表达。再譬如,西安市话剧院创作排演的话剧《郭双印连他的乡党》,生活中的郭秀明事迹也不少,但作品只描写他立志带领群众改变落后面貌这一点。同时把郭双印这个性格特征放在与那位梁老汉的矛盾纠葛中来揭示。可以看出,两台戏的主创人员对英模人物的事迹,都进行了高度精神化处理,使其成为人物意志的表达。

戏剧情节只为人物的精神而存在,把此话转换成为另一个说法,即戏是写人的,不是写事的。这是个老而又老的话题,但在创作实践中就是解决不好。包括目前在舞台上还在演的某些传统戏在内,也多少存在着这方面的弊端,注重编织故事,忽视人物塑造(当然,中国戏曲有在故事中塑造人物的传统,不属于我说的这种情况)。在这里,我想接着上面的话题,把写事与写人的作品的具体特征详加说明。写事的作品,人物行动的目的,其指向在人物之外。也就是说,人物动作的趋向是一种功利性的东西。如一位县长,为了创建卫星县城而操劳,一位优秀教师为了教育好学生,整天忙忙碌碌,都属于这种情况。陕西有一位老剧作家,创作了一个秦腔现代戏《杨文洲》。杨文洲是太白山林场场长,作品表现他舍小家,顾大家,一心为公,带领职工艰苦创业,建设太白景区的事迹。写得挺感人,文辞也朴实,但只能说是个不错的宣传戏。存在的问题就是,人物的所作所为,完成的是人物自身以外的目的,即太白景区是在他的领导下,一手建设起来的。写人的作品,不是这样,人物行动的指向在人物自身。作品所写的那些事情,是在完成人物完整的精神情感概念,是在描绘人物自身完整的精神情感流程。譬如,在十一届中国艺术节上,石家庄市评剧一团创作演出的评剧《安娥》,所要完成的精神情感概念是,主人公安娥那种自由个性。安娥的自由个性,主要是通过她与田汉之间的关系来体现的。作为一个摆脱了封建枷锁的女性,能够与田汉志同道合地结为夫妻,本身就是自由精神的胜利。但这种自由精神在安

娥身上是不断深化的。田汉的未婚妻林维中遭遇海难,侥幸逃生,又回到田汉身边,一下子将安娥推到了极为尴尬的境地。令人感佩的是,安娥的心情是复杂的,内心是痛苦的,然而她更是自由的,达观的。她平静地告诉田汉:"你是自由的!"此时,安娥已经怀有田汉的孩子,有了一个温馨的家庭,安娥能够把选择婚姻的自由,留给田汉,留给她心爱的人,真不容易。我们看到,在此后的日子里,安娥在个人情感上,是将田汉拒之身外的。安娥生下孩子以后,田汉要看看孩子,她回答他:"孩子没了!"这对田汉似乎不公平,甚至有点残酷。但她显然是要彻底冷了田汉的心,与他断了最后的亲情。这应该是自由精神在安娥身上的发酵和放大。然而,作品对安娥自由精神的刻画,远未就此止步。安娥的自由精神,是与国家的兴亡,民族的解放,人民的幸福,紧密地联系在一起的。她所创作的《渔光曲》等大批广为流传的作品,已经与她当初所创作的小说在内容上大不相同。她描述的是人民的疾苦,抒写的是危亡之情,发出的是时代的呐喊。也正是在这个意义上,她又一反过去,表示要和田汉在一起。她与田汉的关系,从相互爱恋,结为夫妻,到彼此分离,甚至避而远之,再到携手同心,走在一起,这种戏剧般的变化,完全是她的自由精神的表达。再以剧作家谢迎春创作的新编历史剧《李十三》为例,主人公李十三是一个功名思想非常严重的人,但是作品又要表达主人公为百姓写戏,守望一种艺术精神,这就是说,作品要写出主人公从看重功名,到最后彻底抛弃功名的情感流程。我们看到,领衔主演谭建勋,按照剧本所提供的情节,把这个流程呈现地非常到位。这就是说,人物行为的目的,没在自身之外,完成的是他自己的形象塑造。

五、遵循情感逻辑,慎用偶然事件

一台戏,剧情的进展,有其必然性。20世纪60年代初,美学家宗白华在谈到中国美学时就指出:"艺术作品要依靠内在结构里的必然性,不依靠外来的支撑。"(宗白华《美学与意境》336页,人民出版社,2009年版)所谓剧情的必然性,是指作品中人物与人物的相互关系,矛盾进程,要符合人物自身的情感逻辑。在人物由于精神的差异所形成的矛盾冲突过程中,使人物性格得到逐步揭示,作品的精神意蕴得以完整呈现,力戒不断地从人物相互依

存的关系外面,人为地制造天外来客般的偶然性的事件。不断地制造偶然性事件,故事情节似乎向前推动了,人物的性格揭示和作品的精神表达却受到干扰,甚至遭到破坏。有一年,我陪文化部的专家,在某市看过一台戏。剧名虽然忘记了,情节还记忆犹新。大约描写的是两个男人和一个女人的故事:先是和女主人公相好的男人,出外打工。不久,传说这个男的在外面出了车祸死了,于是女主人公就和在家乡的另一个男人相爱了。不料,外面那个男人并没有死,在女主人公和另一个男人举办婚礼之时回来了。于是,就出现了三角恋爱谁也不愿退出的状况。两个男人都爱这个女人,这个女人对两个男人似乎又都割舍不下。怎么办?让其中一个残废吧,于是作者让另一个男人在建筑工地上塌断了腿,三角恋爱的尴尬才得以和解。在艺术作品中,三角恋爱只是一种情感形式,依托这种情感形式,完成它所要表达的精神韵味。突然残废一个,矛盾似乎解决了,其实作品此前正在表达的精神内容于是中断了。当时,我身旁的一位专家说,肯定要让死一个,不然,戏做不下去了。果然,剧情一转,死了一个。这种情况,在一些经典作品当中也时有所见,但要看到,它是在作品所要表达的精神业已完成的情况下出现的。如在路遥的长篇小说《平凡的世界》中,孙少平和田晓霞这对年轻人,彼此真心相爱。他们不时地约会,谈人生,谈理想,谈未来,应是幸福美好的一对。但是,人家田晓霞是省报的记者,父亲田福军又是地委书记,孙少平当时是个一身臭汗的煤黑子。身份的悬殊,使得孙少平对他与田晓霞能否走在一起,一直心存疑虑。他甚至在心里就等待着有那么一天,一定会与田晓霞分手。果然有一天,田晓霞告诉他,一位姓高的记者爱她,她也表示爱人家,同时也说爱孙少平。很显然,田晓霞已移情他人,说爱孙少平也许是出于真情,但显然是一种情感上藕断丝连的遗绪。紧接着,作者制造了一个偶然事件,让田晓霞在抗洪救灾中牺牲了,中断了孙少平和田晓霞,田晓霞与高记者三个人之间的恋爱故事,也就中断了这方面的精神表达。但是要看到,作者实际上已经把要表达的意思表达清楚了。孙少平和田晓霞的爱情,其悲剧结局是必然的,只是他不愿意看到这个悲剧成为事实,于是以一个人为的偶然事件,中断了这个故事。所以,我们说,在《平凡的世界》中,田晓霞牺牲这件事,虽属偶然,可作者是有他的意图的。有时候,偶然事件的出现,意在为作品的内容表达提供契机。再比如在贾平凹的《天狗》中,也是

幕外戏谭

一个女人和两个男人的故事,其中一个被残废。但是要看到,作品所要表达的内容是在这个男人残废之后,它不是以残废来解决两个男人和一个女人不可开交的三角恋爱问题,而是通由残废接着表达一个具有道德意义的话题。在这里,我举这两个例子,意在说明,作品描写偶然事件,是要通过偶然事件把作品的旨趣引向人物的精神表达上去。戏剧写偶然事件,无疑也应该有这种意识。问题是,我们许多剧本,常常是剧情发展不下去了,制造一个偶然事件,把偶然事件纯粹当作推动情节发展或解决矛盾的手段,这是需要注意的。如果把偶然事件不能很好地引导到人物精神的表达上去,偶然事件就没有任何意义。在我们的戏剧创作中,这种以人为的偶然事件中断精神表达的情节随处可见,如得了癌症,村民们的捐助就来了,再如考上重点大学交不起学费,政府的资助就来了。这样的戏,医疗费用和学费虽然得以解决,人物性格的揭示却中断了。一部作品,这样的偶然事件如果频频出现,只顾编故事,人随事走,以至于左右了故事情节的有机进程,作品品味就更差了。剧情要新奇,但不能离奇。

生活的自然形态是偶然性的,作品中的生活形态是带有必然性的。莎士比亚的剧本,就很少看到那种天外来客式的偶然性事件,剧情的进展,全是人物性格在推动,全是人物性格的展示。就说《奥赛罗》吧,开始的剧情是,摩尔人奥赛罗与代丝德蒙娜相爱,临近最后是奥赛罗把代丝德蒙娜扼死在床上。从奥赛罗对代丝德蒙娜那么爱到那么恨,人物的这种精神行程,是在人物与人物之间的矛盾运动自身中完成的。一方面,那个名叫亚果的小人,在貌似善良的面纱之下,一次又一次地拨弄是非,挑拨离间,另一方面,奥赛罗对这个小人竟然越来越信任,一次又一次地称赞他是"诚实的亚果",后来居然说他是"诚实的诚实的亚果"。就是在这种对于人物性格不断深化地揭示过程中,酿成了悲剧。《奥赛罗》在莎士比亚四大悲剧中,被以往的莎士比亚研究专家们誉为"结构最严谨"的作品,我体会,指的恐怕就是这种人物与人物之间矛盾运动的环环紧扣。再比如《里亚王》,里亚把国土和权力,分给两个女儿,随即被两个女儿所抛弃,里亚于是疯癫。作品有主线,有副线,人物众多,矛盾复杂,气魄宏伟。尽管如此,我们会看到,作品绝对没有那种人为的偶然性情节。所有人物都在按照自己的精神情感逻辑在说话,在行动。不过,有时候会出现另外一种情况,即有的故事情节看似偶然,但

其中孕育着必然性,应视为编剧技高一筹。剧情的进展,怎样才算是有规律的编,这是一个很复杂的话题,概括地讲,在舞台上,最根本的,情节必须是人的情节,必须是人物意志的产物,必须是人物性格发展的历史,必须符合人物的情感逻辑。据古希腊哲学家柏拉图所说,在人的灵魂当中,潜藏着一种自动力。这种自动力是一种本源存在,使人能够产生一种理性的迷狂,像鸟儿遥望远方一样,奔向一种理念。我在这里无异于做理论的探讨,只是想把这个意思引用到剧本创作中。这就是,剧情的发展,大约就源于人物心灵中的这种自动力,形成人物性格的一种必然性行为。当然,话好说,要做好,还得在实践中慢慢去摸索。

六、剧本虽属文学,舞台是其归宿

远在十多年前,陕西省文化厅在西安临潼区举办创作人员培训班,邀请话剧《郭双印连他的乡党》的导演王小琮授课。王导演上台第一句话就说"文学是戏剧最大的敌人",话一出口,就引起一片热议。事后,《艺术界》杂志还为此出了专刊,我也写过一篇"正确处理戏剧与文学关系"的文字。现在细想起来,王导演话说得虽有些过头,但绝对有编剧高度注意的道理。就是说,文学作品是为人阅读的,剧本是为舞台二度创作所用的。阅读文学作品依赖的是想象,观看舞台演出借用的是直观,两者有根本区别。由此出发,剧本的写法和文学作品的写法,绝对是两回事儿。剧本就不能用文学那种铺排性的发散性的笔法去写,应该重视人物按照自己的意志,带着某种目的去行动,做戏剧情节的提示。有一年,陕西组织重大戏剧创作项目评审,其中有一位作家朋友写了一部戏,我只看过几页,就不再看,因为他还没能掌握剧本的基本特征。看他的剧本,感觉像读小说。当然,剧本毕竟属于文学范畴,编剧必须具备作家的一般修养。有的小说作家跨行创作剧本,一旦掌握了舞台特征,也会写出优秀剧本。譬如,小说作家王晓云就写过一部戏,叫《汉剧长生》,最初稿子拿出来,就是文学思维。在省剧协召开的戏剧创作研修班上,有专家明确指出,这剧本在舞台上就没办法排练。意见完全正确。王晓云毕竟是成熟的作家,她在了解了舞台以后,对剧本做了大幅度修改。以后,这个剧本在省上的剧本评奖活动中,获得了一等奖。我再举一

个例子。汉中市年轻剧作家纪红蕾,文学修养极好,有才华,这从读她的剧本中可以感受得出来。据说,她创作的剧本曾被上海某艺术院团上演过。但是,我觉得她有的剧本就有过分追求文学品味的倾向。如她提交到省创作研修班讨论的一个剧本《梦想合租屋》,就是可以作为文学作品来读的。它让人感到一种淡淡的忧伤,一种情绪的躁热和无奈,一种精神的漂泊和游荡,一种与现实的隔膜和不协调,一种郁闷的心绪和不自由。至于具体作品情节我就不具体分析了。作品对于精神情感的表达,比较朦胧,甚至有些晦涩。但是,这样的作品,往舞台上搬,就比较困难,难就难在它提供的更多是感受性的东西,较少具有明确定性的直观性情节。既就是搬上舞台,对于一般观众的欣赏,会带来一定障碍。我觉得,像这样富于才华的作家,一旦掌握了舞台特征,重视深入实际,注意从生活中搜集素材,关注贴近群众的话题,一定能够创作出具有时代精神的好剧本。当然,剧本也可以供阅读,像莎士比亚的剧本,文学性极强,阅读效果似乎不比舞台演出效果差。但是,话说回来,剧本毕竟是为舞台演出奠基的。

　　文学和戏剧之所以是两个门类,最大的区别一如上述,一个是文字阅读,一个是舞台直观。这就带出来一个话题:把文学作品改编成戏剧,本身就是一次再创造。这几年,改编名著的舞台作品不少,有成功的,也有失败的。陕西人民艺术剧院改编的《白鹿原》,就比较成功。它没有参加全国性的什么赛事,也没有得什么奖,但在全国各地演得十分红火。据说最高的票房价值超一千万。2017年后半年,他们又改编了路遥的长篇小说《平凡的世界》,也是订单不断。名著改编,困难很大。几十万字甚至百万字的长篇,要在三个小时左右把它展示在舞台上,把一个需要多天甚至更长时间的阅读体验,转换为两三个小时直观的东西,的确不容易。有一位剧作家就告诉我,改编人家的长篇小说有什么意义呢?她的意思是说,再改再编,都超不过原作。一般来说,要超过原作,几乎不可能,因为原作本来就是经典。但是,这位剧作家的确提出了一个挺有意思的问题,为什么要把名著改编为戏剧呢?我认为,固然文学名著具有观众效应,但是更为重要的,戏剧并不见得就不能超越原著。它会发挥舞台优势,使得原作某些精神得到极致表达。由于舞台的直观效果,原作的某些情节会展现出极大的艺术感染力量。以剧作家孟冰改编《平凡的世界》为例:孙少安爱田润叶,田润叶也爱孙少安,

由于穷,孙少安忍受了巨大的情感折磨,娶了山西姑娘贺秀莲。孙少安与贺秀莲举办婚礼之际,田润叶托人捎来两条被面作为贺礼。在剧中,田润叶是带着被面亲自来到结婚现场的。有情人相见,真是利刃穿心,又不得不笑脸相迎,就以直观的方式,强化了原作的精神内容。再如,原作以大量的篇幅,描写当时煤矿工人的生存状况,他们不仅生活在暗无天日的井下,精神生活更是贫瘠枯燥,不见阳光。用他们的话说,老婆就是他们心中的太阳。在剧中,编剧据此创造了一个不雅细节,即孙少平来找师傅王世才,恰遇王世才大白天与老婆在屋里做爱。这似乎不大雅观,但它以直观的方式更强烈地反映了原作的意思。接着,就是这个王世才,在井下英勇救人,钢筋穿胸,血洒煤坑,煤矿工人特有的粗粝之美,瞬间树立在观众心中。"粗粝之美"这个话,是在话剧《平凡的世界》首演之后的研讨会上,上海戏剧评论家毛时安讲的。他说话剧《平凡的世界》应追求粗粝之美。我想,没有舞台创造,王世才的粗粝之美是出不来的。

　　本文上述剧本创作中存在的问题,我在近年陕西省戏剧创作研修班上,在研讨作品时,零零散散都讲到过。在这里,将这些问题集中予以阐述,以期能够引起剧作家的注意。当然,必须说明的是,所涉及的问题,仅是个人一孔之见,不妥之处,还有教于方家。

　　原载于2018年第3期《当代戏剧》,2018年第3期《艺术界》

第二辑

"十艺节"剧目欣赏

金秋十月,第十届中国艺术节在山东举行。我先后在济南、青岛观摩了9台剧目,每晚看完戏后,那唱腔,那表演,那故事,久久在头脑中萦绕,挥之不去。于是将有的剧目观感,记在顺手拣来的纸片上、宾馆的信封上、文件资料袋上。回到西安,发现这些零零碎碎的文字,拿来读之,竟觉得有些意思,便将其整理如下。

10月10日 黄梅戏《雷雨》

《雷雨》的生命力度那么大,人物之间内在精神冲突那么强,黄梅戏那单调绵软的抒情调儿,能将其巨大而深邃的意蕴演绎到位吗?待看完演出,我发现黄梅戏的音乐极富表现力。整个作品主旋律突出,调式变化多端,丰富多样。它那么酣畅,那么细腻,那么委婉,那么深情,丝丝入微地表达并深化了原作的人性情感。听着那如泣如诉的音乐,竟觉得特别顺耳,流畅,舒服。看来,真正优秀的艺术作品是能够异域共赏的。

幕一拉开,舞台上呈现给观众的,是用老式门窗围起来的一个又高又大又深的昏暗空间。在这里,我们所熟悉的那个故事开始了。接近尾声,我忽然感到,舞台上那木制门窗,犹如一张灰色的蛛网,那剧中人物,周萍、繁漪、侍萍、四凤,都好像是撞在那张网上的飞蝶,在挣扎,在自救,然又无能为力。那个周朴园似乎是那网上的一只硕大的蜘蛛,想以这张网的魔力束缚住他们,然而在愈来愈猛烈的雷雨中,只能无可奈何花落去。这个戏很深刻,深就深在剧中人物深陷于这张网的无可逃避的必然性与其虽奋力挣扎却又无力自拔的那种心灵的撕裂。他们一边在造孽,一边又在洗刷这种罪孽,构成

人物心灵世界不可克服的矛盾。周朴园当初对待侍萍的人间丑剧,不是又出现在周萍身上吗?他与继母繁漪乱伦的人性丑恶,与其父是一脉相承的。同时,他爱上了丫鬟四凤,并要带她离开周家,去追求自由人生,以摆脱这种罪孽。然而令人震惊的是,四凤竟是他的同胞姊妹。造成这样的罪孽,又不能不使人将原因追溯到他的父辈那里。繁漪也是如此。她与侍萍一样,是周朴园手中的玩物。她是一个受害者,像疯了一样要摆脱自己的处境,然而她所面对的周萍,是不会满足她的要求的。无论是她的威逼,还是可怜的乞求,都无济于事。要消除这种人生的悲剧,就得有赖于那场暴风雨了。

黄梅戏《雷雨》以原作为蓝本,以凝练的故事情节,集中的人物关系,使原作精神内涵更加凸显。人在特定的环境之中,既是作孽者,又是反抗者,这种人性的二律悖反,我以为是安徽省黄梅戏剧院的《雷雨》留给我们的深刻启示。这种处在特定环境之中的人生现象,不仅仅存在于《雷雨》所表现的那个时代,恐怕在一切时代的特定环境之中都会存在,只不过表现形式不同罢了。正因为如此,《雷雨》作为一部伟大的艺术作品,是穿越时空的,是具有永久生命力的。

10月12日 原创歌剧《土楼》

演出前,大幕一直敞开着,舞台上是一座巨大的土楼。它呈圆筒状,四周封闭,给人一种坚如磐石的感觉,一种铁桶般抱团的印象。我想,它与其他千姿百态的民居一样,是人在生活实践之中形成的,是居住在其中的特定人群性格的体现。

由福建省歌舞剧院演出的歌剧《土楼》,之所以让人感到欣喜,是因为它讲述的土楼,是关于人的土楼,是关于人生命运的土楼,是揭示人的情感与心灵的土楼。那些男女老少,老家原本在北方中原,由于生活所迫,像候鸟一样迁徙到南方。为了防止土匪的骚扰,他们建造了土楼这样的民居。土匪要烧掉它,它竟然有完整的灭火系统,从屋顶四周喷下水来,粉碎了土匪的险恶企图。当然,这并不是作品所要表达的主要内容,作品主要表达的是土楼主人高尚的人品和良好的道德,是他们相帮相扶共渡难关的顽强生命力和柔肠似水的丰富情感。主人公宁华有两个儿子,一个是亲生的,一个是

收养的。土匪掠去了她的两个儿子,在只能救回一个的情况下,她忍受着巨大的悲痛,舍弃亲生,救回养子。后来,亲生儿子虽被救回,却不幸死于非命。及至下半场,剧情奇峰突起,养子之父忽然从南洋回来,要领走儿子。她又忍受着巨大的悲痛,将养子交给他的亲生父亲。此时,我突然觉得宁华这个柔弱似水的女人非常高大。她含辛茹苦,抚育养子,在自己孤苦伶仃孑然一身之时,竟能成人之好。这是需要多么坚强的精神定力,才能做出的感人义举啊!孟子曰:老吾老以及人之老,幼吾幼以及人之幼。孟子所讲的,首先还是自己的亲情,然后才将这种亲情延伸到他人。宁华是将这种亲情首先留给他人,然后才是自己,这就使得她不仅可亲可敬,而且伟大崇高。

我看歌剧很少,因而开演之后,觉得唱腔还不是很中听,但听过一段之后,竟奇迹般地感到顺耳,抒情,把客家男女那百结柔肠表达得凄婉动人。由此我忽发奇想,相对于戏曲,歌剧有其独特优势,这就是,歌剧是根据剧本所提供的思想内容,情节故事,从头开始创作与其相融合的音乐的。戏曲不是,其音乐似乎先入为主,总让人感到有点让内容削足适履的味道。

《土楼》的舞美很复杂,舞台上的土楼能够自如开合。它已经不是传统意义上的舞台美术,而是直接以一种积极的姿态,参与叙述故事,塑造人物。问题是,这样笨重的舞美,要把该剧送到普通观众中去,就比较麻烦了。这是个矛盾,让人心里挺纠结。

10 月 13 日 越剧《柳永》

福建省芳华越剧团演出的越剧《柳永》,其独特而新颖的精神内涵真耐人寻味。

作品为我们塑造了古代婉约派词人柳永的形象。他可怜、可爱又可敬。发生在他身上的事情,既滑稽可笑,又令人同情。他才华横溢,却屡试不第,为什么呢?我想是不是古代的科举考试规矩较多,对于柳永这种放荡不羁的文人不相适宜呢?其实,这并不重要,因为他并不是没有升官晋爵的机会。在这个戏中,这样的机会至少有两次;一次是皇上召见他,一次是与可以助他一臂之力的那位官员邂逅。皇上那么赏识他,夸赞他,却没有任用他。我想这个柳三变,怎么就不变一变呢,你在皇上跟前怎么能够像在烟花

女子中那样"低吟浅唱"地袒露心扉呢?你怎么就不知道顺着皇上溜一溜呢?你写文章歌颂那位官员,竟然把人家的名字弄错了,拍马屁怎么也拍不到向上啊!柳永未被皇上重用,未受到那位地方官员的青睐,其意蕴是十分丰富的。作品从柳永个人命运这个侧面,无情地鞭挞了官场陋习。柳永让人感到很可怜,是因为他想做官,却根本不知道怎样才能做上官;他很可爱,是因为他在皇上面前本应投其所好,却像对待那群妓女一样表现出自己的率真和坦诚;他很可敬,是因为他个人命运不佳,却给世人留下了那么多脱俗美妙的词作。他向官场靠近,实在是个误会,留给人的是一种说不尽道不完的人生感慨。这其中,既使人能够隐约感受到古往今来官场的某些潜规则,又能够使人深切体会到知识分子那种对于官场近乎傻的单纯。他根本就不是当官的料。官场容不得柳永这种人,柳永其实也划不来去做那个官。我们完全可以设想,柳永学会做那种官了,飞黄腾达了,金玉满堂了,也许就没有了"杨柳岸,晓风残月"之类词作了,当然也就没有了可敬可爱的柳永了。

借《柳永》,我想顺便说说新编历史剧这个话题。新编历史剧,贵在"新编"二字,贵在编出新意,贵在编出与我们今天这个时代相通的某些精神。可是,许多剧作家不明白这一点,常常把新编历史剧写成一段真实的历史。《柳永》作为一个新编历史剧,在这方面对我们应该有所启示。我记不清是在那篇文章中,作家陈忠实说过一句话,作家如果没有新的艺术发现,就不要去写作品。真是至理名言。新的艺术发现,是一部艺术作品之所以能够称之为艺术作品的根本所在。能从历史中体悟出新的东西,并通过历史形态将它外化出来,是新编历史剧创作能否成功的关键。

10月14日昆曲《红楼梦》(上下本)

北京昆曲剧院演出的昆曲《红楼梦》,看了上本,我竟被吸引住了。作为世界非物质文化遗产,我原以为昆曲听起来会很别扭,逆耳。其实它很好听,典雅,大气,浑然,颇有皇家气象;且曲目丰富,变化多端,洋洋大观。我一时竟觉得它有西安鼓乐的某些韵味儿。

在舞台呈现上,上本给人的整体感觉很美。这种美,体现为一种和谐,

一种华贵,一种富有,一种繁荣。作品以宝黛爱情为主线,将《红楼梦》最为精彩的人物关系,故事情节,高度凝聚,诗情画意般地展现出来。那舞美好像在舞台的基础上,做成一个类似于画框的样子,在画框里,又加了一道镂空的景片,景片上方,一枝梅花斜逸而出,那妙男美女,似在画中游,给人以脱俗之感。《红楼梦》作为一部古典名著,意蕴宏富,意境深远。其人生的空幻感,沧桑感,虚无感,是其审美价值中不可忽视的重要部分。这正如上本曲词所说,再繁华之地,终为一片荒草;金钱再多,人却走了。为了突出这一审美效果,编导人员在上本首先追求一种繁盛的美感。这种美感集中体现在以元春省亲为契机建造大观园上,体现在元春省亲的宏大气派上,体现在各色人等繁花似锦的日常生活上。但是,在其人物关系内部,已经潜伏着危机四伏的迹象。仅以宝黛爱情来说,贾宝玉那种追求人性自由的欲望就与荣国府那种生活氛围格格不入。他以为女儿是水做的,男人是泥做的。他渴望清纯,厌恶污浊。父亲要他读经诵典,他却对《西厢记》感兴趣。这种互不调和,必然避免不了美好爱情终归毁灭的命运。

及至观看下本,剧情急转直下。贾家那大厦将倾的局势,就从各个方面暴露出来了。舞台上的色彩,或为白色,或为黑色,或为灰色。那逸出的花枝,也变得枯萎凋零。黛玉葬花,官府搜查,不断的死人,李代桃僵的婚姻,宝玉的归隐,都使人直观地看到了这种颓败。"白茫茫大地一片真干净"的情景,渐次浓烈地得以表现。如果说,我们读了《红楼梦》,对它的意蕴还不能够从整体上去把握的话,那么,看看昆曲《红楼梦》,就可以一窥全貌。从这个角度来看,它对于普及《红楼梦》这部名著很有意义。我看了这个戏,就产生再读一遍《红楼梦》的强烈冲动。

当然,相对于《红楼梦》原作,昆曲《红楼梦》只表现了个大概,只表现了个皮毛。因为在舞台上,只能通过选择有限的情节,来揭示原作的大概意旨,原作120万字那深刻的意味,丰富的情感,盎然的意趣,那说不尽道不完的文学内涵,是难以透彻地再现出来的。昆曲《红楼梦》能够将原作改编到这个程度,实属不易,且值得称道。

10月16日 秦腔《西京故事》

真没想到,我会在"十艺节"上,有幸观看了由陕西省戏曲研究院创排的

《西京故事》。该剧已经在全国各地演出百余场,获得诸多赞誉。我曾向有关同志索要了一张票,在戏曲研究院剧场看过一回,由于座位距离舞台既偏又远,一晚上连大概剧情也没弄清楚。

《西京故事》的确是一台好戏。作品取材于现实生活,与基层群众贴得很近,所反映的内容,是时下最敏感的话题;所体现的精神意蕴,时代感很强,舞台上所呈现的情节,颇具可看性。作品大概情节是,农民罗天福夫妇进城,在一户家境丰裕的市民院落,租了一间小屋,以打烧饼为生,供养一对儿女完成大学学业的故事。这个戏使我感受最深的,是从主人公罗天福身上,感受到一种始终守望民族优秀传统的定力;感受到一种质直诚朴、忍辱负重的精神;感受到一种处贫不惊、宁折不弯的人格力量。

作品对于主人公的形象塑造,是通过两方面的矛盾冲突完成的。一是罗天福与房主之间所发生的一系列碰撞,一是罗天福与儿子之间所展开的一连串冲突。栖身于那个院落,房主人从内心深处是低眼下看这一家人的。女主人找不见自己的拖鞋,会毫不犹豫地怀疑是罗天福捡破烂捡走的。她的儿子是个不成器的东西,动不动就对罗天福的女儿耍流氓,她也会死乞白赖地认定是罗天福的女儿欺侮了她的儿子。能不能被房主所接纳,能不能被新的环境所认同,罗天福以一颗诚朴之心,息事宁人,表现出农村人特有的大度和宽容。从与房主的碰撞中,我们看到,他在影响着这座城市,这座城市也在接纳着他。他是城镇化这一时代潮流中所涌现出来的农民艺术典型。作品更加感人的,是罗天福与他儿子之间的矛盾。儿子以为,爸爸打烧饼捡破烂,是很丢人的事,为此父子俩闹得不可开交,罗天福硬是以自己钢筋铁骨般的人格力量,将儿子迷失的魂灵拖回到正路上来。扮演罗天福的演员李东桥,戏演得真好。儿子不听话,不理解他,父子相互沟通不了,他把那种气愤与无奈、亲情与感慨、妥协与不忍、坚持与抗争,表现得非常透彻,非常到位。演员没有一定的人生阅历,没有辛勤抚育子女的情感体验,戏是演不到那个份儿上的。

善于运用象征性的艺术手段,是陈彦先生作品的一个突出特征。像舞台上的百年老树、东方老人以及主题歌所唱的,"我爷,我老爷,我老老爷,都是这一唱,慷慨激昂,还有点苍凉",都与作品主旨密切相关。再联系他的《迟开的玫瑰》和《大树西迁》,前者如"堵实了"那首反复咏唱的歌曲,后者

如舞台上那棵橘树,大约都如此。

10月18日 音乐剧《钢的琴》

我并不喜欢这个音乐剧。其吵闹,喧嚣,聒耳,真使人有唯恐避之不及的感觉。在回驻地的路上,我问了与我同行的几个年轻人,他们异口同声,都说这个音乐剧好。我于是认真地进行了自我检讨,发现自己的审美情趣太狭窄。由此可见,一部作品,即使是优秀作品,要获得所有人的赞誉,几乎是不可能的。这就如同一道食品,有人喜欢吃,有人不喜欢吃是一个道理。

《钢的琴》的大致故事是,一位名叫陈桂林的工人与妻子闹离婚,两人都想让女儿跟随自己生活,相持不下,便征求女儿的意见。女儿提出,谁能给她一架钢琴她就跟谁。妈妈于是满足了女儿的要求。可是,手头拮据的父亲尽管不能为女儿购买钢琴,却在工友们的帮助下,各工种相互合作,为女儿制作了一架钢琴。至于法院究竟将孩子判给谁,似乎并不太重要,作品着重展示了陈桂林与他的工友们制作钢琴的曲折过程。这件事听起来有些滑稽、荒唐,甚至不能令人置信。但是,它有三点很值得注意:(1)这个工厂虽然破产了,这些工人并非社会的包袱。他们是有用的,是有巨大创造力的。他们有着人应有的尊严和价值。要引起对下岗工人的重视,我以为是这个作品在内容上提出的一个尖锐的时代话题。(2)作品通过陈桂林与工友制造钢琴的过程,的确再现了工人们的巨大力量,抒发了工人们身上那种充满活力的生命情感。他们的表演、演唱,使我会时不时地想到《咱们工人有力量》那首歌。(3)以上内容意蕴,作品是以近乎玩耍的方式体现出来的。那极具感官刺激的现代音乐元素,现代舞蹈语汇,现代灯光效果,给人以直入心灵的强烈冲击。如《咱们工人有力量》这首歌所表达的意思,以前是以正儿八板的词句演唱出来的,这个作品不然,是以更为人性化的诙谐语词呈现的,像"我们吃,我们喝,我们拉,我们撒,我们睡"等等,诸如此类。事情发生在工厂车间,工人们在车间里面干活,自然是叮叮咣咣,甚至刺耳吵闹的,这样一种艺术形态与作品的精神韵味是十分契合的。艺术呈现上的圆融,是《钢的琴》的突出特征,也在一定程度上标志着中国音乐剧正在走向成熟。

幕外戏谭

剧名叫《钢的琴》,叫"钢琴"不就完了吗?我想,这也是极有意思的。它强调了一个"钢"字,更加凸显了工人们钢铁般的性格和作品的精神内涵。

原载于2013年《当代戏剧》第6期,2014年《艺术界》年第1期

春风化雨天女心

——阿宫腔《天女》观后

前不久,应富平县戏剧同行之邀,有幸观看了由富平县阿宫腔剧团新创作排演的现代戏《天女》,很受感动。听着那柔情似水的阿宫腔音乐,随着那一波又一波迭起的剧情,身上不时荡漾着一片温情,一股暖意,一种无限的欣慰。

该剧所描述的故事并不复杂,却挺新颖奇特。女主人公天女的父亲被同村的男青年南子军驾车所撞,不幸身亡,经交警部门协议决定,南子军赔偿天女家3万元。作品就围绕着这3万元赔偿款,在天女和南子军以及本家族人之间展开了一系列感人肺腑的情节。令人意想不到的是,苦恼无奈的讨债还钱过程,竟化怨恨为恩情,变仇人为亲人。作品涉及一个特殊的情感领域,即面对怨恨之人,天女是如何走进南子军疚愧的心灵的。

看完该剧,我心里一直萦绕着一个奇怪的问题:作者为什么要给女主人公起名叫天女呢?尽管从主人公名字上企图破解作品的精神意蕴,是已经过去的那个时代对待艺术作品的一种肤浅而可笑的做法。我总觉得天女之"天",与该剧的精神内涵有某种相通之处。它似乎是一种脱俗的人品,一种纯真的情感,一种高远的境界,一种博大的情怀。天女和南子军是心存宿怨的,甚至是怀有仇恨的,正如天女所说:"见了那人,我还想骂他,打他。"然而,如何讨要南子军的3万元欠款,如何处理和南子军的关系,天女却一步步显示出她"性本善"的天性。本来是和族人一起上门要款,恰遇南母患病,受良善之心驱使,她竟与南子军送其母去了医院;南母无钱住院,她又将南子军已经还她的部分欠款反借给南;尤其是在南子军遭遇婚变、处境极其尴尬的时刻,她又把全部赔款送回南家。当然,作品在塑造天女这一人物形象的

幕外戏谭

过程中，绝不是仅仅去表现她的善举，而是比较细致入微地揭示她极其人性化的情感流程，表现她精神境界不断拓展提升的成长过程。她的情感出发点是从哭着喊着"我要我爸"开始的，继而过渡到"要钱是要钱，救人是救人"人性情感，接着又发展到"人何必把人逼到这一步，人和人理当相怜心相通"的悲悯情怀，直至逐渐走向南子军并与其生死相恋。作品对于天女清风朗月般情感概念的完整描述，是这个人物形象的审美价值所在。天女和南子军特殊的爱情故事，在戏中并非为了写爱情而写爱情，爱情仅仅是情感载体，标示的是宿怨化解，人情的温馨，心灵的沟通，相互的信任。

天女和南子军是由仇人最终成为亲人的。那么，在这个情感流程中，南子军的形象作为主人公天女的重要陪衬，究竟是什么东西赢得了天女的芳心，是守信？是自尊？是坚强？无疑都是。但是，在他性格中最为主要的因素，是自责与隐忍，担当与坦承。他闯大祸，纯属意外，却自觉承担，默默忍受，正像唱词中所说的，"他也是无心闯大祸，他也是真心弥错一片坦诚"。他是把深深地疚愧默默地体现在行动上的人。作品在塑造南子军形象时，是紧紧抓住这个特征的。他从心底真诚地接纳自己于无意之中所酿成的祸患及其后果，尽管母亲重病在床，他也要如期还钱；尽管生活举步维艰，他兼做清洁工，一分一文积攒，也要早日还钱；即使他婚姻受挫，精神趋于崩溃，依然不忘还钱。这就不是一般性地用守信自尊可以解释的了，而是体现了一种远为深刻的人品，远为动人的风范。尤其是他在金钱的困扰之下，还推己及人，将自己的生存同全村人的脱贫联系在一起，表现出他精神上更为高尚的另外一面。正是南子军那种海涵一切的赎罪意识，那种身处逆境不忘做人的本分，触动了天女，吸引了天女，使天女走近了他。

天女以一颗清风明月般的心灵逐步走向南子军，肯定会招来世俗的反对。作为天女行动的对立面，作品所描写的是包括她二爸二妈在内的一群本家人。记得在当时看过舞台演出之后，县上召开座谈会，我曾对这个群体形象提出过不同看法，觉得将天女的反对者设置为一个完整的人物形象似乎更好些。过后我忽然感悟到，我的艺术视野太过狭隘，太过保守，有局限性。这一群本家人，在作品精神意蕴的表达上，极有张力，极具典型性，也为作品无形中带来属于戏剧本身的诸多情趣。从这群本家人身上所反映出来的社会生活内容是十分广泛且丰富多彩的。他们对于金钱的那种贪婪，那

种与时代格格不入的宗族意识,那种令人啼笑皆非的思维方式,那种似乎关心别人而实际上全然无关痛痒的议论,甚至包括他们那种愚昧无知凶恶残暴的过激行为,都给人留下了深刻印象。他们是天女的激烈反对者,同时也是天女和南子军特殊爱情的特殊环境。他们的存在,具有自身的意义,有其独立的审美价值。

　　该剧还有一个亮点,即合唱队的全程介入。在剧中,它似乎什么都是,又似乎什么都不是,随着剧情的发展变化,要它是什么就是什么。它一会儿是歌队,一会儿是舞队;一会儿是背景,一会儿是道具;一会儿是旁观者,一会儿是参与者;一会儿是赞颂者,一会儿是批评者,说动就动,说静就静,说走就走,说来就来,像耍魔术般变幻多端,意趣无穷。合唱队在古希腊戏剧中,是作为一种正面精神的代言人形象,与剧中人物行动相伴相行,珠联璧合,共同完成作品的精神旨趣。《天女》大大地用活了这一艺术手段,使得整个舞台简洁、灵动、活泼,一片生机,应该是一个特色。

　　编剧曾长安先生是一位才华横溢的剧作家,曾经创作了大量优秀作品。其作品文学性很强。我在看过《天女》舞台演出之后,又读剧本原作,依然兴味盎然。作者丰富的人生体验,深厚的专业功底,娴熟的编剧技巧,高超的文词水平,弥漫在整个作品的字里行间。剧本原本是为舞台写的,其实有些剧本也是可以作为文学作品来阅读的,《天女》就是。

2015 年 8 月 31 日

幕外戏谭

伸张自由天性,放飞童年梦想
——儿童话剧《和你在一起》观后感

黑格尔在他的《美学》中说:"儿童是最美的。"其意思大约是说,儿童对于身处其中的外在世界,是感性直接的,率性自由的,不像成年人,心存诸多理性思考和牵绊。最近,观看了由西安中贝元儿童艺术剧院有限公司创作演出的儿童话剧《和你在一起》,就酣畅淋漓地领略了一回儿童之美。从该剧主人公果子身上所流露出来的那种自由天性,那种心灵的清纯,那种活泼聪敏然而又有点儿顽皮的性格,给人留下了无法抹去的印象,同时也引发人对于许多问题的反思。

《和》剧的精神意蕴颇具现实批判精神。长期以来,在教育领域,人们普遍陷入一种误区,即不能让孩子输在起跑线上。五花八门的班,东奔西走,都领着孩子去上;各种各样的知识,有用无用,都要求孩子去学。孩子背负沉重的学习压力,自由被剥夺了,天性被扼杀了,个性被泯灭了,心灵遭到无情摧残。《和》剧以高度的责任感,通过小主人公果子及其伙伴,为了守望自己的兴趣爱好,伸张自己的个性自由,与对他们满怀期望的大人们展开的一系列冲突与抗争,形象而深刻地揭示了这一具有普遍意义的社会主题。在充满童趣的舞台呈现过程中,整个作品弥漫着强烈的忧患意识,蕴含着浓郁的人文关怀意味,表现出密切关注现实的艺术品格。

《和》剧小主人公果子这一艺术形象,真实、鲜活、灵动、可爱,富于儿童特点,应是该剧创作上的可喜收获。果子喜欢皮影,热爱皮影,并不是因为皮影是什么非遗,也不是因为皮影是什么优秀传统文化,而是觉得它好玩,是他天性之所爱。恰恰就是在这种潜移默化的兴趣爱好之中,他年幼的情感在丰富,道德意识在萌生,稚嫩的心灵在成长。他的母亲林彤由于劳累过

度,不幸患上白血病,果子坚强地要为妈妈献出骨髓,表示要和妈妈永远在一起,就是他长大了的标志,而他这种道德品质的形成不能不说是皮影艺术熏陶的结果。"孔融三岁把梨让,司马光九岁击破缸,周瑜十二领兵将,甘罗十二在朝堂。"皮影艺术中的人物形象,已经深深扎根于他的心灵深处,英雄的精神已经默然融化在他的血液之中,其随感而应的美好情感从行动中流露出来,就是自然而然的事了。他与大人们之间的冲突方式是充满了孩子气的,这在目前儿童剧儿童特点缺失的创作背景下,尤显可贵。心理医生罗华对他进行心理测试,他那作为孩子特有的思维方式,那种出人意料的完全属于孩子式的智慧,让人感到酣畅快慰,不时发出会心的微笑。他有时甚至让人觉得淘气,调皮,然而正是这种淘气和调皮,又让人觉得他十分的可爱。他与旦旦打架,其打抱不平的豪情义举,让人觉得不无道理;他一次又一次用假蛇吓唬罗医生,让人觉得有点儿恶作剧,其实其中又蕴含着某些让人能够理解的情味。

《和》剧虽是儿童剧,其精神意蕴却大大逸出了一般儿童剧的容量和范围。剧中所塑造的几个成年人形象,个个性格鲜明,均具有一定的典型意义。果子的妈妈林彤,为了使孩子不输在起跑线上,视孩子喜爱皮影为恶习,以至于怀疑孩子脑子出了问题。她焦灼不安,时时刻刻与果子的姥爷过不去,企图制止令她决不能容忍的皮影传习。她倾心于孩子的学习,操碎了心,累坏了身,然而她又似乎不得不这样做,因为整个社会众多家长都在这样做。她竭尽全部身心成就自己的孩子,然而的的确确又在窒息着孩子的创造力和生命力。这个形象带给人的是一种苦涩和无奈,一种忧虑和思考。林彤的恋人罗华,其行为完全是林彤身上某种意识的延续与深化。他为果子做心理测试,表现出来的却是成年人精神上的异常与病态。他给人一种神经兮兮的感觉,我以为应是主创人员刻意为之。面对这个人物,不能不使人联想到,孩子的精神是正常的,倒是大人们的精神出了问题,极不正常。剧中姥爷这个人物令人感到亲切,温馨,和合。在他眼里,孩子就是孩子,孩子就应该像个孩子,孩子喜欢皮影,对他这个有些落魄的民间老艺人来说,是知音,更是幸事。于是祖孙俩人,经由皮影牵线,打得火热,其乐融融。这时候的果子,张扬的是一种儿童的天性,体现的是一种身心的自由,享受的是一种无尽的欢乐,收获的是一种精神的提升与进步。该剧的正能量主要

是通过这爷孙俩的关系体现出来的。其他如旦爸梅妈等人,其喜剧色彩的表演,虽带符号化性质,但对于丰富作品的内容,均发挥了各自独特的作用。

　　该剧的舞台呈现,具有鲜明的陕西地方特色。尤其是皮影这一民间艺术形式的灵活运用,使得整个舞台生机勃勃,情趣盎然,魅力四射。如人物表演动作的皮影化,皮影亮子里面人物表演的影子化,主旋律音乐的戏曲化,无不使该剧散发出浓浓的秦风秦韵。舞台美术和灯光不仅仅只起到烘托环境氛围的作用,而且以不可替代的语言方式参与了故事的讲述。那黑白分明犹如魔方般布满整个舞台的小方块,小方块里那杂乱无章的加减乘除符号以及大葫芦头小葫芦头之类音符,本身讲述的就是《和》剧的特定情境。另如随着剧情的发展,果子他们兴致所至,满台流萤飞舞,金光闪烁,其美丽景象,与前述那种昏暗压抑的氛围形成一种强烈对比,又不能不使人从心底忍不住发出热切呼唤,让孩子们摆脱沉重学业负担,伸张自由天性,放飞五彩缤纷的梦想吧!

<div style="text-align:right">原载于 2015 年 10 月 19 日《中国文化报》</div>

第二辑

蜡炬燃烧,悲泪自流

——商洛花鼓现代戏《带灯》观后

日前,业内朋友约我为商洛市花鼓剧团新创排的现代戏《带灯》写点批评文字。此剧舞台演出我没看过,所幸手边恰有碟片。看完录像,心里竟一阵一阵地难受,真想痛哭……

该剧改编自作家贾平凹长篇小说《带灯》,故事说的是,大学生带灯考上公务员,被分配到陕南某县樱镇工作。可令人奇怪的是,她担任镇综治办主任,心系百姓,为民办事,却屡屡遭受处分;面对工作中的棘手问题,迎难而上,一个一个去解决,却显得不合时宜。她像一只小小萤火虫,拖着一线光明,在暗夜奋力独行,是那般微弱,那般无助。作品满怀激情地展示了带灯曲折坎坷的精神历练过程,塑造了带灯可亲可爱的艺术形象,深刻地揭示了现实生活中某些看似平常实则务必引起高度重视的精神雾霾。

带灯的形象十分接地气。她视普通老百姓如同亲人,极富人情味。樱镇南岔沟有13个妇女,其夫有的在环境污染中莫名去世,有的常年染病卧床,家家生活没有着落,个个挣扎在生死线上。她急她们所急,亲切地称她们为自己的"老伙计",设身处地为她们寻求出路,带领她们走出生活困境。村民朱召才于弥留之际,见不到蒙冤在监的儿子朱声唤,死不瞑目。镇干部从上到下,人人避而远之,唯恐与人犯有染,是她怀着一颗人道之心,与监狱联系,陪狱警押解朱声唤回家,让行将就木之人阖上双眼。而对恶人坏人,她疾恶如仇,毫不容情。恶霸村长元黑虎殴打村民,她义愤填膺,怒斥其劣行,并令其赔情道歉。泼妇马莲翘,不行孝道,虐待公婆,为了维护老人的权益,她甚至捋胳膊挽袖子与之打了一架。尤其是在元黑虎与人刀棒相见、关乎人命的生死关头,别人都躲得远远的,她作为综治办主

— 111 —

任,挺身而出,制止了一场惨案,自己却倒在血泊之中。

　　带灯这一艺术形象的审美价值,带给人更多的是一种深沉的思考。她尽职尽责,一次又一次干了别人唯恐避之不及的棘手事情,然而补贴却一次又一次地被扣掉,以至于最后竟被撤销了综治办主任职务,受到降两级处分。这就不能不使人将目光投向她那恶劣的工作环境,投向她所在的那个冷冷清清的镇政府院子,投向那院子里上上下下的各色人等。镇长付小鹏,是她的老同学,对上唯命是从,处事毫无原则,只图安然无事。每当带灯的补贴被扣之时,他都会体贴入微地来做思想工作:"这个月扣了,下个月我再给你补回来!"他那貌似平稳妥善的处世态度,真耐人寻味。那位马副镇长,每当别人喊他"马镇长"之时,他总是颇有意味的进行纠正:"副的",任何时候遇到任何事情,他的第一反应就是呼唤办公室主任,自己抽身而走。办公室主任白仁宝,更有意思,多年的镇政府工作,使他已经磨炼得十分圆滑,早把世事看开了。谁知道他那腰到底有没有毛病,可他走路好像总是捂着腰,一副不堪其累的样子。至于那些小干事们,不是赖床睡觉,就是玩牌打麻将,其精神状态,就可想而知了。这些人整天想的,除了一己私利,恐怕别无二事。带灯,多么清纯的姑娘,在这种如"陈年蛛网,哪儿都是灰尘"的特定环境里,时时事事碰壁,处处显得孤立,抽烟排解郁闷,被折磨得如癫似痴,就毫不奇怪了。带灯的工作经历及其人生际遇,使人深切地感到,基层改革,势在必行,只有改革,中国之梦,才有希望。

　　该剧艺术呈现颇具特色。舞台美术,采用几块板子,随着剧情,开开合合,移动自如,简洁明快。花鼓音乐,主题突出,柔美抒情,将主人公在特定情境中的特定情感表达得楚楚动人,荡人心魄。于人物心情忧伤之处,埙音缭绕,不时营造出一种凄清氛围,强化了作品的精神意蕴。主人公带灯的扮演者李君梅,其演唱声情俱佳,特别是"打鬼"一段表演,戏曲程式与现代舞蹈有机融合,将带灯那种愤懑情绪,表达地彻骨透心。

　　该剧具有悲剧意味,悲就悲在带灯就像一支蜡烛,燃烧着自己,带来了光明,然而自己得到的却是悲情的泪水,精神的创伤。她的人生际遇,带给观众的是一种强烈的情感冲击。作品的审美价值正在这里,作品的思想性也体现在这里,作品的艺术效果更是表现在这里。大约由于国人一般比较喜欢好人好报,主创人员于是带着一种美好的愿望,为带灯设计了一个当

了镇长的圆满结局。虽对作品精神意蕴有所消解,然却令人感到欣慰。

原载于 2015 年 11 月 24 日《中国文化报》

幕外戏谭

记忆虽逝,亲情永存

——话剧《爱,不殊不忘》观后

大约是在前年,陕西省剧协举办大学生戏剧节,其间搞了一次剧本评奖。其中有一个剧本被表演艺术家刘远看中,这就是《爱,不殊不忘》。此后,刘远话剧艺术中心将其搬上舞台,并经过多次修改,不断完善,日前在首届陕西省现代文化艺术节上一展风采。该剧情节感人,意蕴温馨,夫妻之爱,儿女亲情,使人不时流下欣慰的泪水。

剧名中的"殊"字,即死去之意。爱,不殊不忘,意即爱是不会消失不会被忘记的。该剧讲述的是一个极其贴近老百姓日常生活的故事:主人公白长庚退休之后,患上老年痴呆症,与家庭亲属之间的情感交流突然中断。如何对待这位失去了正常人记忆和思维功能的老人,在妻子儿女之中掀起了一场深入心灵的情感碰撞。围绕着白长庚愈来愈严重的老年痴呆,老夫老妻那种孩童般的纯真情感让人深受感动,子女们随着剧情不断净化的心灵使人感到缕缕暖意,每一个家庭成员关于爱的心灵拷问,引发出诸多具有广泛社会意义的思考。

该剧给人以耳目一新之感。新就新在它涉及一个新的情感领域,涉及一个新的时代话题。这就是,当老年人从生理上失去记忆、失去常人思维、失去与他人进行交流的能力之后,我们与他们之间、抑或是他们与我们之间爱的情感,是否就中断了呢?是否就应该中断呢?作品通过主要人物的情感经历,使我们亲切地感受到,白长庚尽管失去了记忆,忘记了几十年朝夕相处的所有人,但他埋藏在心灵深处的对于每一个人的爱,是永存的。他虽然不认识自己的妻子婉宁,但他永远忘不了他和妻子婉宁心中的那个白房子;他虽然面对自己的儿女如同路人,但在他的内心深处永远铭记着儿子上

学的地方。这正如白长庚的妻子婉宁所说的:"你爸忘记的只是符号,在他的心灵深处,他永远记着你们!"当然,仅从生理学的角度,去论证一个失去记忆的人到底有没有爱的意识,是没多大意思的,无疑是对该剧精神内容的一种误解。作品通过这个故事,意在告诉我们,死去的只是记忆,亲情之爱是永存的。

眼睛向下,关注老百姓的日常生活,是该剧的又一可贵之处。近年来,在戏剧创作领域,流行一种风气,即崇尚重大题材。题材不重大,似乎作品的分量就不够,似乎与艺术精品就无缘。题材重大固然有其优势,但如果步入极端,于创作之前,就先入为主地去追求它,有意识地去寻找它,便不排除有脱离群众的危险。真正接地气的作品,我以为还是发生在群众身边的人和事,还是往往被我们所忽视的群众的庸常生活。该剧所描写的故事似乎是个小题材,实则是关乎群众的大事情。哪个人没有家庭?哪个家庭没有老人?哪个人没有"本己的向死存在"(海德格尔语)?一个时期以来,老龄化问题显得愈来愈突出,关爱老人已经成为整个社会生活的一个热议话题。该剧细致入微地描述了与失忆老人之间的心灵对话过程,完整地描绘在与失忆老人心灵对话过程中每一个人的情感体验,无疑具有独特而新鲜的审美意义。

该剧就像生活那样朴素,自始至终没有大起大落的故事情节,人物之间也较少激烈动荡的矛盾冲突,整体风格清逸淡雅,如春风化雨,润物无声,滋润着人的心田。它更多的是家庭成员彼此亲情的沟通,相互间心灵的对话,在这种沟通和对话中,激发出动人心弦的美好情感。几个主要演员深切地体会到这一点,将人物内心丰富复杂的情感状态,表现得比较到位。扮演婉宁的演员刘远,把几十年老夫老妻之间那种相濡以沫的情感,表现得韵味绵长,深切动人。扮演白长庚的演员蒋瑞征,把老年人由显出痴呆征兆,到半痴呆,以至完全痴呆的精神流程,表现得自然而真切。还有扮演儿女的几位演员,将长幼之间的那种不协调,最终达到和解的心灵净化过程,表现得细腻而亲切。该剧看似平淡,实则有味儿,相对于某些用力过度,刻意表现人物崇高伟大之类剧作,更显出其平实而简约的艺术特色。

该剧讲述的是发生在普通家庭的人和事,丝丝入微地心灵的对话,浓浓爱意的情感的交流,是其突出的特点。相信该剧在演出实践中,在人物情感

的表达上,在人物复杂心理的揭示上,会更清晰,更细致,更缜密,焕发出更加动人的艺术光彩。

第二辑

特殊年代苦涩而沉痛的情感记忆
——话剧《灯火阑珊》观后

我是怀着十分激动的心情,看完由陕西人民艺术剧院有限公司创作排演的话剧《灯火阑珊》的。该剧讲述的是,主人公韩文虎及其儿女亲家几代人,在长达半个世纪的漫长岁月里,为祖国开发石油天然气资源的故事,再现了在当年那特定的社会环境中,他们的工作与生活,精神与情感,命运与追求。剧中人那种无私的大爱情怀,那种令人内心纠结的骨肉亲情,那种人与人之间独有的纠葛恩怨,那种史诗般血脉贲张的时代生活,都给人留下深刻印象。走出剧场,石油人那如火如荼的会战场面历历如在目前,主要人物充满人生意味的情感经历,引发人许多思考。由于作品采取的是当事人回忆的方式,过去与现代交汇,从而使作品在高扬一种爱国主义精神和崇高道德品质的同时,还体现出一种强烈的自我反思自我批判意识。

据我所知,该剧原名叫《她在灯火阑珊处》,后改为《她用生命寻找你》,再简约到现在的《灯火阑珊》。"灯火阑珊"典出南宋词人辛弃疾词作《青玉案·元夕》中的一句话:"众里寻他千百度,蓦然回首,那人却在灯火阑珊处",其中含有追寻艺术真谛之意。该剧借用它来作题目,我个人更愿意对它作更为宽泛的理解。也就是说,从剧中主要人物身上,都能够体现出一种处于精神层面的追寻,一种渴求,一种希望,一种理想。这种人生的精神价值取向,既体现在剧中人寻找石油、天然气的生产生活实践活动之中,也体现在个人追求精神的自由和解放的情感表达上,还体现在一种精神境界更为高远的理性追寻里。正是各种人物充盈着追寻之意的情致,在特定的历史环境之中,形成该剧韵味独具的矛盾冲突,酿成诸多苦涩而沉痛的情感记忆。

幕外戏谭

作品苦涩而沉痛的情感韵味,主要体现在主人公韩文虎的形象塑造上。韩文虎的性格是极其复杂而深刻的,既有值得肯定的一面,也有需要批判的一面。这两种统一在他身上截然分裂的东西,具体就表现在他对待既是右派分子又是石油专家蒋由之的态度上。在韩文虎的心目中,蒋由之是阶级敌人,是无产阶级专政的对象,自己必须时时刻刻监视着他,唯恐他借机逃跑,从广众视线中消失了。然而,一种要为祖国找石油的情结,又使韩文虎从心底里十分敬重他,器重他,关心他,保护他,贴近他。寒冬腊月,蒋由之冻僵在井架上,韩文虎安排劳保部门为职工置办皮背心,当事人问,给不给蒋由之,韩文虎明确表示:"不但给,还要给两件"。这种性格的分裂,使得韩文虎这个人物带上特定历史时期鲜明的时代特征。

韩文虎这种二律背反的性格特征,还体现在他对待大女儿韩大凤婚事的态度上。为了早日打出石油,他那么看重蒋由之,那么敬慕知识分子,然而,当他的大女儿韩大凤爱上蒋由之的儿子蒋利民的时候,他又坚决反对。他从观念上依然认为蒋由之是老右派,同蒋老右结亲是门不当户不对的。在这里,体现的是一种荣誉与爱情的矛盾,即他这个红色的家庭不能与那个黑色的家庭有染。这正如黑格尔在他的《美学》中所说的,"荣誉的职责可以要求牺牲爱情"。事实上,在这个问题上,他一辈子都没有向女儿妥协过。他性格的深刻之处就在于,他无情拆散一桩自由恋爱的婚姻,却从心底里认为这样做是为女儿的美好前途着想。

韩大凤这个人物形象,具有一种正能量。因为从她身上,使人能够感受到一种追求自我解放的精神。她冲破家庭束缚,忠于自己的爱情,这在当时讲家庭出身讲根红苗正的历史背景下,是非常难能可贵的。她与蒋利民真心相爱,暗自与之结婚,并且生下孩子。韩文虎不仅近乎残忍地拆散了他们,而且背着韩大凤将她的孩子送给福利院,这都没有使她妥协。她记恨父亲,甚至远走边疆,发誓一辈子不与父亲见面。她的那种精神操守,那种面对强权而毫不屈服的孤独之美,令人怜惜,令人同情。她的人生充满了悲情,然而她用生命追寻自己的自由,其精神无疑是永恒的。当然,她面对的毕竟是自己的生身之父,父女亲情与追寻精神自由的矛盾,使这个悲情的人物显得格外动人。二十年后,在三凤的夫妻井场,她从新疆归来,恰遇父母来看望三凤。已经耄耋之年的韩文虎悲伤地要三凤传话给大凤,说他想她

了,他对不起大凤,要大凤给他个台阶下。此时,藏身在屋内的大凤早已泣不成声。此情此景,令人无不动容。

 蒋由之、蒋利民父子是知识分子,其突出的性格特征,就是忠于科学,坚持真理。在剧中,有两次动人心魄全场沸腾的感人场面,这就是石油天然气发生井喷的那一刻。寻找石油天然气的成功,他们筚路蓝缕,功不可没。蒋由之在被打成右派分子的日子里,几乎如同猪狗一般的苟活着,依然对祖国的石油事业报以满腔热情。作为一名科学家,长期遭受不公正的人生待遇,造就了他甘居人下的处世态度。他坎坷的生活经历,人生体悟,已经超越了作品自身的局限,而上升到一种令人唏嘘慨叹的天地大境界。其子蒋利民积劳成疾,坐在椅子上悄然离世,其平凡而伟大的背影,深深地刻在人们的心里。

 该剧颇具历史感。作品所反映的精神内容,是苦涩而沉重的,然却能够使人清晰地感到,时代是不断发展的,生活是在悄然变化的。其中有一场戏,描写二凤及其工友们的模特展示。姑娘们个个花枝招展,英姿勃发,不禁使人眼前一亮,精神为之振奋。联想当年他们父辈的工作场景,不能不使人由衷地感到,她们崇高的精神追寻,与她们的工作环境,已经水乳交融为一体了。作为新一代石油工人,劳动对于他们已经成为一种需要,一种生命价值的实现。其充满青春气息的表演,看似闲来之笔,实则深化了作品的精神旨趣。

 该剧舞台呈现纵横捭阖,宏阔大气。那高高的井架,那一道道斜坡,那广漠的荒野,与剧中人豪放的性格十分契合。那呼啦啦舞动的红旗,无不体现出当年大会战的某些时代特征。伴随着剧情,不时飘荡在舞台上空的陕北民歌旋律,营造出一种苍凉悲情的意境,给人以意味无穷的情感冲击。前台水池的运用,增强了演出的现场真实感。演员的表演,率性自由,不拘一格,奔放舒展,给人以酣畅淋漓之美。尤其是最后,群雕手段的运用,极具力感,富于史诗品格,把石油人前仆后继,世代奋斗的精神风貌,永远定格在观众心中。

 原载于2016年第2期《当代戏剧》,中国话剧协会2016年12月《话剧中国》(总第12期),后被收入由西北大学出版社出版的《履痕》一书

幕外戏谭

名著改编的完美尝试
——话剧《白鹿原》观后

　　陕西人民艺术剧院李宣院长打电话给我,说院里将作家陈忠实的长篇小说《白鹿原》改编为话剧,邀我观看。我心里真有点儿犯疑惑:仅仅两三个小时的舞台演出,能把原作那50余万字宏富的精神内涵呈现出来吗?

　　小说《白鹿原》我读过。它所描写的生活,是清末民国那个鸡飞狗上墙的乱世。在长达半个世纪的风云岁月里,一切都是乱糟糟闹哄哄的,正像书中所说,日子就像烙锅盔,时而烙这面,时而烙那面,翻来覆去,让人不得安生。作品所表达的,就是在这动荡不安的社会环境里,白鹿原上各色人等沉沉浮浮的人生命运,你争我斗的生存情态,丰富复杂的文化心理,忧伤悲情的人性演变。它是那个腐朽时代的挽歌,其丰厚而深刻的精神意蕴是说不尽道不完的。《白鹿原》原作的审美价值,就蕴含在书中的每一页,每一段,离开那一行行黑色铅字,没有《白鹿原》。

　　及至观看完演出,真令人既震惊,又兴奋。该版话剧鬼斧神工般凝练而晓畅地将小说《白鹿原》完整地呈现在了舞台上,观众所观赏到的,基本上再现了原作的全部生活内容。在我的印象中,把以宏大叙事为特征的文学作品改编为戏剧样式,一般比较简捷的途径,是从原作中抽取部分有意义的情节,单线构思,精心营造。像这样对几十万字的原作进行全方位改编,是需要胆识,需要深厚的创作功力的。然而在这里,原作洋洋洒洒的文学语言所描绘的千姿百态的生活画卷,全然被转化为一种生动直观颇具动感效果的表演艺术形态。尤其令人欣喜的是,该剧绝不仅仅是对原作感性生活的表面化移植,而是力图对潜藏于其中的精神意蕴予以深刻表达。舞台上可看可感可闻的生活形态与弥漫在原作字里行间的精神意蕴重新达到了一种高

度有机的契合。故事情节既干净利落，又韵味无穷。小说《白鹿原》作为一部文学名著，一个人与一个人的阅读感受可能会不相同。我自己的感受是，展示乱世中的人生命运，咏唱一个腐朽时代的挽歌，应是《白鹿原》原作在精神层面的核心内容。该版话剧《白鹿原》抓住了这一核心，聚焦了这一核心，调动一切艺术手段体现了这一核心，是可贵的，也是高明的。

一般说来，要把一部鸿篇巨制全方位地呈现于舞台，人物性格的塑造必然会受到弱化。我曾经观赏过由北方昆剧院全方位改编的昆曲《红楼梦》（上下本），感觉很美，堪称精品，但似乎也存在此种遗憾。这可能是戏剧改编鸿篇巨制几乎无法逾越的尴尬。尽管如此，该版话剧在人物性格塑造上，相对于原作，总体把握是准确的，到位的。无论是剧本本身，还是演员的表演，都比较注重揭示原作主要人物的文化心理，比较注重细致入微地展现原作人物精神情感的渐变过程。就说白嘉轩和鹿子霖吧，想当初，他们挺着笔直的腰板，胸中所鼓荡的那种自信，那种机诈，给人的印象是多么的雄心勃勃。然而最后，他们竟都像狗一样佝偻着腰（恕我用词不敬，其实《白鹿原》原作不止一次这样形容白嘉轩），萎缩不堪，风光不再。这种反差，标示的不仅仅是人物生理年龄的衰老，更重要的是精神心灵的蜕变。他们对于往事的反思，对于生活的感受，对于人生的看法，令人十分感慨。他们终其一生，恩恩怨怨，争争斗斗，得到了什么呢？是白嘉轩弄到手的那片白鹿曾经显灵的原坡地吗？抑或是鹿子霖暗自窃喜所拿到手的那旱涝保收的二亩水田吗？不是。几十年后，白嘉轩对自己当初费尽心机的行为竟然后悔了，感到没有了意思。鹿子霖竟然慨叹，人生在世，一口饭足矣。精神的破灭恐怕是他们最重要的精神归宿。从这两个人物的精神蜕变中，可以使人真切地感受到那个时代的衰朽，以及那个衰朽的时代对于他们人生的影响。再如朱先生和黑娃这两个人物，一个是传统知识分子，一辈子笔墨生涯，到头来竟誓不读书，以至于自绝于世；一个是自小不爱读书，成人之后与书无缘，后来竟投到朱先生门下，立志潜心向学。这一老一小，逆向发展的性格轨迹，也给人留下不尽的思考。朱先生的精神演变，显然也表现了这种精神破灭过程。黑娃洗心革面，应是这种精神破灭的一个反证，也就是说，时代的腐朽，是他最终向往新生投入革命的根本原因。

该剧之所以能够将小说《白鹿原》完美地呈现于舞台，与导表演人员二

度创作高超的舞台语言是分不开的。幕一拉开，映入眼帘的是白嘉轩与鹿子霖换地一场戏，我们发现，舞台上意外地蹲着一片清一色服饰的民众。他们应是古希腊戏剧歌队的变式。正是这一支变了式样的歌队，在此后的剧情中，或衔接剧情，或交代背景，或营造特定情境，或传达常人看法，或深化作品主题，转换了原作文学语言所描写的大量生活内容。它有时在剧中所起的作用是四两拨千斤的。譬如朱先生死了，那变式歌队的一群人出来环绕着他，面向观众轻描淡写地说："死了！"似乎在告诉观众，朱先生，多么好的一个人呀，就这样说没就没啦？其无穷意蕴，耐人寻味。在原作中，朱先生的德行人品，是通过大量文字描写来完成的，在剧中，只用了"死了"两个字，把什么都说清楚了。该剧还充分利用舞台独特的叙事方式，将原作大量情节进行整合，集中展示，从而加快了戏剧节奏，避免了文学作品的恣肆与铺排。如将田小娥与鹿子霖、白孝文之间发生的所有淫荡之事，在揭示人物性格的流程中，有机地组接在一起，洗练而紧凑地呈现给观众。而这一切，在原作中是分散地出现在多个章节之中的。

该剧音乐撼人心魄，直入人心，具有一种回归本己的呼唤力量。譬如田小娥的骨殖被焚烧，封于窑洞，镇于塔下。其时，彩蝶飞舞，被化用了的华阴老腔旋律，就弥漫着这种震撼人心的醒世效果。田小娥是一位具有自由意识的女子，在那样一个昏暗的生活氛围里，是被作为反面教材来处置的。这种对于人生价值取向的颠倒，在很大程度上是通过音乐暗示给观众的。该剧结尾，黑娃虽已改过自新，且为解放滋水县作出了贡献，却被以莫须有的罪名执行枪决，其音乐也有与此异曲同工之妙。记得剧中人物冷先生曾经说过，"假的成了真的，真的成了假的"。这原本是他对其大女儿人生不幸所发出的无奈叹息。然而，听着那深沉呼唤的音乐旋律，联系该剧一系列故事情节，再仔细体味冷先生那伤心之语，不能不使人幡然醒悟：岂止是冷先生的女儿和鹿子霖的关系被黑白颠倒了，这世道，恐怕许多事情都是被混淆了黑白的。该剧舞美简洁而灵动，两座青砖门楼或斜、或横、或竖，移动自如，营造出各种各样的生活场景，特别是灯光的昏黄基调，有力地烘托出特定情境各种人物秘而不宣的心理状态。

该剧集中再现了原作的主要情节，体现了原作的基本精神，但在个别人物事件的处理上，也匠心独运地做了某些改动。这种改动，有其精彩之笔，

似也有斟酌之处。前者如朱先生之死,在原作中,是静坐而逝的,在剧中改为自缢而亡,这不仅仅是舞台处理的需要,而是有意识地突出了他的社会批判力量。后者如鹿兆鹏与白灵假扮夫妻之事,在原作中,鹿兆鹏完全是以他崇高的精神境界以及不俗的人格魅力,使白灵与他走在了一起。在剧中,多少有点儿兄夺弟爱的感觉。虽具喜剧观赏效果,却将昏暗时代唯独显出亮色的一点点东西,拉入了三角恋爱的套路。是否言重了,想想作为艺术精品,吹毛求疵,至少无害,也就释然了。

原载于2016年2月25日《中国文化报》,2016年第2期《当代戏剧》,中国话剧协会2016年12月《话剧中国》(总第12期),后被收入由西北大学出版社出版的《屐痕》一书

 幕外戏谭

默默麻醉师,悠悠患者情
——话剧《麻醉师》观后

由西安演艺集团话剧院创作演出的话剧《麻醉师》,是一部以真人真事为题材,旨在高扬时代正能量的优秀作品。该剧浓墨重彩地塑造了第四军医大学西京医院麻醉师陈绍洋的动人形象。舞台上的陈绍洋,是一个长年累月总是来去匆匆穿行在患者身边的人,一个在人生道路上遭遇不测永远向前奔跑的人,一个不为名不为利、在精神上不断超越自我的人。他是一个默默无闻的麻醉师,其高尚的人格和博大的奉献情怀,给人留下深刻印象。

据我所知,西安演艺集团话剧院根据陈绍洋先进事迹创作的话剧原来还有一个版本,题目是《我用生命守护你》。现在,剧院根据同一题材重新倾力打造的《麻醉师》,仅就题目,就可以看出,作品的旨趣与前者已经迥然不同。《我用生命守护你》显然重在展示英模本人所做之事,而《麻醉师》分明是将作品的精神聚焦在了作为麻醉师陈绍洋这个人物的身上。由写事悄然转移到写人,是《麻醉师》对《我用生命守护你》在创作上的重要突破和超越。

该剧在陈绍洋的形象塑造上,有两点值得点赞。一是作品在精神意蕴的表达上,以宽阔的审美视野,冲破了具体行业生活的束缚,追求人生具有普遍意义的情感内容。陈绍洋是一个麻醉师,其职责是治病救人。但是,这种处于病理学层面的生活内容,并不是作为一部艺术作品所要表现的对象。只有将这种病理学的生活内容引入对于人物精神个性的揭示,才具有审美价值。我们看到,陈绍洋尽管从事的是麻醉工作,但他时刻唤醒的不仅仅是一个个患者的生命,而是他身边所有人的精神和心灵。他的老同学向他推销没有经过临床验证的药品,他始终断然拒绝;他的学生收受患者红包,接受所谓的好处费,他毫不留情,严厉批评;他不管是论资历,还是论能力,都

应提升为科室主任,可是从事业考虑,他对他的学生担任科室主任全力支持。这些情节以及人物关系的设置,均在做人的层面,人格塑造的层面,这就使得作品的思想内容大大超越了题材本身,而提升到艺术的审美境界。

二是该剧对于主人公陈绍洋精神世界的揭示,是步步深入的,渐次深化的,完整呈现的。陈绍洋作为一名医生,其最突出的性格特征,就是以患者为生命。在他的心目中,患者至上。他似乎就是为患者而生的,把一切都交给了患者。然而,他的精神更为可贵可敬之处,在于他自己就是一个患者,而且是一个绝症患者。当患者需要他的时候,他总是不顾自己的疾患奔跑着去抢救。为了抢救患者,他昏倒在手术台上;为了抢救患者,他在病重已经不能临床的情况下,义无反顾,及时出现在患者身边;即使到了生命的最后时刻,在保守治疗和手术治疗两者之中,他依然选择了手术治疗,目的还是为了获取一手临床资料,治疗更多的患者。纵观全剧,陈绍洋那崇高精神和他那令人揪心的身体,始终处于一种愈演愈烈的分裂状态。他日复一日毁灭的是自己宝贵的生命,树立起来的却是崇高精神的永恒。他让人为他感到万分惋惜,又让人从众多康复的患者那里得到无限欣慰。

当然,陈绍洋也并非是一个一味追求精神的崇高而没有人之常情的人。作品对于陈绍洋复杂的人性情感,也进行了酣畅的描述。比如,20多年了,妻子罗云年年都想为他过一次生日,可是,他总是忙碌着,年年都不能如愿。他自知对妻女心存亏欠,于是在风光旖旎的树林里与妻女敞开心扉,倾诉亲情,就使人感到无限温馨。他刻意为妻子罗云安排的那场特殊的生日聚会,也颇具人情意味。这些情节,既突出了主人公丰富的内心情感,又对主人公的崇高精神是一个有力的陪衬。

该剧的舞美极富创新意识。医院手术室和病房那种特定情境,与演员的表演,融为一体,相得益彰。如舞台中央那个圆形的手术室,就直接参与了剧情的演绎。当画外不时地传来呼唤陈绍洋的声音之时,陈绍洋围绕着那圆形的手术室,一圈又一圈地奔向患者,就耐人寻味。它给人传达出来的信息分明是,陈绍洋的工作就像那圆,是周而复始的,没完没了的;人生的是单调枯燥的,缺乏意趣的。他就是那么一个身处医疗一线,不厌其烦,忙忙碌碌,永不停歇地奔波于患者中间的普通麻醉师。尤其是该剧对于结尾的艺术处理,带给人更多的是一种不尽的思考。由灯光打出来的那条漫长而

幽深的隧道,似乎是一个时间的隧道,又似乎是一个人生的隧道。主人公陈绍洋一生就是在这个隧道里一刻不停地向前奔跑,中途跌倒了,爬起,又挣扎奋力前行,直到生命最后一息。此刻,舞台上突然光芒四射,陈绍洋巍然挺立。这一系列艺术视像,是陈绍洋的人生写照,也是陈绍洋精神的象征。斯人虽逝,但他平凡而伟大的光辉形象,永远定格在观众的心里。

　　以真人真事为题材的作品是很难创作的,难就难在处于自然状态下的生活,会对剧中人物情感概念的完整表达,产生一定的制约。话剧《麻醉师》在把英模的先进事迹提升到艺术美方面,为英模戏剧的创作提供了有益启示。同时,也正是在这个意义上,我以为如果能够将主人公陈绍洋作为一个成长中的英雄,把他那种不断进步的心灵历程再描述得清晰一些,细致一些,把他与他的老同学,与他的学生,甚至包括与他的妻子儿女相互之间的情感碰撞,展示得再深刻一些,丰富一些,该剧将会产生更加精彩的审美效果。

<div style="text-align:right">原载于 2016 年 7 月 15 日《中国文化报》</div>

实现从神到人的艺术转换

——莆仙戏《海神妈祖》观后

妈祖,在历史上,据有关史料记载,实有其人。然而妈祖更是神,这是因为她心怀天下,许身大海,普救众生,经历朝历代,渐渐被人们所神化。现在广播于世的,全是妈祖非凡人所能及之神迹。听说福建省莆仙戏剧院携莆仙戏《海神妈祖》将来西安参加第三届丝绸之路艺术节,我心里直犯疑惑:戏剧的要旨在于塑造具有个性化的人物形象,妈祖作为一尊神,在舞台上如何表现?自始至终去写她那种带有广泛意义的神性,显然是缺乏意趣的。及至看完演出,令人异常惊喜的是,该剧成功地实现了妈祖从神性到人性的艺术转换。出现在眼前的,是一位充满了人性情感的妈祖,一位可亲可爱可敬的妈祖,一位道德高尚胸怀博大境界高远的妈祖。作为传奇剧,有的情节虽说具有神话色彩,但是其中所蕴含的精神情感却是真挚的,动人的。

该剧实现妈祖从神性到人性的艺术转换,首先是将妈祖作为一个人,聚焦她的人生经历,她的情感变化,而不是她那种高不可攀的神力。我曾经阅读过有关妈祖的传说文字,一般都是在介绍妈祖降魔镇海的巨大威力。该剧中的妈祖,是一个出生于普通渔民家庭的女孩,是一次次海难引发她树立献身大海的宏愿。作品写她能够通过海螺听到海涛,也只不过经由这个细节,暗示了她的聪颖。她能够观天象,测风云,并非神性,显然是数年刻苦修炼的结果。作品写她察看云形变化,预知风暴降临,也都是努力地建立在一种科学的原理之上的。当然作为艺术作品,展示一种科学原理并非艺术的价值取向,但是在这里,科学原理更多的标示的是主人公林默的成长历程。她少不更事,人们不信她的话,出海捕鱼,遭遇风暴,这样的情节,就证明了她还是一个成长中的孩子。她情急之下,点燃自家的房子,为惊涛海浪中的

渔船引路,这个舞台行为,既符合少年特点,又表现了她较少心理羁绊的纯真情感。该剧还着力对神话传说中的故事情节进行改造,将其有机的纳入主人公的成长过程之中。譬如,她被母亲幽禁织布,魂灵出窍,拯救父兄。在神话传说中,是母亲前来探视,她受惊掉梭,暗示兄长遇难。在该剧中,对这个传说做了重新处理,其传达的意思是,兄长遇难,是她学而未成,法力不济所酿成的后果。恰恰由于这个情节,使她更加坚定了学法的决心和信念。

该剧不仅将妈祖作为一个活生生的人来写,更注重妈祖作为一个人情感概念的完整表达,心灵流程的细致描绘。作品貌似详细地讲述了妈祖从一个聪慧的小姑娘到飞腾成仙的人生经历,其实真正体现的精神意蕴,却是妈祖精神心灵不断提升、不断丰富、不断完善、不断实现自我超越的升华过程。为了"靖海难,弥悲伤,让父母见子平安回,让孩童从小父爱满。海上不再冤魂飘,家家都能庆满堂",她根除尘念,身许大海。在这里,我们看到,她与自小青梅竹马,真心相爱,以身相许的阿龙哥哥依依惜别。在这里,她毅然决然与对她苦苦相劝,并为她终身大事费尽苦心的母亲不懈抗争。她对信念的持守,感动了母亲,使母亲终于接纳了她,与她在精神上达到同一,真令人感到欣慰。她离开大地,飞上天空,体现的是精神的脱俗和净化,崇高境界的圆满和实现。顺便还应提到的是,该剧对于马库斯这个人物的设置,粗看似乎多余,细想颇具匠心。他是一名外商,又来自波斯,这就不能不使人将他同海上丝绸之路联系起来。这对妈祖的博大胸怀显然是一个有力的陪衬。妈祖的精神是超越国界的,是惠泽世界的。妈祖不仅属于中国,更属于世界。作品对妈祖人生历练的展示,对她一步一步走向崇高的道德品质的呈现,对她从小我渐次走向大我的精神转化的讲述,是该剧真正的审美价值所在。

该剧标明的是传奇剧,其实,打上这个标签,实无必要。中国戏曲,本来就是无奇不传的。如同《白蛇传》,并无必要标明它是传奇剧。倒是应该关注的是,该剧许多情节的确带有传奇色彩。诸如林默能够从海螺中听见海涛,能够元魂出窍,平息海浪;更能够平地而起,飞腾成仙等等。尽管如此,剧情并不使人感到离奇怪异。这使我想起黑格尔所说的话,戏剧是处于各类艺术最高层的一门艺术,其精神性观念性是最强的。意即它是我们人通过感性生活形态将自己的精神心灵展示出来进行观赏的一门艺术。作为舞

台上的生活形态,本来就是虚拟的,是一个假象,是不能和自然生活形态画等号的。只要情感真实,毋宁信其真有。在该剧中,林默海螺听浪,给人的感觉就是神奇而充满意趣的;林默身披天衣,飘然而起,也是美丽而令人产生无限遐思的。尤其是她元魂出窍,拯救父兄的情节,似乎是最不真实的,然而却是最感人肺腑的。人们之所以觉得它顺理成章,合情合理,正是因为它所表达的人物的情感是真实的,真挚的,是契合了观众的心理期盼的。历史把妈祖由人美化为神,莆仙戏《海神妈祖》又把妈祖从神还原为人,说到底,作品所要观照的,是我们民族面向世界的宽阔视野和博大情怀。同时,不可忽视的是,该剧在戏剧艺术创作方面,对我们也提供了有益的启示。这就是,任何英雄都是成长中的英雄,他们是人,不是神。

该剧在舞台呈现上,深得戏曲写意之精髓,全然回归戏曲本体,值得点赞。相对于目下有些剧目,在舞台美术上肆意铺排,不惜花钱,该剧舞美设计十分简约,空灵,特定情境,象征性的点到为止,为演员表演留有较大空间。笔者从未观赏过莆仙戏,竟觉得莆仙戏的唱腔温婉典雅,入耳动听。演员扮相俊美,表演极富特色,尤其是女演员手部动作,双肩的抖动,台步的漂移,活泼而灵动,极为生动地表现了人物丰富而复杂的性格特征。

<p style="text-align:right">2016 年 9 月 12 日</p>

此文后被收入《丝绸之路国际艺术节第三、第四届艺术评论文集》(陕西新华出版传媒集团 陕西人民出版社 2018 年 9 月版)

幕外戏谭

丝路题材舞剧的双峰之作
——观舞剧《丝绸之路》《传丝公主》随感

随着"一带一路"构想的深入实践,以丝绸之路为题材的艺术作品持续涌现。其中由陕西省歌舞剧院有限公司创作演出的《丝绸之路》和由西安市歌舞剧院有限公司创作演出的《传丝公主》,可谓近年来舞剧创作的双峰之作。前者以其现代意识标新立异,后者则以守望传统独树一帜。两者尽管艺术风貌相异,但都体现出强烈的主体性意识,达到了内容与形式的高度统一,表现了博大包容的人文旨趣。

笔者观看《丝绸之路》在先。当我拿到入场券,看到剧名是"丝绸之路"的时候,瞬间竟产生不想去看的念头:一席之地的舞台,如此无边无际的话题,表达什么?如何表达?我甚至联想到,当年甘肃省歌舞剧院创排的《丝路花雨》,也是在写丝路,但重在"花雨"二字。"花雨"是一种文化的创造,一种艺术的创新,内容非常聚焦。亟待看完演出,我不禁眼前一亮,竟完全打消了进场时的疑虑。《丝绸之路》这个舞剧,带给人的完全是一种从未有过的新的艺术感受。它的内容和形式,浑然一体,新颖奇特,耐人回味。

第一,该剧颠覆了"剧"的讲述方式。舞剧是很高雅的艺术,是高度诗化的艺术。它在我国诞生比较晚,比话剧还晚。在样式上,主要是舞蹈,戏曲,音乐,当然还有其他艺术形式参与的一种综合艺术。除过舞蹈,"剧"应该是舞剧诸多因素中的主要因素之一。作为"剧",一般说来,应该有人物,有情节,有一个完整故事。该剧不是这样,它彻底颠覆了这么一个传统样式,完全淡化了具体的故事线索,而是以一种穿越上下千年的广阔视野,以一种文化符号的方式,将丝路上的各色人等,置于同一条路上,相衬共生地熔于一炉。这样一种结构方式,本身就是一个创新。

第二,与这种结构方式相适应的,是这个作品内容博大,精神空灵,意境高远。作品淡化甚至漠视的是故事情节的叙述,注重的是行进在同一条路上的各色人等的情感表达。主创人员在剧中所设计的那七个"者",如引者、护者、行者、和者、市者、使者、游者等等,极具匠心,颇有意味。它从纵横两个方面,几乎涵盖了人类行走在丝绸之路上的所有身影。作品悠长的意味,不仅仅在于展示他们是人类物质生活道路的开拓者、创造者,更在于他们在行进的道路上所体现出来的那种丰富而多元的情感和精神。路是具象的,韵味是无穷的。路是由人开创的,开路之人的人生体验更有精神上的开创意义。

第三,该剧的题材采用舞剧这种艺术样式来表现,十分妥帖。数千年丝绸之路,长达万里之遥,无疑是荒蛮的,空寂的,冷漠的。行进在这种前不着村后不着店的环境中,无论上述七种者中的哪一种人,也无论是哪个时代的上述七者,都将是孤独的,默然的,无言的。他们在特定环境中的那种对于信念的持守,他们几乎是挣扎在生死线上的那种不屈不挠的意志,他们那种日日风餐露宿夜夜与野兽为伴饱受磨难的人生感受,他们那种处于绝境然对未来充满希望的美好憧憬,最好的表达方式便是舞蹈。在这里,内容便是形式,形式也就是内容,这一艺术规律在该剧中体现得十分完美。

第四,该剧舞美简洁大气,突出了"沙"的艺术效果。无论是铺在舞台上的一层薄纱,还是背景上那浑厚的沙梁,都参与了整个舞台创作,参与了各种人物形象的塑造。随着人物的表演,那不时飞扬起来的纱雾,给人一种特定情境中的特殊感受。还有人物在沙梁上狂奔的情景,以及运用白纱表现人物在沙尘暴中的表演,均给人以强烈的视觉冲击力量。全剧结束时,纱幕上挂满与丝绸之路有关的各种器物,带给人一种无限的遐思和畅想。丝绸之路属于过去,属于现在,也属于将来。它是我们人类的伟大创造和实践,也是我们自身的一种存在方式,我们有责任发展它,完善它。

与《丝绸之路》相较,《传丝公主》大异其趣,走的是面向大众,守望传统,以富于民族特色的艺术手段表现民族精神之路。其丰盈的精神意蕴,新颖的讲述方式,令人耳目一新。

首先,它突出了"剧"的特征,讲述了一个与丝绸之路息息相关的动人故事,其中的人和事,在有关的历史典籍中,又都有所记载。作品讲述主人公唐代公主李宁儿与拂菻国王子小波多力之间的爱情,以及两人克服种种磨

难，将中华丝绸传播到域外的故事，就是以唐玄奘所撰《大唐西域记·瞿萨但那·麻射僧伽蓝及蚕种的传入》和现存于伦敦大英博物馆的唐代木刻《传丝公主》为史料依据的。主创人员扎实的史学考证，大大增强了作品内容的真实性和可靠性。其现实主义品格，充分表明，丝绸之路的开拓，是中华民族襟怀环宇的伟大创举。

其次，作品注重人物形象的塑造。主人公李宁儿这个形象，灵动可爱，聪慧感人。她将蚕种藏于头饰之中，想方设法，带出国门，按说，是违反当时朝廷规定的。但是，作为艺术作品，它旨在一种完整的情感概念的表达，不是自然生活形态的摹写。通过李宁儿优美的舞姿，细腻的情感，个性化的性格，我们能够强烈地感受到中华民族那种开放的视野，博大的心胸，包容的情怀，和合的精神。作品所表达的精神韵味，与今天中国政府倡导"一带一路"建设的思想，无疑是相通的，互鉴的，契合的。如果说，舞剧《丝绸之路》重在丝路昨天历史的展示，那么，《传丝公主》则重在今天丝路精神的弘扬。

再次，与《丝绸之路》旨趣迥异的是，《传丝公主》挖掘长安地域文化传统，以富于民族风格的艺术手段，表现中华民族的宽广视野和世界情怀，从而使得该剧体现出一种独有的民族气魄和艺术风貌。该剧主创人员善于从古典诗词的意境中寻找灵感，并将其体现在舞蹈创作之中。如用李白"醉入胡姬酒肆中"诗意编创《胡姬舞》，用王维"大漠孤烟直，长河落日圆"诗意演绎《西凉武舞》。同时，作品还根据唐代画家作品的画意，创造舞姿，如借周昉《簪花仕女图》创作《簪花舞》，借唐代画家张萱《捣练图》创作《捣练舞》。从传统文化中寻找提炼合适的表现形式，看似不那么现代，其实是一种了不起的创新。

《丝绸之路》也罢，《传丝公主》也罢，其审美取向的多元，显然反映的是丝路精神的开放和拓展。丝绸之路伟大构想的逐步实现，同时为丝路题材创作的发展和繁荣，带来难得的历史机遇。

原载于2017年5月22日《中国文化报》
舞剧《丝绸之路》评论文字，原文为《新颖的讲述方式 丰盈的精神意蕴》，后被收入《丝绸之路国际艺术节第三、第四届艺术评论文集》（陕西新华出版传媒集团 陕西人民出版社2018年9月版）

第二辑

讲述汉中故事，高扬民族精神
——舞蹈诗《汉颂》观后

由汉中歌舞团创作演出的舞蹈诗《汉颂》，是一台以舞蹈为主要艺术表现形式的主题晚会。其实，我更喜欢把它当作一台舞剧来看，因为它的每一章节都有故事情节，而且章节与章节之间在时间顺序上存在某种联系。也就是说，它有戏剧的因素和特征在内。现在有许多剧目，不讲一个完整的故事，而是撷取一些生活片段，来塑造人物性格，但作品的整个精神意蕴是聚焦的、完整的。《汉颂》这个作品，有这样的品格。

《汉颂》，意即汉中颂，是关于汉中人文历史的颂歌。作品通过或壮怀激烈，或灵动秀美的舞蹈语言，以一种汇通古今的宏阔视野，穿越时间的隧道，回望历史，观照现在，展望未来。走出剧场，它给人留下的鲜明印象是：汉中的历史，是现在的历史；汉中的现在，是历史的现在；汉中的未来，是历史的未来，也是现在的未来。汉中历史，现在和未来，是在一种开拓、创新、奋进的精神统一之下的一个整体形象。整个作品，内容有特色，主题很鲜明，舞台呈现赏心悦目，使人得到一种独特的艺术享受。作品具体有三个亮点：

第一，讲述中国故事。这个作品所撷取的人和事件，虽然都发生在汉中这块地方，但是，这些事件都对我国甚至世界的历史曾经产生过重大影响。如刘邦与项羽之间争夺天下的军事斗争，就关乎中国历史的走向和命运；再如蔡伦造纸，是人类文化史上的一件大事，其贡献显然是世界性的。汉中的《汉魏十三品》，包括曹操所书写的"衮雪"在内，都是石刻书法，都与造纸术有关，当然它远未涵盖造纸术的全部意义。至于张骞通西域，尽管丝绸之路在公元前十三四世纪，就开始走了，但严格意义上的丝绸之路是从张骞开始的。在广义上，与世界沟通与对话的丝绸之路，现在还在继续走，它的深远

影响还在延续,还在持续发酵。诸葛亮的军事天才,就更不用说了,他已经是被国人请进了神龛的人物。这些事件,都是震惊世界的,用今天的眼光来看,依然是举世瞩目的。作品以这些人和事构成作品的基本内容,以分章节的艺术再现方式,把它们展示于舞台,使人直观地感受到汉中历史的厚重,汉中神韵的悠长,汉中盆地的迷人,汉中前景的光明。这是真正的中国故事。

第二,其实,题材本身只是一个精神载体,丰富的精神意蕴才是作品的精髓。作为艺术作品,《汉颂》所表达的精神层面的东西,是十分丰富的,而且与现在的时代精神是息息相通的。就说楚汉相争吧,谁是谁非对于后人并不重要,重要的是他们所体现出来的某些精神,依然在鼓舞着我们现代人。霸王项羽在那场战争中是个失败者,但是他的那种"力拔山兮气盖世"的精魂却被后人不断光大,所以传统戏里面多演他。《霸王别姬》,别姬只是个表象,霸王的壮烈之气才是真意。刘邦在那场战争中是个胜利者,韩信和他的故事,在任用贤能上,就对今人有永久的启示。前不久,汉中市南郑县剧团演出的《韩信拜将》,展示的就是这一情感概念。作品中的张骞所体现的情操更为光彩夺目,他的那种爱国情怀,那种坚强意志,那种百折不挠的信念持守,表现在他身上,更体现在我们这个时代。蔡伦的可贵,不仅仅在于创造了纸张,更为可贵的,是留给我们一种探索精神,一种创新勇气。正是这种创新勇气,探索精神,鼓舞着我们在创造物质文明和精神文明的道路上,取得了一个又一个骄人的成就。这都在表明,《汉颂》这个作品,意在传承我们民族优秀的文化基因,弘扬我们民族优秀的文化传统。前不久,我在报纸上看到,省委书记娄勤俭有个关于文艺工作的谈话,其中一个重要观点,就是要增强民族自信。那么,靠什么来增强呢?要靠我们辉煌的文化传统,靠我们五千年的中华文明。就从这个意义上讲,这个作品传播的是正能量,彰显的是民族魂。

第三,这个作品在艺术呈现上有特色,有看点。舞剧是非常高雅的艺术,主要以人的身体为媒介,来表情达意。这个作品的舞蹈总体上是比较好看的。如楚汉相争,突出了明修栈道,暗度陈仓。那个栈道舞,人手一块板子做道具,创造出各种各样的意象,就很有观赏性。再像诸葛亮用兵,舞台上八卦造型的组合,音乐上采用急促的鼓点声,突出打击乐,就颇具特色。

造纸群舞的设计,大约是表现处理材料的一个过程,轻盈飘逸,优美灵动。我对舞蹈外行,扮演刘邦、项羽、虞姬、张骞、蔡伦等几个主要演员,表演洒脱,有力度,对每个人物性格的把握,情绪的掌控都比较到位。只是有一点感觉,如果对霸王项羽的气度表现再壮烈一些,效果会更好。特别是需要提及的是最后,改革开放的汉中,油菜花满台绽放,既有汉中特色,又喻示一种繁荣昌盛的艺术效果。

2016 年 10 月 29 日

幕外戏谭

常青的艺术之树，永存的人性情感
——重温马健翎先生现代戏创作有感

2017年，是著名戏剧家马健翎先生110周年诞辰。先生虽然已经辞世半个世纪，但在我们的心目中，他一直与我们相伴，指引我们前行。先生的现代戏，以传统戏曲表现现实生活，是具有开创性意义的先河之举。尤其是《十二把镰刀》、折子戏《王三宝开荒》等剧目，至今盛演不衰，其舞台形象，感化和鼓舞着今天人们的精神和心灵。《血泪仇》等剧目中的诸多唱段，一直被世代传唱，口口相传。作为后辈，从未见过先生，却常常在省戏曲研究院内先生的雕像前，久久伫立，领略他那胸襟博大的神韵，感受他那颗崇高而伟大的魂灵。

远在20世纪三四十年代，先生满怀激情，深入民众，以丰厚的现代戏创作成果，批判万恶的旧世界，热情歌颂新生活。他记录时代，为民代言，是戏剧家，更是革命战士。他的作品，是"团结人民，教育人民，打击敌人，消灭敌人"的有力武器，是已经过去的那个时代留给我们后人的一笔宝贵财富。那么，随着时间的推移，时过境迁，当年的地主老财早已不复存在，阶级敌人也已成为陌生的历史概念，先生的那些现代戏，是否也随之失去了它的审美价值呢？我觉得，对于先生的现代戏，如果说，以往我们多从其革命性方面来考虑的话，现在，转换一个角度，会蓦然发现，其中蕴含着十分丰富的艺术情愫和人性情感，值得我们去珍视，去发掘，去研究。重温先生的现代戏，虽然描写的是早已逝去的时代生活，但会使人强烈地感受到一种对于人自身的热切关注，一种对于人的自由精神的无限向往，一种滋润于心的人文关怀，一种对于人生命运的美好期盼。而这一切，恰恰都是超越了时代和题材本身局限的。正是这些具有永存意义的人性情感，历久弥新的艺术韵味，我们

会觉得,先生对于我们的今天是如此的重要。我们对先生最好的纪念,应该是继承他的戏剧精神,弘扬他的美学传统。

先生的现代戏对人自身的关注,首先表现在对人生命运的描写上。他的现代戏代表作《血泪仇》和《穷人恨》,一般会认为,它无情地鞭挞了蒋管区的黑暗与腐朽,歌颂了革命根据地的光明与自由。它告诉人们,旧社会将人变成鬼,新社会将鬼变成人。作品的现实批判精神和社会功能,也由此体现。这种理解,当然不错,但毕竟是浅层次的,处于宣传层面的。我更愿意从作品对主人公人生命运的描写,来考量这两部作品。不管是《血泪仇》中的王仁厚,还是《穷人恨》中的老刘,他们都是老实忠厚心地善良的农民,与世无争,只图有口饭吃,平安度日。可是,在当时,作为人,他们就连这点儿最起码的人性需求,都得不到满足。他们衣食无着,无法生存,被迫无奈,或举家出走,寻求光明;或揭竿而起,走上反抗之路。他们从躬身做人,战战兢兢苟活于世,到挺直腰板,维护自身尊严,这么一个精神不断丰富的过程,这么一个完整的情感流程,本身就具有超越时代和题材本身局限的审美意义。这种情感概念,在一些古典名著中也可以看到,如《水浒传》中"林教头风雪山神庙"就是如此。几十年来,中学课本之所以节选《水浒传》的这一章作为教材,就是因为上梁山的人很多,而林冲是真正被"逼"上梁山的,作品细致地描写了这一被"逼"的过程,作品的审美价值恰好就在这个过程中。《血泪仇》与《穷人恨》与此有异曲同工之妙,只不过是各自表现方式不同。两个剧目都有把老实本分的农民逼上梁山的意味。王仁厚一家,先是儿子被迫替人充军,继而家里被洗劫一空,全家无奈离开故土,中途儿媳又惨遭凌辱,气绝身亡,接着老伴不堪打击,含冤而死。至此,王仁厚的人性情感就被逼到了顶点。王仁厚"手拖孙、女好悲伤"一段唱词之所以能够流传下来,就是因为这段唱词是王仁厚这种人性情感的极致表达。他也就是在这一情感爆发的基础上,寻找解放区的。《穷人恨》也是如此,不管是老刘,还是那位安婆婆,开始都是胆小怕事,息事宁人的,面对恶徒,忍气吞声。香红被胡万富强迫为妾,安兴旺要去拼命,两位老人忍屈含冤,竭力阻挡,单怕惹事。但是最后,他们都以激愤而高涨的革命热情,加入农民运动的行列。作品有序渐进地展示了他们人性情感不断丰富的过程。正是这个过程,体现出作品永不消失的艺术魅力。如此看来,《血泪仇》和《穷人恨》的审美价值,不仅仅在于

它告诉了我们一个什么道理,更多的是在它对于人生命运的过程描绘。

其次,马健翎的现代戏创作对人自身的关注,还体现在对人的自由精神的热情歌颂上。这方面的代表作我以为以小戏《十二把镰刀》为最。这个小戏堪称经典,至今依然活跃于舞台。我们通常会认为,它以小见大,反映了延安时期的大生产运动。其实,我觉得这个小戏真正的审美价值在于对人的自由精神的生动描绘。看这个作品,会使人深切地感受到主人公那种发自内心深处的温馨和幸福,深切地感受到主人公那种身心和谐统一的自由和欢畅。作品的主人公铁匠王二和妻子桂兰,甘心情愿帮助政府连夜打出十二把镰刀。打镰刀只是个舞台假象,作品的真实用意,是通过王二和桂兰打十二把镰刀,展现小两口的夫妻情趣,从而使人感受人物那种精神的愉快与酣畅。在这里,他们虽然辛苦,但做的却是他们满心情愿的事情。从他们不时地发生一点甜蜜的小摩擦,可以看到,他们的个人意志与他们的行为是高度和谐统一的。他们是真正的主人翁,因而是最美的。这种对于人的自由精神的热情赞颂,从小戏《查路条》中也可以感受到。《查路条》看似写主人公刘姥姥盘查过往行人,实则在写刘姥姥一种主人公意识的觉醒,一种自我人格的确立,一种人作为人的尊严的构建,一种精神的自我肯定。作品中刘姥姥的那种自信,那种豪迈,那种率性,给人留下深刻印象。当然,不管是王二和桂兰,还是刘姥姥,他们的这种精神风貌,并不是凭空臆造的,而是从生活的实践中形成的。小戏《一条路》,以及上述《血泪仇》《穷人恨》主人公的人生经历,都可以为王二桂兰小两口和刘姥姥的主人公意识提供根据和注脚。

再次,先生现代戏创作对人自身的关注,还体现在作品中强烈的人文关怀意识。读这些作品,使人感受到一种融融暖意,一种正能量以及这种正能量的同化威力。如现代戏《大家喜欢》,主人公王三宝,是个抽大烟,沉迷赌博,懒于劳动的二流子,但他最后竟幡然悔悟,脱胎换骨,重新做人。作品所呈现的就是他由坏变好的过程。这个过程,从表面看,是他从抽烟到不抽烟的过程,是从赌博到不赌博的过程,是从不劳动到劳动的过程,但让观众观照到的却是王三宝清晰的精神演化流程。剧中王三宝开荒一折戏,之所以常演不衰,其艺术魅力就在于它精细地展示了王三宝那种精神逐步被唤醒的过程。这个作品的审美价值,在于使人从王三宝身上能够感受到一种正

能量的存在,同时,更使人观照到人物精神心灵的前进历程。那种能够同化王三宝的正能量属于那个特定的时代,人物心灵的前进历程在今天却具有广泛的人生意义。这种充盈着浓浓的人文关怀意识的作品还有小戏《好男儿》,作品讲述的是一个伪官反正的故事,展示伪县长杨德胜弃恶从善的精神变化过程,也使人感到欣慰。

马健翎属于已经过去的那个时代,更属于今天以至于将来。他创作的现代戏,是那个时代的反映,其精神在今天以至将来依然光鲜夺目。我们纪念马健翎,就是要将他的艺术精神,体现在今天的戏剧创作之中。马健翎的戏剧创作,对我们最为重要的启示,至少有以下三点:(1)艺术作品所要实现的是审美目的,审美目的达到了,其宣传效果是不言而喻的,作品没有审美意义,所谓的宣传也是搞不好的;(2)一部艺术作品的旨趣,就是作品所描绘的那个精神情感过程,就是作品自身,而不是把人物当作工具,去表现作品以外的什么抽象概念;(3)艺术作品是人的自由精神的表达,而不是鼠目寸光的功利追求。马先生是戏剧家,遵循戏剧创作规律,阐释他的作品,对于指导我们今后的戏剧创作,具有十分重要的现实意义。只要我们真正理解了马健翎,真正理解了马健翎的作品,沿着马健翎的道路前行,就一定能够创作出更多更好的优秀作品。

<p style="text-align:right">2017 年 1 月 12 日</p>

幕外戏谭

碌碌庸常事,殷殷温馨情
——谈曹豫龙小品创作的艺术特色

曹豫龙是一位颇具社会责任感的严肃剧作家。最近,我陆陆续续阅读了他的一批获奖小品,甚感欢欣和鼓舞。那些小品,犹如一串珍珠,温润剔透,晶莹闪亮,让人感到十分温馨、甜蜜、畅快、爽意,心里不时涌动着一股股暖流。他的小品创作,最为吸引人的亮点,是以喜剧的心态,微笑的眼光,密切关注现实生活中的人,关注人的精神变化,注视人从何处来,要走向何处去,并以调侃的笔调,将其展示出来,发人深思,促人反省,教人向善。虽然所描写的多为碌碌庸常小事,却在其中蕴含着巨大的人文情怀。我觉得,他的部分小品,即使放在全国小品创作的平台上考量,也属毫不逊色的上乘之作。他的小品创作,从艺术上需要总结的东西无疑很多,我主要谈三点感受:

第一,人物精神情感流程的细致描绘。

黑格尔在他的《小逻辑》中反复强调:"理念是一个过程""意义在于全部运动"。其意思是说,真理是存在于过程之中的。他尽管讲的是精神概念的辩证发展过程,但却道出了事物本身发展的辩证规律。对于一个小品或者一部大戏而言,这个过程包含着两个层面,一是作品本身具有可观赏性的感性生活幻象,一是与这种幻象相伴相行的人物精神情感概念的完整表达。曹豫龙的小品,最具有审美价值的一部分,是在小小的篇幅之中,完整地展示人物精神情感概念的发展流程,让人能够清晰地观照到,在改革的时代,人们的视野在放大,人们的心灵在完善,人们的胸怀在拓展,人们的境界在提升。如小品《抓小贩》描绘的就是一个普通小商贩彻入灵魂的精神转化过程。作品中的小贩,是假装的,她叫卖的皮带,是假售的,原本

出自她手里的那100元钱,也是假冒的。作品不仅仅描绘了这一切假的东西假象毕露的过程,更使人为之动容的是,它借此展示了这个假小贩的精神情感由虚假变得真实的过程。作品在完成人物精神情感转化过程中,是极具趣味性的。具体说来,人物的精神情感由假变真的过程,是在那100元钱由真变假的过程中实现的。在人由假变真和钱由真变假的双双逆向进展中,人物的精神情感得以完整呈现。完整展现人的精神情感转化过程的小品,还有诸如《爱的接力》和《琴声》等。《爱的接力》和《琴声》这两个小品,虽然故事情节迥然各异,但精神情感模式大致同一。都是描写正上大学的女儿某种不良的思想意识,在父亲含辛茹苦的行为感动之下,发生转化。不管是《爱的接力》中老父亲脊梁上那沉重的水泥袋,还是《琴声》中老父亲用卖艺换来的一堆零花钱,与女儿们的人生观、价值观,形成强烈反差,发生巨大的心灵碰撞,以致最后达到和解。这个过程本身就具有独特的认识价值和审美价值。作为一种艺术幻象,它使我们反观自身,心灵得到陶冶,精神得到净化。当然,人的思想观念的变化,应该有一个漫长的渐变过程,曹豫龙的小品善于抓捕捉人物精神心灵产生质变的瞬间,并将其如同特写镜头一般放大,从而使作品焕发出撼人心魄的艺术效果。

第二,带有理想色彩的"残缺之美"。

日本作家厨川白村在他的《出了象牙之塔》一书中,有"残缺之美"的观点,大意说,现实生活总是有缺陷的,不完善的,不能尽如人意的,这就引发了作家艺术家的想象力,将美好的理想实现在艺术作品之中。曹豫龙的部分小品就有这个特点,即面对残缺的生活现实,体现一种令人欣慰的美好愿望和期盼。生活中的许多事情,说大不大,说小不小,但的确令人忧虑不安,如《村官断案》当中描写的某些农村妇女,为一点鸡毛蒜皮的小事,互不相让,毫不讲理的不文明行为;《拍摄现场》中市场管理人员对经营户居高临下,脸难看,事难办,且已形成习惯性思维的恶劣作风;《回家》中子女长年累月在外,只顾忙于自己的事业,孝亲观念淡薄,父母亲情遭受冷落的普遍现象;《承诺》中大学毕业生贪图享受,不乐意去艰苦地方工作的问题。诸如此类,不一而足。这些不美甚至丑恶的东西,尽管程度不同,但司空见惯,普遍存在,应该说,它们都是困扰我们社会发展的精神阻力,是我们需要予以超越的精神障碍。难能可贵的是,作者能够以高度的使命感,强烈的忧患意

识,采用充满智慧的喜剧手法,善意地将一种时代精神贯彻在作品里面,从残缺的生活现象之中体现出一种"残缺之美"。在这里,我们看到,《村官断案》中的刘大林是以故意醉酒,聪明倒糊涂的方式,倡导一种和谐共处的旨趣。《回家》中的妈妈也是以此地无银三百两,无病装病的方式,呼唤母子亲情的回归。《承诺》中的大学生陈强则别出心裁,自编自导,以戏中戏的方式"请君入瓮",实现一种崇高的理想和道德。《拍摄现场》更为机智,以换位思考的方式,让当事者自我表演,自我觉悟,表达人与人之间相互平等与改变工作作风的热切愿望。作者长期生活在基层,以一双慧眼观察生活,由于生活中的这些美中不足,虽说并非生死攸关的重大事件,但也决不能予以漠视,他便采取了温和谐虐的态度,机智地予以弥补和完善。不管是刘大林假装醉酒,还是《回家》中的母亲无病装病,抑或是《承诺》中的陈强戏中演戏,还是《拍摄现场》中人物的身份换位,这样的情节,在现实生活中也许存在,但更多的是作者的一种虚构,它们只不过是作者一种美好愿望的表达。

第三,善于营造窥视人心的简单情境。

小品作为一种舞台演出样式,除过其小之外,具有戏剧的在简单情境中塑造人物的特征。曹豫龙创作的小品,多以庸常生活小事为题材。仅就读过的这些作品来看,有一条皮带的真真假假,有一个皮包的究竟归属,有一张彩票是否中奖,还有几个小品涉及钱的纠纠葛葛,少则一二十块钱,多也就二三百块钱。能够以小见大,将芝麻写成西瓜,是一个作家艺术家功力是否深厚的标志。前几天,《光明日报》介绍已故老作家汪曾祺,就是一位专拣芝麻而漠视西瓜的作家。曹豫龙也是如此,笔下全是些不起眼的事。令人感到神奇的是,这些事情,在曹豫龙的手里,一瞬间就魔力般地转换为窥视人物心灵的特定情境,且引起人物的行动。如小品《丢了什么》,老人捡到一个皮包,按说,写一个招领启事就完事了,可是,作者不是这样处理的,他让老人出了一条启事,说包里有贵重物品,于是,这个包在一转眼间,就成了窥视人心的试金石。就是在这块"试金石"面前,女青年的失德行为受到嘲讽和谴责。与《丢了什么》具有异曲同工之妙的是《放学路上》,一位盲童丢了为奶奶卖药的20元钱,作者偏偏把这件事情置于放学回家的路上,20元钱恰恰被小学生张强捡到,立即就变身为展示学生思想

道德的平台。当然,比起《丢了什么》,这个小品在精神内容的表达上要走得更远一些。它借助于这个平台,不仅展示了张强左右摇摆的阴暗心态,而且在另一位同学的感召之下,使张强找回了在《丢了什么》中被丢失的道德品质。他们把零钱悄悄地塞给盲童的细节是相当感人的,不能不使人为小学生张强精神的成长感到由衷的高兴。还有像小品《三百元钱》,科长丢了300元钱,作者把几个科员放在同一间办公室内,于是,这件事立刻就演化为其他人某种心态自我表演的舞台,当300元钱被找着的时候,人物的自我表演已经结束,体现出作者的匠心独运。还有小品《接二叔》,两个侄子就在汽车站接站的瞬间,作者安排已经成为大企业家的二叔,故装有病,且随意着装,引发了二侄子变色龙似的态度,既情趣盎然,又发人深思。小品由于篇幅的限制,这种简单情境的营造非常重要,它会使人物迅速行动,推动情节,塑造人物,表达旨趣。这种简单情境,看似简单,实际上并不简单,它体现的是作者的一种聪颖和智慧。

　　曹豫龙的小品,立足于人的主体性的确立,人的自由精神的建构,这是值得称道的。据报载,某家大电视台举办喜剧小品大赛,竟然以"要足够无聊,足以让评委开心大笑"为选拔标准。曹豫龙的小品创作,以其对于社会正能量的呼唤,对于抵制这种文艺乱象,也不无意义。当然,这并不是说,他的小品就一点瑕疵没有。如《抓小贩》,最后突然说那个男主人公是个劳模,对作品的精神内容就多少有所损伤。埋一颗豌豆种子,开豌豆花,结豌豆角,原因永远在这颗豌豆种子。人物精神情感的前后变化也一样,是人物与人物之间自身矛盾运动的结果。作品将人物精神情感变化的根据,突然引到题外,是大煞风景的。还有的小品情感模式重复,如前述《爱的接力》和《琴声》,以及人物动不动装病,诸如此类,不慎的话,会形成作者小品创作继续出新的瓶颈。当然,话说回来,瑕不掩瑜,曹豫龙小品给人留下的整体印象,是光彩夺目的,令人感奋的。

　　在结束这篇短文之际,需要说明的是,曹豫龙小品的上述特点,我是分别阐述的,其实,它们是浑然一体地融化在每个作品里面的。也就是说,就某一个小品来说,也许几个特点在其中相互交错,都有所体现。如果真像我说的那样,将其美学特征割裂开来,一条一条单一地体现在各个作品里,就有点形而上学之嫌了。

　　本文系2017年4月11日由陕西省艺术研究院、陕西省戏剧家协会、陕西省社会科学院文学研究所联合举办的曹豫龙小品创作研讨会上的发言提纲

遗忘的李芳桂，铭记的李十三

——新编秦腔历史剧《李十三》观后

记得小时候，祖父为我启蒙，常说"有个李十三，写了十大本"。李十三原名李芳桂。一字不识的祖父只知道写戏的李十三，并不知道曾经为官的李芳桂。可见，李十三是一位在民间具有巨大而深远影响的戏剧家。最近，有幸观看了由陕西省戏曲研究院秦腔团创作演出的新编秦腔历史剧《李十三》，回想起半个多世纪以前祖父的话，忽生新感悟：李十三和李芳桂，虽然是一个人的两个名字，但两者是决然不同的。作为戏剧家的李十三，是与封建朝廷腐朽官员田东升之流做不懈斗争的精神符号，作为朝廷命官的李芳桂，却是李十三在艰难人生抉择中的否定对象。被人们早已遗忘的是做官的李芳桂，铭记于心的是终生痴迷戏剧，并以戏剧教化民众的李十三。该剧以独特的艺术手法，为我们浓墨重彩地塑造了李十三解脱为官的名缰利锁，守望戏曲艺术家园，实现自由人生的光辉形象。

该剧经由对人物与人物之间辩证的矛盾冲突过程的描写，完整地表现了戏剧家李十三崇高的精神理念。骨子里酷爱戏曲，痴心为戏班写戏，为民众演戏，是李十三性格的主要情致。他的对立面，即同窗田东升，却是个官迷心窍的无耻小人。他蔑视民间戏曲，尤其是当民间戏曲成为他向上攀爬的障碍时，便与李十三形成了不可调和的矛盾冲突。戏一开场，两人的精神差异就端倪初现。田东升规劝李芳桂，戏曲乃下九流之事，身为举人，染指其中，有失官体。李芳桂绵里藏针，以性情使然，予以回敬。此后，田东升捐得洋县县令之职，李十三恰巧出任该县教喻，两人视戏曲为祸水和奉戏曲为心中最爱的冲突于是升级，以至互不相容。令人深思的是，那个田东升竟在其恶劣行径中步步发达，李十三却在其善举中节节失意。两种为人，两种命

运,其意味显然超越了题材本身局限,体现出广泛的人生意义。当然,值得称道的是,在二人两种人生命运的逆向发展中,尽管田东升官越做越大,可他失去的是民心,远离的是道义;李十三虽然失去的是他所谓的个人前途,赢得的却是人生的风采,道德的闪光。长达几十年,李十三献身戏曲,与碗碗腔艺人情同手足,珠联璧合,为民演戏。后来他们竟被朝廷视为"玄灯匪",从而将李十三与田东升的矛盾推到了极致。正是在面临夫妻离散,生命受到极大威胁的时刻,李十三的自由精神放射出灿烂光芒,"写戏唱戏传民意,民心民意不可欺"!他宁可辞官不做,也要守望精神家园,让戏曲如缕缕清风,流芳人间。

该剧极具审美价值的,还在于注重描绘主人公李十三在复杂的内心矛盾冲突中人性情感的演变。在李十三的性格中,非常重要的另一面,就是秉承祖训,黄卷青灯,追求功名,光宗耀祖。这无疑与他持守戏曲艺术精神存在强烈的内在矛盾。从理性的角度看,在这两者之间,李十三当然抛弃的是个人功名,选择的是艺术的崇高。但是,这样的选择,在主人公的情感层面,将是非常纠结的。作品细致入微地描绘了主人公这一柔肠百结的情感演变过程。如,他为了搭救班社艺人,愤而辞职,被革去功名,一身布衣,两手空空,失魂落魄,回归故里。作为一个功名意识早已深入骨髓的人,面对妻子,他自觉颜面丧尽,精神几于崩溃,在一种近乎癫狂的状态中,一张一张抛散心爱的文稿。然而,在经过了一番剧烈的情感折磨之后,他逐渐认清了官场的黑暗,实现了情感的自我平复与和解。从视功名如命到彻底抛弃功名,是一个极具审美价值的情感转化过程。扮演李十三的梅花奖演员谭建勋,以其丰富的人生体验,深厚的艺术功底,将主人公此时此刻细微的情感变化,表达得细腻而贴切,生动而准确。尤其是最后与夫人诀别的场面,孤身飘落荒野的凄清情景,直到生命尚存的最后一刻,其唱腔,念白,程式,与人物特定情境中的特定情感高度契合,水乳交融,体现出传统戏曲的独特之美和韵味无限的生命张力。

作为舞台艺术,该剧好听好看,观赏性很强。在艺术处理上,其最为突出的特征是,以戏中戏的形式,将主人公的内心情感予以外化。如李十三在创作剧本过程中,底幕上时常会显现出剧中人的皮影造型及其表演,有时剧中人物还会全副佩挂走上前台,与作者进行心灵对话,有时则是戏中戏的人

物在表演,李十三本人则或兴奋,或愤怒,或欣喜,或满意,自得其乐,沉醉其中。这一切,使得舞台生机盎然,诗意弥漫,把主人公性格表现的活灵活现。由于采用了戏中戏的结构样式,与此相关联的,是秦腔与碗碗腔两个剧种的音乐集于一台,相映生辉。秦腔的慷慨刚烈,激愤高亢;碗碗腔的柔和细腻,绵长温婉,交替出现,彼此激荡,别具一番韵致。舞美设计秉承中国传统戏曲的写意风格,舞台三面悬挂几块布片,朴素大方,简洁空灵,文雅静虚,为演员提供了有利的表演空间。同时,随着剧情的发展,配以灯光,一会儿是皮影亮子,一会儿是衙门厅堂,说是哪里,就是哪里,变化多端,灵活自然。特别是最后田东升带人来家追捕李十三,底幕和侧幕悬挂的灰白色景片纷纷掉落,舞台呈现似乎极其简单,却把一帮恶徒肆意打砸的无耻行径表现地淋漓尽致,产生了极其浓烈的艺术效果。

李十三的时代距离我们已经 400 年了,普通老百姓世代铭记的是李十三,反倒把他的原名李芳桂淡漠了。也许有人会提出疑问,他为何要叫李十三呢?戏中说了,李十三是主人公故乡的村名。主人公于弥留之际,为了保存他的戏剧文本,不让署他的真名,而以村名来替代。我想,不管怎么说,人们用村名来称呼他,这本身就是一个极高的荣誉,美丽的传奇。

原载于 2017 年 6 月 30 日《华商报》

幕外戏谭

心怀大乘,情系众生
——剧本《大唐玄奘》读后感

我是满怀欣喜读完《大唐玄奘》剧本的。这个剧本是在戏曲研究院原来的排演本基础上改写的,还是新创作的,我不大清楚,也不想弄清楚,只是觉得,与原来那个本子(包括舞台演出)相比较,是一次脱胎换骨的重新创造。我甚至忽然觉得,自以为离丁科民很近,作为朋友,时常见面,其实我离他很远,竟然到现在才发现,他原来居然有如此横溢的创作才华。他对剧本精神内容的精准把握,对剧本结构的宏观驾驭,对人物情感关系的精彩描绘,对戏剧语言的娴熟运用,都是令人刮目相看的。

我一直认为,《大唐玄奘》这个戏很难写。难就难在它是宗教题材,塑造的是僧人形象,用艺术的手段去表现宗教的意味,内容与形式本身就是分裂的,甚至是背道而驰的。佛是沉默的,无言的,高远的,宏大无边的。六祖慧能所谓"菩提本无树,明镜亦非台。本来无一物,何处惹尘埃",大约说的就是佛的境界。既然是个空无,什么也没有,玄奘作为一代高僧,如果把他置于纷纭熙攘的感性生活形态之中,他会是玄奘吗?现在看来,是我误解了这个戏,《大唐玄奘》的主要旨趣,就没有在玄奘如何学法以及佛性表达上,而是重在描述他潜心佛法,历经磨难,终于成为一代高僧的精神历练上。这样一个精神定位,是十分高明的。

玄奘对于大乘佛法的追求与向往,是在其精神经历了一个三级跳的过程中完成的。这个过程,对于玄奘来说,就是一种心灵得到渐次净化的过程,一种对于理想和信念渐次坚定的过程,一种精神境界不断得到升华的过程,是作为一个高僧从外到内通身被一种信念所鼓舞的过程。同时,也是这样一个过程,使得这一独特的题材,冲破了自身的局限,具有了普遍的人生

意义。

　　主人公玄奘精神上的三级跳,首先表现在他的主体性精神对于外在困难的克服,即矢志不移,不畏恶劣的生存环境,排除来自身外的一切阻力,无怨无悔,一往直前,潜心向佛。这主要表现在"磨难"一场戏,先是缺水喝,继而无食物,作品对玄奘忍饥受渴,风餐露宿的描写,层层推进,步步深入,推到极致。它既是从生理上对玄奘师徒的无情摧残,更是对他们精神的严峻考验。这应该看作是玄奘精神提升的第一跳。玄奘精神上的第二跳,是自己对自己的战胜和超越。如果说,在第一跳中,玄奘战胜的对象是身外的恶劣处境,那么,第二跳,战胜的则是自己内心俗念的束缚与干扰。这主要体现在"绝食"一场戏。高昌国国王,以高官厚禄延揽人才,欲留他于高昌,国王的妹妹热尼亚,又钟情于他。丰厚的待遇,优裕的生活,以及国王给他提供了作为一个僧人大显身手的条件,无疑是一个极大的诱惑。是走是留,这一切诱惑,对于玄奘来说,是处于道德层面更为艰难的历练。事实是,正是在这里,玄奘的精神信仰是有所动摇的。作品比较真实地描写了他由动摇到坚定的精神转化过程。"世上谁不恋情与爱,世上谁不恋利与名","人身佛门无小爱,普度众生奉大乘",把一个高僧当凡人来写,表现他精神的缺失与完善,应该是作品精神的延展与扩大。玄奘实现精神超越的第三跳,是他实现普救众生理想的一种生死超越。这主要体现在"求索"一场,玄奘精神上的最终归宿。他是怀抱着普救众生的使命,前去西天取经的,作品把他的精神归宿放在普救众生的生活实践上,是他精神成长的必然。他以他的《破邪见论》,出任论主,前去辩经,就是要以正压邪,广播福田。他置生死于不顾,以生命为代价,去救那个小和尚,其精神境界比第二跳更要高出一层。他的行为,绝不是在舍己救人,而是明心见性的一种自由精神的体现。冯友兰讲,人生有四个境界,最高的是天地境界。这时候玄奘的行为,体现的就是天地境界。

　　在这里,需要提及的是,石盘陀这个人物的设置,不可或缺。他对于玄奘的精神持守,起到了不可忽视的作用。它是玄奘的徒弟,更是玄奘在各种场合的否定面,与玄奘形成一个对立面的统一体。在这个意义上,我们完全可以说,它是玄奘精神的外化,是玄奘精神的一部分。玄奘的精神是经由他这个中介性的环节显现出来的。在第二场,师徒二人加一马,在前不着村后

不着店的荒蛮绝境，玄奘淋漓尽致的精神情感表达，是从石盘陀身上反映出来的。在第三场，玄奘即将沉迷于高昌国的富贵生活，石盘陀说，今见"师傅蒙公主恩爱，江山美人，美哉快哉，恐没了取经之心，徒儿故向师傅辞行，要返回长安"。这才使得"玄奘怎能忘使命，浑浑噩噩度光阴"。我们完全可以把它看作是玄奘在特定情境中，一种矛盾心理的外化。因为没有石盘陀，玄奘左右摇摆的心态是很难直观到的。特别是玄奘以命相抵，拯救小和尚莫迪一场戏，石盘陀奋不顾身，蹈火赴死，更是玄奘一颗佛心的圆满呈现。我觉得，这样来看石盘陀这个人物，更符合这个作品的实际。

其实，佛作为一种宗教也罢，《大唐玄奘》作为一部艺术作品也罢，冯友兰所讲的人生四境界也罢，其追求的精神旨趣都是同一的，只是表现方式不同而已。这就是黑格尔所说的，艺术，宗教，哲学，内容一样的，只是表现手段各异。具体就这个作品讲，玄奘所取之经，我们完全可以把它理解为真理，普遍精神，某种神性，甚至就是上帝。他的取经经历，我们完全可以把它理解为对于真理，普遍精神，某种神性，以及对于上帝的认识和追求。玄奘取经的经历，其精神由低级到高级的修炼过程，也完全可以看作是我们凡人主体意识和自由意志逐步确立的过程。黑格尔哲学体系的开篇之作，是一部大书，叫《精神现象学》，就是从理论上细致描绘人的意识是如何从最初的状态走向真理的。我觉得，黑格尔所描绘的人的意识发展的行程，在玄奘身上得到了活生生的直观呈现。也正是在这个意义上，这个作品就有了它值得珍视的意义。什么是美，黑格尔说，符合概念就是美。那么作为一个人，这个人真正能够称得上是人，那么这个人就是美的。《大唐玄奘》以玄奘取经的故事，为我们开辟的，就是一条我们人如何才能称得上是真正的人的道路。

此文系2017年4月15日在周至楼观大酒店召开的剧本《大唐玄奘》研讨会上的发言提纲

第二辑

丢失项链，捡回良心

——秦腔现代戏《项链》观后

由陕西省戏曲研究院小梅花团创作排演的《项链》，是受法国作家莫泊桑短篇小说《项链》的启发，并吸收了原作主要情节架构而新编的一台现代戏。莫泊桑是享有世界声誉的短篇小说大师，与当时俄国的契诃夫，美国的欧·亨利齐名。《项链》是他短篇中的短篇——我们通常称之为小小说，一直是被选入我国中学教材的。其精神韵味，颇耐把玩。一般会认为，它所表达的意趣，简单说来，即虚荣之心是个祸端。为了满足虚荣，主人公借用了别人一条价值不菲的项链，不慎弄丢了，十年辛苦，偿还了债务，结果那项链是假的。可贵的是，《项链》这个现代戏，与原小说所表达的精神大异其趣。它采用了原小说的大致构架，全然讲述的是一个中国故事。在剧中，原小说借项链，丢项链，还项链事件，其背景被置放在了我们身处其中的这个时代，所表现的精神内容是我们今天经常能够接触到的热门话题，人物性格所体现的审美取向有了新的追求，至于情节细节，则要比原作丰富且复杂得多了。主人公丢失的是一条项链，捡回来的是做人的良心。具体讲，有以下几点：

首先，该剧通过描写主人公韩雪莹夫妻借项链，丢项链，还项链的过程，其审美取向，意在弘扬中华民族优秀道德传统。具体表现在作品中，即那条丢了的项链，能不能以假代真，以假代真之后，能不能赖掉不还。作品围绕这个情感线索，构思情节，深入进行心灵拷问，展开自我精神救赎。作品主人公说，人要活得像个人的样子，与孔子所讲的"人而无信，不知其可也"，完全是一脉相承的。作品的这个立意，体现的正是我们所倡导的社会主义核心价值观，体现了一种对于民族文化传统的自信。作品对原小说精神内容

幕外戏谭

的新编与拓展,其现实意义是显而易见的。

其次,该剧的文本,延续了作者徐新华在淮剧现代戏《小镇》(曾获第十一届中国艺术节大奖)中的艺术追求,即密切关注人物精神成长的历史,细致描绘人的心灵的细微演化。二度梅花奖获得者秦腔表演艺术家李梅,以其朴实的扮相,细腻的表演,委婉的唱腔,使主人公韩雪莹的心灵流程得以完整展示,使主人公的精神提升过程得以清晰呈现。其实,这也是这个作品最具审美价值的地方。作品描写借朋友项链,继而丢掉项链,接着还假项链,再三年辛苦攒钱,去说明真相,还真项链,其实都是个假象,其真实用意在于依托这个假象,让观众观照主人公复杂的精神情感演化过程。该剧从表面看,人与人之间的相互关系,除过韩雪莹和王亚先夫妻闹离婚那一场戏外,一般都是较为平和的,温文尔雅的,但人物的内心深处,却是风云激荡的,惊心动魄的。这也是这个戏艺术上的一大特色。

第三,该剧富于强烈的时代感。这种时代感,源于对生活氛围的营造。我们所处的时代,是商品经济逐步确立且趋于活跃的时代。东西的真与假,人的诚实与虚伪,构成了庸常生活的重要内容。该剧并没有去孤立地描写项链事件,而是把它放在特定的生活情境中去表现,去审视,从而使作品的洋溢着一种浓郁的时代气息。如,作品中那些铜人的适度运用,就富于创造性,既营造了一种典型环境,又使其与舞台主要人物的表演保持距离。他们所营造的那种世俗生活,那种点到为止的热闹情景,在一定程度上丰富了作品的主旨,为借项链还项链起到了一定的推波助澜作用。再如,作品中的韩二龙借韩雪莹的钱,老躲着韩雪莹,最后终于把钱还给韩雪莹,这件事,似乎与项链这件事毫无关系,其实不然,也同样是紧扣诚信做人这个时代话题的。

第四,该剧很有戏。其故事情节,或者说矛盾冲突,层层推进,环环相扣,很吸引人。一条项链,真真假假,还与不还,如何来还,还了咋办,在当事人之间,由于人物观念上的差异,构成一个又一个悬念,形成一个又一个看点。我几乎是于不知不觉间看完这个戏的。主人公韩雪莹的情致表达,与其丈夫王亚先的性格塑造是相伴相行的。丈夫王亚先爱面子,"帝王将相宁有种乎",与主人公韩雪莹低调活人,平朴做事,形成鲜明反差。丢了项链之后,丈夫王亚先想在神不知鬼不觉之时打马虎眼,与妻子韩雪莹做人要像个

人的理念,又产生新的冲突。包括主人公的好友付丽丽,她为什么要把项链借给韩雪莹,她的丈夫又为什么会给她买假项链,这一切,待扣子被解开之后,叫人觉得既在意料之外,又在情理之中。

　　第五,该剧舞美韵味深长。那是两组景片,一组是现代化的高楼,一组是人字梁架的古老屋顶。我们既可以把它们看作是贫穷和富有的区别,也可以把它们认作是古老和现代的分野,更可以把它们视为某种精神的象征。那些鳞次栉比的古老屋顶,就使人感受到一种诚朴本分的传统味道,那一幢幢相互挤压的高楼大厦,似乎又显现出一种精神的交汇与纷乱。根据人物精神流程的进展,它们或交替或同时出现,大大强化了剧情。如当人物心灵处于徘徊不定之时,古老屋顶便悬空而下,不管是从精神上,还是从视角上,均产生一种正能量的压迫感。顺便还应提及的是该剧的音乐,在一定程度上弱化了秦腔慷慨激昂的成分,突出其阴柔抒情的音乐元素,从而使其与人物心灵状态的揭示达到完美统一。

幕外戏谭

悲酸而欣慰的爱情演绎
——话剧《平凡的世界》观后

大约20世纪90年代初,作家路遥亲笔签名送了我一套三卷本《平凡的世界》。那是一部堪称宏大叙事之作,洋洋百万余言,以广阔的文化视野,全景式地描绘了中国改革开放前后十年的历史变迁,细致入微地揭示了社会生活各个领域各个阶层各种人物的精神演化历程。时隔20多年之后,观看了由孟冰编剧、宫晓东导演、陕西人民艺术剧院有限公司演出的话剧《平凡的世界》,别有一番独特感受。该剧在忠实于原作的基础上,以几对年轻人的婚姻爱情为线索,展示了在摧枯拉朽的社会变革之际,他们的悲酸命运,奋斗历程,情感变化,人生体悟。

该剧所表达的精神意蕴是悲情性的。舞台上那些芸芸众生,是一群为美好念想而不懈奋争的魂灵。孙少安与田润叶之间的爱情,那么纯真美好,可是一个"穷"字,致使孙少安迎娶的是山西女子贺秀莲,田润叶最终嫁给了某地委领导的儿子李向前。如果说,孙少安和田润叶是因为穷困,导致美好情感归于毁灭,那么郝红梅的婚恋,却是力图摆脱穷困而呈现出另外一种形态。她企图以婚姻来改变自己和一家人的生活命运,结果落得个孤儿寡母,以摆摊卖饭为生的悲戚下场。孙少平与田晓霞倒是志同道合的一对,事实上也未能走到一起。田晓霞在抗洪抢险中英勇牺牲,这种人为的情节安排,显然是一种悲剧性的暗示。孙少平接近惠英母子,应是他的必然结局。爱情是人生自由的最高境界。作品中年轻人的爱情悲剧,令人扼腕慨叹,发人深思。

黑格尔说:"戏剧人物是自己吃自己种下的果实。"该剧的深刻之处在于,一对对爱情悲剧,并不是在某种强大的外力干预之下酿成的,而在很大

程度上是当事人自己造就的。孙少安就对弟弟孙少平说:"你要真心喜欢一个人,你就应该让她生活得更好!我和润叶的事往后就不提了。"可见,是他自己自觉贫穷,忍受着极大的情感折磨,中断了与田润叶的爱情关系。郝红梅也同样,在学校时就与孙少平感情亲近,但是理智促使她明确告诉孙少平:"我知道你在心里对我好,可我怎么可能把命运交给一个和我一样穷的农民呢!"她对田润生似乎也更为决绝地表示过:"这辈子我绝不会嫁给一个农民!"孙少平和田晓霞,都是具有精神追求的新一代青年,他们一次次约会,谈论人生,憧憬未来,关系可谓亲密无间。但是,由于身份的差异,孙少平从内心深处对于他和田晓霞是否能够成为亲眷,是存在疑虑的。理想毕竟是理想,生活的现实,使他把自己的人生,一步步寄托在惠英母子那里。在惠英母子那里,他有回家的感觉。有人说他的闲话,他竟然说,爱怎么说就让他们说去。严酷的生活际遇,致使他最终未能超越自己的精神局限。

　　该剧在深入揭示人物爱情悲剧因素的同时,注重描写人物与生活相伴相随的情感演变以及精神收获。他们对人生原本是抱着无限美好念想的,但生活现实一次又一次将这种念想变为泡影,这不能不对他们的精神心灵产生重大影响。郝红梅是那么心气高傲的一个优雅女子,不幸的生活遭遇,竟使她变得与粗俗的村妇无二。她痛彻心扉地说:"要活命,就得不要脸,要脸,就别想活命!"多么深刻的人生体验!孙少平那么爱读书,有才华,有理想,浑身洋溢着蓬勃的浪漫色彩。他刚出走之时,扬着衣衫高喊:"让暴风雨来得更猛烈些吧!"可是,生活的炼狱,竟使他最后说出这样的话:"人,要面对每一天,吃什么,喝什么,睡在哪儿。"多么大的精神反差,简直判若两人。田润叶那么坚定地持守自己的内心情感,结果还不是面对现实,回到了断腿丈夫的身边。她180度大转弯的婚姻态度,无疑是她对人生有了新的认识的结果。还有那位田福堂老人家,当了几十年支书,经了一辈子世事,在双水村从来说一不二,竟变得那么不合时宜。他对这看不惯,对那不理解,对任何事分辨不出对和错,就很耐人寻味。

　　该剧描写的爱情故事尽管是悲剧性的,却并不让人感到过分悲伤,反倒弥漫着一种温馨气息。究其原因,似乎与我们民族的某种性格有关。由于双双对对的爱情错位,说到底是人物自己的意志选择,所以剧中人面对诸种困难,遭遇诸多不幸,总是携带着一颗隐忍之心,一种克己态度,一种积极向

幕外戏谭

上的姿态,接纳一切,包容一切,拥抱一切。我们看到,在舞台那巨大的转盘上,不管是戏的开场,还是戏的结尾,那雕塑般的人群呈现给我们的都是奋力前进的形象。孙少安与田润叶分手,虽则痛苦,但在这痛苦的背后却蕴含着极其高尚的道德情操,即为了他心中所爱之人更加幸福。为此,他会将婚姻的不幸消解在和谐的生活之中。孙少平和田润生,竟然巧合般都分别与孤儿寡母结成眷属,让人似乎感到不大般配,但正是这使人感到意外的结合,体现出感人至深的人文关怀旨趣。他们挥泪告别的是自己的爱情,却将爱情实现在更为可贵的人生价值之中。一直和丈夫李向前闹离婚的田润叶,在李向前双腿致残之后,非但与他不离不弃,而且表示要终身陪伴他,伺候他,为他生儿育女,给他以亲人般的温暖。人性情感的辩证法,在这里得到充分表达。老支书田福堂对儿女的婚事,一直心存不满。在他看来,女儿田润叶不该离婚时要离,该离时又不离;儿子田润生,放着黄花闺女不找,却亲近一个寡妇,这都是让他难以接受的,但看到儿女们双双对对,情投意合,分别找到了自己的情感归宿,他也便前嫌尽释。扮演田福堂的是曾获得戏剧梅花奖的演员马小矛,他以高超的演技,对人物的深刻理解,把一位农村老人的心态转化,表现得自然,亲切,生动,极富人情味。

要把百万字小说的基本内容展现在舞台上,其难度可想而知。主创人员充分发挥舞台艺术的特点,采用了诸多艺术手段,取得了四两拨千斤的艺术效果。首先是编剧对原小说中的情节进行了新的精神化处理。如在原作中,孙少安与贺秀莲举办婚礼,田润叶所送的两条被面是托人捎来的,在剧中,是田润叶带着被面亲自来到结婚现场。这样,有情人相见,利刃般穿心,还得装出笑脸相迎,极大地强化了情节的悲剧氛围,深化了作品的精神旨趣。再比如,原作以大量篇幅描写当时煤矿工人的生存状况,他们不仅生活在暗无天日的井下,精神上更是贫瘠枯燥,不见阳光。用他们的话说,老婆就是他们心中的太阳。在剧中,编剧据此创造了一个不雅细节,即孙少平来找师傅王世才,恰遇王世才大白天与老婆在屋内做爱。这似乎不大雅观,可反映的的确是实情。继而,就是这个王世才,在井下奋不顾身,英勇救人,钢筋穿胸,血洒煤坑,煤矿工人特有的粗粝之美,瞬间树立在观众心中。其次是舞美。在几乎占满舞台的转盘上,搭建了一个令人感到压抑的黄土高坡,可以多功能地进行利用。坡顶上面那个巨大的碌磙,既有象征性,又给人以

沉重之感。随着剧情,它可以剖面打开,一会儿是婚床,一会儿是食堂,一会儿是煤铲,一会儿是会场,简洁灵便,一景多用,方寸之地,气象万千。再次是于原作之外,根据情节需要,设置新的人物。如那位解说员,以一种超然的视角,与剧中人物融为一体,交代环境,介绍事件,品评人物,在全剧整体结构中起着不可或缺的缀合作用。尤其引人注目的是舞台上那些泥塑人,以抽象变形的面目,与陕北落后山村的黄土环境,融合为一,精神上给人一种蒙昧的感觉。他们多是某种黄土观念的群体呈现。在舞台演出过程中,他们幽灵般不时出现,体现的应是一种眼光,一种态度,一种类似"歌队"的烘衬作用。当然,他们的意趣又绝不仅于此,人物面貌的变形,给人更多的是一种难以言传的视觉冲击力。有时候,主要人物也是以泥塑偶人的形象出现的,大约追求的就是这种直入人心的强化效果。

原载于2018年第三期《西安艺术》,后被收入由西北大学出版社出版的《屐痕》一书

幕外戏谭

文道遭遇王道的人生历练
——新编秦腔历史剧《司马迁》观后

由西安秦腔剧院三意社创作演出的新编历史剧《司马迁》（编剧张鸿，导演陈强），涉及一个颇令人玩味的话题：文道与王道的冲突。就剧情本身来看，所谓文道，即文化人之道，实事实录之道，不虚美不掩丑之道。司马迁身为史官，一生以此道为圭臬。所谓王道，即王之为王之道，一言九鼎之道，王之威仪不可冒犯之道。汉武帝对其臣下树立的就是这个规矩。该剧细致入微地描写了司马迁的文道遭遇汉武帝的王道两者深入魂灵的矛盾纠葛，深刻地揭示了司马迁与汉武帝两人带有普遍人生意味的精神演变，成功地塑造了司马迁在生与死的人生历练中光彩照人的高大形象。观赏此剧，下属与上峰之间这种微妙的情感模式，时不时会令人联想到上海京剧院创作演出的《曹操与杨修》，甚至俄国作家契诃夫的小说《小公务员之死》，尽管此剧与它们所表达的精神韵味迥然各异。

大幕开启，作品对汉武帝上朝的威仪场面，做了刻意铺排。一对对全副武装的卫士，一排排穿戴艳丽的宫女，一个个峨冠博带的文官武将，肃然而立。在俯首帖耳的太监导引之下，汉武帝威严临朝，真是"揽风云震九州四海共仰"。此时，司马迁是被传唤出来，领命记录前方战事的。当他为李陵辩护之时，立刻遭到朝臣凛然断喝："下大夫无权进言，入列"。由此可见，作品描写司马迁为李陵辩护，一方面表现了司马迁作为史官的不溢美，不掩恶，另一方面，显然是他的言语对汉武帝身为君王的威严有所冒犯。守望心中的真理，不视帝王脸色行事，应是该剧所追求的审美旨趣，也是该剧能够超越题材自身，具有普遍现实意义之所在。按说，汉武帝对司马迁还是很有好感的。他敬佩司马迁的灿灿文心，时常唤他在身边，询问典籍与历法之

事。他与司马迁翻脸,固然有司马迁为李陵辩护的因素,更与司马迁无礼天子威仪有关。汉武帝怨恨司马迁,其唱词中就是这么说的。至"道辩"一场戏,汉武帝精神外化,与司马迁神交,文道与王道的对峙与碰撞,进一步走向纵深,其韵味发人深省。在汉武帝眼里,四海之内,只有王道,哪有文道?司马迁唱道:"只要竹简魂不灭,墨存千载有知交。"很清楚,汉武帝明白宣示,他的王道是要吞噬司马迁的文道的。同时,我们看到,司马迁的文道,惊世骇俗,也令汉武帝异常震惊。终场"廷辩",汉武帝惊异地发现,司马迁身心虽然遭受严重摧残,但其文道精神依然故我。他再次责问司马迁在《史记》中会怎样记载李陵,司马迁仍旧回答:"以实修史,不虚美,不隐恶而已。"正是司马迁的文道精神,使他终于放弃了所谓的君王威仪,与司马迁达到和解。整个作品所描写的,就是文道与王道之间辩证的矛盾发展过程以及人物心灵的演化经历,其所表达的精神情感概念,即人之为人,要说真话,说实话,真办事,办实事,不因察上峰之言,观上峰之色,而失掉文心与文胆。我觉得,这应该是作者何以要撷取这段家喻户晓的历史事件为题材,创作该剧的初衷。

汉武帝最终放弃所谓王道的精神提升,与司马迁持守文道的人格力量是相伴相行的。在剧中,司马迁始终面临着汉武帝严酷地身心摧残,也正是在这种置之死地的精神历练中,司马迁浴火重生的高大形象屹立于观众心目之中。作品淋漓尽致地描绘了司马迁文道精神的两次自我超越。第一次是,他被汉武帝打入死牢,原本是可以免除惩罚,不受腐刑的。如朝臣杜周向他所提的条件,只要答应了,是可以平安无事的。但是,那是要以损害他的文道为代价的。通过激烈的精神交锋,他的精神走向崇高,毅然选择了腐刑。他像凤凰涅槃般死去了,又活了,立志以笔写史,完成文道所赋予他的历史使命。司马迁文道精神的第二次提升,是在他回到故乡芝川之际,来自世俗社会的羞辱谩骂之声,如四面楚歌般包围了他,几乎使他精神崩溃。此时,扮演司马迁的演员,一个"僵死"动作,轰然倒地。"僵死",是舞台人物程式化的一种死去形式。司马迁"僵死",可见其身心打击多么沉重。然而,令人震惊的是,司马迁并没有死,竟奇迹般强力支撑,使出洪荒之力,在逆境中又一次巍然挺立。此时,观众报以热烈的掌声,对他文道精神的再次升华予以热情肯定。看到这里,不能不使人联想到,面对司马迁,汉武帝那颗王道

幕外戏谭

之心,能不静夜反思吗?能不感到震颤吗?显然,司马迁文道精神的顽强确立,是在冲破汉武帝王道所形成的重重胁迫中完成的,同时,汉武帝的精神渐次演变,是在司马迁崇高人格的完善中逐渐实现的。

该剧在展示文道与王道对峙直至最后和解的过程中,始终以情动人。作品虽然展现的是司马迁与汉武帝文道与王道两者之间的较量,但似乎不大注重故事情节的推进,更多关注的是这种较量以情感方式所进行的精神表达。黑格尔在他的《美学》中曾说,作品情节不要急急地向前奔跑,大约指的就是这个意思。只要我们稍微留意一下,就会发现,以唱见长,重视人物情感的完整抒发,是此剧的一个突出特点。特别需要提及的是,司马迁回到家里,导演对于他一家三口突然相见的情感处理,感人至深,催人泪下。虽为过场戏,但此处无声胜有声。在这里,没有夫妻儿女间的抱头痛哭,也没有"爸爸""夫人""老爷"之类高声长唤,他们彼此凄楚对视,一切酸痛尽在不言之中。继而人物辛酸之情又在一瞬间似乎变得轻松与欢快,秦人烧火擀面的温馨之情为那种痛彻心扉的情感增添了无限情味。妻子儿女在极端痛苦中含着泪水所表现出来的恬静与自由,既是对司马迁文道的理解,又是对司马迁受伤魂灵的温热抚慰。

该剧音乐柔婉抒情,顺耳舒心,富于传统韵味。虽然运用了混合乐队,但属于秦腔自身的音乐旋律,不时春风化雨般拂过心田,极为熨帖酣畅,与人物情感表达高度契合。甚至武场面也参与了人物形象的塑造,如司马迁回到故乡,羞辱谩骂之声不绝于耳,铜乐器所营造的直入人心的音乐效果,就准确地表现出人物此时此刻受到强烈刺激的内心感受。该剧舞美也很有特点。舞台两边竖立着的分明是两捆巨大的竹简,顶天立地的一整块板子,实为一绺绺竹简的造型,在舞台上可以横向移动。可以看出,那是竹简在徐徐绽开或缓缓卷起,剧情就在其中演绎,带给人诸多遐想。同时,这样一个舞美构思,为作品精神表达带来了极大的方便。如该剧尤为注重人物心灵的对话,竹简卷到一边,观众看到的是司马迁倾诉心声;卷到另一边,观众又会看到汉武帝的情感表达。一块板子,片片竹简,左右移动,打开合上,文道王道,皆在其中,极易极简,无限空灵。不过只是觉得,如果竹简上面能够有些许随剧情不断变化的文字出现,似乎对司马迁的文道精神会起到更为具象的烘托作用。

原载于2017年9月19日《中国文化报》

诗意的乡野,精神的田园

——民俗儿童剧《二十四个奶奶》观后

由西安儿童艺术剧院创作演出的民俗儿童剧《二十四个奶奶》(编剧宣亦斌,导演郭洪波),仅看剧名,颇觉费解。及至演出结束,心里顿时豁然开朗,二十四个奶奶,原来指的是农历的一年四季的二十四个节气。小主人公翔翔的奶奶生活在乡下,自然与二十四节气息息相关,于是作者便别出心裁地把它们浑然联系在一起,体现一种天人合一的审美理念。该剧所描写的,就是小主人公翔翔被父母送到乡下,随奶奶生活一年,其身心逐渐融入乡野田园的精神情感流程。那是一段充满诗意的童年生活,一段韵味无穷的乡村记忆。在观赏了生动活泼的舞台演出之后,它不由使人陷入深深的思索,并从中领悟到某种有益的启示。

走出剧场,我首先想到的,是我家的一盆绿植,被置放于门后,不通风,不透光,叶子始终萎靡不展。后来,把它移至通风光亮处,不久,便绿油油的枝蔓丛生。我想,这大概就是《二十四个奶奶》中翔翔的写照吧。他随父母在城里生活,犹如温室的花朵,后来,母亲要出国,爸爸事太多,送他到乡下,随奶奶生活。意想不到的是,他竟变得懂事了,壮实了,勇敢了,充满精气神的天性被催生出来了。作品虽然讲的是小翔翔的故事,在我看来,毋宁说是作者自己面对目前城市儿童的生活现状,发自内心深处的人生感受。作者把它写出来,主创人员把它外化在舞台上,显然带有鲜明的现实针对性。它启示我们,要在广阔的自然社会环境中,拓展孩子的视野,培育孩子的性格,丰富孩子的心灵,唤醒孩子充满生气的自由性情。

观赏此剧,使人感受到一种勃勃生机,一种浓浓诗意,一种融入大自然的无比酣畅。在这里,一切都是奇妙的,新鲜的,美好的。惊蛰,春雷唤醒了

动物,春风吹开了桃花,春雨沐浴着种子,彩虹横跨万里碧空;夏夜,吃从水井里提上来的凉甜西瓜,仰望灿烂的银河,听奶奶讲述牛郎织女的悲情故事;金秋,和奶奶一起剪纸做风筝,一起挎篮捡粮食,看奶奶魔术般高超的面条技艺;寒冬,奶奶领着翔翔看芯子表演,竟然还硬着心要让他扮芯子,锻炼他的胆量,祝福他一辈子不得病。在奶奶的身边,翔翔茁壮成长。当初,他动不动闹着要回城,因为"这儿没有游戏,没有wifi,什么都没有,东西看着都不好吃"。不长时间,他就情系这个地方了,改变对这个地方的看法了,连做梦都在田野里不停地奔跑。半年过去,他竟发现自己长高了,壮实了,而且奇异地发现,自己正像奶奶所说的,"你就是这里的娃,一方水土养一方人"。若干年后,奶奶去世,他那么怀念奶奶,不能不使人再次回味他的那段乡下生活。在充满诗意的乡村生活环境中,观照翔翔幼小心灵的演变,应是该剧最具有审美价值之所在。

翔翔精神的丰富与成长,和作品成功地塑造了奶奶这个艺术形象是分不开的。我一直认为,中华民族优秀传统文化就在民间,就在该剧奶奶这样的人物身上。奶奶和翔翔在一起的一言一行,实际上进行的就是传统文化的传承,潜移默化的传统文化教育。如翔翔刚到奶奶家,一开口说话,奶奶便严肃打断他:"叫人!"且如此者再三。很清楚,奶奶嫌翔翔不称呼她便开口与她白搭话。叫人称呼人,是知礼的开始,应是孩童启蒙教育的第一课(舞台二度创作舍弃了原剧本中的这个细节,似觉可惜)。再如,翔翔随奶奶捡谷子,这就远比在城里让孩子背诵李绅那首《悯农》诗,其效果要直观得多,具体得多。尤其是翔翔要吃汉堡包,奶奶说,那不就是肉夹馍吗?翔翔要吃比萨,奶奶说,那不就是馅饼吗?翔翔要吃意大利面,奶奶更是意气飞扬,一口气说出一大串名目繁多的关中面条。透过这一系列妙趣横生的情节,我突然感受到一个十分严肃的话题:我们的下一代,是把他们培养成为龙的传人,还是过洋节,说洋话,被西方文化所侵蚀。这是否有点儿小题大做,骇人听闻。其实不然,民族传人的培养,就应该是从这些庸常小事做起的。正是在这个意义上,这个儿童剧所涉及的生活,看似不起眼,其实所表达的精神意蕴,是十分深刻且韵味深长的。

该剧的舞台呈现,一反儿童剧长期形成的某些情感表达模式,注重从内容出发,结合儿童特点,创造新的表现形式。具体来讲,即儿童玩耍的随意

性特征。演员表演,一招一式,一言一行,看似不大讲究,甚至有点粗糙,实际就是一种儿童视角。如厕所,黑色蒙面人拉起一块布帘,布帘后面便是厕所。又如雨后彩虹,有人拉起一条画有彩虹图案的布条,便意境全出。蝴蝶飞舞,就让演员于光影之下明明白白挑着蝴蝶在眼前闪动。井台打水,辘轳竟是由人扮演的,人的胳膊就是辘轳把。收割季节,农民碾场,人在地上滚动,人便是碌碡。其实,只要我们稍微留意观察,儿童就是这样的思维,就是这样玩耍的。正因为如此,我们说,该剧舞台呈现样式,是贴近儿童生活的,与作品内容是高度契合的。这种带有玩耍特征的随意性,其实体现的是更具艺术性的审美追求。

原载于2017年9月17日华商网,2018年第三期《西安艺术》

幕外戏谭

月亮河畔的深情壮歌
——商洛花鼓现代戏《月亮河》观后

世间没有"自然人"。人都是在特定的社会环境中成长的,其行为受着一定文化的制约,因此,人是文化的人。所谓人性,在很大程度上,不是指人的动物性,而恰恰是指人之所以不同于动物的那种只属于人的文化性。今年年初,在讨论剧作家刘安创作的剧本《月亮河》时,我曾反复地申说此意,担心剧本将涉及男女性爱的内容处理成一种简单的性的结合。其实,作者刘安对此心知肚明,我的担心完全是多余的。前不久,商洛市剧团参加第六届陕西省艺术节,演出商洛花鼓戏《月亮河》,应作者之邀,我有幸前去观看了此剧,很是高兴。在该剧中,我看到了真正的人性,看到了文化对人的影响以及人在这种文化的制约之下,内心的矛盾与冲突,灵魂的痛苦与挣扎,人作为人在人生道路上所遭遇的尴尬与困惑。

该剧所呈现的艺术视像,正如剧情简介所说,是"一个女人和两个男人"的故事。故事虽司空见惯,但其中所蕴含的韵味却十分丰厚。在某落后山区,打井师傅高立正遭遇井下塌方,下身瘫痪,其妻月儿与他一家人顿时陷入困境,于是,便有了徒弟天狗走进师傅师娘家门的情节,有了三个人之间剪不断理还乱的情感纠葛。如果说,根据贾平凹先生小说《天狗》改编的这个戏,在有限的两个小时之内,仅仅只向观众叙说一个"招夫养夫"的稀奇事儿,似乎没有多大意思。令人感到颇具新意的是,改编者并未把着眼点放在这个故事的编织上,而是在"招夫养夫"的大框架下,细致入微地展示月儿、天狗以及师傅高立正那种深刻的内心矛盾,并由此进而揭示人物在民族文化传统熏陶之下所形成的某些性格特征。"招夫养夫"的风俗,说到底是生活遭遇的一种无奈之举。这种无奈,首先从师傅高立正那里表现出来。他

并不是不爱自己的妻子,然而他又不得不把自己的妻子推向天狗,这是生活使然。这无疑使他蒙受巨大的痛苦,甚至屈辱。要摆脱这种痛苦和屈辱,道路似乎只有一条,去死。他不是一再爬向那可以致命的深井吗?不是一再被月儿从那生死线上拖回来吗?他欲死不能,最终选择招夫之路,除了自己生存的需要之外,更重要的,还有不能再尽丈夫和家庭义务的愧疚。"招夫养夫"这种家庭生活的文化模式,从根本上讲,是迫于生活际遇的,而不是为做戏而杜撰出来的。

"招夫养夫"的无奈选择,直接将其妻月儿推向了舞台的中心。月儿与其夫高立正,虽不是恩爱有加,可毕竟是已经为人父母且富于家庭责任感的夫妻。月儿与天狗之间心存好感、亲近感,甚至微妙感,并不会对月儿夫妻关系造成威胁。事实上,剧情的发展,尤其是天狗对月儿的态度,也充分证明了这一点。相对于天狗和高立正,月儿走向天狗,其难以言状的情感远为复杂得多。在她身上,除了与丈夫那种难舍难分的夫妻情缘之外,还有一个萦绕于心的情感因素,就是报恩还情。丈夫出事瘫痪,将她推向了生活的深渊,家庭里里外外,前前后后,担子全压在了她的身上。是天狗一次次向她伸出温情之手。她感激他,同时也喜欢他,加之家庭的实际境况,使她无可奈何地选择走向他。她走向天狗,其情感因素不是单一的,而是多种情感共同作用的行为现象。正因为是诸多情感交织于心,致使月儿这个人物饱受情感折磨,成为三个人物之中悲情最多、命运最苦的一个。扮演月儿的田朝霞,是一位十分优秀的花鼓演员。商洛市剧团几年前曾排演过一个商洛花鼓现代戏《月亮光光》,朝霞担纲主演,巡演数百场,深受百姓喜爱。在《月亮河》中,她以深邃的理解能力,扎实的艺术功底,精湛的表演技巧,将月儿这个几乎是万箭穿心的悲情角色,阐释得凄楚动人。

在此,我想特别说说天狗,因为在这个人物身上,蕴含着典型的中华伦理道德传统。月儿夫妻"招夫养夫",有意于他,可他就是不接近月儿,以至于后来似乎都成了合法夫妻,他竟宁愿一晚又一晚地栖身山洞,也不与月儿夫妻同居。后来,月儿主动去亲近他,依然遭到他的拒绝。他的痛苦,主要源自他内心的伦理折磨。客观地说,天狗从情感上是非常爱他的师娘的,是打心眼里喜欢他的师娘的,他对她的师娘的那份纯真的爱慕如清水般澄澈明净。然而,他不敢接受他的师娘的爱,更没有勇气去追求他的所爱,为什

么?他自己也说不上来。在某场戏中,月儿追问他,为什么要躲着她,他回答"不知道"。中国有句古话,叫"天地君亲师",师,即老师,师傅,"师"在中国人的心目中,与父母国君一般,是非常神圣的,是犹如天地的。一日为师,终身为父,大约也指的是这个意思。天狗不能走向月儿,是因为月儿是他的师娘。天狗心理上的纠结,恐怕就在这里。从天狗的身上,我们看到传统文化与现代生活的一种交汇,是这种交汇将天狗这个人物放在了使其撕心裂肺的十字架上。他的深隐的痛楚令人同情。

这个戏没有那么一个观众所期盼的理想结局,即让天狗与月儿结合到一起。其实,结合不结合,并不重要,重要的是,深刻地揭示三个人物内在的人性情感,深刻地揭示那种带着传统文化影响的行为所体现的文化内涵。正是在这个意义上,我很欣赏这个戏的结尾,它似乎略去了一台戏那种叙事性的交代,而是根据剧中人物的情感,整个戏所体现的文化意味,别出心裁,用深沉的鼓声,苦涩的舞姿,宣泄一种情绪。那情绪,带着怨恨,带着忧伤,带着愤懑,带着悲壮,使人的心灵在颤动,并为剧中人物的人生命运情不自禁地发出万千感慨。

原载于 2011 年 10 月 29 日《陕西日报》,2011 年 11 月 17 日《商洛日报》转载

不谢的紫荆花,永续的家国情

——商洛花鼓戏《紫荆树下》观后

观看由商州区山花艺术团创作演出的花鼓戏《紫荆树下》,禁不住一阵阵心酸落泪。其原因是多方面的:首先是舞台上所呈现的生活,是每个人都可能遇到的家长里短且感同身受的事情;其次是置身于特定情境中的人物那种忠信诚朴的情怀,久久萦绕于心,令人激动不已;进而是透过那个性化的人物情感,使人真切地感受到我们民族某种深厚而博大的精神意蕴。

该剧是由民间故事改编而来的。基本情节大约是,大哥田忠仁夫妻与其二弟田忠义、三弟田忠信及其妻子,依照祖训,共居一家,和睦相处。他们以开染坊为业,家道殷实,倒也其乐融融。后来,三弟媳秋梅受一个名叫西门柳氏的妇人挑唆,要求独过,闹着分家。老大田忠仁以宽厚为怀,无奈之下,一忍再忍,一让再让,将上好的田产,分给老三,甚至将自己的一份再分出一半,送与老三。不料,秋梅遭西门柳氏暗算,田产一夜间化为乌有,于是幡然悔悟,又回到这个大家庭,与大哥达成和解。作为民间故事,大概告诫人们,自家之事,不可轻信外人言语。至于《紫荆树下》这个戏,在原民间故事的基础上,情节就丰富得多了,且复杂得多了,所表达的精神意蕴也随之得以大大提升,早已超越了原来民间故事的意思。作品经由三兄弟三妯娌的同屋相处,意在倡导家族门风的承续,弘扬中华民族的和合理念。

也许有人会质疑,家大了,人多了,分家当是自然而然之事,将分家指为不肖,似乎不妥。我觉得,如何看待该剧中的分家,应结合剧情和具体历史情境来看。作为流传久远的民间故事,说到底,应是某个历史时期生活的反映,这从剧中人物身着古装即可见出。古代人的家族观念是很重的,个人独立意识极轻。黑格尔在他的《美学》中说:在古代,"每一个人绝不能推卸他

的祖先的行为和命运,而是甘心情愿地把它们看成是自己的行为和命运,它们在他身上活着,他的祖先是什么,他就是什么。"其意思是说,作为一个人,首先是家庭的一员,家族的成员,应遵循祖训做人,自觉传承家族门风,继承先祖优良传统,使民族血脉世代流传。紫荆树下田忠仁一家,其家族门风是什么,就是和合共处。和合共处,就像古老的紫荆花树,灼灼怒放,永不凋谢。闹分家,除非紫荆花树根死树枯,叶落花谢。很显然,闹分家在这里就有了不团结,搞分裂,违天道之类贬义。

该剧传承家族门风的精神意蕴,主要是通过塑造大哥田忠仁的艺术形象来体现的。戏一开场,老三媳妇秋梅抱着刚满月的孩子认干爹,出门遇见衣衫褴褛的狗剩,便不想相认。大哥田忠仁出来,问清缘由,毫不迟疑,一锤定音,方才认了。由此可见,他是一个恪守传统的人,按照祖上留下来的规矩办事的人。他的这种严谨的传统意识,甚至会表现在极其细微的生活琐事上。作品中有一个细节,即女儿凤娃在大人们未到之前,率先吃了桌子上的饭菜。这在今天看来,几乎是太正常不过的事情。但在田忠仁眼里,是绝对不能容忍的。事情虽小,传承祖训门风事大。他会让孩子温习祖训,以示惩罚。一件令我们现代人觉得有点儿小题大做的细微之事,竟几乎演绎出一场戏。尤其是老三媳妇秋梅提出分家,田忠仁那种遗憾心情是显而易见的。他是在万分无奈之下,才说出"分就分了吧"。而恰恰是在分家的过程中,田忠仁那种深受传统熏陶的仁厚性格得到了层层深入的揭示。这个家,正是有了田忠仁这个大哥,家庭的绝大多数成员,遵循祖训,一言一行,其身上体现出来的道德品质,文化意味,无不令人动容。由于父母早丧,老三田忠信,竟是在大嫂怀里,甚至吃过大嫂的奶长大成人的。就这一个细节,大嫂为母的形象,就深深铭刻于观众心中了。老二田忠义,其勤劳,仗义品质,敞亮豁达的性格,都给人留下深刻印象。作品中所描写的人和事,美丽而动人。可是,在今天人人都在围绕着金钱打转的时代,它的确又让人感到陌生而久远。正因为如此,它所体现出来的价值取向,对于我们这个社会,弥足珍贵。家事国事,本同一理。作品所体现的和合理念,无疑具有超越题材本身的普遍的社会意义。

三媳妇秋梅这个人物,作为戏剧矛盾的对立面,对于主人公田忠仁的形象塑造,不可或缺。同时,这个形象自身,其审美价值,更不容忽视。她原本

是一个心地善良之人,只是后来受西门柳氏的教唆,精神逐渐出轨。《三字经》"人之初,性本善,性相近,习相远"的醒世之言,通过秋梅这个人物,得到活生生的感性阐释。作品中有一个情节,导演是这样处理的:由于紫荆树死,才能分家,于是,秋梅夜半提着开水,要烧死紫荆树根,狗剩发现后,立即给树浇上凉水,要救活它。紫荆树是死是活,田家是聚是散,就在此刻的善恶较量。这时,凤娃坐在舞台边,高声朗诵《三字经》,一时间,舞台上所产生的精神撞击力量,直入人心,促人猛醒。秋梅这个人物,从与家人互敬互爱,到闹着分家搞独立,又到回归到这个家庭,其精神情感流程,无疑具有重要的观赏价值。

该剧紫荆花树意象极好。树活人则合,树死人则散,于是围绕树的生死展开情节,颇有意趣,似不可信,又使人不能不信,戏其实就在这真真假假、信与不信之间。特别是最后紫荆树竟被三兄弟哭活,显然失真,但情感真实,不但不使人感到虚假,反倒让人觉得无比亲切。这种虚虚实实,真真假假的艺术处理,正是中国传统戏曲的奥妙之处。一棵紫荆树,对于该剧情节的丰富,内容的升华,情感的表达,起到了极其独特作用。

原载于 2017 年 11 月 18 日《商洛日报》,2018 年第 3 期《西安艺术》

幕外戏谭

一幅追寻幸福人生的世俗风情画
——原创话剧《四叶草》观后

由汉中市歌舞团有限责任公司创作演出的话剧《四叶草》,我是带着一种酸酸甜甜的感觉看完的。该剧没有贯穿始终的故事情节,更没有震撼人心的重大事件,但在平淡如水的生活描述中,使人体味到一种无味之味,韵外之致。普通人的普通生活,形成该剧独特的审美体验。它是一幅普通人寻觅幸福人生的世俗风情画卷。

20世纪20年代,田汉、宗白华、郭沫若三文豪,曾联袂出版过一本书,叫《三叶集》,虽为三叶,话题却聚焦,即自由恋爱。话剧《四叶草》与其有异曲同工之妙,尽管有四片叶,却集中反映了一个具有强烈时代特征的人生旨趣:寻觅幸福。作品以四个家庭司空见惯的日常生活为素材,经由精神化处理,力图揭示各阶层不同年龄段各种人物的精神取向,心灵状态,人生理想。

作品中的王青和白小江这对老年夫妻,一个是大学教授,一个是艺术团体的演员。他们是和谐的,又是不和谐的,和谐之中总透露出那么点不和谐。他们在一起,无论什么时候,遇到无论什么事情,包括原本就算不得是什么事的事,总是在拌嘴,打嘴仗。究竟为何事?似乎不为什么事。可就是你说东,他说西,叨叨个没完,末了,一切又都烟消云散。如果说,他们是四叶草中的一片叶子的话,他们所寻觅的幸福是什么,分明什么也没有追寻。倒是他们那种习惯成自然的生活方式,暗示我们,幸福是什么?他们存在精神差异,实则并无根本分歧。他们的生活虽说平淡,又使人感到不无深刻,深就深在无根本分歧,依然口舌不断。有时候,甚至什么事也没有,又分明并非那回事儿。譬如,两人买菜回来,王青在侍弄他的花草,白小江在津津乐道她的戏剧,其对话显然牛头不对马嘴。虽说不乏意趣,各人内心毕竟存

在某些差异。可以说，这老两口，事业有成，子女出息，经济丰裕，只剩尽享天人之乐了。可是，你会发现，他们毕竟缺乏完全的理解，心灵的契合，情感的交流。终于有一天，他们之间的这种细微裂缝被撕开了。白小江所买的理财产品出事儿，被骗走几十万元，王青竟然骂他几十年的老伴是"混蛋"，是"糊涂蛋"。但当白小江住进了医院，王青随即就后悔了。他突然彻悟过来，钱并不重要，重要的是老伴的健康。他向白小江倾吐自己的心声：我不再纠结于逝去的青春，不再想那些生生死死的事，不再唠叨你，陪你买菜，陪你逛街，你走哪儿，我走哪儿，我们白天、晚上，每分每秒都不离开。他们虽然没有刻意地去追求幸福，但却在生活中感受到什么是真正的幸福。我想，这大概就是那份夕阳情吧。王青的这种人生感受，令人欣慰，令人为之动容。

李福顺和齐慧这对中年夫妻，是我们十分熟悉的那种进城打拼的乡下人。在城里，他们的处境非常尴尬。丈夫摆摊卖煎饼，时常被城管撵来赶去，妻子临时做保洁工，今天东家，明天西家，挣点零钱补贴家用。与城里人经济条件的巨大反差，我们甚至会觉得他们有些卑微。白小江送齐慧一盒酸奶，竟使齐慧激动不已。送她个音乐盒，她会视为珍宝。能看一场公益电影，会使他们感到奢侈。他们心存念想，但念想是那么的微不足道：只希望在城里有属于自己的一室一厅住房，把老母亲能够接到城里来住，孩子能够在城里上学，将来不再像自己一样做保洁工。对他们来说，幸福是什么？妻子齐慧说，能住在大城市里，能和有文化的人打交道，能看见高楼大厦，能看见车来车往，可以坐公交，坐地铁，两人天天能见面，就感到十分幸福。他们的幸福观，令人心酸，发人深思。但是，他们的人生态度是那么令人感佩。他们朴实，善良。当白小江夫妻正为几十万元泡汤而焦虑之时，他竟热心送来一袋土豆，虽有点不合时宜，但其为人活脱而出。他们乐观向上，憧憬未来，身上体现出的正能量，使人心生敬意。尤其是，他们看着一幢幢大楼拔地而起，看着川流不息的车辆和人群，竟觉得这个城市有他们一份。他们自身的这种变化，体现出鲜明的时代精神。

张丽和佟冬冬这对年轻夫妻，为生不生二胎，竟然折腾了三场床前戏。似乎很无聊，很庸俗，很没意思，不像李福顺齐慧两口儿身上洋溢着一种道德力量。其实不然，小两口上不上床，承载的是一个贴近生活贴近时代的大

话题。自从国家生二胎政策放开以后,生不生二胎,生男孩还是女孩,一直是人们街头巷尾热议的中心。在作品人物身上,围绕二胎问题,明显地体现出两种人生观。对于张丽来说,疯狂地想要生一个男孩,她认为有男孩晚年就有了依靠,有男孩就可以延续血脉。我觉得,这正是二孩化放开以后,某些传统伦理观念的复燃。佟冬冬与此相反,他不想生二胎。是怕因生二胎影响自己的事业,耽误自己的前程吗?是怕生二胎经济负担过重,生活拖累太大吗?也许两者都有。事实是,小两口还是生了二胎,可是,是男是女,作品似乎没有交代。实际上,也无须交代。作品所关注的,是当事人对于生二胎的态度,是揭示二胎在他们心灵中所掀起的精神波澜。至于谁是谁非,不必评判,也许二者都有问题,那是另外一个领域的事情,与艺术毫不相关。在该剧中,二胎与幸福人生是紧密联系在一起的,张丽和佟冬冬这两个人物形象,会引发我们对于幸福人生的诸多思考。

剩女王思语谈情说爱的过程,充满情趣,富于精神张力。她先后约见过三个男人,分别是大叔男、鲜肉男、帅哲男。三个男人一个和一个不同,身上信息量极大,极有典型性。大叔男所谓成熟,条件好,把钱看得比什么都重要,唯独不知道爱情为何物,其势利人格,令人反感。鲜肉男那种矫情女态,其所谓爱情从吃开始,不吃就不知道爱情为何物的浅薄,低俗,平庸,使人讨厌。帅哲男与王思语的一番对话,像在做语言游戏,那种碰撞感,挑斗感,相互征服感,耐人寻味。这三个男性形象,都具有一定的认识价值和审美价值。尽管作品没有从正面描写王思语的爱情追求,但她对于爱情的态度,从三次约见中完全感受得到。而且难能可贵的是,作品对王思语婚姻态度的描写,是发展的,变化的。她说:"以前有标准,后来就没有了。其实你对未来对象设下许多标准,但最后与你牵手的往往是牵手之外的那个人。"什么是"牵手之外的那个人",即心中所爱的那个人。她的择偶标准的变化,同王青在白小江病床前的内心表白一样,体现的是她在追寻幸福人生的征途中,精神的收获,心胸的拓展。同时,也与张丽两口儿二胎生了男孩还是女孩无须交代一样,王思语究竟找了个什么对象,并不重要,重要的是,她使观众观照了她这种精神境界的提升过程。

该剧在结构上别具一格。主人公王思语作为剧作家,为创作一部名叫"四叶草"的话剧,不时地穿插于剧情之中,把包括自己在内的四个家庭的生

活,辍连在一起。四个家庭对于幸福人生的追寻,相互映衬,相互补充,五彩斑斓,诗意盎然。我们还可以把四个家庭的主人公以年龄大小承接起来,恰是一个人从年轻到老年的有机链条。每个家庭所呈现出来的幸福,也恰好是人生某个阶段的寻觅与追求,尽管每个家庭成员的身份各异。四叶草,据说是一种罕见的草。以它喻比幸福人生,可见幸福之珍贵。幸福是什么?就是白小江、王青老夫妻的夕阳情,就是李福顺、齐慧中年夫妇的美好向往,就是张丽、佟冬冬小两口的人生求索,就是王思语不断成熟的爱情思考。幸福是一种理念,是真理。它是每一个人的心中之梦。它像一盏灯,照耀着我们前行的道路。

 该剧关注现实生活,从看似平淡无奇的生活现象中,发现提炼颇具意趣的精神内容。这同一个时期以来,某些编剧总习惯于寻找重大题材,或以已有定论的文学作品来创作剧本相较,更值得点赞。什么是生活,更多指的是平凡的世界,在这个意义上,《四叶草》的作者,完全走在正路上。观看此剧,你会感到,作品中的生活形态,是如此不起眼,有的甚至会使你感到无聊,但在编剧张慕瑶的笔下,它们都蕴含了丰厚的人生意味,也体现出作者敏锐的艺术眼光和创作才华。

2018 年 4 月 12 日

本文原载于《陕西日报》2018 年 12 月 4 日文化版

幕外戏谭

把大写的"人"字刻在心里
——大型话剧《柳青》观后

由西安话剧院创作演出的大型话剧《柳青》,自公演以来,在社会上引起强烈反响。由于我是该剧的督导员,唐栋先生的剧本拿出来以后,我第一时间就拜读过,第一时间给予了点赞。现在的二度舞台呈现,导演付勇凡先生在忠于原作的基础上,使作品的精神内容得到突出而鲜明的升华。

观看该剧,不禁使人联想到朱熹的《观书有感》诗:"半亩方塘一鉴开,天光云影共徘徊,问渠哪得清如许,为有源头活水来。"一如半亩方塘的清水,作家柳青笔下的《创业史》究竟从何而来,显然源于人民群众生活实践的活水。但是,该剧并没有把创作的旨趣,聚焦在艺术与生活的关系上面,而是以柳青创作长篇小说《创业史》为依托,启示我们,作为作家艺术家,首先应该是把大写的人字刻在心里。

著名作家周作人在其《人的文学》中提出:"文学是人学"。柳青对这句话有其更为独到的见解,即文学当然是以人为描写对象的,而更为重要的,文学家必须是一个具有崇高思想境界的人。该剧让观众所观照的,就是柳青这棵青青之柳,是如何扎根于人民群众的沃土之中的。作品细致入微地描绘了主人公柳青由一个知识分子转变为一个关中农民的人生经历,展示了柳青的自我意识得以不断净化的过程,思想境界得以持续提升的过程,对现实生活的认识得以深化的过程,心灵得以渐次完善的过程。作品为我们塑造了一个在群众怀抱中成长起来的柳青形象,是该剧在艺术上最具有审美价值之所在,也是该剧的重要收获。如果说,柳青居住皇甫村深入生活,仅仅是为了创作《创业史》,那么,《创业史》第一部出版后,戏所表达的意味就应该完成了。可是,作品还继续描写了柳青在以后那个特殊年月,受冲

击、受迫害的情节。如果我们能够从柳青自我精神不断完善的角度来审视它，就会发现，不管是"大跃进"刮浮夸风，还是"四清"运动的极"左"思潮，抑或是"文革"时期被关进牛棚，他都能时刻保持清醒头脑，表现出铮铮骨气，正是他在完成了农民立场的转换之后，不改初心，守望真理的表现。

　　主人公柳青的精神演化过程，是由表及里，由浅入深，渐次推进的。长篇小说《创业史》的创作实践，使柳青深刻地认识到，要完成这部巨著的创作任务，自己必须得像个农民，必须树立起农民意识，化身于农民之中，走进农民的心灵里。于是，他开始从外表改变自己。我们看到，他出场时，叼着烟斗，头戴礼帽，架一副金丝眼镜，穿着十分洋气的米黄色背带裤。此后，他完全变了样，披上了对襟褂子，穿的是绺裆裤，圆口布鞋，头顶旧草帽，一根长杆旱烟锅插在裤腰后。在举止行为上，他归还了借来的猎枪，改掉了喜好打猎的习惯；学着像农民那样，圪蹴着说话；辞掉了按规定配给他的勤务员和小汽车。当然，他的这个变化，就像剧中人王三所说的，"外皮一样，瓤子不一样"。外貌像个农民，只是他从情感上精神上贴近农民的开始。他的进一步变化，是体现在日常生活的"向下"意识上。农民吃野菜，他便把从老家陕北带来的土豆送给农民，自己也吃野菜。农民住土坯房，他又把家搬到皇甫村的土庙里，以便接近农民。农民拾牛粪，他也不嫌牛粪脏。颇具戏剧性的是，他在农贸市场上向农民学习捏码子，实际上就是在努力地掌握农民特定的语言，特定的精神交流方式。这样，他就不仅仅是像个农民，而自身就是个农民了。他的农民身份的彻底确立，是其农民人格的最终形成，即想农民之所想，急农民之所急，把农民群众的事包揽在自己身上，毫无私心地与农民一起创业。他把《创业史》获得的一万六千元稿费，一分不留地捐献给皇甫村，就是他高大人格的具体体现。

　　柳青的精神演化，主要是在自身融入农民生活的过程中完成的，同时，主创人员还别具匠心地为柳青设置了三个对立面人物，对柳青的形象塑造起到了有力的陪衬作用。一个是其妻马葳。马葳和柳青之间，是家庭伦理观念和社会伦理观念的冲突。马葳作为家庭主妇，主内，顾家，表现的多为血缘纽带下的自然情感。柳青作为作家，精神是向外的，趋向于社会的，表现的多为时代感驱使下的大众情愫，国家情怀。精神境界的差异，思想观念的不同，致使马葳一而再，再而三想与柳青谈谈。有趣的是，要谈什么，柳青

心知肚明,却总在夫妻情感的遮掩之下予以回避。令人动情的是,待马葳辞世之后,他幡然悔悟,竟想到要同马葳谈谈,但为时已晚。从马葳想同他谈谈,到他想同马葳谈谈,人物情感的翻转变化,感人至深,颇具韵味。另一个是文学爱好者黄文海。黄文海同柳青的精神差异,集中表现在对文学的认识上。柳青偶遇黄文海,好有一比,前者就像宏深的大海,后者犹如清浅的水池。黄文海的轻浮,浅薄,与柳青的深沉,真诚,形成鲜明对照。他们创作的作品,哪个是从水管里流出来的水,哪个是从血管里淌出来的血,泾渭分明。它暗示观众,真正优秀的文学作品,就像庄稼是从肥沃的土地里长出来的一样,是脚踏实地,由一颗大写的灵魂外化出来的。黄文海是个小人,柳青那么真诚地待他,他在"文革"中反陷柳青于不义,显然与他的渺小人格有关。经由黄文海这个人物形象,会使我们从反面深刻地认识柳青,了解柳青的创作,理解柳青在生活中实现精神教化的行为动机。还有一个是老战友韩健。柳青和韩健这两个人,其分歧主要体现在思想观念上。是像柳青那样,坚持实事求是,按照科学规律办事?还是像韩健那样,遇事脱离实际,见风使舵,投机官场?作品通过二人的几次交道,使人物性格活脱而出。在作品中,有一件道具,即那件当年从日本人手里缴获的大衣,就颇具意味。那原本是韩健送给好友柳青的战利品,后来两人见面,韩健还曾经以开玩笑的方式,试图索回,被柳青笑拒。可是,后来两人都进了牛棚,当柳青要拿这件大衣为韩健御风防寒的时候,韩健竟因此物与日本人有关,怕遭政治牵连而否认此物是自己的。一件小事,不同人格,不言自明。上述三个人物,从三个不同的维度,有力地衬托出柳青着眼于下,融入群众,走进群众心中的崇高理念。

 柳青属于过去,更属于现在和未来。该剧塑造的柳青这一艺术形象,不仅对于广大文艺工作者的精神建构具有重要意义,而且对于整个社会各行各业各个阶层的人都不无审美价值。柳青精神将随着话剧《柳青》的演出,在新的时代放射出新的光彩。

 本文原载于《陕西日报》2018年11月30日"秦岭"副刊

第二辑

九月榆林君须记,最是硕果累累时

——第八届陕西省艺术节剧目述评

九月的榆林,秋高气爽,天蓝水清,五谷丰登,硕果累累。在这金黄的季节,第八届陕西省艺术节在这里隆重开幕。连日来,来自三秦大地的30多台剧目同时在榆阳区、靖边县、神木市、佳县等地相继参演。剧种包括秦腔、眉户、汉剧、晋剧、豫剧、花鼓、弦板腔、话剧、舞剧、山歌剧、花灯戏、同州梆子、儿童剧、音乐剧等,数量之多,品种之全,规模之大,质量之高,创陕西历届艺术节之最。所有剧目均为近三年来新创。尤其是诸多县级剧团踊跃参演,形成本届艺术节一大亮点。透过这些剧目,可以深切感受到时代前进的风貌,幸福生活的旋律,人们精神的变化,社会风气的向好。概括起来,具有六大特点:

一、关注现代题材,反映时代精神

我们处在一个追梦逐梦的时代。艺术节许多剧目,目光聚焦现代生活,通过塑造活生生的舞台形象,再现人们追求幸福生活和美好理想的精神历程。由蒲城县戏剧学校、蒲城县剧团联袂创作演出的秦腔现代戏《李仪祉》,饱含深情地描绘了水利专家李仪祉响应祖国召唤,从海外归来,救民于水火的悲壮人生。他的献身精神,百姓情怀,可歌可泣,令人敬仰。他壮志未酬,事业未竟,其中原因,发人深思。由西安市豫剧团有限责任公司创作演出的豫剧现代戏《秦豫情》,以20世纪40年代初大饥荒为背景,讲述大批河南难民,背井离乡,逃难陕西,白手起家,谋生创业的故事。河南人的勤劳,朴实,善良,三秦汉子的厚道,宽容,直率,使该剧充盈着一种浓浓的暖意,一种炽

热的诗情。主人公小勤那种不畏艰苦,自强不息,百折不挠,勇于担当,乐观进取的扁担精神,令人久久不能忘怀。由陕西人民艺术剧院有限公司创作演出的话剧《灯火阑珊》,讲述主人公韩文虎及其儿女亲家几代人,在长达半个世纪的漫长岁月里,为祖国开发石油天然气资源的故事,再现了在特定的社会环境中,他们的工作与生活,精神与情感,命运与追求。剧中人那种无私的大爱情怀,那种令人内心纠结的骨肉亲情,那种人与人之间独有的纠葛恩怨,那种史诗般血脉贲张的时代生活,给人留下深刻印象。由宝鸡市戏曲剧院有限公司创作演出的秦腔现代戏《清水湾》,通过村长王三宝招商,在轻松幽默的氛围中,表现了主人公为实现山清水秀的聪明智慧。他那可爱的喜剧性格,使人感受到一种生活的和谐气氛与宽松的社会氛围。该剧一反以往剧目中书记一贯正确,村长常犯错误的叙事模式,体现了基层干部工作上相互协调的新型人际关系。尤其是由乾县人民剧团、乾县弦板腔剧团创作演出的现代戏《迟到的忏悔》,描写主人公李耕田面对犯下重罪的贪官儿子,在夫妻情、父女情、父子情、祖孙情的交织与碰撞中,其精神不断升华,并促使其子心灵回归的过程,表现了一名老共产党员持节守志,永葆青春的革命本色。主题之新颖,视角之独特,意蕴之深刻,应是陕西近年戏剧文本创作的重要收获之一。

二、历史故事新编,承续民族传统

不少新编历史剧,虽然讲述的是历史故事,却意在穿越时间的隧道,与现实生活相通,与今人进行心灵对话,承续民族文化血脉。由西安秦腔剧院有限责任公司创作演出的新编历史剧《司马迁》,涉及一个颇令人玩味的话题:文道与王道的冲突。作品细致入微地描写了司马迁的文道遭遇汉武帝的王道时深入灵魂的矛盾纠葛,深刻地揭示了司马迁与汉武帝两人带有普遍人生意味的精神演变,成功地塑造了司马迁在生死历练中光彩照人的形象。作品的一个重要启示就是,要说真话,说实话,真办事,办实事,不因察上峰之言,观上峰之色,而失掉文心与文胆。由陕西省戏曲研究院秦腔团创作演出的新编历史剧《大唐玄奘》,以唐高僧玄奘赴印度取经为线索,展现了玄奘克服重重险阻,一路向西前行,绝不东退一步的人生壮举。他的那种为

了追求真理、九死一生犹未悔的精神,那种无论何时何地心怀慈善、宽阔高远的宗教情怀,那种持守信仰、不为物欲所动的高贵品质,那种生死关头、宁可舍弃生命、也要守护真理的大无畏境界,无疑是我们民族实现复兴之梦的宝贵财富。由陕西省戏曲研究院小梅花团在闭幕式演出的秦腔历史剧《诗圣杜甫》,以逐渐走向衰亡的大唐为背景,描写了杜甫忧国忧民的一生,表现了一代诗圣的士人情怀和爱国主义精神。该剧创作较早,原名《杜甫》,此次参加"八艺节",做了重大修改,强化了诗的韵味,突出了杜甫的人文主义情怀。由陕北煤海艺术团创作演出的音乐剧《余子俊》,作为本届艺术节的开幕式,浓墨重彩地塑造了明代延绥巡抚余子俊的光辉形象。作品讲述的是曾经发生在榆林这块土地上的人和事,展现的是榆林的黄土大漠,奇山秀水,人文古迹,但是它所体现的魂魄,情感,韵味,分明是我们民族的写照。经由这个人物,可以使人联想到历史上更多的民族英雄;经由这个音乐剧,能够感受到历代英雄的精神正在华夏大地广泛播扬。

三、呼唤传统道德,促进社会和谐

透过艺术节剧目演出,会欣喜地发现,传统道德备受关注,孝亲文化得以光大。由商洛山花艺术团创作演出的花鼓戏《紫荆树下》所呈现的生活,是每个人都可能遇到的家长里短且感同身受的事情,置身于特定情境中的人物那种忠信诚朴的情愫,久久萦绕于心,令人激动不已,透过个性化的人物情感,使人能够深切地感受到我们民族某种深厚而博大的道德力量。作品所体现的审美取向,在人人都围绕着金钱打转的今天,弥足珍贵。家事国事,本同一理。作品所表达的家和万事兴理念,更具有超越题材本身的普遍意义。由韩城市人民剧院有限公司创作演出的眉户现代戏《亲情》,以强烈的人文关怀意识,讲述了一个不孝儿媳,将公公婆婆赶出家门又接回来的故事。中国传统戏曲中此类故事随处可见,可是,该剧中的这个儿媳从精神出轨到心灵回归的情感流程,具有不可多得的观照意义。作品展示这位儿媳的丑行与向好,显然是对其道德沦丧的无情斥责,同时又表达了对传统孝亲文化的热切呼唤。由榆林市戏曲研究院创作演出的眉户现代戏《陕北人》,其主人公形象与上述那位儿媳截然相反。主人公那种理解人,宽恕人,忍让

人,包容人之善心,被揭示到极致。他开车遭遇一位老人碰瓷,明知是老人一时产生的邪念,就是不愿戳破,不愿揭穿。他以自己的宽宏,为犯错之人保留了一份高贵的颜面。这个形象的不凡之处在于,他以一颗爱心,不仅帮助老人疗伤治病,康复身体,而且以自己的一颗尊老爱老之心,春风化雨般的感化了老人,治愈了老人的心病,唤回了老人精神的一时缺失。作品主人公与其说是陕北好人,毋宁说是中国好人,因为我们从这位好人身上,感受到我们民族的某些良善品质。同类作品,还有由柞水县剧团创作演出的《孝义川》。柞水县在历史上曾叫孝义县,可见它应是孝义文化的发源地之一。以传统戏剧样式弘扬地方文化意蕴,是该剧的一大特色。

四、创新内容形式,制作少儿精品

参加本届艺术节的三台儿童剧,是从众多申报参演的儿童剧中筛选出来的。它们精神意蕴各不相同,风格迥异,但共同特征是,从培养民族传人的高度出发,努力创作内容新颖,形式活泼,为儿童喜爱的艺术精品。由西安演艺集团儿童艺术剧院有限责任公司创作演出的民俗儿童剧《二十四个奶奶》,把农历的二十四节气和作品人物浑然联系在一起,体现出一种天人合一的文化旨趣。该剧所描写的是,小主人公翔翔随住在乡下的奶奶生活一年,其身心逐渐融入乡野田园的精神情感流程。那是一段充满诗意的童年生活,一段韵味无穷的乡村记忆。它启示人们,要在广阔的自然社会环境中,拓展孩子的视野,培养孩子的性格,丰富孩子的心灵,唤醒孩子充满生气的自由性情。该剧一反儿童剧长期形成的某些情感模式,注重从内容出发,结合儿童特点,突出儿童玩耍的随意性特征,看似不大讲究,甚至有点儿粗糙,其实是更具艺术性的审美追求。由陕西省民间艺术剧院有限公司创作演出的儿童剧《天鹅公主》,自《天鹅湖》改编而来,描写恶魔猫头鹰将美丽的公主变为一只白天鹅,王子在松鼠等众多小动物的帮助下,寻找到能够制服恶魔猫头鹰的"七星草",终于恢复了公主的美丽。其惩恶扬善的内容,可以说是儿童剧永恒的主题。令人惊羡的是,该剧的舞台呈现,在继承传统的基础上,锐意创新,集真人、木偶、皮影于一台,熔舞蹈、魔术、杂技为一炉,LED屏幕影像与舞台演出无缝衔接,天空、地上、水下浑然一体,浪漫与唯美有机

结合，表现手段丰富多彩，极富观赏性。还有宝鸡市艺术剧院有限公司创作演出的儿童剧《保卫萝卜》，描写一群小兔子，为保卫自己的萝卜，同凶恶的白狼狗巧妙周旋，最终取得胜利的故事，意在鼓舞小观众，面对困难不低头，遭遇挫折不气馁，提高用理性、正义、善良之光驱除黑暗的勇气。该剧舞台呈现生动活泼，幽默风趣，尤其是活用了许多耳熟能详的儿歌，大大增添了作品的儿童情趣。

五、再现丝路风情，抒写民族情怀

在本届艺术节上，涌现出两台以丝绸之路为题材的舞剧，可以说是陕西多年来舞剧创作的双峰之作。一台是由陕西省歌舞剧院有限公司创作演出的《丝绸之路》，一台是由西安歌舞剧院有限责任公司创作演出的《传丝公主》。前者以其现代意识标新立异，后者则以守望传统独树一帜。舞剧《丝绸之路》彻底颠覆了"剧"的讲述方式，以穿越上下千年的广阔视野，将丝路上的各色人等置于同一条路上。剧中所设计的七个"者"，几乎涵盖了人类行走在丝绸之路上的所有身影。作品不仅展示了他们是人类物质生活道路的开拓者和创造者，还表现了他们丰富而多元的精神和情感。该剧内容与形式高度统一。在与外界完全隔绝的环境中，无论是上述七"者"中的哪种人，无论是哪个朝代的上述七"者"，那种不屈不挠的意志，那种饱受磨难的人生感受，以及处于绝境依然对未来充满希望的坚定信念，最好的表达方式应为舞蹈。与《丝绸之路》相较，《传丝公主》大异其趣。它以富于民族特色的艺术手段表现民族精神赢得观众。首先，它讲述了一个与丝绸之路息息相关的动人故事，其中的人和事，在有关的历史典籍中均有记载。这就大大增强了作品内容的真实性和可靠性，充分表明丝绸之路的开拓是中华民族襟怀寰宇的伟大创举。其次，作品所塑造的主人公李宁儿形象，灵动可爱，聪慧感人。其优美的舞姿，细腻的情感，个性化的性格，使人强烈地感受到我们民族那种开放的视野，博大的心胸，包容的情怀，和合的精神。在艺术上，该剧注重从传统文化中提炼合适的艺术形式，看似不那么现代，其实是一种了不起的创新。此外，由西安市长安区剧团有限责任公司创作演出的新编历史剧《班超息兵》，再现了班超作为一名军事家、外交家的大智大勇和

宽广胸怀。从班超身上所体现的民族团结思想,环宇和平理念,是当年丝绸之路畅通的重要保障,更是如今丝绸之路沿线国家共同发展繁荣的切实保证。值得提及的还有泾阳县人民剧团、西安秦腔剧院三意社联合创作演出的秦腔现代戏《骆驼巷》,描写泾阳茯茶工艺的传承,蕴含的却是茶马古道的意蕴。其旨趣与党中央"一带一路"建设的思想,是相通的,互鉴的,契合的。

六、特殊女性形象,独特人性情感

艺术节上有几台以女性为题材的剧目,所描写的生活领域比较特殊,人物形象比较独特,精神情感比较少见,有必要单独评说。由神木市剧团创作演出的晋剧现代戏《母殇》,描写的是一位慰安妇的悲惨人生。作品主人公枣花于新婚之际,被日军抢走做了慰安妇。她在被强暴并怀孕之后,伺机手刃日军少佐龟田,逃出了魔掌。但噩梦远未结束,她生下一子,一辈子在白眼相待的环境中生活,直至最后自裁,离开人世。在枣花这个人物身上,有两方面东西刻骨铭心,发人深思。一是慰安妇的悲惨遭遇,为枣花的心灵蒙上一层阴影,终生挥之未去。按说,在那特定情境中,最理解枣花的是秋根,他处处护着枣花,但是枣花始终对他紧闭感情的大门。原因是,她认为自己不干净。"我不干净",就是慰安妇为她留下的精神后遗症,这本身就是对日军暴行的血泪控诉。二是由于她的慰安妇经历,几十年经受来自各方面不公正的待遇,显然是她慰安妇悲惨遭遇的延续。她的孩子是在异样的眼光中长大的,她也是在紧闭家门,自觉无脸见人的心境中煎熬度日。她最后走上绝路,与村中诸多愚昧的"看客"不无关系。她走了,给人留下的是不尽的思考。由商洛市剧团创作演出的花鼓现代戏《疯娘》,描写的是一位精神异常的女子,流落荒野,被一穷苦残障之人收留为妻的故事。疯娘生子之后,因为智残,婆母时刻设法使她远离孩子,甚至将她弃之于野,永远消失。她的孩子更是与她情感隔膜,陌同路人,极少与她接近。作品力图表现的,就是疯娘并没有彻底疯癫,她也许有些神志不清,但是,埋藏在她心灵深处的那份亲情,那份母爱,一直潜在。她可能忘却了许多事情,忘记了身边的许多人,可是,永远忘不了自己的儿子。这大概就是潜意识吧!由于这种潜意识的存在,她才会一次又一次地回到她的儿子身边,才会不顾生命危险,为

儿子去采摘那颗甜美的野山桃。她滑落山崖,悄无声息地走了,但那份母子亲情永远在山间回荡。令人感到欣慰的是,她的这种母爱,终于感化了儿子,感动了婆母。如果说,这种爱的意识,是作为母亲的天性,那么,《疯娘》便是献给女性母爱的颂歌。由陕西当代实验话剧研究院创作演出的话剧《终身成就奖》,描写一位患有老年痴呆症的女演员,在85岁高龄时,获得终身成就奖。她于激动之余,回忆她的艺术人生,其深长韵味,令人心情十分复杂。该剧的舞台呈现极富创造性。本是一个独角戏,主创人员采用意识流的手法,将主人公当年所扮演的每个角色组接在一起,并外化在舞台上。通过年老的主人公与角色的心灵对话,使观众从中感受到一位老艺术家百味俱陈的艺术生涯。该剧的舞台呈现,灵动活泼,特别是每场戏结束,类似于歌队的一群男女青年上场,以具有强烈撞击力的现代舞蹈,深化作品的内容,起到了画龙点睛的效果。上述三台剧目,似乎另类,因为另类,才自有其独特意义存在。

　　本文所述评剧目,远未涵盖本届艺术节参演剧目的全部。如歌舞剧《孙思邈》、秦腔现代戏《柳青》《锦阳星火》、眉户现代戏《枣花香》、汉剧《风雨赵家楼》、民歌剧《街灯》、花灯剧《闯王寨传奇》等剧目,均以其丰富多样的舞台呈现,显现出各具风采的审美价值。由于篇幅所限,不再赘述。剧目的百花齐放,推出了一大批艺术新人,拯救了众多稀有剧种,尤其是艺术节首开我省在基层城市举办艺术节之先河,这对于促进地方文化艺术的发展繁荣,无疑具有深远意义和作用。艺术节虽然结束了,其艺术精神将随着时代的发展,不断发扬光大。

　　　　原载于2017年11月14日《中国文化报》,2017年第6期
　　《当代戏剧》,2017年第6期《艺术界》

第三辑

读稿札记(一)

阳春三月,菜籽花黄。由陕西省戏剧家协会、安康市文化文物广电局主办,安康市文艺创作研究室协办的"2014陕西省小戏小品创作研修班"在秀丽山城紫阳县举办。名曰"小戏小品研修班",其实还研讨了8个大戏剧本。以下是笔者对8个大戏剧本的简评文字。

一、现代戏《秋雷》

《秋雷》(编剧 李志鹏)讲述了这么一个故事:抗日战争时期,日本侵略者在对我国进行武装侵略的同时,企图对我民众实施文化渗透。以戏班"龙箱主"龙珠、龙泉、二月兰、一串红、伶仃爷为代表的一班艺人,用自己独特的斗争方式,粉碎了敌人的阴谋,唱响了一曲可歌可泣的守护民族文化传统的悲壮之歌。

这个戏的内容形式都很新颖。在近年来以抗日为题材的剧目中,一般都是描写日军对我进行武装侵略,而涉及日军对我民众实施文化渗透,我国人民以民族文化抵抗这种文化侵略,还很少见。作品中的那一班艺人,不管是二月兰、一串红,还是龙珠、龙泉,抑或是伶仃爷,每个人与敌人交锋的方式,都是独特的,带有个性特征的。由于情节的个性化,几个主要人物,形象鲜明,生动可爱。

与之相关的是,整体作品弥漫着艺术家独具的乐观主义精神。玉海棠中弹后不久身亡,龙泉和伶仃爷被日军枪杀于老槐树下,龙珠及其两个女儿葬身火海,其结局极其惨烈,但让人更多感觉到的是这个英雄群体的一种智慧、幽默、旷达、豪迈。作品读来并不感到沉重压抑,而使人感到扬眉振奋。

既表现了中国人民面对强敌的大无畏英雄气概,又体现了作为艺人所特有的处事方式和思维特征。

作品结尾很提神。伴随着阵阵秋雷,作者以浪漫主义手法,将几个主要人物的英雄形象进一步放大,与日军那种恐惧,空虚,阴暗的丑恶面目形成对比,使得作品的精神意蕴更加凸显,更加强烈。

二、现代戏《闪光的青春》

剧本《闪光的青春》(编剧黄振琼)讲述的是两个大学生村官的人生际遇。他们一个叫徐诚,一个叫孙亮,两人同时受镇长指派,到抗洪救灾前线拍摄宣传资料。徐诚为了营救一名落水女孩,奋不顾身,在洪水中将女孩托出水面,自己差点儿被洪水卷走。这感人一幕,恰被孙亮拍摄下来。就是这张照片,产生了巨大的宣传效应,孙亮因此受到领导表扬。而徐诚呢,由于孙亮有意隐瞒了能够看得见徐诚救人面孔的照片,所以无人知晓,且丢失了相机,反而受到领导的批评。后来,是照相馆老板披露了真相,徐诚这位无名英雄才浮出水面。

这个题材可以表现一种可贵的人生体验,即在社会生活中,有时十分珍贵的、值得赞颂的、应该予以肯定的东西,就像徐诚在水下托举那位女孩一样,恰恰被淹没;相反地,某些轻浮的、浅薄的、甚至应该谴责的东西,反而受到青睐。这个戏将这种非常奇怪的人生现象,通过艺术形象表现出来,供人观照,具有一定的现实意义。

遗憾的是,编剧创作功力尚显薄弱,精神层面该表现的东西,没能深刻地表现出来。在此,我想做两点提示:第一,戏剧不是由演员讲故事,而是演故事。每场戏,要注意为人物提供具体的情境,在此情境中人物分别在想什么,各人带着各人的具体想法去行动。于是人与人之间就会产生错综复杂的纠葛和矛盾,推动情境的变化,同时情境的变化,也推动人与人之间的特定关系不断向前发展。故事进行完了,人物的行动也就结束了,自身精神上的东西也就都表达了。这个戏还没能让人看到一个让人物进行自我表现的场次。第二,要注意艺术作品的两个倾向:一是脱离尘寰的倾向。艺术作品描写生活现象,目的并不在这种生活现象本身,而是借助于它表现人精神和

情感。一是留恋生活情节细节的倾向。一台戏，就是在某种精神意蕴的灌注之下，由诸多密集的情节和细节组成的。这些情节和细节，有它独立的审美价值。它们不为别的东西而存在，否则，会使作品容易滑向概念化的路子。舞台上拉人眼球的，就是那些情节和细节，人物在特定情境中的一招一式，一举一动。

关于这个剧本，应该出戏而戏却没能充分地写出来，究其原因，与上述有点儿大而无当的题外话不无关系。

三、新编历史剧《班超》

新编历史剧《班超》(编剧宋文宪、张秋里)，唱词晓畅雅致，结构缜密完整，情节编织严谨，人物设置考究，体现出作者比较扎实的编剧功力。

该剧的时代背景是匈奴伺机进犯我西域之地。主要事件有两个：一是班强新婚之后英勇牺牲；二是皇上诏命班超回朝。匈奴对西域有狼子野心，班超心知肚明，因而对其心存戒备。班超回不回朝，作品是运用妻儿灵魂外化的手法，表现班超纠结犹豫的复杂心态；尔后女儿百姓继续挽留，尤其是儿媳黎弇以死相谏，他才留了下来。最后一场，大败敌兵。

基于上述提纲式的提示，剧本还有一些话题值得探讨。比如，作品在精神层面究竟要写班超的什么东西，还不清晰。他在西域那个特定的环境中，想干什么，有何目的，干了何事，其主动性不够。班强和黎弇的婚事，好像与班超关系不大，让人感到对于班超仅是个偶然和意外，这就从客观上将班超置于事件之外了。婚庆之日，里里外外张灯结彩，班超会不会心存隐忧？因为作为父亲，作为军事统帅，只有他能够深切地感受到，那是一个十分恶劣的战争环境，随时都存在生命危险。事实是，匈奴进犯，非得班强出征不可，班强也恰恰在这场战争中牺牲了。这样，事件就与班超联系了起来，班超在这一事件的发展过程中就有了表现某种精神的意义。再比如，班超镇守西域有功，升迁了，诏他回朝，这也许是实情。但作为艺术形象，总觉得震撼力不够。假如把回不回朝置于一种特定的冲突之下来写，可能会出现另外一种效果。一方面，西域的危局的确离不开班超，这是他终于能够在民众和亲人的劝阻之下留下来的最根本原因。另一方面，不回朝是抗旨行为，这是他

内心纠结要离开西域的根本原因。这就把班超放在了一个十分艰难的人生处境上。这样,会与历史事实不相符合。我觉得,新编历史剧,必须对历史进行新编,不新编,是无法创作出艺术作品的。

班超在西域,长达几十年,作为一个人,他也想全家幸福平安,生活美满祥和。然而,他失去了妻子,失去了儿子,失去了晋升的机会,而且还可能受到惩罚,尽管他写了血书,也曾感动了上级,但他精神上的磨砺和人生体验是刻骨铭心的。他会发出怎样的人生慨叹? 他的一生,付出很多,而没有得到任何功利性回报,仅这一点,就有广泛的社会意义,会给观众带来超越题材本身的许多思考。当然,这一切,是必须用情节和细节表现出来才行。

四、话剧《小巷深处》

《小巷深处》(编剧南璐)这个剧本,讲述的是几位年轻人的爱情和生活,理想与追求。情节,人物,语言,颇有年轻人清新,青春,时尚,靓丽的特点。但要注意,人物关系的变化,是在人的情感变化,价值观念变化的基础上发生的,应重视精神情感过程的展示。这个过程,既是情节发展的过程,又是人自身情感观念渐变的过程,更是心灵对话的过程。大学生刘薇薇由与社会青年赵磊有恋爱关系,到走向李鑫喆这个情感流程,要一层层、一步步细致地去揭示,去描绘。如王晓娜丢了一块表,怀疑是与她同宿舍的刘薇薇拿走的。这个情节和冲突,以直观形式出现为好,假如改成让王晓娜用嘴顺便说出来,意思就不大了,因为那是刘薇薇思想发生变化非常重要的因素。李鑫喆的情感,从王晓娜身上转移到家境贫寒的刘薇薇身上,这个过程也要细致地去揭示和展现。他是富家子弟通常所具有的那种庸俗做派的叛逆者。他的这种叛逆以及成长过程,是在同刘薇薇和王晓娜的交往中逐步完成的。王晓娜家庭富有,身上更多地沾染着庸俗气息,浅薄意识。这个人物可以使我们的许多年轻人,反观到自己身上的某些精神垃圾,引发我们思考许多社会问题。赵磊这个社会青年,是从精神上被人摔倒在地的人。他所遭受的打击极其痛苦,是巨大的。应描写他如何从精神的深渊一步步挣扎着走向人生的光明。他的人生希望,与刘恬恬有很大关系。他的情感生活遭受挫折,是刘恬恬关照他,帮助他,给了他许多慰藉。赵磊是被刘薇薇抛弃之人,

刘恬恬却从赵磊身上发现了许多闪光的东西,许多作为女孩子感到可靠和安全的东西,这也是她能够慢慢走向赵磊终于与赵磊结合不可忽视的情感因素。总之,这个作品所表达的是几个青年人从物质的束缚和禁锢中解脱出来的对于自由精神的追寻,作品细致地描写这种追寻的痛苦与欢乐,曲折与抗争,是其审美价值所在。

五、现代戏《果熟时节》

现代戏《果熟时节》(编剧谭昭文、金刚),有喜剧味道。生动的情节,生动的细节,生动的人物关系,生动的故事结构,生动的语言对话,始终比较吸引人。

这个戏内容与现实生活贴得很紧。目前,上上下下正在大兴联系群众之风,调查研究之风,为民办事之风,改善民生之风。之所以如此,正是因为在广大基层存在着许多不良风气,给群众生产生活以至于精神上,造成了极大伤害。该剧以一位新任县长改变作风,微服私访,深入基层,了解下情为主线,在乡镇干部,村主任,村民之间,演绎出一系列耐人寻味的故事。随着故事情节的展开,我们与这位新任县长一起体察目前农村所存在的隐忧,一起聆听广大群众的渴求与呼声,一起反思某些恶习与积弊的深刻渊源。乡镇领导接待上级的情节,某些干部勒索威逼村民的情节,尤其是各类人对于新任县长的误会,使作品充盈着一种精神张力,体现出一种普遍意义。

主要人物形象朴实可爱,但有的细节描写过分。贾县长骑一辆自行车,竟被人怀疑是药贩子。他到基层不住在镇上,竟待在田间小庵。当然,把他描绘成普通人,很好,但别写过了。他的自行车,啥都响,就铃不响,太过时,且陈旧,骑个电动车,行不行?现在许多农民下地干活,都骑摩托开汽车。村民怀疑他是药贩子,像对待坏人一样,把他押到村部去,也过分了。他深入田间地头搞调研,似也可信,但把村财务的所有账本都拿到那个小茅庵彻夜核查,也让人感到失真。那位乡长想调回县上工作,新任县长心系民生的精神,应对他有触动。因为只有把心思真正转到民生上来,在哪里工作,干什么事情,都是一样的。村长根柱威逼杠子交钱,不妨把情感写得复杂点

儿。作为村干部,他也是处在社会最底层的人物,各种时弊,会有同感,只是作为村长,有催款任务,出于无奈罢了。

不管是县长、乡长、村长、村民,要注意克服人物的简单化倾向,使人物的精神世界更丰富,更深刻,更可信。比如贾县长,人误解他,应该是他的收获。因为他毕竟从这种误解中,了解了生活真情,砥炼了精神情感,深化了人生体验。

六、现代戏《磨道弯弯爱深深》

现代戏《磨道弯弯爱深深》(编剧车雪亮)力图描写一曲大爱无疆的颂歌。这里的"大爱",有婆媳之爱,友朋之爱,兄嫂之爱,夫妻之爱。无论处于哪个层面之爱,都不同程度地体现出一种优秀道德品质。

这种爱,主要是通过司空见惯的三角恋爱关系来表现的。主人公石花的丈夫在外打工,出于一颗道义之心,与朋友的妻子玉莲相恋,欲与石花分手。在这种情况下,石花恪尽孝道,伺候婆母,撑持家计。后来,丈夫携带玉莲回来帮助石花办厂,并说明自己为什么与玉莲相爱的原因,得到了石花的谅解。同时,石花的所作所为,感动了丈夫的弟弟建民,最后两个人走到了一起。

由于某种道德上的缘故,引起婚姻关系变化的作品,此前我也读到过,如剧作家党小黄创作的《黄河浪》即是。这种作品的特征,就是人物之间的冲突,是属于正确与正确之间的冲突,用黑格尔的冲突理论来讲,就是正义与正义之间的冲突。他们虽然在发生冲突,但并不是情感上的真正破裂,只是为了某种精神上的更高追求,而放弃了自己的爱情。

鉴于此,作品应注意以下几点:1.石花的丈夫建良与玉莲走到了一起,是在一种特定情境下带着一种道德上的高尚发生的情感行为。建良这样做,内心应是十分纠结的,因为他走向玉莲,并不意味着不爱石花。他会觉得对不起石花,精神上十分复杂。2.建良来信渐少,石花会觉得蹊跷,因为她同丈夫建良是心心相爱着的。建良提出分手,她会感到意外,不可置信。待她真真切切地感到已经是事实的时候,于是,她会恨他。等到她弄清了事情的真相,她又理解了他,也理解了玉莲,包括理解了玉莲携带着资金前来

帮她办厂。3. 兄弟建民是逐渐爱上石花的,这其中就包括作为儿媳,石花对她的婆母十分孝顺,使建民受到感动。但注意不要把所有的好品德都往主人公身上贴,石花她就是一个处于特定情境中的普通人,做着自己应该做的事。一个人,什么优秀品质都集于一身,就虚假了。

这个戏有一个很重要的支点,即建良与玉莲结合,要让人觉得是应该的,可理解的。现在的情况是,玉莲的丈夫为了救建良而付出了生命这件事,还不至于使建良抛弃妻子而与玉莲结婚。这个问题解决不好,作品就难免存在生造之嫌。那么,怎样才能使这个支点牢固呢?应该有能够体现超越爱情比爱情更高尚的精神意义才行。

七、现代戏《范紫东轶事》

《范紫东轶事》(编剧张英)所描写的事件,时间跨度长达四五十年。作品选取了范紫东一生几个最具代表性的事件,表现了范紫东持守民族大义,心系百姓疾苦的道德情操,赞颂了范紫东高尚的人品人格。这个作品最为可贵的一点,就是能够将主人公的戏剧活动,紧密地同社会生活相结合,同时代精神相结合,同人生实践相结合。在当时剧烈动荡的社会背景下,主人公的一系列行为,显示出强烈的社会意义。整个故事情节,风风雨雨,惊心动魄,很吸引人。当然,作品并不都给人一种喘不过气来的紧张感,有些场次还是挺有情趣的。如范紫东与夫人许梦霭的结合,将两人的恋情同戏剧创作巧妙地穿插在一起,既体现了一种妙趣,又具有作为一名戏剧家潜身于戏剧创作的特点。

这个戏的缺陷,我以为有两点:一是不大注意主人公范紫东情感塑造的完整性。他从乾州是如何到键本学校的,从键本学校又是什么原因到武功的,都缺乏交代。这种不清晰的人生经历并不是一定要交代,而是不交代,会影响到范紫东精神的完整性。假如说,从乾州到键本学校,人家当局觉得你这个人留在衙门是个害,贬你去办学;作为范紫东,就应该是,我虽受贬办学,并未挫吾之志,依然从事正义事业,这样,他的精神就有了连贯性。再比如,从武功到易俗社,是我范紫东主动提出不干了,体现的也是一种精神上的提升。情节不能一个一个平摆在那里,要起一种人虽受贬,精神却不断在

升华的作用。背景变了,事件变了,人的精神持守未变,而是在深化,人的精神就会体现出一种不断成长和强化的流动感。二是范紫东毕竟是一个戏剧家,作品似乎写范紫东革命活动较多,戏剧活动较少。将一个戏剧家的艺术特征有点儿淹没在革命活动里面,不能不说是个遗憾。

八、新编历史剧《鸟迹寻踪》

《鸟迹寻踪》(编剧蒋演)说的是一位名叫冯峻的山野书生,发现了仓颉造字的遗存鸟迹。鸟迹所在地华洛县于是不平静了,各级官员都借鸟迹搜刮钱财,搞得民不聊生。冯峻一气之下,怒而损毁了鸟迹遗址。此事震动朝廷,皇上就派一位名叫庞屹的大臣去追查此事。这就是这个戏所写故事的大概背景。

作者在这里锐敏地发现了一个社会问题,即在发展旅游经济的今天,有的文物点的发现,给文物所在地带来的不是经济的繁荣,而是沉重的负担和灾难。这样一个精神内容,就决定了庞屹在调查这一事件真相过程中,会遇到各种阻力和障碍。围绕着调查事件的真相,庞屹必然要与图谋钱财的人和事,展开揭露与捂盖子的矛盾行程。遗憾的是,作者没有顺着上述思路写出它的复杂性,曲折性,进而表现主人公的精神境界。

问题还不仅如此,作品中途笔锋一转,又牵扯出一个新话题:由于损毁鸟迹,朝廷的王大人忽然心里起窍,要造假鸟迹,捞取钱财。作者在这里把两个话题混为一谈了,即一个是鸟迹的发现,搞得当地民不聊生,一个是鸟迹被毁,有人想趁机造假捞钱。前面那个话题,序幕就提出来了,后面这个话题,是半道所产生的。尽管两者带来的都是民不聊生,却并不是一回事。如何把两者统一在一起,至少在序幕或第一场,就让王大人有造假的想法。这样,庞屹调查鸟迹事件的过程,实际上就是庞屹同王大人一个要揭一个要捂的斗争过程。把王大人的文物造假,作为发现鸟迹所出现的社会问题的一个表现,作品前后就统一了,也更有戏了。

此外,不管冯峻出于什么意图,毁坏文物,无疑是犯罪。因此,作品最后留下一个争论不休的悬念,即冯峻究竟是不是罪犯的问题,似无必要。出于好心不能消解其犯罪行为。

这个戏话题很新鲜,后经作者数次修改,剧名改为《洛源书生》,无论是精神内容,还是艺术呈现,都有了质的提升。这是后话,不再赘述。

2014年9月23日发表于《当代戏剧》2014年第6期

幕外戏谭

读稿札记(二)

一、话剧《追梦》

看话剧本《追梦》(作者 孟冰),我被感动了。我理解了作品中的人物,理解了这些人物所从事的职业。他们是把生命融入了所从事的职业的人,是把生命同祖国的发展前途紧密地联系在一起的人,是把自己的人生同人民的需要融为一体的人。造大飞机,是这个作品的中心话题。所有来到这里的人,似乎都是为大飞机而生的,是大飞机把他们组成了一个集团。他们来自祖国各地,虽然工作岗位彼此不同,但都有一个共同的目标,即实现制造大飞机的梦想。该剧主人公关之言,就是把自己的一切奉献给大飞机的人。正因为此,她的女儿与他十分陌生,相互之间存在情感鸿沟。作品以其女儿身为新闻记者采访父亲为线索,描写了关之言的家庭以及他与妻子离婚复婚的全过程。这个过程,是女儿逐渐走近爸爸的过程,认识爸爸的过程,接纳爸爸的过程。也是通过心灵对话,使观众理解追梦人,认识追梦人,接纳追梦人的过程。女儿对于爸爸,是心存怨恨的,然而当她最后终于叫出一声"爸爸"时,不能不使人心灵为之震颤,热泪盈眶。阅读这个剧本之前,我也曾听到过一些议论,便先入为主地认为,它是一个政治概念化的作品。及至看完文本,就像关之言的女儿接纳了他的爸爸一样,从我从心灵深处接纳了这个作品。它不仅表现了航空人的报国情怀,同时也体现了我们民族的开拓进取精神。剧本中有的细节相当感人。如幼儿园那个阿姨,上班的人,加班到深夜,但对于她来说,又何至是深夜呢?已经是深夜了,家长们都接走了孩子,这时,又有人有紧急任务,送来一个孩子,她总是说:"造大飞机

是你们的事,看孩子是我的事。"多么朴实的语言,多么可贵的精神,不能不使人心生敬意。

二、秦腔《大秦将军》

由陕西省戏曲研究院创作演出的秦腔新编历史剧《大秦将军》(编剧 曾长安),精神内容比较新颖。作品以秦楚之战为背景,描绘大将军王翦与秦王嬴政,围绕出兵问题,展开一场微妙复杂的心理交锋。他们相互了解,又相互提防,构成了该剧独特的精神内涵,是一部在人的心灵层次上进行对话的作品。它的审美价值,就在那种复杂多变、难以言传的人性情感的演变过程中,是这个演变过程实现了该剧对其历史人物和具体历史事件的超越,实现了古今几千年时间和空间上的交汇与对接,从而具有了人生普遍的符号意义。这不禁使我联想到,在新编历史剧的创作中,有的主创人员主体意识缺失,或者重复以往司空见惯的情感概念,或者将新编历史剧真写成了一段历史的再现,或者对历史材料的处理是历史的,所体现出来的是历史材料原本就存在的一种意义,而不是一部艺术作品所应具有的属于主创人员新发现的内容意蕴。也正是在这个意义上,我比较关注这个戏,因为它体现了新编之意。

三、歌剧《大汉苏武》

由陕西省歌舞剧院歌剧团创作演出的歌剧《大汉苏武》,基本上走的还是宣叙调,咏叹调的路子,但值得注意的是,它融入了某些民族音乐元素,像秦腔黑头的唱腔,破嗓吟咏,细腻的秦腔板胡音乐,动人心弦,还有若干富于民族特色的小合唱,都使人耳目一新。应该说,该剧在歌剧的民族化道路上进行了富于地方特色的探索。舞台美术,有写意的味道,如那具俯首低眉面目慈善的面具,似乎蕴含佛意,是否与剧情尤其是与主人公苏武讲和的宏阔情怀有关呢?剧情完整,简洁干净。精神情感,气韵贯通。中国传统文化"贫贱不能移,富贵不能淫,威武不能屈"的人格魅力,得到形象化的呈现。人物情感,层层推进,步步深入,环环相扣,流程清晰,较好的塑造了苏武这

一千古流传的人物形象。主要演员苏武的扮演者,其妻索仁娜的扮演者,其精彩唱腔,入耳入心。苏武的故事,是传统戏曲的老题材。但是用音乐来讲这个故事,不失为一种创新,一个可贵的艺术成果。

四、陕北音乐剧《延河谣》

中国革命的胜利,离不开人民群众的物质支援。音乐剧《延河谣》(编剧王克文)不同于同类作品的是,深入地揭示了这种支援绝不仅仅是物质上的,更是情感上的巨大付出,是在血与火的考验中所爆发出来的精神付出。前方战事吃紧,我军曾两次到这个小山村征集粮食。主人公石大壮那么爱着茹子,然而为把粮食留给部队,忍受着极大的内心痛苦,以服劳役惩罚茹子,甚至要关茹子的禁闭。当然,石大壮也明白,粮食不是茹子偷的,是哑巴为了救饿得奄奄一息的爷爷作的案。石大壮之所以要忍痛罚爱,茹子之所以要替人受过,将事揽在自己身上,无非示意好心的哑巴,支前的粮食是一粒也不能动的。为此,茹子与石大壮长达五六年心存怨恨。后来,石大壮为了茹子唯一的儿子能够守在母亲身边,自己上了前线,且失去了左臂,使茹子母子,深受震撼。特别是,石大壮为了保护东渡黄河的儿童牺牲,茹子怀着巨大的内心悲痛,以神圣般的虔诚,与大壮的灵柩举行婚礼,感人至深。其次,人民群众对于革命事业的精神情感付出,还体现在一些重要的情节处理上。如第二次前线粮食告急,正处于青黄不接之时。怎么办?老百姓在精神的极度煎熬中,做出了连自己都为之震惊的举动:割青苗,杀牲口。对于老百姓来说,即将成熟的庄稼,是他们全年维持生活的唯一来源,牲口是他们进行日常劳作的重要工具,现在,为了战争的胜利,为了子弟兵不挨饿,为了催生一个新世界,他们面对上苍,集体祈祷,将生活的唯一来源,奉献到前线去了。他们面临的将是更加困苦不堪的黯淡生活,但从他们身上放射出来的却是崇高道德的光辉,伟大情感的闪光。

五、商洛花鼓《聂焘》

该剧主人公聂焘实有其人。清乾隆年间,他曾任镇安知县 8 年,为当地

老百姓办过不少好事。其事迹有文献记载。这个戏好就好在,并未把着眼点放在聂焘不朽事迹的展览上,而是放在他为民办事的艰难上。"为官难",既是聂焘个人发自肺腑的人生感慨,也是具有普遍社会意义的热切呼唤。做一个欲为民办事而不能的官难,而做一个为民谋了福利而不能被理解的官更难。这是人类官场的悲剧。作品对于这种为官现象的描写,意味深长,令人深思。看完该剧,"走了,来了"那主题曲的吟唱,久久萦绕心头,让人油然生出不尽的思索与感叹。

商洛花鼓的音乐很柔情,适于表现人物复杂的情感。作品还融入了一些民间小调,极好听,如聂焘同侄子兴儿磨豆腐《哭恓惶》一段唱,就十分精彩,让人那颗心突然感到酸软。还有众多民妇在吴乡绅后院里所唱的《舂米歌》直入人心,令人感怀,催人泪下。剧中男男女女的山歌对唱,如诗如画,风情万种。作品还吸收其他艺术形式,增强艺术表现力和感染力。如吴乡绅后院那一群做苦役的女人,像雕塑一样定格,展现在观众面前的,就像一个地狱,关押着一群失去人身自由的灵魂。

六、儿童剧《公主的头花》

《公主的头花》(编剧杨居礼)是根据苏联作家捷列绍夫小说改编的儿童剧。故事相当简单:某公主结婚,在不法商人的策动下,同意让人打死了一只白鹭,用羽毛做了一支头花。后来,公主对自己的行为有所反思,深感悔恨,改正了错误。作品热爱生命,拥抱大自然,保护生态平衡,对于少年儿童的素质教育,无疑具有现实意义。尽管故事情节简单,但对人物精神情感的描绘,细腻生动,准确完整,对人物内心的那种纠结,彷徨,恐惧,忧伤,揭示得缜密细致。正由于此,小主人公形象真实可信,纯洁可爱。作品还运用了内心外化的艺术手法,有时人物自己与自己进行心灵对话,有时自己和另外一个人进行交流,增强直观效果,强化了作品的艺术感染力。同许多儿童剧一样,抓坏蛋时,剧中人于是鼓动台下的小观众共同参与,此时,剧场一阵骚动,也的确有不少小朋友拥上台去。剧场效果不错,但从培养小观众艺术审美的角度考虑,这样引导,是否也存在弊端? 这是个理论问题,有待探讨。

七、线腔现代戏《洽川人家》

《洽川人家》(编剧 李笑迎)原名《凹面女》,是根据现实生活中的真实事情创作的一台戏。说的是一对夫妇在自家门口捡到一个面部严重残废的凹面女婴,长达20年含辛茹苦将其抚养成人的故事。按说,善良人做了件善良事,应是一则极好的新闻材料。可是,这个戏的不凡之处在于,从真人真事中发掘出富于新意的精神内涵,即体现出对于生命的关爱,对于生命的珍视,对于生命的尊重。我们看到,夫妻俩捡到这个凹面女,以一颗善良慈爱之心,首先是要养活她。在漫长的岁月里,他们一天三顿为养女灌汤喂饭。生计困难,养父甚至卖血为养女买奶粉。事情做到如此程度,已是难能可贵了。然而更加感人的是,夫妻两人又四处奔走,不惜几十万元的高昂费用,要为养女治疗面部残疾。他们不仅仅为了孩子能够见人,而是要让孩子树立自信,建立自尊,融入生活,走向社会。这样就将夫妻二人的精神境界,从做善事,提高到对于人作为人的精神关怀,人作为人应有的自我人格的确立,人作为人应该实现的人生价值。该剧描写凹面女被治愈后,出于报恩,嫁给了他的哥哥。我以为,不应该带着狭隘的眼光来看待这件事,而应该从人的自我价值的实现上来审视它。凹面女能够像正常人一样生活,本身就是对夫妻两人高尚行为的肯定,是夫妻两人精神的外化和显现。

八、秦腔《红月亮》

《红月亮》讲述了一个发生在20世纪70年代末的爱情故事。主人公林心和渭波彼此相爱,由于渭波家庭成分不好,遭到母亲激烈反对。有情人能否终成眷属,当事人之间展开了曲曲折折的矛盾冲突。林心与其母的思想观念显然带有那个时代的鲜明特征,即要求冲破某种精神藩篱与固守某种陈腐观念的对立。从剧中人物身上,我们会深切感受到,十一届三中全会之后,人们的自我意识在逐步觉醒,精神个性在逐步确立,人作为人的自我价值逐步得到尊重。这种从人自身所滋生出来的自由观念,具体就体现在男女主人公对待婚姻的态度上。男主人公渭波心系自己心爱之人,以至疯癫,终于赢得了属于自

己的另一半。女主人公林心,即使回城工作,始终与其母抗争,依然不改初衷,表现出顽强的自由人格。玲玲这个人物挺有趣,她也爱渭波,尽管是单相思,但敢爱自己所爱之人,也给人留下深刻印象。她自焚了,让人感到一种斗士品格。林心的母亲反对女儿的婚姻,其实是即将过去的那个时代在她身上的遗绪。她的所作所为,令人同情,令人慨叹。

八、豫剧现代戏《梦回延安》

《梦回延安》讲述的是,延安时期一位平凡而伟大的养母的故事。20世纪40年代初,女主人公与丈夫携子女逃荒至延安,收养了一位女战士的孩子。在极其艰苦的战争环境中,主人公历经生死磨难,将孩子抚养成人。1949年后,孩子的生母来认领孩子,作为养母,主人公抱着极大的情感创伤,将孩子送还生母。人间这种处于特殊年代的悲欢离合,似乎也不鲜见。但该剧并没有着意地去拔高张扬题材本身所蕴含的那种革命性,而是从普通人的视角,从普通人情感的表达,刻画主人公的伟大形象。尤其是生死关头,女主人公怀着撕心裂肺的巨大悲痛,舍弃亲生,保护养子的行为,令人动容。主人公与养子祥子之间那种不是亲生胜似亲生的情感,感人至深。整个作品平实质朴,情真意切。扮演养母的演员演唱投入,感情充沛,自然亲切。剧名叫《梦回延安》,即以女战士晚年携带已经成人的儿子重返故地,回忆上述故事。以此结构方式,延伸出寻找养母,只见坟茔,养母已经不在人世的情节,从而强化了作品的人性情感,丰富了作品的精神内涵,彰显了养母作为普通人的那种崇高道德。

本文系在陕西省委宣传部2014年"五个一"戏剧项目评审会上部分作品的发言提纲

读稿札记(三)

一、弦板腔《迟到的忏悔》(作者 张英)

该剧有新意,挺感人,我很喜欢。新就新在作者对生活有新发现,有新思考,有新感悟,有新体验。作品涉及一个不大为人所重视的情感领域,即贪官被判为死刑犯之后,在家庭成员中所引起的情感波澜。作者没有把描写重点放在案件本身上,而是放在特定情境中各种人物人性情感的揭示上。在这里,有夫妻情,父子情,母女情,祖孙情,同时,对人物的心理状态,精神世界也不同程度的进行挖掘。人物那种深深的自责,深刻的反思,精神的挣扎,发自灵魂深处的呼唤,对于自由的热切渴望,令人震撼,使人猛醒。我倒觉得,作品题为"迟到的忏悔",既然事情已经发生了,这样的忏悔,并未迟到。因为对于人的心灵来说,自救,醒悟,觉醒,进步,提升,是不存在迟到不迟到的。作品不同凡响的现实意义正在这里。

所谓忏悔,往往是贪官本人发自内心的人生感悟,但在该剧中,所谓迟到的忏悔,具有别样新意。作品中,有一个重要情节,即更大的贪官和死刑犯之间,通过五百万元的安家费,达成一种类似于攻守同盟的默契。也就是说,更大的贪官以五百万元作为补偿费,死刑犯保证此事到此为止。面对这件事情,作品很好地塑造了父亲李耕田的形象。如果说,他对犯死罪的儿子自觉有失教的责任,那么,他那迟到的忏悔,则是以自己揭发此事的行动来完成的。

二、眉户现代戏《天理良心》(作者 张伟峰)

　　这是个英模戏。主人公的儿子遇车祸身亡,生前欠了别人17万元。一贫如洗的父母,长达十几年通过养奶牛,一点点攒钱,还了儿子的债务。作品所要表达的精神内容,两个字:诚信。这就提出一个问题,除过诚信,作品还应该向我们透露些什么信息?"诚信"二字,会不会使作品将一些属于艺术的更具审美价值的东西过滤掉。再换一种说法,是用人物去表现"诚信"这个主题呢?还是将"诚信"这个具有普遍意义的思想转化为人物的情致,然后将人物这种情致作为作品表达的对象呢?毫无疑问,应该是后者。设若选择了前者,不同程度的简单化、概念化、宣传化,便由此产生。该剧似乎存在这个问题。前一段,看西安市话的话剧《麻醉师》,也是个英模戏,其中有个情节是这样的:主人公论资历,论能力,论人品,早该升为麻醉科主任。可是,在主任职位空缺的情况下,组织部门选派了一位年轻人当了主任。生活的真实是,那位麻醉师意见很大。有人就提出,写这个情节,有损主人公形象,建议去掉。我的看法恰恰相反,这正是塑造主人公形象的好情节。这种事,谁都可能遇到。遇到了,又有谁不想当官,谁不想进步?问题是,平庸之人过不了这个坎,意志可能消沉,甚至跳楼自杀,都说不定。英模之所以是英模,他起初也许想不通,但很快会明白过来,培养年轻人更重要,于是接受这个事实。说英雄是成长中的英雄,指的就是这个意思。再联系《天理良心》这个戏,如果能够把诚信概念转化为人物的情致,人物性格便会出现丰富而复杂的情况:儿子意外留下一笔债务,会在主人公心灵深处产生强烈震荡。老夫老妻,一分一文数着过日子,这飞来的十几万元,是真的吗?一笔一笔,真实无误,这钱应该我还吗?这钱和我有啥关系呀!没关系,儿子为什么把咱叫爸呢?主人公一定是在精神的强烈抗拒中一步步走向道德的崇高。他接受了这个事实,才会想到养牛;朴实真诚的他,才会以自己的方式,一块钱一块钱去攒,去还那个钱。对于有钱人来说,十几万块钱,大概不是个什么了不得的事。但对于他来说,却是个天文数字。要写出这个特定家庭特定人物攒钱还钱的艰辛,那种艰辛中主人公情感上的起伏跌宕。还钱过程,是主人公身体一年年衰老和精力不济,同时,又是主人公心灵的不断

净化和境界的不断提升,是人生真谛的深刻感悟和精神的不断丰富。命运是无常的,人的精神的自由正是在同这无常的命运的抗争中实现的。

三、新编历史剧《大周名相狄仁杰》(作者 王淼 王玫)

剧情大致是,狄仁杰受命武则天,担任负责刑律的朝廷官员。恰遇一女子被武则天之侄残害致死,狄仁杰在武则天干涉之下,终未把案子办下去,于是辞官归里。读完剧本,竟有一种无奈、尴尬和不大畅快的感觉,还有一种莫名的忧虑萦绕于心。中共十八大以来,国家铁腕反腐,惩治了大批腐败高官,可谁能保证,此类性质的案子,在各级就不会存在。该剧至少具有现实警示意义。只是觉得人物和情节有简单化之嫌。先说人物。狄仁杰从南方被武则天召回,委以重任,赐尚方宝剑,且有先斩后奏之权。他向武则天提出三点要求,武则天全然应允。狄仁杰从要大干一番到最后精神消弭,这个情感经历,是作品需要细致展示的。作品重视的是过程,而不是结果,具体就是这个意思。作品不仅仅要告诉人,在武则天的干涉之下,狄仁杰没能依法把案子办下去,更主要的是,要让观众看到,主人公的精神是如何变化的,要让观众能够从中引发值得思考的东西。再说情节。情节即动作,是人物意志的外化。狄仁杰想在法制领域大干一场,到最后心灰意冷,黯然神伤,这个复杂的情感演变,是与复杂的情节密切相连的。同行王新生(时任山东剧协副主席)来陕讲课,反复强调,一台戏的情节发展,一定要折腾两下,翻两个跟头,就是这个意思。话虽说得粗糙,确是经验之谈。狄仁杰一定是在情节的折腾中,不仅一步步受挫,更在精神的极度痛苦中,思想一次次遭受打击,棱角一次次渐次被磨平。

四、《汉剧长生》(作者 王晓云)

《汉剧长生》是个戏中戏,描写一位从事舞蹈专业的年轻人,转行逐渐爱上汉剧的一段人生情感历程。作品在精神层面上所表达的是,一个人只有将个人的人生旨趣,融入社会需求之中,融入民众的期盼之中,才能获得鲜活的生命,才能取得精神上的永存。该剧情节生动鲜活,新颖灵动,有可看

性。尤其是写法上,历史与现实的时空穿越,戏内与戏外情节的浑然互动,戏剧人物与生活中人物的同台共处,人物精神的演变与剧情的发展互存共生,都给这个戏带来一番全新的审美感受。出于喜欢,提个建议,仅供参考:主人公罗雪从不爱汉剧到爱上汉剧,是一个漫长的精神成长过程,作品也极有特色地展示了这个过程。那么,她的这种精神成长从根本上讲,是什么东西起了作用?就是说,是什么东西促使她一步步爱上汉剧。作品分明在告诉我们,是汉剧名家李长生的人生经历鼓舞了她。可是,在李长生身上最能够打动人心的东西又是什么呢?我觉得,不管是李长生的人生经历,还是罗雪的汉剧艺术实践,要让她一步一步彻悟到,汉剧是汉江沿岸民众的生命之音,是汉江沿岸民众的精神寄托,是汉江民众的精神家园。汉江民众包括李长生创造了汉剧,汉剧也滋养了这一方民众。罗雪爱上汉剧,绝不因为汉剧是非物质文化遗产,也绝不因为汉剧有个李长生。李长生之所以是李长生,是因为他唱汉剧,唱出了汉江沿岸民众的心声。这就是说,罗雪的精神走向在哪里,在人民群众那里。要让罗雪在老百姓那里看到她转行到汉剧的生命价值。罗雪的这个精神指向在作品中应该有清晰的表达。

五、秦腔古装戏《主仆姻缘》

戏中涉及的话题非常集中:表妹和表哥自小青梅竹马,十年后,见面订婚,不料表哥学坏了。姑母以假事真做的办法,认侄子为仆人,认侄子的仆人为侄子,迫使侄子向好。作品在价值观上,倡导年轻人勤学上进,不能无理想,无追求,贪图享乐,无疑具有现实意义。该剧解决矛盾的方法颇特别,范通和曾进主仆二人到了姑母家,姑母发觉侄子范通已经学坏,突然间竟像真的一样,认仆人曾进为侄子范通,把范通反倒认作仆人曾进。简直是神来之笔!姑母的反常行为,一时竟让人感到不合情理,然而越读下去越觉得情理自在其中。其实,在生活中,对于学坏的晚辈,做父母的,生气不认他,说你就不是他的儿子,是存在的,太普遍了。意即是说,这样的情节,是有生活基础的。该剧精神内容与感性生活形态高度契合。它对于人的价值取向是有文化,知礼义,讲文明。所以它所采用的生活形态就与此密切相关。如拆字游戏的巧妙和智慧,松梅图创作的高雅和机趣,诗配画的情味和精妙,都

充盈着浓浓的文化意味。该剧很有戏。情节一环扣一环,环环紧扣,情趣盎然。譬如"正身"一场。姑母叫曾进,两个人都答应,姑母严肃纠正;姑母又叫范通,两个人又都答应,姑母又再次纠正。之所以如此,姑母显然是在教训他的侄子。这启示我们,一台戏的趣味性,不是为了追求趣味性而写趣味性,而是有意味,又有趣味。这样的情节,生活当中有,似乎又没有。这恰恰说明,作品中的情节,来源于生活,又不是自然状态下的生活,它只为作品所表达的精神意蕴而存在。

六、大型现代戏《金龙和银龙》(作者 曹豫龙)

金龙和银龙,一对同胞弟兄,只因为一件小事,演绎出两种人格,两种人品,两种道德,两种人生态度。作品带给人许多启迪和思考。两个人物形象,性格十分鲜明。金龙那种被异化的心态,那种处世态度,那种精明圆滑,甚至他的那种无德小人的做派,具有一定的典型意义。银龙的厚道,朴实,真诚,给人留下深刻印象。尤其是作品对于两人情感逻辑,描绘得非常清晰,非常完整。这个作品在艺术上对我们的启示是,戏剧是通过行动表现人物性格。金龙和银龙性格鲜明,原因就在于人物的行动,是由人物的情致所发出的。

以上系2016年在陕西省戏剧创作研修班上的部分大戏剧本讲评稿提纲

读稿札记(四)

一、小戏《启棺鉴》(作者 陈岳文)

这是个传统小戏,对那种爱财无道缺德之人,进行了无情鞭挞和讽刺。将死猪装在棺材,假装其父去世,并设灵堂,掩人耳目,这种事情,并非生活真实,为何读者能够接受?这是因为,爱财无道这样的人是真实的。它在创作上的启示是,作品中的感性生活形态,只向人物精神情感的表达负责。有的情节非常真实,的确是从生活中来的,读者观众并不接受,原因就在于没有准确而真实地表现人物的精神情感,其指向在人物之外。

二、小戏《戏情》(作者 韩健)

这个小戏不仅故事情节描写完整,而且人物精神情感概念表达完整。由于商品经济的冲击,艺术院团不景气,主人公云英的丈夫军强想离开剧团去做生意。作品生动地展现了军强由一心离开剧团到信心十足再次投入剧目排练的精神情感流程。由这个人物精神情感的演变,可以感受到戏剧艺术在新的时代环境中正在焕发青春的某些信息。戏虽小,但很有戏。军强决意离开剧团,妻子云英当初的同学海涛的到来,使剧情发生逆转。云英适时地利用丈夫带有醋意的心态,促使矛盾向自己方面转化,并达到新的和解。既显得巧妙,又颇有情趣。它在创作上的启示是,不管大戏小戏,戏剧性就在人与人的关系之中。

三、眉户现代小戏《老大背母》(作者 周佩玉)

读《老大背母》,感到欣慰。农村人腰包鼓了,精神面貌也随之发生变化。这一点,从老大要从老二家接回母亲这件小事上,可以深切感受出来。不管是老大要接回母亲,还是二儿媳要留下母亲,那种亲情,那种真诚,真让人感动。我们讲,要弘扬中华文化,继承优秀民族传统,其实,孔孟之道的真谛,就在民间,在老百姓庸常生活之中。这个小戏,是一曲新农村新风貌的颂歌,也是承续民族基因的生动教材。如果说,还存在着子女不孝,虐待老人之类社会现象,就去看看这个小戏。

四、小戏《刘保安轶事》(作者 张秋里)

刘保安这件轶事,真够奇特:一个农村姑娘,来到城里,精神受了刺激,内心感到绝望。一名同是从农村进城当保安的青年农民,为了帮助她度过心理危机,假扮骗子,供姑娘发泄怨恨,促使她恢复正常。现实生活中,大约不会存在这样的事情,但是,像刘保安这样的好人无疑是存在的,所以我毋宁相信发生此事也是真实的。在刘保安的身上,属于保安职业的那种责任心,善良之心,是全然融化在主人公颇具情趣的个性化行为之中的。在创作上,这个小戏对我们的启示有两点:一是故事情节只为人物精神心灵而存在,二是普遍性的精神内容是了无痕迹体现在人物性格之中的。

五、小戏《我要我的阳光》(作者 雷林静)

房地产商违章建楼,遮住了住户的阳光。作为住户,是维护自己的合法权益,讨回自己的一线光明,还是谋求赔偿,趁机捞点意外之财,在一对老夫妻之间,以及老夫妻和开发商之间,引发了各种心理交集和精神碰撞。作品题材新鲜,涉及一个新的情感领域,即人的自我权益意识的觉醒。作品比较成功地塑造了阮老师和老伴真实感人的形象。老夫妻在特定情境里的不同

想法，相互激荡，彼此推动，相映成趣，使作品所表达的精神意蕴，真实生动，新颖空灵。他们年龄都大了，似乎血压都高，心脏又都不好，动不动要吊瓶，要打120，要叫救护车，但这一切，在这个小戏里都有了新的意趣。司空见惯的生活现象，全然摆脱了它们的自然意义，而指向了人物心灵的表达。

六、小品《剧院门前》(作者 王凤仙)

开戏之前，剧院大门外面发生的一出活剧。那位戏迷，到底没看上戏，那两个票贩子，最终也没能把戏票卖出去。颇具戏剧性的是，那戏票原来是次日晚上的。折腾了大半天，一切都变为乌有和笑料。其实这仅仅是个载体，经由这个载体，需要表达的东西都淋漓尽致地表达出来了。这个小品真正具有审美价值的东西，是对票贩子的失德及其某种心态的揭示。他们起初哄抬票价，继而压低票价，以至于在某种奇异心态驱使之下，将这种竞争演化为一种心理较量，这是这个小品在精神上超越题材自身的地方。那位老人把多余的票送出去，又捡回来，再送出去，其身上所体现的人品道德，与票贩子们形成强烈对比，给人一种心灵感染和精神提升。

七、小品《监控器》(作者 卢文娟)

一个演员，转行担任农场场长，以演戏的特殊方式，帮助年轻职工提高工作责任心。故事发生在目前正在进行的"两学一做"活动中，但作品并没有简单化地把人物工作责任心的提高，归功于概念化的学习，而是把学习的效果转化为主人公的一种个性化的行为。场长与两个年轻人的矛盾及其转化和解，是在一种极其轻松，带有喜剧性，甚至于类似于开玩笑的过程中完成的。它既符合主人公的演员身份，也符合一个刚上任的领导与下属初次打交道的方式，也就是说，初次打交道，既要解决问题，又不能把关系搞僵了。这就是戏剧性。

八、小品《军嫂军弟》(作者 张庆华)

在人世间，最能体现人的自由精神的，是爱情。而艺术的功能和职责，

从本质上讲,即对人的自由精神的构建。所以艺术作品常常写爱情,以至于爱情成了艺术的永恒主题。这是新的时代环境里一个动人的爱情故事。军嫂当连长的丈夫,在紧急关头,为了掩护战友,牺牲了自己的生命。战友于是承担起关照军嫂孤儿寡母的责任。令人感动的是,为了孩子心灵免受伤害,这位年轻的战友长期以爸爸的身份和孩子保持联系,以至于使这对年龄相差悬殊的军嫂军弟发展为姐弟恋。主人公将自己的爱情同一种高尚道德紧密地联系在一起,从而使这对姐弟恋放射出时代的灿烂光辉。作品篇幅虽小,但韵味深厚。

九、独幕剧《千金买笑》(作者 张慕瑶)

阅读这个独幕剧,觉得十分搞笑,读完之后,心里又很难受,继而引发诸多思考。作品写的是某剧团《千金买笑》剧组一次不平常的排练过程,带给人的是大量各种各样的情感信息。在这里,可以感受到戏曲剧团在现实生活中所处的尴尬处境,可以看到优秀传统文化在新的历史时期所面临的生存挑战,可以窥视到广大从业人员精神的茫然和人生取向的偏移。整个作品充满了强烈的现实批判精神。作品艺术个性鲜明。排的是《千金买笑》,那位剧情中的褒姒,就是笑不起来,剧中的人物,又何尝不是如此!在排戏过程中,那种不时地推销商品的细节穿插,那种所谓的出新,那种在剧情中加进的各类广告,既令人啼笑皆非,又使人痛心疾首。当然我们坚信,我们的剧团,我们的戏曲工作者,道路是宽广的,前途是光明的,中央关于发展戏曲工作的意见,正在发酵并在产生广泛影响。

十、小品《送礼》(作者 南路 仝斌)

对于某些老实本分、诚实厚道的人来说,给领导送礼,实在是一件非常受罪的事情。小品《送礼》的审美价值,并不在主人公给领导送了礼,未影响他的工作录用,而在于给领导送礼这个过程。他不想给领导送礼,无奈又不能不送,送又不会送,终于忐忑不安的送了,送了之后又疑虑重重……这样完整的心态展示,是具有观赏价值的。因为从这种主人公的送礼经历中,使

人能够感受到人性中某些更为深刻的东西。

十一、小品《微囧 jiong》(作者 杨啸峰)

这个小品很另类。作者以高度关注青少年身心健康的责任心,描绘了一种精神病患现象。按说,微信,微博,就和网吧一样,本身并无什么不好,是为人服务为人所用的工具。但是,如果沉溺其中,以至于心灵迷失,精神被异化,偏离正常做人的轨道,就有问题了。这个小品围绕一个女孩脖子上的一颗黑痣,以一系列喜剧性的情节,调侃幽默的笔调,展示了几个年轻人那种精神的迷狂和错乱,是有一定警示意义的。令人欣慰的是,一条条无事生非、小题大做、故弄玄虚、相互推波助澜的微信,不攻自破,令人清醒。其实,这个小品还可以有另外一种结尾,即不必让年轻人发现那些微信的不攻自破,而是对这些不攻自破的微信,有自己那种顺着迷茫的路子继续走下去的看法。这样作品的思想性会更强。如果是一个清醒的结尾,前面当事人那种精神迷茫忽然会被消解,作品的思想性顷刻减弱。

十二、小品《辞母》(作者 邹棠华)

这是个英模题材。作者很聪明,规避了对主人公先进事迹的正面描写,而是把重点放在自己临终之前,到坟地与母亲的最后告别上。在这样的特定情境里,写他对亲人、对家庭的情感亏欠,写他对父母没有尽孝的愧悔心情,写他渴望得到家人理解的内心诉求。这样,尽管写的是英模人物,但是让人窥视到的是一个英模普通的人性情感。

十三、小品《唐僧收徒记》(作者 高宇民 李湘)

在小说《西游记》中,唐僧收了三个徒弟,怎么收的,什么意思,人人皆知。小品《唐僧收徒记》完全颠覆了原作,借唐僧收徒之事,完全表达的是自己对于现实生活的看法。如果说,在原作中唐僧收徒去西天取经,是一种精神追求,是一种人生大境界的追慕,那么,在这个小品中,唐僧所追求的东

西,就完全变成了一种私欲。唐僧形象的变化,令人触目惊心,充满了强烈的现实忧患意识。作者曾经写过颠覆武松和潘金莲传统关系的作品,此作与其有异曲同工之妙。

小品《生日礼物》(作者 朱维)

作品描写一位做后妈的与非亲生子女情感和解的过程。这个过程,是在后妈生日这天,孩子并没有为后妈买生日礼物,而是以发自肺腑的深情,终于呼叫后妈一声"妈"来结束的。作者把非亲生母女之间那种瞬间的情感,写得亲切感人,动人心弦。后妈也是再婚,她在前夫家里因为不能生育而遭受过冷遇。再婚后,好不容易怀了孕,而为了家庭,为了几个非亲生子女,又不想生下自己的孩子。那种纯真情感,令子女动容。题目是"生日礼物",而礼物竟是一种亲情,是这个作品的提神之处。

以上系2016年在陕西省戏剧创作研修班上部分小戏小品讲评稿提纲

读稿札记(五)

一、话剧《四叶草》(作者 张慕瑶)

慕瑶颇有艺术悟性,常能从生活细节之中,感受到某种情趣和意味。她的微信,一片树叶,一只甲壳虫,一件小事情,都会鼓捣出一种情调。这种艺术感觉,表现在她的话剧《四叶草》里,形象生动,情节空灵,韵味绵长。白小江和丈夫王青老两口,由于思想观念的差异所形成的情感碰撞,由于各自职业不同所带来的性格冲突,耐人寻味。剩女王思语在母亲逼迫之下,先后与三位男人在同一饭馆约见,几个男人性格各异,其情感信息,极具典型性。佟冬冬和张丽小两口,为要不要生二胎,没完没了地折腾,看似乏味,又暗藏某种用心。李福顺和齐慧夫妻,处于生活最底层,是带着美好念想在城里打拼的那种人,与上述各位形成鲜明对照。

剧本结构独特,以青年剧作家王思语要写一部《四叶草》的话剧为由头,把包括自己在内的四个家庭的故事,有分有合地糅合在一起,场面转换灵活,情节推进自由。

四叶草,喻指名誉、财富、爱情、健康。四个家庭,似有追求此四种东西之意。作品内容似欠集中。话题涉及婚姻、二孩化、老年人生活以及处于社会底层的人生打拼,就是说,四个家庭,说的都不是一回事。近读宗白华《美学与意境》一书,得知田汉、宗白华、郭沫若曾共同出版过一本书,叫《三叶集》。三叶,当指三位作者。可是,虽为三叶,却集中于自由恋爱一个话题。四叶草,假设说,写四个家庭,四对不同的爱情故事,作品是否会呈现出另外一个样子呢?

二、汉剧《汉剧长生》(作者 王晓云)

《汉剧长生》描写一名毕业于北京舞蹈学院的高才生，转业继承汉剧艺术遗产的故事。主人公罗雪本可以走一条幸福而平坦的人生之路，然而却选择了渐次冷落的汉剧拯救工作。这有点儿类似一个北大的毕业生，自愿赴偏远山区支教，其精神价值无疑应予肯定。作品细致地展示了罗雪从不愿意演汉剧到终于融入汉剧生涯的过程。这个融入，是情感的融入，精神的融入，心灵的融入。主人公精神情感的微妙演化是其看点。此类作品，堪称艺术精品的，不乏先例。如京剧《伐子都》，淮剧《小镇》，秦腔《西京故事》等，都是得了文华大奖的。

在艺术上，该剧值得关注的是，主人公的精神情感演化，是在她与同事扮演汉剧名角李长生及其所演出的剧目中完成的。戏中戏的连环套，演员演演员的特定情境，戏内戏外的化出化入，人物心理活动的时空穿越，剧情与人物心理的高度契合，使的该剧显得色彩斑斓，别具一番情趣。我意请有经验的导演读读剧本，看把文本转化为舞台语言，有无困难。剧本和舞台演出毕竟不同。我之所以对王晓云这个剧本比较看重，是因为长期以来，许多编剧缺乏的，恰恰是文学作家这种对于题材整体的驾驭能力，对于人物情感流程细致描绘的能力。话说回来，文学作家写戏，当更必须熟悉舞台。《汉剧长生》长达三四年的修改过程，其实正是编剧自己熟悉舞台的过程。

这是个戏中戏，必须注意的是，汉剧名角李长生的经历及其所演的剧目，须与主人公罗雪的精神情感变化，相互契合，达于统一。就是说，当观众在看李长生演出的时候，不能忘掉了是在表达罗雪的情感变化。比如第四场李长生和叠翠的表演，受到皇妃青睐，对现实中的罗雪就应有影响。因为这些情节都是罗雪精神情感转变的重要环节，要让她从自己的演出效果中看到她自己。

三、话剧《陕南往事》(作者 邹棠华)

该剧以日本侵华战争为背景，讲述当时内迁至汉中古路坝西北联大的

故事。主人公梅友兰,是飞机制造专家。他手头的一套科技资料,如果用于战争,具有极大杀伤力。因此,国民政府和日本军方,都想得到它。梅友兰认为,科技成果是为民造福的,不是服务于战争的。国民政府三次派人来到家里,他都没有把资料交出。同时,日本军方也派出一名叫美栀子的女间谍,企图搞到这套资料。美栀子来到梅友兰家里,就爱上了梅友兰。她也是一个反战者,在搞到了梅友兰的资料后,并未交给日方。当梅友兰的女儿梅小青从战场上回来,失去了一条胳膊,劝说爸爸交出资料时,梅友兰答应了,才发现资料不见了。这时,美栀子把资料拿出来,并说明自己是间谍。于是,当局就把美栀子抓了起来。后来,美栀子被梅友兰保释出狱。就在梅友兰和西北联大朋友们中秋团圆之际,章教授的儿子牺牲了。他是驾飞机和美栀子的弟弟空中相撞牺牲的。美栀子大约觉得无颜面对在场的人,随后自杀。显然,作品是以赞赏的态度来歌颂梅友兰和美栀子的和平观念的。

　　我以为,战争是相对于和平而言的,和平是相对于战争来说的。战争与和平,是相互依存的辩证关系。试想,没有三年解放战争,哪有新中国的和平?换个说法,新中国的和平,与此前的战争不无关系。这个故事告诉我们,抽象的和平观念原本并不存在。梅友兰教授和美栀子,以其亲身经历,粉碎了他们那种悬在空中的和平观念。人都是一定环境中的人,正如毛泽东所说:"只有具体的人性,没有抽象的人性"。梅友兰教授也罢,美栀子也罢,他们热爱和平,反对战争,固然可爱,可是,在现实面前,他们的幻想均被撞得粉碎。梅友兰为何一改初衷,愿意把成果交给国民政府,与他的女儿以血淋淋的事实说服他有很大关系,也是他不可能把自己排除在战争之外的证明。美栀子不也在反对战争吗?可是,章教授的儿子恰恰是和他的弟弟在空中交战失去生命的。她的自杀,本身就是一种自我否定,自我批判。作品对梅友兰和美栀子的和平理念,持赞赏态度,我不大苟同。因为在现实生活中,他们那种美好愿望是不存在的,没有生活基础的。西北联大在汉中,日本人的炸弹已经扔到那里,师生们抗日的呼声一浪高过一浪,梅友兰不可能把自己置身于事件之外。他的亲身经历以及家庭遭遇,也充分说明了这一点。因此,我主张以自我批判的意识,来完善这个作品。比如,把梅教授不愿意将自己的科研成果用于战争,作为他思想的起点。豺狼横行,民不聊生,家遭不幸,尤其是女儿失去一条胳膊,都是他精神情感发生变化的重要

因素。就写他精神情感的演变过程,这样,作品就有了审美观照的意义。至于美栀子,也当如此写。

四、独幕话剧《村魂》(作者 苗晓琴)

读这个小话剧,深受感动,心里不时泛起阵阵潮意。住在深山里的老百姓,年年遭受泥石流的侵袭。主人公陈兴康,风里,雨里,泥里,水里,摸爬滚打,就为了保住乡亲一条命。作品所表达的精神,是一种崇高。在这里,村干部不顾个人安危,完全是自己给自己立规矩,自己给自己下命令。这不禁使我想起哲学家康德的名言:"有两种东西,我对它们的思考越是深沉和持久,它们在我心灵中唤起的赞叹和敬畏就会越来越弥久历新,一是我们头顶浩瀚灿烂的星空,一是我们心中崇高的道德法则。"村干部陈兴康之所以被称之为村魂,就是因为他具有浩瀚如灿烂星空般的情怀,心中具有一个崇高的道德法则。

戏剧情节只为人物而存在。该剧注意不要平均使用笔墨去描写整个事件的过程,应在几个点上,突出人物性格。一是勘察堰塞湖。要写出勘察的必要性,同时写出勘察的危险性。在这种情况下,陈兴康去了,以自己的智慧完成了勘察任务。二是情急之下,毁坏家电。陈兴康和他媳妇之间的戏非常好。有泥石流风险,他通知村民之后,返身催促他媳妇。不料,乡亲们不走,反倒因为他媳妇走的最迟。为了让他媳妇带头离开,在一村人命悬一线的关键时刻,他毫不犹豫地砸了他家心爱的家电,彻底断了他媳妇想带点家当的念想。三是营救村民。在堤坝出现垮塌迹象的危急关头,他冒着生命危险,去救一名聋哑人。陈兴康死里逃生,脱离危境,与另一位村干部竟然像什么事未发生过似的消闲对话,韵味绵长,使人对这些泥腿子干部顿生敬意。

五、话剧《梦想合租屋》(作者 纪红蕾)

这个话剧有点另类。读完之后,心情复杂,一时竟不知该说什么好。只是感受到一种淡淡的忧伤,一种情绪的燥热和无奈,一种精神的漂泊和游

荡,一种与现实的隔膜和不协调,一种郁闷的心绪和不自由。

作品的情节大致是:两个年轻女孩儿,一个叫苏米,是网络作者,一个叫祁菲,是话剧团的演员。她们在城里合租了一套房子。苏米一直等待一个叫陈默的男青年,同时似乎也在等待她心中的一种念想。祁菲好像在一个电视剧拍摄机构试过镜头,也在等待拍摄单位是否录用她。可是,她们等来的,是一个接一个与她们的期望格格不入的东西。最先敲门的是房东。接着的是要把苏米的小说改编成电视剧的某某胡,最后是追求祁菲,并要和祁菲结婚的胡某某。这几个人给人的感觉,用作品中的话说,"每个人身上的气味都不一样"。作品所表达的精神意味,是耐人寻味的。如苏米,她最为关心的事情,是自己小说的结局。她认为她的小说结局应该是个喜剧,但拍摄机构非要她改为悲剧。我觉得,修改作品结局这个细节并不重要,重要的是作品所要表达的个人期望与现实的矛盾。她与某某胡的几次交集,所反映的那个领域的生活,还是很有张力的。祁菲也一样。她急切地在等电话,但每每落空。等来的反倒是胡某某始终对她的穷追不舍。不管是某某胡,还是胡某某,在精神意味上,应该是一回事情。苏米和祁菲的生活态度,是努力的,有追求的,但又都有些幻想的味道,所以她们在现实面前,是怅惘的,无奈的。苏米和祁菲,对于某某胡和胡某某,包括那位房东,起初都是冷漠的,可是一来二去,又都以一种妥协的态度,与他们达成了和解——苏米的小说结局改成了悲剧,祁菲跟上胡某某走了,房东把租金涨了一千元。梦想虽然是梦想,但它是美丽的。现实总不尽如人意,可它是事实。她们对现实从冷漠到热情拥抱,我们该为她们感到高兴呢?还是该为她们感到悲哀呢?抑或该为她们感到同情呢?她们接纳现实,精神与《张三的歌》达到契合,从忧伤走上乐观,给人留下不尽的思考。

作品所表达的精神情感,比较朦胧,甚至有些晦涩,搬上舞台,对一般观众的欣赏,可能存在一些障碍。

六、儿童剧《右脑迷宫》(作者 高晓普)

该剧所表达的精神意蕴,不仅对于少年儿童,就是对于成年人,均具有不可忽视的意义。这就是,作为人,应该冲破惯性思维的桎梏,解除条条框

框的束缚,放飞精神的自由和创造。这一旨趣,作品是通过一个寻找想象力的故事完成的。为什么要寻找想象力?显然是因为想象力对于我们人太重要了。就像作品中所说的,它是与神性相通的。这不能不使人联想到,在西方世界,有一个长期争论不休的话题,即上帝是否存在。其实,上帝就是仰仗人的自我想象力而存在的。如此,竟然是想象力开辟了宗教信仰这块净土。在哲学上,想象力作为一种思维形式,更是人类沟通理想与现实至关重要的桥梁。精神与物质,存在与意识之所以能够统一,大约都与人类想象力有关。可以说,想象力是人类一切知识之所以可能的必备条件。正由于此,自小培养想象力,保护想象力,对于儿童就显得异常重要。

寻找想象力的故事,新颖而独特,本身就富于想象力。为了拥有想象力,实现一种精神上的自由,小主人公在某种神意的启示之下,完成了打开想象之门的任务。只是觉得,这个过程不免顺利了点。因为想象力的拥有与丰富,是与生活实践分不开的。假设说,小主人公打开想象力之门,是在与他年龄相匹配的难度中实现的,这样,就把想象力的拥有,建立在积极地参与社会实践活动的基础之上了。该剧第三幕,描写要打开想象之门,必须以丧失主人公的想象力为代价。这个情节挺好,有精神历练的悲壮意味。

作为儿童剧,作者提出寻找想象力这个话题,并非空穴来风。联系到目前的儿童教育,窒息儿童想象力的表现还少吗?沉重的书包,压得孩子喘不过气来,无疑就是其中的一种。正是在这里,这个作品显示出它不可多得的现实批判力量。

七、小戏《放彩礼》(作者 秦锐)

该剧描写两儿女亲家放彩礼的故事。作者熟悉农村,作品生活气息浓郁,人物形象鲜活生动,地方语言运用娴熟,写的又是老百姓自己的人和事,加之又有喜剧色彩,排出来向群众演出,可望受欢迎。

不过,如欲取得更好效果,需关注新的时代对人物精神心灵的影响。应通过两亲家放彩礼,表现主人公在新的生活环境里,从旧的思想观念中解脱出来,精神更加趋向文明的进程。因此,可以想见,亲家见面,各自会如何想,会如何说,会说什么,会怎样说。虽心照不宣,但心中有数。男孩爸爸也

许会想:从前人叫咱抠破皮,如今咱可不是从前的咱了,别小瞧人,我不是掏不起这个礼钱。该给的钱,我会给,但不能太过分,过分我嫌丢人,我娃不是找不下对象,给外人落个拿钱买。可话说回来,我得把钱拿够,人都说我这亲家母精得像狐狸,我得试一试,看她是个啥人。亲家母也一样,你以为我喜欢钱,今天的我可不是过去的我了,别把人看扁了。不过,你说我要,我还真要! 我给两个娃要。作品要细致地描绘两个人精神上的这种差异和碰撞过程。这样,彩礼就变成了一种依托,塑造的是人物性格,情趣也油然而生。作品的精神意蕴是体现在整个过程中的,而不是只在最后抖个包袱,让观众明白,女孩子她妈并不是给自己要,而是给两个孩子要,以此表现农民的富裕。至于媒婆,是通过两亲家放彩礼受到心灵撞击的人。多年来,她为人说媒,无非是想从中得点好处。通过这件事,她会不会对自己有所反思,对为人说媒有了自己新的看法。我想也许会的。

八、儿童剧《艾玛回国记》(作者 宋波)

当我阅读儿童剧《艾玛回国记》接近结尾时,手机有微信的声音。打开一看,有这么几句话:现在80后一手遮天,90后无法无天,00后被宠上了天,可怜50后,60后,70后活的一天不如一天。我猛然发现,其意与《艾玛回国记》竟有某些相通。这就是,我们民族的优秀传统,正在失传,民族传统美德,正被淡忘。作者以高度的责任心和使命感,运用浪漫主义艺术手法,描写一个美籍华裔儿童,回到故乡,穿越古今,游历关中书院,经受一番熏陶,幼小心灵发生变化故事,意在传承民族文化基因,树立民族文化自信。如此理解,若未离谱,提两点看法,也许使作品更加贴合实际。一是小主人公被设计为美籍华裔,无现实意义。艾玛属美籍华人后裔,长期生活在国外,与国内生活习惯形成差异,即她与爷爷间的一系列有趣摩擦,无对错之分,实属正常,也无可非议。因此,后面穿越时间的隧道,游历关中书院,与古代先贤对话,便无针对性。假如说,是一个中国孩子,变成了艾玛那样,吃洋饭,过洋节,说洋话,举止言谈,把自己的传统全丢了,这样的穿越,就有了特殊意义。就是说,要在我们的下一代身上重塑传统。二是作品精神欠聚焦。中华民族优秀文化传统,是一个庞大的精神体系,涵盖了社会生活的各个方

面。关学属儒家,博大精深,内涵丰富。小小主人公同爷爷的精神差异,究竟反映了哪方面的精神缺失,作品中是含糊的。若能把孩子的精神缺失,同在关中书院的游历具体联系起来,作品内容会体现出一种整一性。

九、小戏《三更暖》(作者 邓延信)

小戏《三更暖》,撷取了一朵生活小浪花,意在揭示人性的温情与善良。夫妻俩辛苦一季,苹果丰收了,可是卖不出去。后经代办牵线,在人家连蒙带骗之下,把苹果分为大小两种,以极低价格出售。可恼的是,大的被拉走了,小的人家以天黑为由,想赖掉合同。恰在此时,客商发现无意中多付了1 000元,返回来以拉小苹果为借口,让夫妻把钱还给了他们。这个小戏应准确把握夫妻二人的情感流变过程。低价把苹果售出,而且还把小苹果赖掉不要,令夫妻两口的确气恼。发现这空中飞来的1 000元后,又使夫妻二人喜出望外。作品要细致描绘夫妻二人从精神迷失到捡回良知的过程。时已三更,夫妻俩怎样了? 他们会不会想,这就是坑了我们的钱,心安理得,睡觉吧;又睡不着,为什么,事情豇豆一行,茄子一行,总的有个说法呀。人物心灵中最为隐秘的东西要揭示。就在两人辗转反侧之时,客商来了。他们能够在寒冷的夜晚来拉小苹果,虽意在要回那1 000元,但这个行动,却在夫妻二人那里产生了奇妙效果,促使夫妻二人彻底醒悟,将钱还给他们。客商得到送回来的钱,也从心底反思自己。这个作品,不管是夫妻两人,还是客商,精神跨度都较大。要注意在故事情节的推进中,合情合理地实现人物的精神转化。

十、话剧《向西而歌》(作者 王华)

话剧《向西而歌》,满怀激情地讲述了20世纪50年代,交大一批师生从上海迁至西部,他们的学习与工作,生活与爱情,理想与追求。他们的崇高境界,奉献精神,可歌可泣。大概由于自己对大学抱有特殊情感的缘故,作品有几处都掉了眼泪。又觉得还有未写到精神层面的东西,提出来仅供参考:(1)写出年轻教师罗永生和当地姑娘牛桂花爱情的精神意味。罗永生离

开上海时,母亲在弄堂送他,心里很纠结,情感极复杂,儿子一辈子就留在西部了吗?回不回上海,会反映在他的婚姻问题上。牛桂花以西部姑娘的特有方式爱上他,罗永生的情感是怎样走向牛桂花的,精神上的差异是如何达到一种和解,应该完整表达。因为它是西迁人终于扎根西部的具体体现。(2)学生陆家琪和陈阿娇,仅仅说他们恋爱,是没有戏的。他们随学校西迁,毕业后的去向,就可能成为他们耿耿于怀的话题。恶劣的生活环境,反迁浪潮,不可能不对他们的精神产生影响。陈阿娇由恋家而发展到不想留在西部,是完全可能的。为了爱情,是留在了西部呢?还是追求生活的安适,分道扬镳?结果并不重要,重要的是,要写出他们因爱情而产生的矛盾过程。这样,他们的爱情就有了精神层面的审美意义。(3)努力塑造感人的高级知识分子形象。作品中周教授(包括彭康校长)这样的人,才真正是交大西迁的精神支柱,民族的脊梁。年轻师生,因为有他们存在,才走向崇高。罗永生打井,操作失误,坏了钻头。当时一个钻头相当一个人三年的工资,周教授会怎样看待这件事?他是罗永生的导师,会对罗永生的创新精神予以高度肯定,同时对罗永生的错误提出严厉批评,同时会提出,罗永生造成的经济损失,由他来承担,这个人的形象一下子就立起来了。在反西迁浪潮中,周教授也应是稳定乱局的中坚。(4)陈志鸿是个科研型人物,又是个孝子。恶劣的客观环境,导致他十年心血,毁于一旦,尤其母亲晚年无人照顾,这样的人,按政策是应该回去的。但事业需要他留在西部,让事业和家庭形成矛盾,把他放在两难选择的境地。在周教授出面调停之下,解决他的问题,让他的精神走向崇高。

十一、《爱的觉醒》(作者 高波)

《爱的觉醒》未标明剧种,想必是歌剧或音乐剧。作品弥漫着浓浓的青春气息,充盈着蓬勃的生命意识,给人一种向上的前进力量。该剧取材于高中学生的学习生活,其精神与上述《右脑迷宫》有异曲同工之处。这就是,摆脱规矩的束缚,倡导精神的自由,推动思想的解放,催生意识的觉醒。前几天,朋友给我发了一条微信,其中有中国社会科学院某位专家一段话:"在中国所有问题中,教育问题最为严峻,从幼儿园开始,传授的就是完全扼杀人

的创造性和想象力的极端功利主义,中国教育不改变,人种都会退化。"该剧描写的是一对高中学生,冲出传统教学模式,冲破精神禁锢,走向人格自我塑造的故事。作品情节,由浅入深,循序渐进,达到高潮,最终和解,有一定观赏性。不过,人物定位还需斟酌。首先,应以理解的态度,描写李晓慧的妈妈。让孩子拼命学习,不输在起跑线上,谁都知道这是教育一大弊端,可是,人人都在这样做。因为你不这样做,孩子将被淘汰,将面临没学上,或者上不了好学校,将来找不到好工作。设若这样把握这个人物,作品内容会得到深化。其次,准确把握主人公王小峰和李晓慧的关系。他们的自由精神,应该体现在青年人的纯真友情上,体现在他们互相关心和互相帮助上,体现在青年人对生活的憧憬和热爱上,体现在他们广泛的兴趣和可爱的性格上。是这些东西与那种窒息人的规矩教育格格不入。所谓爱的觉醒,似乎指男生和女生之间那种情爱的萌发。我意不要把作品内容往中学生懵懂情爱意识上引。这两个年轻人和李主任之间的分歧,就是规矩教育与自由意识的矛盾。引到情爱上,作品的典型意义将被消解。第三,注意不要把学生追求自由精神与学习对立起来。追求自由,学习也可以很好。整天趴在桌子上学习的学生,不一定学习就好。学习好的学生恰恰是那些素质全面,精神上比较放松的学生。因此,那个王小峰不见得就学习落后。

十二、话剧《如果大学可重来》(作者 厚晓哲)

读了这个剧本,心情十分复杂。某些大学生,四年学习生活竟是那样度过的,真令人震惊,使人痛心。又看到他们回首反思,虽为时已晚,还是颇感欣慰。

该剧的"我"和王聪聪,极有典型性。这种学生,看来不是一人两人,而是普遍存在。学生热衷推销,考试集体作弊,正在上课,教室里竟然溜得没有一人。作品不仅描写了他们自我毁灭的过程,而且对他们心灵堕落作了细致描绘。剧中带引号的"我",不仅仅是符号,而有着深刻意味。"我"的所作所为,本身就具有自我反省的意识。"我"在走了四年的精神弯路之后,终于醒悟了。离开学校之际,他认真地上了张老师最后一堂课,但已经迟了。"我",包括始终执迷不悟的王聪聪,带给人的是意识的觉醒,信念的重塑,理

想的回归。

作品还塑造了李波这位与"我"和王聪聪迥然不同的学生形象。他是穷人家的孩子。在那样一种氛围中,他是那么孤立,那么无助,那么另类。他潜心读书,心无旁骛,学业有成,最后成才,当在意料之中。可我觉得,他的与众不同,原本就不是什么新鲜事情。历史上,通过刻苦读书而最终成才者不计其数。问题是,在该剧中,这种优秀品质竟然与其生活环境格格不入,让绝大多数人不可理解,使得绝大多数人觉得陌生,就特别发人深思了。经由李波这一形象,作品内容显然得到深化。

真正体现作者审美理想的是那位张老师和白衣女神。他与她之间,情感是那么空灵,那么纯洁,那么高雅,那么有意境。白衣女神这个形象,使我想到古希腊的爱神,我们完全可以视她为崇高理想的化身。张老师喜欢白衣女神,白衣女神的回应是颇耐人寻味的。她说:"爱我吗?是你自己的事!""是你自己的事",我很愿意把它理解为双关语,其蕴藏的深意,无非是说,你想追求崇高理想吗?就在你自己的表现了。此后,张老师勤奋不辍,成就斐然,又和白衣女神相遇,表达爱慕之心,白衣女神依然淡然回应。就在张老师深感失望,与白衣女神交臂而过之时,白衣女神反而转身回来对他说:"下来就是她的事了。""她",指白衣女神自己,也可指崇高理想。她显然爱上了张老师。同时,也可以理解为,由于你不懈地追求,理想自然会光顾你的。这一对人物关系,显然带有被理想化的色彩。最后,作品并没有着意地去渲染他们的爱情,但那个小孩子的出现,让人眼前一亮。这一幕给人留下的深刻印象是,幸福是在默默地奋斗中悄然而至的。

如要对该剧提点意见的话,我以为,可以把张老师和这位女神的关系以及李波的形象塑造,分量再加大一些,这样,作品灰暗的色调,会得以淡化,亮色会得以彰显。

十三、儿童音乐剧《飞翔的丑小鸭》(作者 林静)

儿童音乐剧《飞翔的丑小鸭》写得充满激情,充满诗意,充满憧憬自由,奔向自由,实现自由的腾飞之意。

作品以一只丑小鸭梦想飞上天空,以及为实现这一梦想的飞翔实践,让

人感悟到,走出必然王国,步入自由境界,必须不怕挫折,勇往直前。"挣脱世俗的镣铐,摆脱万般的纷扰",不是一句空话,是要付出代价的,是要经过精神历练的。爸爸对小淘淘的支持和鼓励,妈妈虽心存疑虑却不无关爱,既写出了人物与人物的精神差异,又合情合理地写出了人物与人物的相互理解。在这种精神差异和相互理解过程中,体现出自由飞翔的理念。

作品还力图揭示出某些带有规律性的东西。如淘淘的爸爸妈妈在年轻时,一个爱唱歌,一个爱跳舞,就受到爷爷奶奶的阻挠和反对。这就启示我们,人类实现精神自由,是一代又一代不断地追求过程,是人类永无止境的历史使命。主题曲《有梦就勇敢去追》耐人寻味,富于张力,集中体现了作品的精神旨趣。作品中那种掺和着简单外语,不时引起连锁反应的心灵呼声,既符合现代儿童特点,又具有唤醒人心的效果。

浓郁的浪漫色彩,契合儿童特点。除了天上飞的,地上走的,水里游的,诸如大象,长颈鹿,小猴子等等小动物,在小鸭子淘淘的带动下,都尝试着飞腾起来。按照常理,这些东西是不会飞的,也是不可能飞的。它们之所以能飞,而且之所以让人觉得能够接受,是因为它贴切地表现了儿童早期天人合一的性格特征。

十四、小品《借钱风波》(作者 南路)

这是从当代青年创业园中采撷的一朵温馨小花,一缕韵味绵长的情感遗绪,一种发自灵魂深处的心语沟通,一道纤尘无染的道德风景,使人精神得以净化,境界得以提升。女主人公要把现男友公司20万元钱,借给前男友;现男友不理解,不同意,并引发与女友的情感危机。恋情不再,友爱长存。作品所描写的就是从不借给到同意借给的过程,人与人之间从不理解到理解的过程,从相互情感冷漠到相互温暖的过程。作品对于丰富人的精神情感无疑具有积极的意义。只是觉得,结尾不必再生出两个公司进行合作之事,因为似乎是有意为人物关系和好以后设置的。话题从不愿借20万元开始,就以欣然同意借出20万元结束。作品是个有机整体,后面有两个公司合作情节,前面就应有这方面的伏笔。

十五、小品《路遇》（作者 朱维）

扶贫帮困，一时成为生活主旋律。于是，有的人不见得贫困，也想争当贫困户。似乎当上贫困户，就可不劳而获，坐享其成。近来就听到这样的怪事：有的贫困户，十足的懒汉，院子长满野草，自己坐在家门口，不动一根手指头，看着扶贫干部给他一点一点铲除。据说，倘若他不满意，会不给你签字，让你通不过验收的。看来，扶贫先扶思想，确有它的道理。想当贫困户也罢，当了贫困户依赖别人来扶也罢，恐怕心灵中都存在需要打扫的蒙尘。《路遇》这个小品挺有趣，主人公钱有余拉上老伴，穿得破破烂烂的，骑上烂自行车，找新来的扶贫干部去哭穷。其趣味性在于，诉说一番穷酸之后，才发现扶贫干部是他儿子的女朋友。在未来的儿媳妇面前哭穷，显然使他十分尴尬，丢尽颜面。善意的讽刺意味，使作品带有喜剧色彩。举国在扶贫，扶贫之作大量涌现。真正需要予以关注的，是扶贫大环境下人的复杂心态。这就是这个作品给我们的启示。

十六、小戏曲《替身》（作者 李志鹏）

《替身》描写了一位已故老人墓前的一场闹剧：老太太去世三年祭日，两个在外的儿子雇人哭坟。事情竟然就像我们司空见惯的承包工程那样，冒充是老太太三儿子的中介，从老太太两个儿子那里拿到五六万元，雇了一个叫虫龙，一个叫飞凤的来哭坟。他们在坟前讨价还价，极尽丑态之能事。作品巧妙的是，老太太一位健在的挚友，提早潜伏在墓碑之后，以老太太魂灵出窍的形式，揭露和痛斥了在墓前的几个丑恶之徒，无情鞭挞了在金钱面前，人性泯灭的社会现象，呼唤久违的人间真情。作品具有浪漫色彩。情节出人意料，又在情理之中，表现出作者娴熟的编剧技巧。这样的事情，在现实生活中不可能出现，但又让人觉得是可能的，体现出一种强烈的主体性色彩。什么是戏，此剧虽小，启示颇多，值得关注。

替人哭坟，守丧，早已有之。我读黑格尔的著作，里面就有对替人哭坟的议论。当然，黑格尔是从宣泄悲痛之情的角度，来看哭丧的。这是题外话。

十七、小戏《大宽归来》(作者 杨春林)

丈夫原来是个懒汉,妻子时常生气抱怨。有了扶贫政策,妻子要签申请表,没料想丈夫从外面回来,不仅不许签,而且还说他赚了钱。这是原作的大致情节。我想,就在这个框架里,通过完善,可以创作出一台较有新意的小戏。即,由于这个做丈夫的以往懒惰,没出息,媳妇于是看不起他,甚至鄙视他。丈夫后来出外回来,竟像变了一个人似的,赚了钱了。这时,他最在乎的是,要在媳妇面前扳回面子,要让媳妇刮目相看他,从而树立自己的人格尊严。这样,这位丈夫的行为目的,就有了精神层面的意义,也是主人公大宽"归来"的旨趣所在。如此,媳妇从轻看他到对他刮目相看,其间富于情趣的情节,有赖于进一步丰富。另外,做丈夫的是怎样由懒惰变勤快的,这个情感缺位必须补上,不然,作品精神情感概念就欠完整了。仅属个人建议,不知作者意下如何?

十八、小品《寻牛记》(作者 黄振琼)

与小戏《大宽归来》异曲同工,是一个描写人的精神变化的作品。主人公老张是农民中的能人,长期怀才不遇,情绪不佳。现在,受到扶贫干部重视,激发了他的主人公姿态,释放出他的聪明智慧。这主要体现在他家牛丢了,他和老伴寻牛这件小事上。稍显遗憾的是,作品未能完全把寻牛的情趣写出来。具体可否这样完善情节:牛丢了,老伴急得火烧火燎,老张反倒没事人似的。老伴埋怨他。他说小小个事,牛一会儿自己就回来咧。一个心急如火,一个胸有成竹,展开两人由于精神差异而打嘴仗的情节。老张可以说到他满肚子蝴蝶,英雄无用武之地。老伴说,扶贫干部见你有文化,多看重你,你不给人家面子。老张也许说,那是咱不对。这次参加县上培训班,县委书记都说他点子多,能力一旦发挥出来,发家致富是迟早的问题。老张还可以提到培训班有个某某某,矮个子,其貌不扬,都赚了钱了。咱主观能动性一旦发挥出来,比他强百倍。老伴也许会讥讽他,把自己说得那么好,这会儿牛丢了,咋没辙了。老张不以为然。老两口"玩"完了以后,小何来

了,把包袱抖开,说牛回来了。原来是老张把自家一头母牛拴在山根底下,用母牛引公牛的办法,把牛找到了。老伴方才恍然大悟。当然,这只是个大概框架,具体细节还得细密缝制。

十九、戏剧小品《心里话》(作者 王凤仙)

戏剧小品《心里话》的主人公,一个叫辣妹子,一个叫圆圆。她们的丈夫都是扶贫干部,常年在基层,顾不上家。她们虽然思念丈夫,甚至对自己的丈夫都有点儿小埋怨,但心里却甜滋滋的,挺自豪,挺长脸。电视台的记者来采访他们,她们又都嘴里不说心里话,一个个牢骚满腹。当记者当真要把她们的情绪披露出去时,她们着急了,才袒露了自己那种因失去了小日子的甜蜜,而为国家作出了奉献的那种豪迈心情。作品视角比较独特,从一对扶贫干部家属的眼睛里,从她们那种微妙的心态里,折射出扶贫干部的敬业精神,撸起袖子的实干精神。同时,表现了我们民族女人的那种含蓄性格,她们常常是正话反说的。当然,作品内容还是浅了点。我更希望能够看到扶贫过程中,人们心灵深处更为震撼的东西。

以上系2017年8月15日—8月17日在陕西省戏剧创作研修班上的部分剧本讲评稿

 幕外戏谭

读稿札记(六)

一、新编历史剧《李白在长安》(作者 黄立新)

这个剧本时代感很强。描写的尽管是一千年前唐玄宗朝的事情,精神却与当今社会息息相通。全剧充盈着一种打破陈规陋习,冲破各种禁锢的自由意识,体现出一种开放革新锐意进取的精神,弥漫着一种博大的人文情怀和世界大同的理念。作品所描写的生活,从李白进入宫廷做翰林供奉开始,到李白与宫廷生活格格不入,出走云游四方结束。在此期间,主人公那种自由精神,开放情怀,以及和平理念,主要围绕着两件事展开。一是儒生薛仁和花燕的爱情,二是边关典籍诗书的开禁。我觉得,这两件事从选材的角度来说,相当精当。纯真的爱情历来就是人的自由精神的体现,边关诗书典籍的开禁,更具有一种思想、文化、观念开放的象征意义。情节只为人的精神而存在,在这个作品中达到了高度的契合。李白性格的放浪不羁,与朝廷的种种规矩形成巨大反差,给人一种水火不能相容之感。剧中人与人之间的关系,如李白和李林甫、高力士的关系,李白与唐明皇之间的关系,很有戏。李白是皇上请来的,但李白在精神上,情感上,与李林甫、高力士之流又是格格不入的。这样,他们的矛盾,在一种温情脉脉的面纱之下,看似温和,实则激烈。李白与唐明皇,李白与高力士,还有其他人,在情感对峙达到极致的时候,某些对唱,直接就是心灵的对话,就是人物性格的深刻揭示,非常精彩。只是从总体上感到,李白的情感转化似乎还可以再细腻一些。作为封建社会的文人,他一辈子不是不想做官的。他被召到宫廷,应该是实现自己理想的好机会。他进宫廷,出宫廷,一进一出,是一段人生经历,更是一个

复杂的精神情感变化过程。他的遭遇,对他的精神情感无疑是一次又一次的沉重打击。作品对主人公这种从希望到失望的精神变化是否还可以揭示得更细致一些?

二、新编历史剧《少年杨玉环》(作者 吕松柏)

杨贵妃与唐玄宗的爱情故事,千古流传。可是,人们对少年杨玉环的爱情,知道得并不多。《少年杨玉环》这个剧本,作者以民间传说为题材,根据资料,演绎出一个牛郎织女传说的现实版。故事情节生动,环环紧扣,有序推进。注意在故事情节中塑造人物,尤其是杨玉环的形象,给人留下深刻印象。她活泼,可爱,聪明,纯情,善歌善舞,令人喜欢。其他如寿王瑁,知府张达,知县杨珣,高振山等人形象都描写得比较丰满。杨珣身为知县,又是杨玉环的叔叔,是一个处于精神夹缝中的人物。他对寿王瑁强娶杨玉环态度的转变,有一定的认识价值。全剧共九场戏,多数场次都很有戏。比如第四场,李瑁上山来寻找杨玉环,和杨玉环不期而遇,有一段戏耍的情节,就十分的生动有趣。玉环的聪明,李瑁的愚憨,相映成趣。还有第二场,杨玉环和高振山在一起,情投意合,载歌载舞,两个人扬场的场面,两个人跳四季舞,还有后面跳牛郎织女的歌舞,生动如在目前。最后一场,杨玉环下山,那种没完没了的条件,那种层层叠加的悲伤情感,那种以特有的方式,表达人物内心的悲愤情绪,都具有强烈的艺术感染力量。作品的唱词写得挺好。如杨玉环和高振山扬场的时候,两个人的对唱,唱词就很精彩。作为新编历史剧,作为一个民间故事的改编,这个作品在内容上,不会有太多新意。但是,排出来可望好看,可望观众喜欢。因为它毕竟是一个充满了人民性的作品,以鲜明的善恶冲突触动人的心弦的作品。作品二度创作,不仅导演要选好,演员要选好,作曲要选好,特别要注意,要搞好舞蹈的创作。因为杨玉环的形象,毕竟是以善舞为其突出特征的。

三、眉户现代戏《都市挣扎》(作者 闫可行)

该剧描写一位文化打工者的一段人生经历。主人公林夕的顺利与挫

折,痛苦与欢乐,梦想与追求,为我们留下诸多启示。作品给人一种新鲜感。近年来,写农民工进城的作品不少,主人公多在建筑工地打工,这个作品不是,主人公进城办杂志,做编辑,搞创作,应该是个新人形象。这个作品与其他以进城打工为题材的作品相较,主人公思想境界要高。一般打工者进城,是为了挣钱,养家糊口。这个文化打工者,去做编辑也罢,搞创作也罢,在无奈之下,去茶馆做服务员也罢,是为了实现自己的自由梦想。在商品经济条件下,在人的心灵受困于金钱的环境下,作品主人公能够克服种种困难,排除各种干扰,义无反顾地走向精神的自由,它的审美价值不低于一位英雄。倾注了她全部心血的长篇小说,就叫作《梦》,我觉得,这不是巧合,应是作者有意为之,具有特殊的寓意。作品对于主人公自由精神的表达,主要是经由两对矛盾运动过程来实现的。一是来自丈夫。丈夫要让她做贤妻良母。中国传统意义上的贤妻良母,在很大程度上是与个性自由相对立的。由于其丈夫秦文彬带有这样的思想,对主人公林夕与他老师汪然的正常交往,就产生了不正常的看法,就认为他们的关系不正常。二是来自同事。那位路一帆,自己对林夕有意,在遭到林夕的拒绝之后,也是用一种歪斜的眼光看人,于是拨弄是非,做出一些小人行为。作者对人物拿捏得还是比较准确的。

提点建议,主人公林夕在走向精神自由的行程中,若能够写出人物精神上的超越感,会更为人性化。她的丈夫从离开她到又回到她的身边,也是她精神上的一个历练过程。比如,她热爱自由,追求自由,她更爱丈夫,希望丈夫能够理解他。她的丈夫回到她身边,是由于最后汪然说明了事情的真相,更是由于秦文斌离开妻子以后,妻子依然思念他,牵挂他,放心不下他的一个结果。她在最痛苦的时候,也是首先想到丈夫的时候。这种想,包括责怪,埋怨,思念等等复杂情绪在内。丈夫离开了她,她痛苦,父亲给了她五万元,心里的痛苦就平复了?不是的。她会不会拿着五万元给丈夫做点什么事?为丈夫以后回到身边做铺垫。她的精神自由,是在追求自由和不能尽到做妻子责任的夹缝中实现的。

四、话剧《柳青》(作者 唐栋)

该剧让我想到朱熹的《观书有感》两句诗:"问渠那得清如许,为有源头

活水来。"柳青的《创业史》从何而来？该剧对我们具有深刻启示。在作品中，柳青说，文学是人学。所谓人学，包括两个方面，一个意思是说，文学是写人的，另一个意思是说，作家自己应是大写的人。这个作品的内容，更多是描写柳青这个大写的人，是怎样写成的。它是柳青深入生活的过程，也是柳青的精神得到不断净化的过程，还是他的思想境界得以持续升华的过程，更是他对现实生活的认识不断地得到深化的过程。作品为我们塑造了一个成长中的柳青，自我意识不断得到发展和完善的柳青。《创业史》的创作实践，使柳青逐渐认识到，要完成《创业史》的创作，自己必须和农民一样。于是，他扔掉了喜爱的猎枪，换上了一身农民衣服，在衣领上插上了旱烟袋，退回了标配的小汽车。当然，形象的变化，仅仅只是个表面现象。他把自己打扮得像个农民，只是从情感上精神上贴近农民的开始。农民吃野菜，他也吃野菜；农民住土坯房，他也住土坯房；农民拾牛粪，他也拾牛粪。农民所关心的事情，也是他最关心的事情。他让自己变成为一个农民，就是要让自己急农民之所急，想农民之所想。他在市场上向农民学习捏码子的情节，实际上是在掌握农民的特定语言及特殊的交流方式。作品中有一个黄文海，喜欢创作，精神肤浅而庸俗，应该是柳青形象的反面陪衬。作品描写时间跨度长达十多年。后期的柳青，不管是在"大跃进"刮浮夸风过程中，还是"四清"运动的极"左"思潮中，他能保持清醒的头脑，就与他长期融入农民，保持农民立场密切相关。尤其是在最后，"文革"开始，柳青被关入牛棚，身处逆境，不改初衷，体现出铮铮骨气。它是农民精神的凝聚，也是《创业史》的真正源泉。在该剧中，柳青的农民精神是经由三级跳实现的：一是当农民，像农民；二是学农民，真农民；三是为农民，农民魂。

五、秦腔现代戏《喜迁莺》(作者 陈道久)

《喜迁莺》同样是以扶贫搬迁为题材，但写得有特色，有个性，有新意。作品富于喜剧色彩，弥漫着正能量，令人感到轻松舒畅。该剧有三点值得关注，一是塑造了一位充满活力，充满智慧的扶贫干部形象。主人公张朝荣是一个真正把党的搬迁政策，融化到自身血液的人物。他的思维方式，解决问题的方法，完全是张超荣式的。如江木匠伐木盖房，他请"石干大"讲"干大

石"的故事,唱"行不得也哥哥"的歌,动情入理。再如牛二借扶贫搬迁,想要两套房子,逼着年老父母到镇上要房子,他安排锣鼓队去接人,羞得牛二无地自容。宁支书和他是战友,他用自我关禁闭的方式,重塑这位失去工作信心的基层干部的勇气。二是与上述主人公形象有关的,是作品敏锐地捕捉到扶贫搬迁工作中,存在的教条主义形式主义、文牍主义等问题,这就是说,扶贫搬迁,绝不仅仅是广大群众思想保守,观念落后问题,还有我们自身不从实际出发,脱离群众的问题。如检查验收,要求山区群众说普通话,想来都觉得可笑。各种各样的材料一大堆,还有纸牌子做一大堆。三是作品中所描写的情节,都不是司空见惯人云亦云事,很接地气,可以看出,是从丰富的生活现实中采撷来的。如要当贫困户,按材料上的要求,除过上面说的要说普通话,还要多次照相,怪不得张超荣一句话把这些东西全免了。还有江木匠进城烧柴火,满楼冒烟,引得消防队员们来救火,都挺生动。只是觉得宁支书两口子到医院去,把孩子掉在路上,竟浑然不知,就够离奇了。至于张超荣等人从豹子洞里把宁支书的孩子救出来,就更离奇了。情节要奇,但不能离奇。

六、现代戏《渭华起义》(作者 屈小弟 史育民)

官逼民反。作品写得波澜壮阔,气势宏大,再现了当年渭华一带如火如荼的革命情景。在当今和平年代,穿越时间的隧道,反观这一段历史,对于我们增强红色记忆,承续革命传统,实现中国梦,都是不无意义的。作品塑造了一批生动鲜活的人物形象,尤其是刘志丹,他那种朴素的百姓情怀,那种具有高水平文化素质的人格魅力,那种处乱不惊、神定气闲的领袖风范,那种紧急关头果敢机智的指挥艺术,给人留下了深刻印象。还有像春茂、玉兰、程谦、何九叔等人,都能够使人感受到某些令人激动的东西,都能够使人得到多方面的感受。渭华起义早已成为历史,包括刘志丹在内的这些当事人也早已过世,我们让他们活跃在舞台上,无非是让这些人物与我们进行对话。看看他们,想想我们,无非如此。这个作品很有戏,戏就在过程之中。比如第三场,刘志丹从接受盘查到最后走脱,就极精彩。精彩之处就在于能够写出那种惊险的意味。再比如玉兰送信一场,玉兰前面奔跑,两个匪兵后

面追赶,走投无路之际,看到一个坟头,突然哭诉她的丈夫。这就是一个看似意料之外,又在情理之中的情节。包括对于反面人物的描写,也很有戏。县党部书记古月会见地方民团团长白铁刀,就把两个人之间的那种微妙关系拿捏得很准确。白铁刀的狂暴凶残,古月的老谋深算,有情趣有味道。作品事件宏大,人物众多,情节复杂。刚开始看到人物表的时候,我心里就很失望,这么多人物,又是宏大的历史事件,能说清楚什么呢? 当我看过两三场以后,不是我所想象的那样。不仅不烦乱,而且灵气往来,对人物情感的抒发,留有较大的空间。作品中有不少唱段,很好地表达了人物在特定情境中的特定情感。作品的对白比较讲究。只要稍加注意,就会发现,人物与人物之间的对话,是由开始较长的句子,到最后字数很短的句子。它标示的是人物之间的情感,由松弛到紧张的一个流程。

七、话剧《人生》(作者 张文庭)

读完话剧《人生》,心里很难过。一种唏嘘慨叹的郁闷情绪,弥漫在心头。我认为,它是个命运悲剧。真是命运叵测! 在命运面前,人是如此的无奈,如此的脆弱,就像水中的浮萍,被冲来摆去。什么是命运? 就这个作品来讲,就是那个时代,那个时代的社会生活,那个社会复杂的人际关系。处在那样一个社会情境中的年轻人,谁不想追求自己的幸福,谁不想获得属于自己的爱情,谁不想享有自己的精神情感的自由。他们面对现实,苦苦挣扎,不懈奋斗,寻找自己物质生活和精神生活的一线光明。可是他们失败了,得到的是悲剧性的结局。这种悲剧性的结局,带给人的是一种无尽的思考。作品尽管描写的是一个司空见惯的两女一男的爱情故事,其中却蕴含着丰富的社会内容。他们的人生是时代的反映,他们的性格是时代的产物,他们的悲剧是时代的必然。作品所描述的社会生活,应该是一个由传统向现代转型的社会。旧的观念正在逝去,新的理念正在萌生。高加林,一个家庭出身贫寒的青年人,就是一个被置放在传统与现代十字架上所炙烤的人物。这种处于十字路口的人生选择,主要就表现在他和刘巧珍、黄亚平的爱情关系上。在农村,处于生活最底层的他,他获得了刘巧珍纯真的爱,他也爱刘巧珍。随着他人生命运的变化,他又和黄亚平走到了一起。对主人公

高加林这种精神情感的复杂变化,作品做了细致而真实的描绘。他走向黄亚平,显然具有走向现代的意义,回到刘巧珍身边,又具有守望传统的意味。不管他是走向黄亚平,还是留在了刘巧珍身边,我认为并不重要。重要的是,命运和他开了一个玩笑,从而使得这个人物具有了某种时代特征。命运对他来说,似乎很不公平。正当他与刘巧珍在农村的打麦场上甜蜜拥抱的时候,他意外地坐到县委通讯组的办公室里;正当他在痛苦中忘记过去,与县广播员黄亚平憧憬未来的时候,他被辞退。正当他返身回首刘巧珍的时候,巧珍已经在无奈中投入他人的怀抱。正是在这种不公平的命运描述中,作品显现出它丰厚的时代意味。如果说,《人生》中的高加林,是命运的牺牲品,那么,《平凡的世界》中的孙少安,孙少平,就是时代的天之骄子,就有了力图改变自己人生命运的英雄品质。

八、新编秦腔历史剧《关中晓月》(作者 郑怀兴)

像这样的剧本,近几年,在我们陕西已很少见。这个剧本,至少有三方面值得点赞:一是精神境界高远。作品所描写的人物是实有其事的。这个题材我们省上的剧作家也有人写过,电视剧也演过。秦商女在国难当头,民不聊生之际,作为一种爱国义举,曾捐献过巨资。但是这个作品不同凡响之处在于,秦商女捐献巨资的义举,在于守护一种精神,具体即关学传统。慈禧西逃至西安,要抓捕关学大儒刘古愚,将毁灭的是民族文化传统,是一种永恒的精神。秦商女守护它,这就把秦商女的捐款行为,从一种有限性的目的,提升到对于一种永恒精神的守望上来。二是对主人公秦商女精神境界的展示,是层层深入,不断深化的。秦商女向慈禧送奶牛,想要把于右任那份上书要回来,因为那份上书一旦落入慈禧之手,于右任必死无疑。陕西巡抚岑春煊提出要10万两银子,她在资金极其紧缺之时,答应了。问题是,10万两银子并保证不了刘古愚的生命安全。她提出要觐见慈禧。岑春煊惧怕她在觐见的时候,牵连到他,提出要50万两银子。他原本是为了阻止秦商女觐见慈禧,不料秦商女原计划搞建设,不搞了,把钱拿来拯救刘古愚。她的轻财重义的性格,活脱而出。三是秦商女这个形象,很有人情味。秦商女送奶牛一场戏,灾民小孩要喝牛奶,她同情他们,但不能让喝。马队惊了奶牛,

她踮着小脚赶牛,还丢了一头,她想着算了,让灾民拉去喝,不料,灾民把牛送回来了。她感叹,不要认为百姓就是洪水猛兽,要施仁政。尤其是最后和慈禧一场戏,说女人的恓惶,道寡妇做人的难怅,以至于与慈禧母女相称,都体现出一种浓浓的人性情感。

以上系在 2018 年陕西省文化厅剧本研讨会上部分作品讲评稿

幕外戏谭

"十一艺节"剧目赏析及对戏剧创作的启示
——在2016年西安市戏剧创作研讨会上的辅导报告
（2016年11月21日下午）

各位领导、各位同行、各位朋友：

大家好！

非常高兴，能够通过市上年度戏剧创作研讨会这个平台，就戏剧创作方面的话题，与各位共同学习和交流。9月份，第三届中国丝路艺术节在西安举办，10月份，我省又承办规模宏大的第十一届中国艺术节。节气未散，西安市就紧接着召开戏剧创作研讨会，制定创作规划，共襄创作盛举，作为一个编外的戏剧人，感到心情振奋。这几年，西安市的戏剧创作，应该说是硕果累累，成就斐然。我曾经有幸多次参加市上有关院团的各种创作研讨活动，主管上级、院团领导、主创团队、演职人员，他们对于艺术创作的高度责任感，对于艺术真谛的不懈追求，对于艺术作品精益求精的严谨态度，都对我留下了深刻印象。第十一届艺术节，陕西一共5台参评剧目，就有市上3台（话剧《麻醉师》，秦腔《易俗社》，舞剧《传丝公主》），其中话剧《麻醉师》获文华大奖。本届艺术节文华大奖只有10个，在奖项数量大幅度压缩的情况下，这个奖的含金量应该是很高的。借此机会，也向获奖院团、剧目参评院团表示祝贺和敬意。

前几天，市文广局刘涛同志打电话给我，说市上要召开戏剧创作研讨会，要求我结合我省的创作实际，和与会同行们进行一个交流。适逢"十一艺节"就在我们身边举办，此前还有一个丝绸之路艺术节，都是全国性的大型演出活动，来自各地的一流剧目，相继上演。艺术节演出各类剧目57台，丝路艺术节演出剧目也大约在30台左右，这些剧目本身就为我们提供了说

不完道不尽的话题。作为艺术节的评论人员,我有幸观看了其中大约十多台剧目,借此机会,就观看过的剧目做一些赏析,与大家共同分享,应该是一件十分快慰的事情。这些剧目,每看一台,都使人兴奋,感受到一种美的心灵净化。尽管它们总体水平互有高下,但都达到了相当高的层次,每台戏,都有亮点,都有吸引人眼球的地方,都有能够触动我们心灵的东西。所以,公允地对它们进行评价,指出其审美价值所在,促使我们多思考一些问题,对于提高我们的创作水平和作品质量,是很有启示意义的。

　　后面我所提到的剧目,有的大家可能都看过,也许是一部分人看过这个剧目,一部分人看过那个剧目,这都不碍事。稍微提示一下内容,明白它大致写什么就可以了。我的想法是,通过这样的分析,联系我们的实际,对我们创作上存在的问题能够引起关注,做到心中有数,对创作上一些规律性的东西,能够有更深入的理解,就行了。

　　一部艺术作品,具体到一台戏,它是一个完整的精神情感概念的表达。这就是说,一台戏要告诉观众的东西,必须处在精神的层面,处在人的情感的层面,不在感性生活的层面。一般来讲,一台戏所要完成的任务,就是要通过舞台,对于一个完整的感性生活形态的讲述,让观众感受到一个完整的精神情感流程,具体到作品中的人物,往往就是作品主人公完整的精神情感经历。一部作品的审美价值,认识价值,就是创作人员和观众通过这种感性生活形态的直接交流,让我们人自己对自己精神状态进行一个观照,经由这样一个观照过程,使人心灵受到陶冶,精神得到提升。遵循这个基本看法,一台好戏,首先要讲好一个故事。但故事好讲,要讲好难。难在什么地方?因为舞台上的故事,必须是关于人的故事,必须是由人的行动(也就是我们通常所说的情节)组成的故事,必须是由人物的意志所操控的行动组成的故事。我把这个意思再稍微表述详细一点,就是要讲人物在作品提供的特定情境中,为了达到他自己的目的,在他的一种情致的驱使之下去行动,并不可避免地要与另外的人物,在同一情境中,也是为了达到他自己的目的在行动,产生冲突,从而构成一系列情节的故事。其次,更为重要的是,这个故事必须是意在言外的,不能就事论事,光图热闹。这就是说,舞台上所讲的这个故事,并不是仅仅让观众知道这个故事,而是像我上面已经提到的,要通过这个故事,让人观照一种精神。美国的美学家苏珊·朗格,在她的《情感

与形式》一书中开篇就讲，艺术作品有脱离尘寰的倾向，说的就是艺术作品有从感性生活层面走向精神领域的特征。第三，一台戏所表达的人物的这种完整的精神情感概念，不是抽象的，而是具体的，它表现在人物身上往往是一个精神情感流程。流程，就是一个完整的过程。作品的创作，一定要重视过程的描述。这个过程，绝不仅仅是所讲的那个故事的过程，而主要是故事所标示的人物的精神情感发展过程。在传统戏当中，许多折子戏为什么能够单独拉出来能演，就是因为它所表达的人物的精神情感过程是完整的，尽管它的前后情节是断档的。敫桂英打神告庙，它绝不仅仅是要告诉观众敫桂英砸了神像，而是要让观众观照敫桂英从对神像抱着无限希望和寄托，到这个希望和寄托完全破灭的整个精神情感演化过程。《打镇台》也绝不仅仅是要告诉观众，一个县官打了比他职位显赫的高官，而是要让观众观照这个小小芝麻官，从不敢打这个高官，到自己给自己仗胆，最后终于打了这个高官的精神情感演化流程。就从这个意义上讲，什么是一部作品的主题思想，就是主人公某种完整的精神情感过程。第四，还有相当多的戏，尽管故事不是一个有头有尾前后有机统一的整体，但它的精神是整一的，是聚焦的，是贯穿始终的，也是可以的。这就是说，由于题材本身的限制，故事情节不整一，但舞台上演一台戏的精神不能散乱。十一艺节上，有个戏大家可能都注意到了，就是豫剧《焦裕禄》，讲述的就不是一个完整的故事，得了文华大奖，而且名列榜首。这个戏为我们提供了如何以真人真事为题材创作一台戏的成功经验，应该从多方面好好学习和总结。就仅仅从精神内容来说，它是很聚焦的。这个戏，我后面会讲到。第五，一台优秀剧目，让人观照的这个精神情感流程，应该是新颖的，而不是陈陈相因的。这就是说，要尽量避免用不同的感性生活形态去表达司空见惯的精神情感流程。同时，人物的精神情感流程不仅是新颖的，能够揭示人的心灵中最为隐秘的东西，如果它还能更进一步具有观照时代的精神张力，这样的作品，就离精品不远了。当然，一部作品，衡量它的要求还很多。我觉得，最重要的就是主人公完整的精神情感概念的表达。第六，一台戏，写什么。所谓写什么，指的绝不是所谓的优势题材，这是需要特别引起注意的。只要我们仔细考察，许多真正优秀的剧目，恰恰是小题材。我后面会提到一个作品，名叫《小镇》，写的就是主人公说了一句假话的事。我发现，各地组织戏剧创作，领导上往往重视

的是自己的优势题材,重视题材的地方特色,这是对的,无可非议,问题是,作品写什么,指的并不是这个题材,而是作品要表达一个什么样的精神情感概念。如果把自己所谓的优势题材,当成了作品所要告诉观众的对象,这个作品的创作后果就不堪设想了。花上几百万,自以为培育了一棵大树,其实树种子是什么,都没搞清楚。舞台上花样百出,不知所云。这样的事情,在我省各地时有所见。我不想举例来说明,因为在这样的公开场合议论这些事,不大合适。排一台戏,首先要把剧本搞扎实,剧本不搞到一定程度,不要轻易进入二度,不然,弯路就走大了。第七,我还想顺便提示大家,阅读一个剧本,或者看一台戏,要就剧本说剧本,要就戏说戏。不管是剧本,还是戏,它都是一个有机的整体。避免用生活的真实来审视它,动不动生活不是这样子,事实不是你写的那样,简单的否定一个作品。这个道理,我举一个小小的例子,大家就会豁然开朗。生活中的苹果,是为人一饱口福来食用的,艺术作品中的苹果是为人一饱眼福供人看的,我们不能因为画在纸上的苹果不能吃,而说这幅画有问题。举个例子,商洛市创作了一台戏,叫《带灯》,演出以后,我就不断地听到这样的批评:难道我们的乡镇政府都是这样的吗?要知道,不管是小说《带灯》,还是舞台上的《带灯》,它恰恰是通过作品所制造的这个假象,呼唤一种朝气蓬勃的工作状态,歌颂一种一心为民工作的公仆精神。要注意,舞台上所表演的那些生活形态,是作家艺术家为了表达某种情感概念,制造了一个假象,说不好听点,编的一套一套的,是个骗局,千万别当真。创作作品离不开生活,作品创作出来以后,便与生活是两回事。它只与人的精神和心灵对话,它不直接作用于现实生活。在以往的创作活动中,我们制造的那些直接为经济建设服务,直接为旅游经济服务,直接为宣传地方服务,甚至为某些人领导脸上贴金,这样的宣传品还少吗?作家艺术家是人类灵魂的工程师,艺术作品可以进行人的心灵建设,人的心灵美好了,人是可以发展经济,发展旅游,推动社会发展的。这是一个复杂话题,点到为止,时间关系,不能说的太多。

 下面,我就"十一艺节"所看观过的参评剧目,谈谈我个人一点儿看法。一共9台戏,其中"十一艺节"参评剧目有7台,"丝路艺术节"上演出的剧目两台。我之所以要顺便说说丝路艺术节上的两台戏,因为它有某种特殊性,对于我们的创作有借鉴作用。

1. 淮剧《小镇》，由江苏省淮剧团创作演出。如果说，戏剧的本质在于人自己将自己的精神心灵，外化为一种感性生活形态，以供观众观照，从而使人深刻地认识自己，提高自己，那么，淮剧《小镇》，堪称真正意义上的戏剧作品。"十一艺节"期间，省上评论组召开研讨会，我专门介绍了这个作品。该剧展现在观众眼前的，是在新的时代背景下，一位精神迷失者的一段心灵救赎史，深邃而激烈，发人深思，催人警醒，促人奋进。

作品中的小镇，民风淳朴，谐和宁静，其良好声誉，遐迩闻名。突然，一件意想不到的事情，打破了这个小镇的宁静：远在三十多年前，有一位处境困顿之人，曾经在小镇上得到过某人的救助。现在，这个人事业有成，是拥有巨额财富的京城富商，他想以500万元作为回报，寻找当年救助过他的恩人。真是一石激起千层浪，禁不住这数百万元的诱惑，小镇有人心灵的天平倾斜了，一时间竟意外地冒出四名所谓的救助者。在小镇上一向颇得好评的退休教师朱文轩老师便是其中之一。这个朱老师，为人诚实，堪称道德楷模，在镇上口碑极好，一辈子没说过假话。该剧细致入微地展示了朱老师在精神出轨之后，那种内心的忐忑，煎熬，痛苦，自责，忏悔，醒悟并坦露真相的全过程，使该剧呈现出直逼人心的审美品格，体现出独特的现实意义。

在此，可以清晰地直视到金钱对人心灵的微妙异化过程。朱老师是怎么样沦陷为一个精神迷失者的？起初，当人们猜测那位救助者有可能就是他的时候，他一口否认。人们为什么猜测是他，就是因为他是个公认的好人，常做好事，而且做了也就做了，自己也不会去计较它。但是，他却由此将自己卷入了救助者的漩涡。他的儿子替人做经济担保，不慎上当受骗，没有500万元，无法渡过这个坎，一下子将他推到精神几乎崩溃的边沿。于是，他的夫人就提出，你为何不就是那位救助者呢，也许你在救助了别人之后，因时间久远而淡忘了，加上你这个人做了好事是从来不记的。朱老师的精神防线，就是在这种似乎有道理的情况下失守了。的确，他是一个公认的好人，如果遇到那位需要救助者，一定会去救助，而且别人也都以为他会去救助。他于是也就清白装糊涂地认为自己是那位救助者。可以看得很清楚，在金钱的诱惑面前，朱老师精神的出轨，做人底线的崩毁，道德防线的失守，是在一种做贼心虚的抉择中，自己给自己找理由，自己给自己找借口的过程中完成的。作品对于这个过程的情感描绘，极其细腻，极具审美意义。上面

我反复强调,要注重人物,尤其是作品主人公完整的精神情感流程,在这位朱老师身上看得十分清楚。

这个作品最为精彩的看点,是对朱老师激烈动荡的心灵拷问的描绘。戏剧是要写冲突的,但这个戏的冲突在很大程度上不在人与人之间,而是在特定情境中人物的心灵深处。朱老师在说了假话之后,做人的诚实与虚伪,道德的失衡与谴责,在他的心灵深处掀起了巨大波澜,形成痛彻心扉的魂灵撕裂。作品循序渐进地展示了他精神上痛不欲生的自救过程。在全镇大会上,老村长郑重宣布救助者名单,意想不到的是,竟一连冒出了三个人,这在小镇无疑是个丑闻。假冒者一个接一个出现,对朱老师这个一向被人视为是道德楷模的人来说,本身就是一个无情打击,因为他明知自己是假冒者,村长下来是否就要宣布他了。想不到的是,老村长出于维护他这个道德模范的面子,故意没有宣布他。事实是,这种对于颜面心照不宣的维护,会让他感到更加羞辱。问题是,被公布的假冒者真面目暴露了,人们以为救助者就是他,那位企业家的女儿也在感谢他,这以假成真的荣誉,似乎就悄然地落在他的头上,使他更加承受不了,因为他也是假冒者。尤其是,前面那几个假冒者,自觉羞愧难当,不配住在小镇,远走外地。临行时,竟来与他这个所谓的真救助者告别,表示愧悔之意。这不啻对他又是新的打击,因为假冒者都觉得无脸见人,自己这个没有被抖搂出来的假冒者,还会再继续假冒下去吗?这个戏的高明之处还在于,剧情为这位朱老师提供了一次又一次可以解脱精神危机的机会。也就是说,除了朱老师自己不说出此事,那么一切将是神不知鬼不觉的。而正是这种机会,使得对于朱老师心灵拷问在步步深入,考验步步加剧。该剧给人留下的一个鲜明印象是,心灵的灰尘是无处躲藏的,是容不得一丁半点儿存在的。随着朱老师心灵的逐渐净化,作品的主题在不断深入,不断放大。朱老师心灵救赎的过程,也是朱老师精神境界渐次提高的过程。与这个过程相伴相行的是老村长这个人物,颇有意味。在剧中,他似乎心事重重,很少说话。但这个人物让人感到,他与朱老师一样,在心里一直在进行着剧烈的矛盾冲突。他其实就是那位救助者。他在宣布救助者名字的时候,有意没有宣布朱老师。为什么?他顾及的是朱老师的一世清名,更顾及的是小镇的良好声誉。同时,他之所以没有说出朱老师,还有另外不大阳光的私密和隐情(具体剧情我没看清楚)。这就是说,他

也是一个心灵蒙尘者。当朱老师完成了心灵的救赎之后，老村长说出了当时的一切内情，又完成了一次心灵的救赎，使作品的主题得到了进一步深化。看这个戏，人的心灵会受到一次次强烈地撞击，会得到一次次彻入灵魂的精神拷问，会感到思想境界一次次地在提升。人的心灵从受到污染到灰尘的完全清除，这一精神情感概念在作品中表达得十分完整。作品从小镇的和谐和宁静开始，最后又结束在小镇的和谐和宁静上。但后者的和谐和宁静与前者的和谐和宁静，是决然不同的两个概念。那是经历了一场如同暴风雨般的心灵洗礼之后的和谐和宁静，是一场经历了否定之否定之后一场精神上除旧布新的宁静。作品所表达的内容，完全在精神的层面上，在心灵的层面上，在人的魂灵的最深处。由此，它不能不使人联想到，心灵蒙尘这样的事情，岂止发生在这个小镇上，恐怕在每一个人的心灵中都不同程度地存在着。特别是，连朱老师这样的优秀分子，都被蒙尘所污染，都在进行灵魂自救，那么，一般人呢？正是在这里，该剧显现出它不可忽视的普遍意义。这个戏被列入文华大奖前三名，当之无愧。

2. 川剧《尘埃落定》，由成都市川剧院演出。该剧是根据获得茅盾文学奖的同名小说改编的。它以藏族某地区宏阔的社会历史生活为背景，描写了一个叫麦琪的家族，围绕土司继承权（土司，我理解，约略相当于族长之类身份的人），在家庭大少爷和二少爷之间所展开的一系列矛盾冲突，展现了奴隶制走向灭亡，新社会应运诞生的历史瞬间。整个舞台呈现大气恢宏，民族风情浓郁，表演技艺精湛，音乐舞美考究，观赏性较强。该剧对我印象最深的，是塑造了二少爷"傻子"这个艺术形象。

戏名叫"尘埃落定"，尘埃，就是灰尘，是太熟悉不过的东西，微细而不足道，飞飞扬扬，游游荡荡，无所定处。在该剧中，"尘埃"究竟指什么，"落定"又是何意，我想，每一位观众可能会有各不相同的理解。比如，旧的奴隶制度的逝去，新的自由生活的到来，以尘埃落定来比喻，大约就是一种较为可靠的解释。有的剧评家从赞赏的视角，还把尘埃干脆就理解为这个戏，说这个戏就像一粒尘埃落定在我国的戏剧舞台上，它的音乐如何好，它的舞蹈如何好等等。其实，我个人更愿意将尘埃理解为一种人，如麦琪家族的二少爷"傻子"那种人。二少爷天生爱说真话，于是别人便都以为他有点儿傻。因为说真话而让人视为傻子，因为说真话而不被人所重视，因为说真话而让人

把他不当回事,甚至他做的事,对也罢,错也罢,别人也不怎么与他认真计较。因为他是个"傻子",如尘埃般无须在意。这个话题挺有意思。由此不能不使人联想到万千世相,说真话者不是时常被指为头脑不正常吗?不是时常被指责为有精神病吗?甚至将其低眼下看,不去与他在乎是非对错吗?就从这个意义上讲,该剧二少爷"傻子"身上所体现的精神意味是超越了题材本身局限的。它反映了人的一种值得关注的普遍心态。这是这个戏二少爷这个人物为我们提供的具有观赏价值的东西。

"傻子"到底傻不傻,该剧经由大少爷和二少爷之间一次更比一次激烈的冲突描述,对"傻子"的人生价值,进行了充分展示。老土司一遇到问题,便会主持召开家庭会议,征求所有家庭成员的意见。往往是在这个时候,大少爷却因聪明而屡做蠢事,"傻子"却因说真话而反受关注,这是极具哲理意味的。如种鸦片赚钱,可种多了,倒不值钱。二少爷提议种粮食,就与老土司一拍即合。所谓卑贱者最聪明,高贵者最愚蠢,大概说的就是此类生活现象。也正是在这个意义上,说真话的所谓"傻子",其实并不傻。要说傻,他是那种大智若愚的傻。这种傻劲如果用在关乎国计民生之事上,是会成为大善举,成就大事业的。事实是,这个"傻子"恰恰是利用了别人认为他傻而说真话,办真事,办大事。如老土司因为他傻将家族的事情托付于他,他借此机会,正好做了有利于奴隶获得自由之事,促进藏区和平解放之事。"傻子"并不傻,不但不傻,而且傻得可爱,傻得可敬,甚至傻得崇高,这是这个戏通过这个人物为我们提供的另一个方面具有审美价值的东西。

作为一个人,要活得本真,活得真实,这是该剧"傻子"这个形象的情致所在。戏一开幕,麦琪家族和另一个家族争斗,抓了一批俘虏,要二少爷亲自杀了这些俘虏。二少爷"傻子"下不了手。当台上只留下他一个人的时候,他扪心自问,"我是谁?""我在哪里?"这个戏的情感链是,开始,他宁愿不做土司,也不去枪杀那些无辜的奴隶,最后,他为了奴隶的解放,竟誓死又要做土司。从不做土司到非要做土司,情感在变化,那颗被认为是"傻"的本真之心却未曾动摇过。作品对二少爷"傻子"的精神情感概念的描绘,是比较完整的。

社会需要这样的"傻子",呼唤这样的"傻子"。遗憾的是,"傻子"这粒不起眼的尘埃,却落了个悲剧结局——他倒在了枪口之下。我觉得,这是颇

具意味的。它会使人想到,现实生活中常说真话的"傻子",虽说不会遭遇枪杀的命运,但会不会依然被认作精神不正常甚至有精神病呢?基于这样的考虑,我觉得,"傻子"作为一粒微细的尘埃,并没有完全落定。作品的忧患意识,似应也体现于此。

3.秦腔《易俗社》,由西安易俗社演出。如何看待这个戏,我想多说几句,包括它的得失。看这个戏,让人感到壮怀激烈,鼓舞人心的好戏。禁不住一阵阵耳热心酸。剧中引用田汉先生的话说,西安易俗社与俄罗斯莫斯科大剧院,以及法国巴黎芭蕾舞剧团,可以称为世界上三大古剧院,意指它们诞生较早,历史悠久。我忽然觉得,易俗社作为一个表演艺术团体,古老固然珍贵,可更为可贵的,还是易俗社一代代伶人那种革故布新的精神,领风气之先的信念持守,紧跟时代,追求自由进步的精魂。

作品有些这个内容的意图。但是,以易俗社的历史为题材,创排一台戏,难度极大。众多的文化名人,是不可能都写的;那么该写谁,写什么,恐怕更不合适,因为写谁都不会写出一个易俗社来。对此,主创人员表现出他们高超的艺术智慧。一个表演艺术团体,说到底,年复一年,日复一日,无非就是写戏,排戏,演戏。该剧正是紧紧抓住写什么,排什么,演什么,表现易俗社追随时代,革故鼎新的精神,塑造关震易、林梦芸、高玉轩、陈甘亭等易俗伶人的形象,从而使该剧呈现出惊世骇俗的战斗风格,放射出不同凡响的艺术光芒。该剧时间跨度长达40余年,时代在变迁,生活在变化,但易俗社的社胆社魂始终未变,领时代风尚的风骨未变,追求光明憧憬自由的精魂未变。建社伊始,排演新戏,移风易俗,启迪民智;日寇入侵,山河破碎,《还我河山》,鼓舞士气;尤其是震惊中外的西安事变,兵谏竟然是在易俗社的演出掩护下实施的。这一切,无一又都不是在与生死攸关的强烈冲突中进行的。易俗之路,真不容易。该剧尽管没有正面涉及诸如高培之、李同轩、孙仁玉、范紫东等人的动人事迹,但是,作品通过日常艺术活动所表现出来的现实斗争精神,却是他们共同所有的。作品虽然没有作为一台戏通常所见的那种完整的故事,但撷取易俗社在各个历史时期的艺术生活片段所体现的精神意蕴却是非常聚焦非常完整的。这是这个戏所要告诉观众的一个中心意思,就是易俗风骨,时代精魂。

作为易俗社先进文化的体现,作品还努力塑造了林梦芸这一女性形象。

她是为富不仁的林四爷的女儿。按说,她的人生,应该走的是穿金戴银的贵族小姐之路。可是,她却毅然决然地背叛了家庭,成为立志实现自我人生价值的新青年。她敢爱敢恨,大胆泼辣,追求自我解放,显然与长期观看易俗社的戏剧演出有关。那位高社长,不止一次无奈地暗示易俗社有一个规矩:不收女演员。她却不顾女儿身,崇拜名角,痴迷秦腔,练功不辍。她通过自己的努力,终于成为易俗社的一名演员,正是易俗社精神的具体体现。是易俗社改变了她的人生道路。在她的身上,不仅仅继承的是易俗社的秦腔艺术,更应该继承的是易俗社的社魂社胆。西安事变那天晚上,由于兵谏行动是在易俗社演出的掩护下进行的,这就使得此次演出有了特殊的政治意义。恰在此时,主演竟然病倒了。紧急关头,林梦芸临时救场,一声"梁红玉来也",不由使人潸然泪下。饰演林梦芸的是曾获得中国戏剧梅花奖演员惠敏莉,她以精湛的演技,将林梦芸这一后起之秀在成熟瞬间的细腻情感,表达得层次分明,错落有致。林梦芸的脱颖而出,一时竟使人想到许多人,师傅刘天俗,哥哥关震易,社监高玉轩,教练陈甘亭,通过这些人,进而还会使人联想到易俗社诸多文化名人。作品对于林梦芸情感概念的完整描绘,是别具匠心的。易俗社的历史上未必实有其人,但她却真实地反映了易俗社的历史。

把易俗社的人和事,放在风云激荡的历史背景下来讲述,展现《易俗社》丰厚的精神意蕴,是该剧在艺术呈现上的一大追求。如何将时代生活融入戏中,成为戏的有机组成部分,是必须解决好的一个课题。该剧从剧情实际出发,运用了多媒体大屏幕,交代了大量必不可少的历史生活,正是为了舞台上的简约和空灵。多媒体不仅交代了复杂的时代背景,而且大大深化了舞台表演的内容。譬如,易俗社在野外持守整整五年,吃用难以为继,在极端困难之际,多媒体播放中条山战役八百壮士高唱秦腔英勇杀敌的视频,就对演员在困顿中勃发,在艰难中奋起,起到了不可替代的作用。作品还采取了由当事人分段讲述与舞台演出相结合的方式,也起到了引导观众对易俗社这一艺术团体认识不断深化的特殊效果。舞台美术设计,是舞台中的易俗小剧场,古香古色的围墙,活动自如,既利于演员表演,又营造了特定情境。作为戏中戏,该剧对于传统戏中某些剧情如《战金山》等的着意选择,也丰富了作品内涵,强化了作品的丰厚韵味。

幕外戏谭

《易俗社》是一台颇具现实意义的戏，一台适时且值得珍视的戏。它通过散点式的艺术结构，塑造伶人形象，不仅使人了解了易俗社员，认识了易俗社员，更重要的是，在中央关于繁荣戏曲的一系列精神下达之后，它引发了我们对于戏曲艺术团体的诸多思考。黑格尔在他的《美学》中说，戏剧所表达的"一定要是对人类具有普遍意义的旨趣"，这个话，原本有宣扬人性论的嫌疑，但它至少告诉我们，戏剧必须有它高尚的精神追求。在市场经济环境下，表演艺术团体如何守望现实主义艺术传统，完成时代赋予自己的神圣使命，《易俗社》这个戏，无疑对我们具有深刻的启示。

当然，这个戏还有提升空间。空间在哪里？由于是我省自己的戏，作为讨论，我简单谈点看法。第一，作品在孕育的过程中，有先天不足迹象。似乎要写易俗社，又似乎要写林梦芸，究竟要写哪个，很矛盾。这两者虽然有关系，但毕竟不是一回事。主创人员好像两者都割舍不下，于是就不断地在作品中调和这两方面的内容。这样的结果在一定程度上影响了作品主旨的发挥。第二，这两方面的内容，如何协调，我觉得应该舍弃一个，集中写另一个。从艺术创作规律出发，应该写林梦芸。为什么？作为一个艺术作品，易俗社是不能作为描写对象的，作为描写对象的只能是易俗社的精神。精神这个词，是针对人说的，只有人才有精神，所以还得通过塑造人物去体现。这样，从作品目前的实际出发，就把林梦芸推到了前台（当然还可以构思新的人物）。第三，如何写？就写林梦芸在易俗社这个先进文化的摇篮里，由一个追求自由的女青年，成长成为一名真正的易俗社员的精神历程，把易俗社放到人物成长的背景去。现在作品中的林梦芸，由于与写易俗社的内容并存，精神脉络不清晰，说重点，对这个人物的塑造，没完全在精神的层面上。她要加入易俗社，并不是作品所要表达的对象，通过她要加入易俗社，写她的成长历程，写她的人生命运，才是作品的核心。通过这个人物的成长，要让人感受到易俗社这个先进文化摇篮的力量和这种力量的作用存在。《红色娘子军》也没有去写红色娘子军，它写的是吴琼华这个苦孩子在红色娘子军这个革命队伍里的个人成长史。这类例子对我们应该有所启发。第四，戏曲讲写意，讲空灵。目前作品的舞美有点大动干戈，但这不是主要问题。因为它是随着内容应运而生的。因为作品要写易俗社，没有那个大屏幕，包括没有关震易的解说，还真不行，许多内容通过舞台是无法表达的。

如果说,作品内容集中在一个主人公身上了,我想舞美相应的会发生变化。戏是个好戏,成就是成就,问题是问题,不能因成就掩盖了问题,也不能因问题否定了成就。这就是我个人的看法。

4.评剧《安娥》,由石家庄市评剧一团演出。安娥是我国著名戏剧家田汉的妻子,作品主要表达的是安娥追求自由的精神并不断使这种精神得到升华的过程。看这个戏,安娥那无拘无束的性格,那才华横溢的艺术天分,那激情澎湃的诗情,那不断升华的自由精神,都给人留下了深刻印象。

在安娥的性格中,最主要的情致是追求自由。安娥的自由个性,主要是通过她与田汉的关系来体现的。她同上面所讲过的林梦芸一样,显然是受"五四"新文化运动的影响,不堪封建家庭的束缚,追求自我解放,离家出走。她又是一位才女,把自己的一颗自由之心通过创作文艺作品,表达出来。这是她能够和偶然邂逅的戏剧家田汉走在一起的重要原因。她能够与田汉志同道合地结为夫妻,本身就是自由精神的体现。但这种自由精神,在安娥的身上是不断深化的。田汉原来有个未婚妻,叫林维中,遭遇了海难,人们以为她死了,谁知她侥幸逃生,又回到田汉身边,一下子将安娥推到了极为尴尬的境地。此刻,安娥的心情是异常复杂的,内心是异常痛苦的,然而令人感佩的是,她更是自由的,达观的。她平静地告诉田汉:"你是自由的!"要看到,在那样一个特定的情境里,能说出这样的话,是很了不起的。当时,安娥已经怀有田汉的孩子,有了一个温馨的家庭,但是,能够将选择婚姻的自由,留给田汉,留给她心爱的人,真不容易。她不仅自己追求自由,更将这种自由推向道德的高度。我们看到,在此后的日子里,安娥在个人情感上,是将田汉拒之身外的。安娥生下孩子以后,田汉后来要看看孩子,她回答他:"孩子没了。"这似乎有些不近人情,甚至有点残酷,可是,安娥显然是要彻底冷了他的心,与他断了最后的亲情。因为事实是,她将选择婚姻的自由留给田汉,田汉的确与她解除了婚姻关系。这件事,我们应该看作是自由精神在安娥身上的发酵与放大。然而,作品对于安娥这种自由精神的刻画,远未就此止步。安娥的自由精神,此后是与国家的兴亡,民族的解放,人民的幸福,紧密地联系在一起的。我们看到,她所创作的《渔光曲》等大批广为流传的作品,已经与她当初所创作的小说在内容上大不相同。她描述的是人民的疾苦,抒写的是危亡之情,发出的是时代的呐喊,也正是在这个意义上,她又一

反过去，表示要与田汉在一起了。要与田汉在一起，是这个作品的结尾。这个在一起，是个什么意思，作品没有交代，其实也没有必要交代。她与田汉的关系，从相互爱恋，到结为夫妻，到彼此分离，甚至避而远之，再到携手同心，相伴相随，这种戏剧般的情感变化，体现的完全是她自由精神的一种持守，也是她自由精神的步步深化，更是她自由精神的节节升华。

该剧的情感线单纯而清晰，在艺术呈现上也是十分考究的。主人公安娥精神的变化，不仅体现在她与田汉的婚姻关系上，还体现在一些别具意味的细节设计之中。如剧中田汉有几次与安娥牵手的细节，一次与一次其意味就各不相同。第一次牵手，是一种志趣相投；第二次牵手，便是一种情感的割裂；第三次牵手，表达的就是一种在更高境界上的和解。再譬如，安娥要离家出走，母亲气愤至极，要她跪下，她昂首拒不下跪，因为新时代不兴这一套。可是后来，她回到家里，又主动地跪在了母亲膝下，因为她高兴地看到，在自己歌曲的影响之下，母亲的精神情感发生了令人激动的变化。黑格尔讲，艺术作品有留恋细节的倾向。用细节表示人的情感变化，是这个戏的一个特色。

特别还要提及的是，该剧对于舞台语言的运用，简洁而精彩。如安娥离开田汉回到家里，母亲精心安排她的生活起居，以及她不安于做贵妇人的情节，那群如花似玉的姑娘，整齐划一的表演，一连串说出母亲各种各样的要求，又一连串说出安娥各种各样的伺候都不需要了，就充分地体现了戏剧舞台的表演性特征，具有较强的观赏性。

这个作品还可以修改的更精彩一些。安娥从一位冲出家庭，走向社会的自由女性，到成长为一名优秀的共产主义战士，其精神历程，如果能够揭示得再清晰一些，作品的审美意义将会进一步深化。我为什么要把这个戏放在易俗社之后来说，就是因为它与《易俗社》在人物塑造上有某些共同之处。

5.琼剧《海瑞》，由海南省琼剧院演出。海瑞是明嘉靖年间的著名清官，他的事迹被后世称颂，万民敬仰。该剧描写的是海瑞破旧立新反腐倡廉的故事，其实，作品的精神意蕴远远超过了题材本身。讲述的虽是历史，观照的却是现实。同时，该剧为海瑞塑像，并没有停留在海瑞革除旧制、反贪惩腐、建立新规上，而是重在更深入地揭示海瑞的高尚人格。主创人员以强烈

的社会责任感,带着深沉的忧患意识,直面现实,关注人生,是该剧的突出特点。

　　这个戏在创作上对我们的启示是,从一定意义上讲,历史剧就是现代戏。也就是说,现代人的精神情感可以采用历史剧的方式去表达。譬如前些年有一个获得文华大奖的剧目,叫《董生与李氏》,就是根据一个现代短篇小说改编的。如果我们让《海瑞》这个戏脱去历史的外衣,就会发现,它所反映的生活完全是当前的。戏一开场,写海瑞担任淳安县令以后,接待江浙总督胡宗宪三公子,就十分有意思。"接待"这两个字眼,恐怕是前些年在各类场合出现频率最高的词汇之一。什么身份的人,用什么规格来接待,在各级各类活动中是大有讲究的。海瑞接待江浙总督的三公子所发生的戏剧性冲突,问题就出在规格上。当然,这仅仅是一种腐败现象,更为深刻的是,作品对腐败分子的那种狡诈和圆滑,做了入木三分的刻画。剧中的左都御史鄢懋卿,借四处巡察大肆敛财的过程,就具有极大的隐蔽性。他把黄金说成小米,把白银说成大米,谁又敢说他是索贿受贿呢?在现实生活中,索贿的腐败官员,绝不会发生把黄金说成小米,把白银说成大米这样的事情,但类似性质的隐蔽手段,想必是有的。当海瑞揭穿了鄢懋卿的鬼把戏之后,他竟反咬一口,说他是在试探海瑞是否为官清正。海瑞不仅没有扳倒他,他竟被鄢懋卿免了职,治了罪。贪官之阴险,反腐之艰难,由此可见一斑。不仅如此,反腐的艰巨性,必要性,从江浙总督胡宗宪身上也可以体察得到。胡宗宪为了抵御外敌入侵,保卫江山社稷,不得不向朝中重臣行贿。他不得已而为之的行为,是颇引人深思的,显示强烈的现实批判精神。

　　这个戏的现实批判精神还表现在海瑞与首辅徐阁老的冲突上。腐败源于旧制。如果说,海瑞与鄢懋卿之间的冲突是腐败与反腐败的斗争,那么,海瑞与首辅徐阁老之间便是与旧制的冲撞。那位徐阁老,显然是旧制度的代表人物,他那种不分是非的圆滑作风,那种以派画线的官场恶习,那种死不了活不旺的陈腐形象,与海瑞身上所表现出来的勃勃生气,鲜活精神,形成对照,给人一种新桃换旧符的强烈暗示。徐阁老这个形象,戏虽不多,很有典型意义。

　　该剧描写海瑞反腐败,革旧立新,绝非就事论事,而是通过描写海瑞与胡宗宪、鄢懋卿、徐阁老等人之间关系,表达他的忧伤之情,体现他的革新精

神,展现他的高尚人格。他与胡宗宪的交集是具有戏剧性的。两人既有心心相印息息相通的一面,也有内心纠结情感微妙的一面,因为在当初,他毕竟严惩了胡宗宪的三儿子,得罪过胡宗宪,况且在某些事情上,两个人又是各持己见的。随着政权更迭,海瑞后来入朝为官,胡宗宪却被下了牢狱。在胡宗宪门庭冷落,含冤受屈之时,他去看望胡宗宪,去为胡宗宪申冤上书,直至引火烧身,被罢了官,下了大牢。他不计前嫌,为胡宗宪仗义执言,申冤辩屈,他持守的是一种精神,坚守的是一种情操,守望的是一种人格。该剧饱含深情地塑造了海瑞的光辉形象,充满了浓郁的现实批判精神,一种忧国忧民的情怀,一种人文关怀意识,看似写反腐败,写革新旧制,实则揭示的是人物身上更为深层次的东西,这是需要我们好好学习的。

6.龙江剧《松江魂》,由黑龙江省龙江剧艺术中心演出。该剧我简单提示一下,不做过多分析。其剧情是抗战故事,按照历史阶段来划分,应归入现代戏的范畴。但我更主张用历史的眼光来审视它,因为那段历史毕竟渐行渐远,将近百年,如今经历过那段生活的人,已经寥寥无几了。该剧讲述的是一群草根艺人组成的一个民间班社,叫"蹦蹦班",被日军当作"俘浪"所追杀,某客栈老板慨然相助,保护其安全转移的故事。这种抗日故事,在各类艺术作品中,已屡见不鲜,没有多少新意。但该剧所塑造的男主人公龚黑子的性格,却让人为之动容。故事虽然司空见惯,把人物性格却表现得很鲜明,很丰富,很有内涵,是我们值得学习的。我们往常讲寻根文化,表现在一台戏中,就是人物身上的那种传统因素的揭示。这个戏中的龚黑子,他爱上"蹦蹦班"的山里红,爱得那么大胆,那么毫不掩饰,因为人家男人还在呀,只是年龄大身体不好;他与友朋相交,一言九鼎,有情有义,说到做到,可两肋插刀;他仗义疏财,视金钱如粪土,在戏中,我们会看到,他动不动从怀里掏出金子散发出去;他豪爽坦荡,大碗大碗喝酒,一定要尽兴,一醉方休;在涉及民族命运的大是大非面前,宁可牺牲生命,在所不惜。我想,龚黑子的性格,与其说体现了东北人的某些性格特征,毋宁说也体现了我们国人的某些性格特征。因为在这个人物身上,能够强烈地感受到我们中华民族的某种基因。作品所谓松江魂,实为民族魂。这个作品在创作上对我们的启示是,戏剧作品在舞台上,是通过人的行为展示人物性格的。

7.莆仙戏《妈祖》。介绍这个戏,主要是提示大家,一台戏,写人,不能把

人神化；同时写神，也不能写神性，要把神人化。由于时间关系，道理我就不讲了，因为它涉及戏剧这门艺术诞生的历史。妈祖，据有关史料记载，历史上实有其人。然而，她现在尤其是在沿海一带，被人当神供奉。由于她心怀天下，许身大海，普救众生，经历朝历代，渐渐被人们所神化了。现在广传于世的，全是妈祖非凡人所能及之神威。妈祖作为一尊神，在舞台上如何表现？自始至终去写她那种带有普泛意义的神性，显然是缺乏意趣的。这就如同我们有的作品写英雄，无论什么事到了他那里，都迎刃而解了。那样的戏，还有什么看头？《妈祖》这个戏，成功地实现了妈祖从神性到人性的艺术转换。出现在眼前的，是一位充满了人性情感的妈祖，一位可亲可爱可敬的妈祖，一位道德高尚胸怀博大境界高远的妈祖。

该剧实现妈祖从神性到人性的艺术转换，首先是将妈祖作为一个人，聚焦她的人生经历，她的情感变化，而不是她那种高不可攀的神力。剧中的妈祖，是一个出生于普通渔民家庭的女孩，是经历一次次海难，才引发她树立献身大海的宏愿。作品写她能够通过海螺听到海涛，也只不过经由这个细节，暗示了她的聪颖，不是她的神性。她能够观天象，测风云，显然是数年刻苦修炼的结果。作品写她察看云形变化，预知风暴降临，也都是努力地建立在一种科学的原理之上的。当然作为艺术作品，展示一种科学原理并非艺术的价值取向，但是在这里，科学原理更多标示的是主人公的成长历程。人们不相信她的话，出海捕鱼，遭遇风暴，这样的情节，就证明了她在大人眼里，还是一个成长中的孩子。该剧还着力对妈祖的神性进行改造，将其有机的纳入主人公的成长过程之中。譬如，她被母亲幽禁织布，魂灵出窍，拯救父兄。在神话传说中，是母亲前来探视，她受惊掉梭，暗示兄长遇难。在该剧中，对这个传说做了重新处理，其传达的意思是，兄长遇难，是她学而未成，法力不济所酿成的后果。恰恰由于这个情节，使她更加坚定了学法的决心和信念。

该剧不仅将妈祖作为一个活生生的人来写，更注重妈祖作为一个人情感概念的完整表达，心灵流程的细致描绘。作品貌似详细地讲述了妈祖从一个聪慧的小姑娘到飞腾成仙的人生经历，其实真正体现的精神意蕴，却是妈祖精神心灵不断攀升，不断丰富，不断完善，不断实现自我超越的升华过程。为了"靖海难"，她根除尘念，身许大海。在这里，我们看到，她与自小青

幕外戏谭

梅竹马,真心相爱,以身相许的阿龙哥哥依依惜别。在这里,她毅然决然与苦苦相劝,并为她终身大事费尽苦心的母亲不懈抗争。她对信念的持守,感动了母亲,使母亲终于接纳了她,与她在精神上达到同一。她离开大地,飞上天空,体现的是精神的脱俗和净化,崇高境界的圆满和实现。顺便还应提到的是,该剧对于马库斯这个人物的设置,粗看似乎多余,细想颇具匠心。他是一名外商,又来自波斯,这就不能不使人将他同海上丝绸之路联系起来。这对妈祖的博大胸怀显然是一个有力的陪衬。妈祖的精神是超越国界的,是惠泽世界的。妈祖不仅属于中国,更属于世界。作品对妈祖人生历练的展示,对她一步一步走向崇高的道德品质的呈现,对她从小我渐次走向大我的精神转化的讲述,是该剧真正的审美价值所在。

该剧标明的是传奇剧,其实,打上这个标签,实无必要。中国戏曲,本来就是无奇不传的。如同《白蛇传》,并无必要标明它是传奇剧。该剧许多情节的确带有传奇色彩。诸如林默能够从海螺中听见海涛,能够元魂出窍,平息海浪,更能够平地而起,飞腾成仙等等。尽管如此,剧情并不使人感到离奇怪异。作为舞台上的生活形态,本来就是虚拟的,是一个假象,是不能和自然生活形态画等号的。只要情感真实,毋宁信其真有。白素贞是白蛇,观众觉得怪吗?一点也不怪。奥秘就在于它把神性转化为人性了。在该剧中,林默海螺听浪,给人的感觉就是神奇而充满意趣的,林默身披天衣,飘然而起,也是美丽而令人产生无限遐思的。尤其是她元魂出窍,拯救父兄的情节,似乎是最不真实的,然而却是最感人肺腑的。戏演到这里,观众报以热烈的掌声。人们之所以觉得它顺理成章,合情合理,正是因为它所表达的人物的情感是人的情感,契合了观众的心理期盼的。历史把妈祖由人美化为神,莆仙戏《海神妈祖》又把妈祖从神还原为人,说到底,作品所要观照的,是我们民族面向世界的宽阔视野和博大情怀。同时,不可忽视的是,该剧在戏剧艺术创作方面,对我们也提供了有益的启示,这就是,任何英雄都是成长中的英雄,他们是人,不是神。

该剧在舞台呈现上,深得戏曲写意之精髓,全然回归戏曲本体,值得点赞。相对于目下有些剧目,在舞台美术上肆意铺排,不惜花钱,该剧舞美设计十分简约,空灵,特定情境,象征性的点到为止,为演员表演留有较大空间。笔者从未观赏过莆仙戏,竟觉得莆仙戏的唱腔温婉典雅,入耳动听。演

员扮相俊美,表演极富特色,尤其是女演员手部动作,双肩的抖动,台步的漂移,活泼而灵动,极为生动地表现了人物丰富而复杂的性格特征。

8. 舞剧《丝绸之路》,由陕西省歌舞剧院演出。这是一台在讲述方式上极具创新意识的舞剧,同时,与其讲述方式相适应,在精神层面上,也是一台意味丰盈耐人寻味的舞剧,一台体现出强烈的主体性原则且达到内容与形式高度契合的舞剧。

当我拿到入场券,看到剧名是"丝绸之路"的时候,瞬间竟产生不想去看的念头:一席之地的舞台,如此无边无际的话题,表达什么?如何表达?从时间上讲,所谓丝绸之路,公元前1000多年就开始了,断断续续直至今天,中央提出"一带一路"倡议,一直有人在走。丝绸之路,从广义上讲,有陆上丝绸之路,有海上丝绸之路,而且,不管是陆上,还是海上,其路径都不是一条两条,而是一个丝绸之路网。当然,现在我们讲丝绸之路,一般指的是公元前二世纪张骞出使西域所开辟的路线。作为艺术作品,《丝绸之路》这个题目,似乎太宽泛了。我甚至联想到,当年甘肃省歌舞剧院创排的《丝路花雨》,也是在写丝路,但重在"花雨"二字。"花雨"是一种文化的创造,一种艺术创新,内容非常集中。亟待看完演出,我不禁眼前一亮,竟完全打消了进场时的疑虑。《丝绸之路》这个舞剧,带给人的完全是一种从未有过的新的艺术感受。它的内容和形式,浑然一体,新颖奇特,耐人回味。

第一,该剧颠覆了"剧"的讲述方式。在我的印象中,舞剧是很高雅的艺术,是高度诗化的艺术。它在我国诞生比较晚,比话剧还晚。在样式上,主要是舞蹈,戏曲,音乐,当然还有其他艺术形式参与的一种综合艺术。除过舞蹈,"剧"应该是舞剧诸多因素中的主要因素之一。作为"剧",一般说来,应该有人物,有情节,有一个完整故事。该剧不是这样,它彻底颠覆了这么一个传统样式,完全淡化了具体的故事线索,而是以一种穿越上下千年的广阔视野,以一种文化符号的方式,将丝路上的各色人等,置于同一条路上,相衬共生地熔于一炉。这样一种结构方式,本身就是一个创新。

第二,与这种结构方式相适应的,是这个作品内容博大,精神空灵,意境高远。作品淡化甚至漠视的是故事情节的叙述,注重的是行进在同一条路上的各色人等的情感表达。主创人员在剧中所设计的那七个"者",如引者、护者、行者、和者、市者、使者、游者等等,极具匠心,颇有意味。它从纵横两

个方面,几乎涵盖了人类行走在丝绸之路上的所有身影。作品悠长的意味,不仅仅在于展示他们是人类物质生活道路的开拓者,创造者,更在于他们在行进的道路上所体现出来的那种丰富而多元的情感和精神。路是具象的,韵味是无穷的。路是由人开创的,开路之人的人生体验更有精神上的开创意义。

第三,该剧的题材采用舞剧这种艺术样式来表现,十分妥帖。数千年丝绸之路,长达万里之遥,无疑是荒蛮的,空野的,冷寂的。行进在这种前不着村后不着店的环境中,无论上述七种者中的哪一种人,也无论是哪个时代的上述七者,都将是孤独的,默然的,无言的。他们在特定环境中的那种对于信念的持守,他们几乎是挣扎在生死线上的那种不屈不挠的意志,他们那种日日风餐露宿夜夜与野兽为伴饱受磨难的人生感受,他们那种处于绝境然对未来充满希望的美好憧憬,最好的表达方式便是舞蹈。在这里,内容便是形式,形式也就是内容,这一艺术规律在该剧中体现得十分完美。

第四,该剧舞美简洁大气,突出了"沙"的艺术效果。无论是铺在舞台上的一层薄纱,还是背景上那浑厚的沙梁,都参与了整个舞台创作,参与了各种人物形象的塑造。随着人物的表演,那不时飞扬起来的纱雾,给人一种特定情境中的特殊感受。还有人物在沙梁上狂奔的情景,以及运用白纱表现人物在沙尘暴中的表演,均给人以强烈的视觉冲击力量。全剧结束时,纱幕上挂满与丝绸之路有关的各种器物,带给人一种无限的遐思和畅想。丝绸之路属于过去,属于现在,也属于将来。它是我们人类的伟大创造和实践,也是我们自身的一种存在方式,我们有责任发展它,完善它。

第五,该剧也有不尽人意之处。观看这个舞剧,就像读一本韵味深厚的书,读一遍,似乎只领会了个皮毛,丰厚的精神韵味接受得很不充分。是否有人会看不懂,都未可知。这恐怕与这个作品一反戏剧讲故事的传统有极大关系。因为离开了特定情境,舞蹈语言是很难理解的。我发现,在演出过程中,观众也鼓掌,但好像是为演员的表演技巧鼓掌,作品内容并未受到应有的关注。我想,这并不奇怪,应看作是该剧在创新的同时所带来的新问题。如何解决,如果能够分几个章节,在每个章节开始之前,稍许做点简短的文字提示,可能会好一点。

9.豫剧《焦裕禄》,由河南省豫剧院演出。这个戏很感人,我几乎是在泪

眼模糊中看完了这个戏。它能名列"十一艺节"文华大奖榜首,绝不单纯像有的人所说的,是现代戏,是正能量,迎合了政治上的某种要求。这些因素也许有,但我觉得不是最主要的。自20世纪80年代以来,我省创作了多少以英模为题材的戏,没有详细统计过,少说不下百部。但很少有能留得住传得下去的。都是演那么几场,就悄无声息了。唯独当年的西安市话的话剧《郭双印连他乡党》,获得了文华大奖和中宣部"五个一工程奖"。《郭双印连他的乡党》在创作上的成功,为我们提供了一条重要经验,就是写英模,要摆脱真人真事,郭双印已经不是郭秀明了。《焦裕禄》也是写英模,它的成功经验似乎又与《郭双印连他的乡党》有所不同,因为它敲明叫响写的就是焦裕禄本人。这就值得我们珍视,因为它毕竟提供了把真人真事创作成优秀剧目的成功范例。我觉得,有以下几点需要引起注意。

第一,写人性。该剧不是简单地让英模人物响应党的号召,顺应某些政策,像救世主一样,帮助人脱贫致富,它让主人公体现的是一种人性需求。什么是人性?最大的人性就是人要吃饭,要生存,要繁衍生息,延续生命。《焦裕禄》这个戏所有的情节都在这个点上。戏一开场,乡亲们背井离乡,逃荒要饭,按一般思维,乞讨是十分丢脸的事情,说不好点,是给我党脸上抹黑的事情,作为"英模",大约不会支持这样的事情。焦裕禄不是这种"英模",他不忍眼睁睁看着乡亲们活活饿死,他是怀着一种难以言表的沉重心情,目送大家出村,叮嘱大家一路走好。作品中大概还有这样一个情节:好不容易弄来点粮食,其途径似乎不符合某些规定。在我们看来,不合政策之事,"英模"绝对不会去做的,我们绝对也不会让"英模"去做。焦裕禄宁可受处分,宁可背黑锅,不当那个官,也要为老百姓留下那点粮食。还有一个情节,报表作假,焦裕禄无论如何也要人把虚报数字改过来。因为虚报,征粮数字加大,这加大的部分,恰恰就是老百姓的口粮。写英模,从人性出发,是该剧的一个经验。

第二,写冲突。在一定的意义上,矛盾冲突,是戏剧之魂。一台戏,没有矛盾冲突,是不成其为戏的。当然,对矛盾冲突要有正确理解,也就是说,矛盾冲突的样式,是多种多样的,是千姿百态的。这个道理,人人都懂。但是,写英模人物的戏,普遍存在着一个倾向,不写矛盾,怕写矛盾,正面歌颂了英模,同时又得罪了另外的人。《焦裕禄》这个戏,持守戏剧精神,在矛盾冲突

中塑造人物形象,揭示人物的精神心灵。在这个戏中,我们会看到,和焦裕禄相伴相随的始终有一个对立面人物。乡亲们出外逃荒,是他与焦裕禄政见不一;为了那一批有投机倒把嫌疑的粮食,是他与焦裕禄意见相左,尽管他是出于好心,从焦裕禄的仕途考虑;后来报表作假,还是他与焦裕禄相互纠结。这个人物的设置异常重要,没有他,焦裕禄这个形象是塑造不起来的。因为焦裕禄是现实中实有其人,这样的人物设置,稍有不慎,会带来无谓的麻烦。而这样的麻烦,在我们以往的创作活动中,似乎就发生过。这个戏从创作规律出发,大胆设置矛盾,妥善处理艺术与生活的关系,是其创作的第二条经验。

第三,写人情。该剧正如我开始所说,不是讲一个完整的有机的故事,但话题很集中。这就是,人要吃饭,不能让老百姓饿肚子。作品主人公所有的行动都是在解决老百姓的吃饭问题,但解决吃饭问题并不是作品所要达到的目的,作品通过焦裕禄一步一步解决老百姓吃饭问题,描绘的是他那种完整的百姓情怀。他视老百姓如自己的亲人,而这种亲情,是随着解决吃饭问题渐次展开的,不断深化的,步步升级的。这样一个不断地走向巅峰的情感链,我们从作品所描写的几个主要情节的发展过程中,可以很清晰地感受出来。戏一开场,焦裕禄同他的对立面的发生冲突,从情感上看,显然是比较温和的。那么到了修改报表,他的那种百姓情感就已经变得异常激烈了。在那里,他饱含深情地说了一段话(我不可能记下那段话),的确令人的心灵震颤。也就是在此时,他的那位对立面人物,改变了态度,与他达到了和解,观众报以热烈的掌声。从创作上来讲,他始终在解决吃饭问题,并不是作品所要表达的对象,作品所要表达的是,通过他解决百姓的吃饭问题,表达他那种完整的百姓情感概念。解决吃饭问题这种生活形态,对于作品来说,只是个假象,而那种完整的百姓情感概念是这个作品的审美价值所在,是有普遍现实意义的。我反复讲,作品要表达一个完整的情感概念,《焦裕禄》这个戏,还有前面放在第一个讲的《小镇》那个戏,为我们提供了范例。

上面所讲的作品,我也是仅仅看过一遍舞台演出,属于观感,肯定有看走眼的地方,不妥之处,恳望大家批评指正。在座的可能有领导,有各个方面的同志,我再说几句多余的话。所谓艺术精品,也都是相对而言的。不是说成了艺术精品,就一点瑕疵没有。既就是传统经典,也有美中不足。《红

楼梦》后四十回就有所失色，《西游记》最精彩的还是前十四五章，《水浒传》审美价值高的，也是各个英雄奔梁山的章节。我说这话的意思是，能上艺术节，都是优秀作品。同时，也都不是完全尽善尽美的，多少都会有点不尽人意之处，只是程度不同罢了。对一部作品，要公允的对待，不要说好，就捧到天上；说不好，就一棍子打死。创作一台戏，很不容易。看一部作品，要注意作者想写什么，想写的东西有无审美价值，有价值，他写到了什么程度，有问题，问题在什么地方，如何解决，抱着这样的态度，无论对于剧作家的培养，还是好作品的问世，都是有好处的。我想，只要我们认真贯彻落实习总书记文艺座谈会精神，贯彻落实好中央关于繁荣戏曲的文件精神，共同努力，创造一种良好的创作氛围，一定会拿出更多更好的优秀剧目。

最后，对市文广局为我提供这么一个与大家进行交流的机会，表示感谢！谢谢大家！

原载于《西安艺术》2017 年第 1 期

幕外戏谭

我们为什么写蔡伦

——在汉中市歌剧本《蔡伦》大纲研讨会上的发言提纲

歌剧《蔡伦》,尽管是个大纲,还感受不到文本完整的人物精神和情感,但其大致审美趋向,基本上能够感受出来。作品所讲述的故事,大致是忠于历史的。作者对于有关蔡伦的历史事件的处理,也有自己独特的感悟。也就是说,通过讲述蔡伦的故事,想传达自己对人生的一种看法。就历史剧创作来讲,路子是正确的,也是难能可贵的,因为我们现在许多以历史人物为题材的剧本,就历史写历史,给人的感觉,总是老老实实地趴在地上,飞扬不起来,升腾不到空中,产生不出灵气往来的效果。

这个大纲,编织了这么一个故事:蔡伦发明或者说改进了造纸术,他的副手认为,蔡伦之所以得到这份荣誉,是其尚方令的地位使然,于是,伺机陷害蔡伦。皇宫中的阊皇后,出于争权夺利目的,陷害太子生母,让其死于狱中。她的这一阴谋只有蔡伦知晓,这让阊皇后极不放心。于是,阊皇后便利用蔡伦那个副手,欲致蔡伦于死地。蔡伦那个副手就把蔡伦当年和窦太后一起制造巫蛊事件,陷害宋贵人的事,向皇上揭发出来,把蔡伦打入死牢。在愧悔交加之际,蔡伦自绝于世。蔡伦在狱中,有的情节设计不乏精彩之处,如青年蔡伦和狱中蔡伦的对话,就是深入魂灵的,有一定认识价值和人生的启迪意义。

经由上述故事,意在表达这样一个精神情感概念:即知识分子生活在政治争斗的夹缝当中,其悲惨结局,便在劫难逃。我们看到,蔡伦的经历,是一段伤害别人又被别人伤害的人间噩梦。如果说,这个作品的确是向观众传达这个信息,我觉得,是有一定认识价值和警示意义的,也具有一种现实批判精神。但是,又不能不使人进而思考一个问题,这就是,我们虚构任何

一个知识分子形象，都可以表达这个意思。蔡伦作为一个历史人物，对于今天，他独有的审美价值究竟在哪里？围绕具体作品，就有关话题，我谈两点意见：

第一，我们为什么写蔡伦？尽管戏剧文本创作是个体劳动，但一台戏的创作，在一定程度上，是一种组织行为。何以见得，今天由汉中市委宣传部、市文化局出面召集研讨会，本身就是说明。尤其是当政府要拿钱的时候，这个问题会显得愈加突出。如果说，我们仅仅通过蔡伦的故事，告诉观众，蔡伦的人生是做了一场伤害别人同时又被别人所伤害的噩梦，要告诉观众，知识分子处于政治夹缝之中，其人生悲剧就在劫难逃，我上面已经讲了，这也许有一定的人生启示意义，但我总觉得，不应该用蔡伦来说这个事儿，蔡伦的审美价值也不应该在这个事儿上。因为虚构任何一个知识分子形象，都可以完成这么一个精神情感的表达。更为重要的是，如此处理蔡伦这个题材，作品的精神境界就太低了，因为它基本上还处在人生荣辱，个人得失，争权夺利，这么一个功利的层面，似乎还有点因果报应的味道。剧名是《蔡伦》，并未把蔡伦的形象塑造起来。蔡伦作为具有世界影响的历史名人，留下来的是造纸术，更重要的是体现在造纸术上的一种精神。再现这种精神，观照这种精神，并穿越时间的隧道，从这种精神的观照中，感受到某种时代意义，应该成为我们共同完成《蔡伦》这部作品的出发点。也许有人会说，从蔡伦资料中看不出有什么精神，那么，我们可以反问自己，蔡伦的造纸术是吹出来的吗？如果真是吹出来的，我们写他干什么？他的造纸术是实实在在的，他的精神也就应该是实实在在的。他的造纸术历史有文字记载，他的与造纸术息息相关的精神，就得靠我们的作品把它记载下来。

第二，一台戏，舞台上的主人公想干什么？想达到什么目的？有什么样的精神追求？都碰到了哪些障碍？尤其是精神上的障碍，他如何应对？他都经历了哪些情感上的波折，精神流程是怎样的？是作品所要展示的内容。因为正是在这种一波三折的过程中，人物完整的精神情感概念才能渐次呈现出来。只要我们不认为蔡伦的造纸术是吹出来的，蔡伦就无疑是很丰富的，复杂的。在艺术理论中，有人物性格的情致之说。意思是说，作品中的人物性格，包含有诸多情致，对于两个小时一台戏的主人公来说，往往只着重描写人物性格中某一方面的情致，并尽量把这方面的情致表现得丰满深

刻。蔡伦性格中最突出的东西是什么,要干什么,怎么干的,都遇到哪些来自观念上、精神上的矛盾,他如何应对,目前都是模糊的。说严重点儿,作者在蔡伦形象自身心思用得少了点儿。作者更多地在使用史料,表达一种普泛的人生话题。蔡伦出身贫寒,选入宫中,为了生存,依靠这个,投奔那个,随政治风浪起起伏伏,可以理解,但在精神层面上,可取的东西不多。这个人物的价值,还是在造纸上。其精神还得从造纸上去寻找,去挖掘。作者也许会说,你那样讲,戏在哪里?由造纸,写精神,的确很难写出戏。我的基本想法,可否寻找一个特定的情境,把蔡伦造纸放在这个特定的情境之中来写,进而揭示他的精神世界。黑格尔在他的《美学》中讲:"发现情境是一项重点工作,对于艺术家往往也是一件难事。"表现人物,特定情境十分重要。但是,寻找情境是一项很难的事情。因为难,我觉得才要找。美国作家海明威,他的《老人与海》写钓鱼,就钓出了强大的令人心灵震颤的精神力量。把蔡伦造纸放在一种文化发展进程的特定情境中来写,也许能写出比较客观的蔡伦。

蔡伦作为历史人物,在时间上,属于过去。如果他与现在生活没有什么关联,他就不属于我们,尽管我们对他很熟悉。我们对蔡伦之所以发生兴趣,并不只是他曾经成功地改造了纸,而是因为,他的某些精神与我们息息相通。也就是说,我们所写的蔡伦,必须和我们现代的情况、生活,和存在密切相关,才是生活在我们身边的蔡伦。

<div style="text-align:right">2017 年 11 月 7 日</div>

张民翔《赘笔梨园斋》序

张民翔突然要出一本文集,让我颇为诧异。在我的心目中,他是从事剧本创作的,是一位剧作家。如果我没有记错的话,他是在知天命之年才从建筑系统调到陕西省京剧团而步入梨园行道的。此前,他与千千万万建筑工人一样,用辛勤的双手从事着繁重的体力劳动,以男子汉刚强的脊梁背负着沉重的生活压力。令人感佩的是,他勤于学习,肯用功夫,怀着对艺术的一片真诚,不断提高文化水平,竟创作了大小七八十部戏剧作品。其中《臂塔圆舞曲》由陕西省戏曲研究院搬上舞台,获得了第三届全国"五个一工程奖",《村官郭秀明》由西安市五一剧团上演后,在群众中广受好评。中央电视台还将该剧拍摄为四集戏曲电视剧,被中宣部选为向十六大献礼剧目,并荣获第九届全国"五个一工程奖"。此外,他创作的《洁白的玉兰花》《小巷的故事》等似乎也都获得过国家级表彰。我想,他出一本剧作集,好像在情理之中,出文集,他能写些什么呢?直到看完文稿,我觉得书中的文字,其实多与戏剧有关,通过这些文字,也使我对他的文学才华有了些许了解。

一部艺术作品、包括戏剧作品,主要是一种情感概念的完整表达。那么,民翔写了那么多戏,其丰富的人生情感从何而来?读他的这本书,就可以找到答案。该书话题宽泛,内容广博,行文洒脱,但是,无论是散文、随笔,还是理论文章、艺术评论,都充盈着一种浓浓的情愫。比如,他所写的一些散文,那种蓝天白云般的纯情,那种绿水青山般的真诚,谁能说对他以后的戏剧创作没有影响。他把他的文集起名为"赘笔梨园斋",貌似在梨园花海间不经意的攀枝撷英,实则是他对生活真谛的一种心领神会,是他对人间至爱亲情的一种流露。在这里,我们分享的是一位剧作家丰富的人生阅历,饱满的艺术情感,喷发的创作激情。在这里,我们还可以看到,他是如何从生

活的最底层一步步走向艺术殿堂,为人生而写戏,为自由而高歌,为时代而欢唱。

他无限热爱他的故乡,热爱生他养他的黄土地。几十年来,由于工作关系,他走南闯北,但无论是在国内,还是身处海外,他总是魂系故乡。他在《中秋,北也门感怀》中写道:

寄思玉蟾梦中圆,流云异邦情缱绻。

抛钩红海钓蓝鲸,横笛中东荐轩辕。

铮汉诗心化彩虹,柔妇乡魂飞华笺。

撷采一轮关山月,点缀九曲黄河畔。

诗中不仅表现了他"抛钩红海钓蓝鲸,横笛中东荐轩辕"的豪迈胸怀,也表达了"寄思玉蟾梦中圆,流云异邦情缱绻"的思乡之情。其实,他的这种故乡之情,是一种寻根文化的表现。在《心祭黄帝陵》中,他通过祖孙对话,就使人感受到一种强烈的民族自尊心。他写道:"孙子拿到我给的几元硬币,兴高采烈而又虔诚地把硬币投向黄帝的脚印里,每投中,他便高兴地拍起小手。我问他为何这样高兴,他郑重而认真地说,刚才导游阿姨说,谁把钱投在黄帝的脚印上,黄帝就会保佑谁。我要让黄帝爷爷保佑我也长这么大一双脚。脚长大了,就能去踢足球,我要为中国队踢败所有的外国队。为咱中国争光! 孙子的话,让我颇感欣慰。"这不正是炎黄子孙血液中生生不息的进取精神吗? 不正是中华民族穿越历史长河代代相传的民族基因吗? 散文《土城如烟》和《灵沼追梦》等文,则通过对"故乡、他乡"的历史追溯和人文环境的审视,抒发了对社会问题的密切关注和对人生现状的不尽忧虑。

在文集中,民翔还满怀激情地介绍了不少生活在自己身边的各种人物。这些人物,有名人,也有普通人。他笔下的张希仲,是西北化工之父。文章讲述了他创办西安第一个现代化化工企业的艰难历程,歌颂了这位科学家为我国民族工业所作出的伟大贡献和巨大牺牲。在《陈忠实盛赞"大秦腔"》《世兄王愚》《岁寒三友 品冠三秦》等文章中,则流露出对许多文化界人士人品和文风的感佩和敬意。当然,从他的笔下走出的更多的是名不见经传的普通人,他们之中有他的朋友,有他的乡党,有文艺爱好者,也有他大字不识的父母。他认为,世界上最伟大的爱莫过于父母对于子女之爱。父亲是山,用坚挺的双肩撑起一个家庭;母亲是河,用爱的清泉浸润着子女的心灵。文

集中《父亲驯服黑骟马》《有母亲的日子最幸福》《心泉喷洒三十年》便是他这种亲情的深切表达。民翔书中所写的这些人物，粗略看来，给人有琐碎之感，可仔细想想，他之所以写他们，是因为在这些人身上，体现了我们民族的某种精神。这一点，我以为与他以后的戏剧创作是有某种相通之处的。只要我们稍加留意，就会发现，他的许多剧作，多以真人真事为题材，其所表现的精神内容，一般都是我们中华民族的高贵品质和优秀传统。

作为一名剧作家，民翔特别关注文艺理论发展动向。他结合自己的创作实践，还写了不少论文，体现了作为一名编剧高度的政治责任心和历史使命感。在《为时代高歌　为改革添彩》一文中，他说："在这中华民族伟大复兴的三十年里，我们每一个华夏儿女都是推动这个伟大历史进程的一个分子，同时也是享受改革开放成果的受益者……在这五彩纷呈的时代里，自己作为这个伟大时代的见证者、参与者和享受者，我在不断地心灵拷问，自己为改革开放做了什么？自己能为改革开放做什么？"正因为他对自己的祖国爱的深沉，对于祖国的前途充满憧憬，才有了他一系列体现了社会正能量的作品不断问世。

文集中还辑录了专家、学者、记者、文友对民翔作品的评论文章。可以看出，民翔的正业是编剧，同时也是一名颇具学养的文学爱好者。他曾经送过我一部长篇小说，名叫《撕裂》。评论家孙豹隐在该书的序言中是这样评价的："《撕裂》可以说是作者在乡间小道、城市花园采撷的一朵未被污染、也未被人为雕琢、精心修剪的原生态花朵；是一部折映人生，表现人性，反映人们思想观念的生活画卷和心灵图卷。由于作品得到了关中山水的孕育和浸润，汲取了数千年农耕文化那稳固而浑厚的审美资源，从而从文本的角度，展现了关中大俗大雅的民俗民风，彰显了三秦大地的人文精神，揭露了封建礼教对人性的压抑，释放了人们对爱的追求，营造出一部农耕文化与历史长河和谐交融的绿洲。"已故评论家王愚对他的文学创作也曾给予热情肯定："张民翔克服了不高的文化水平，清苦的生活境遇，繁重的日常工作，写出过不少得到人们称赏的戏剧作品，又写出了这么多的感人诗篇，那么他会在今后的创作道路上有更大的发展，恐怕是大有可能的，至少我是深信不疑。"

清人刘大櫆在《文论偶记》中说："凡文，笔老则简，意真则简，词切则简，理当则简，味淡则简，气蕴则简，品贵则简，神远而含藏不尽则简，故简为文

章之尽境。"纵观张民翔书中的所有文字,情真意切,朴实无华,深入浅出,简洁明快而意蕴绵长。我真诚地希望,在看到张民翔戏剧作品的同时,还能看到他更多的美文华章!

是为序。

2014 年 9 月 1 日

附录

附录

情感塑造与艺术的社会责任

相当长的一个时期以来,存在着一个大约人人都能够看得到体察得到的社会现实,这就是经济在高速发展,而与此相反,人的全面素质在某些方面却有所下降,尤其是道德水准似乎持续滑坡。这一二律背反的现象,从每天的广播、电视、报刊、网络等诸多媒体提供给我们的信息来看,的确已经波及且侵入社会生活各个领域的各个层面。其暴露出来的各种各样离奇古怪的问题,令人震惊不已,不寒而栗。具体事实不胜枚举。仅以食品为例,为了追逐盈利,有的人动的那种卑鄙的心思,想的那种残忍的办法,做的那些见不得人的手脚,其心机巧智,无所不用其极,就可见一斑。其危害,想必每一位正常人都有切肤之痛。问题还在于,这种现象绝非偶然地出现于一时一地,而是一个堂而皇之的普遍存在。现代化关键是人的现代化。从在现代化征途上人所暴露出来的诸多弊病,随处可见金钱对于人的精神的侵蚀,随处可见外在功利对于人的本心的干扰和毁坏。人作为人的这种被困于极端功利主义的潜在危险,如不予以警惕,人将不人矣,人将与人作为人的本性愈来愈远。中国传统儒家不是讲"人之初,性本善"吗?金钱名利的无道横行,将使人与"善"的本性南辕北辙,马克思主义教导我们不是要实现人的自由和解放吗?现在看来,人的自由和解放,主要在人的本心,极端自私的功利主义,将会使这一美好愿望成为一句空话。正是在这个意义上,在高速发展经济的同时,要关注人的真情实感的塑造,要重视人的内在心性的培育,要致力于人的潜在意识的滋养。如此,人作为人,将情发于心,活得纯真,活得诚实,内外一致,而不是金玉其外,败絮其中。

儒家经典之一《大学》开宗明义即讲:"大学之道,在明明德,在亲民,在止于止善。"就是说,大学的原则,在于弘扬善的德行,在于革新民心,使其达

于至善至美。"明明德"启示我们,人生俱来就有一种善良的本性,只是因为后天受到物质利益的蒙蔽,使这种善良的本性受到压抑,要经过后天的教育,才能显现这种光明的德性。我觉得,所谓情感的塑造,心性的培育,潜意识的培养,就是指在"明明德"的过程中,在人的直觉层面上,培植一种美好的情感。这种美好情感,不是理性的,不是算账式的,不是计较利害的,而是随感而应的,不假思索的,从内心自然流淌出来的。这就是孟子所说的"人皆有不忍人之心……所以谓人皆有不忍人之心者,今人乍见孺子将入于井,皆有怵惕恻隐之心,非所以内交于孺子之父母也,非所以要誉于乡党朋友也,非恶其声而然也"(见《孟子·公孙丑上》)。小孩落井,人的第一反应是救人,体现的就是这种随感而应的美好情感。正因为它是随感而应的,潜意识的,不自觉的,所以是一种伟大的情感,崇高的道德情感。这种情感,无论是在关于人的生死时刻,还是在普通日常生活之中,随处可见。最近,据报载,一位年轻母亲,发现有小孩从高楼落下,奋不顾身,冲上前去托住孩子,孩子得救,她却受伤,网民们称她为"最美丽的母亲",原因就在于她所表现出来的情感是随感而应的。相反,人作为人,如果失去了这种随感而应的美好情感,将会变得极其可鄙,甚至是非常恐怖的。也是最近,据报载,某大学生驾车撞人,第一反应不是及时施救,而是出于卑劣动机,将伤者残忍杀害,即是人作为人失去这种随感而应的情感的表现。在中华民族优秀文化传统中,儒相对于释道,之所以影响更大,其主要原因,就在于注重这种随感而应的情感的培育。"仁"心的滋养,爱的精神的弘扬,是现世人生和谐美好的润滑剂。当前,在高扬理性,发展经济,社会全面进步,人的精神却被困于金钱,受缚于极端功利主义的情势之下,这种随感而应的情感的塑造已经显得迫在眉睫了。

　　培养这种随感而应的美好情感,就目前实际情况来看,人们主要经由两个途径:一是宗教,一是艺术。宗教对于人随感而应的情感的培养,在层次上有高低之分,像我们中国人传统的消灾祈福,其目的应属于较为低级的一类;步入较高情感状态的,像基督教的赎罪感,便是深入灵魂深处的一种涤荡,它通过信仰,达到心灵的净化。但是,这种情感净化是通过乖离科学和逃避现实的方式完成的,其遁世消极的人生态度,与我们改革开放创新进取的理性精神显然不大合拍,故不应予以提倡。所以,培养人的美好情感,最

好的方式自然而然的应属于艺术。这是因为,从艺术的本质来讲(对艺术本质的看法,历来不一,我还是觉得形式主义美学的观点较为高妙澄明),其本来就是一种情感形式,所谓艺术创作,就是这种情感形式的创造。艺术与情感之间存在的这种水乳交融的关系,决定了艺术作品与观众之间主要是一种情感的交流和对话。这种交流和对话,是通过直觉感受的方式进行的,经由这种直觉感受,从而对人的情感起到陶冶作用。艺术的这种特殊功能,决定了其在人的情感塑造和人性构建上负有神圣的使命和职责;同时它也昭示我们,要重视艺术,弘扬艺术精神,真正发挥艺术的社会作用。这正如梁漱溟先生曾在《中西文化及其哲学》一书中所指出的:"今后文明的能力不基于理性而基于情绪……我又觉得在人类社会统御感情的机关实在是必要的。即是保尔文也主张关于感情的制度是根本的。……今虽不贸然主张宗教的必要,却敢断言陶养感情的制度与机关是不可缺的"(梁漱溟《东西文化及其哲学》195页,商务印书馆2010年版)。在这里,"陶养感情"指的就是文艺。

按说,自改革开放以来,我们"陶养感情的制度"应该说是十分科学而完善的,如"为人民服务,为社会主义服务"的文艺方针,以人为本,把为"人"的服务放在首位,就深刻地体现了艺术创作生产的特殊规律。至于"陶养感情的机关"也应该说是一应俱全的。一直以来,在我党各级宣传和文化部门以及广大文艺工作者的共同努力下,文艺领域各个门类所取得的巨大成就,有目共睹。然而,当我们带着艺术的神圣使命和职责来考察眼下的种种艺术现象之时,不难发现,在一些方面似乎还存在着诸多应予关注且值得讨论的问题。这些问题总括起来,我以为,正如同我们人在社会生活当中所暴露出来的弊端一样,是轻内向外的。所谓"轻内",即在思想上忽视人的情感塑造,忽视人的精神进步,忽视人全面素质的发展和提升,表现在具体创作实践活动中,不注重人的心灵的开掘,不注重人的完整情感概念的表达,不注重与人进行心灵的对话。所谓"向外",即携带着强烈的功利心态,以一种极其狭隘的眼光,把艺术当作为我所用的工具,一味表现外在的一些东西,力图达到一种实用主义的目的。这对于遵循艺术规律,坚守艺术精神是极为不利的。其不良影响,至少会造成艺术功能上的事倍而功半。在此,略举一些热门题材领域中数种所谓"向外"的舞台艺术创作现象,以察其详。

其一，为旅游服务，即以活跃旅游为其宗旨而进行的创作。这类创作，有的作品之所以不能令人满意，甚至让人感到失望，其原因就在于不是致力于"向内"，而是乖离人，向外拓展，其主要表现，就是在舞台呈现上大做文章，拉人眼球，眩人耳目，虽然也许悦耳悦眼，好听好看，却无多少情感内容，并不入心怡神。个别的也许取得了较好的经济效益，其实并没有产生多少实实在在的社会效果，热闹过后，也就完了。我认为，社会效益应体现在观众的心中，不是体现在挣钱的多少上。现在有的人把观众多，挣的钱多，以为就是社会效果好，这是个误解。更有的作品，投资巨大，无论是社会效益，还是经济效益，均收效甚微，不了了之。

其二，为地方服务，即以宣传某地为宗旨的而进行的创作。这类舞台艺术作品，更多的是要追求所谓的"地方特色"，然而，什么是地方特色？我以为，它不仅仅体现在作品题材的地方特点上，更体现在"一方水土一方人"那种处于情感精神层面的风貌上。问题在于，这类作品在以宣传地方为目的的思想指导下，走上一条赤裸裸的广告宣传之路，要么什么枣林沟，苹果之乡，要么还有什么神话历史传说，要么就是与那一段革命历史或历史名人如何如何，不一而足。按说，这应该都是很好的创作题材，可就是不去表现人，不去表现人的情感，甚至与人不搭界，只是就题材表现题材。原因很简单，任何真实的现实生活题材，要表现人及其情感，无一例外地必须对其进行一番加工改造。可是，为了广告效应，为宣传地方，于是"弃内"而"向外"，作品落实而不空灵，只见事，不见人。这种情况，在广大基层的舞台艺术创作之中，表现得比较普遍。

其三，为行业服务，即以宣传某行业先进人和事为宗旨进行的创作。其实，从艺术作品表现的题材来看，都不外乎描述的是一定行业的特定生活，丰富多彩的行业生活为艺术创作提供了取之不尽用之不竭的源泉。不过，令人遗憾的是，行业老板或领导朋友们往往抱着强烈的宣传心态，对主创人员有自己的想法，如：这些事必须写进去，那些事也必须写进去，总之，没完没了的"向外"要求，搞得主创人员无所适从。我有一位编剧朋友，常常应邀创作行业戏，据我所知，他与行业或地方领导人之间，时常会发生创作上的这种"向内"开掘和"向外"拓展的矛盾。由于这些要求是离谱的，使他感到很无奈。

这种"向外"给力的舞台艺术创作现象，还有很多，无须赘述。在创作过程中，"向外"给力（请注意，不是指拓展题材领域之意），按说，涉及的都是一些常识性的话题，然而，恰恰是常识，在现实创作实践中，却存在着严重的问题。这些问题，就是我在上面已经叙说过的，是社会生活人自身存在的弊病在艺术创作上的反映。"轻内向外"作为一种创作倾向，它的出现绝非偶然，而是有着一定的社会大背景。从哲学思想上来说，就是理性太过太盛，以算账的心态，过于计较，过于功利，忽视了情感，忽视了精神，忽视了人自身。要知道，一般说来，情感与理性，原本就是一种此消彼长的关系，过于理性了，情感就淡薄了；情感浓郁了，理性就相对消退了。在生活中，功利性的理性追求，如果失去了情感的制约，人将变得危险而可怖。艺术创作作为一种精神实践活动，社会生活中这种极端功利性思想，必然会反映在创作之中，必然会出现上述诸种"轻内向外"的离谱现象。这对于以表达情感为主要内容的艺术创作来讲，无疑是有害的。当然，这并不是说，为旅游，为地方，为行业服务，就产生不了优秀作品，而是说，当我们涉及这些题材进入创作的时候，一定要坚持"二为"方向，眼睛要"向内"，不要"向外"。"向内"，就会以人为本，向人的精神世界掘进，揭示人复杂的情感状态，从而创作出艺术佳作。在这里，我顺便联想起一部作品，这就是由舞蹈家杨丽萍编导的《云南映象》。它也可以被看作是为活跃旅游而创作的，然而，更准确地讲，它是把艺术真正当艺术来做的，舞台上的每一个云南少数民族舞蹈，在艺术呈现上，都被做到了极致，做到给人心灵一种意外的强烈撞击，产生令人战栗震撼的艺术效果。"向外"，势必使我们向外在于人的事物拓展，远离艺术本体，迎合于各种需要。在艺术创作实践活动中，由于存在着受极端功利主义思想的影响，艺术有游离于艺术本体的潜在危险，所以，正确地理解"二为"（文艺为人民服务，为社会主义服务）方向，坚定不移地坚持"二为"方向，就不是一句空话，而是有着重要的深远的社会实践意义。多年来，在这个问题上，来自各个方面的干扰的确太多太大，总是给人一种飘忽不定的感觉。作为一种创作思想，所谓文艺为旅游服务，为宣传地方服务，为行业建设服务，等等，似乎谁也没有这样讲过，更不是能够摆上桌面的话题，但是，它也绝不是一个人为地杜撰出来的伪话题，只要我们稍加考察，就会发现，在金钱的左右之下，以各种功利思想指导创作的事情实在是太多太多了。

幕外戏谭

社会期待真正的艺术，真正的艺术需要"向内"给力，即向人的精神情感世界开掘。要做到这一点，首先，要对艺术的本质有一个正确的认识。无论是艺术创作，还是艺术欣赏，都是与我们人的情感密切相关的精神实践活动，是人的整体生活的一部分，是人生的重要内容之一，与人的生命息息相关，紧密相连。它提供给人的似乎是一种悦耳悦眼的形式，实则在这种形式之中蕴含着"疏瀹五脏，澡雪精神"（刘勰语）的情感韵味。它的主要功能，就在于对人的随感而应的情感发挥滋养和陶冶的作用。有人以为，艺术就是娱乐，艺术品就是娱乐品，这种看法是极其错误的。艺术品与娱乐品之间有着极其严格的区别。娱乐品对人来说，仅是一种使人兴奋的感官刺激，将人引向一种个人主义的满足感，幸福感；艺术品则不然，他不仅仅停留在感官刺激的层面，而是要怡心悦神的，通过怡心悦神，将人带入一种向善的精神世界。也有人以为，艺术就是个工具，为人所用，爱怎么用就怎么。这种看法也是极其错误的。艺术不是可以任人吹胀捏塌的东西，而是有着自己严格的定义和刚性的要求，即表现人的时代精神情感。这对于在社会生活中身负重任且手中握有一定权力的人来说，当涉及艺术创作问题之时，当谨慎行事，不要把艺术视为追求功利而随意利用的工具，尽管这种功利性的追求是一心为公的，出发点是十分可爱的。

其次，弘扬我们民族重视情感的艺术传统。大家知道，儒家文化，其核心就在于重视情感，重视对于人的随感而应的美好情感的培养。这种美好情感，在儒家那里主要体现在一个"仁"字之中。尽管在孔子那里，"仁"的意思很宽泛，几乎包罗万象，无所不容，但最根本的精神是人的亲情。有了诸如父子、兄弟这些最基本的情感，就为我们人提供了一个受用一生的源泉。拥有了这个源泉，就会"老吾老以及人之老，幼吾幼以及人之幼"（《孟子·梁惠王上》）。拥有了这个源泉，在现实生活之中，就会把这种情感体现在"不忍人之心"的一切行为之中。于是，就有了"孺子将入于井，皆有怵惕恻隐之心"，于是，就有了"最美丽的母亲"看见小孩子从高楼坠下而奋不顾身去接的随感而应的举动。相反，也就不会有驾车撞人，不仅不去施救，反而出于卑劣动机，将人残害以及诸如此类大大小小的不仁行为。孔子之所以把"乐"看得那么重要，以至于听了韶乐之后，竟然陶醉得几个月不知道吃肉是什么味道，就是因为，人的那种随感而应的情感是经由"乐"来陶养的，是经

由"乐"来建构的。那么"乐"是什么,当然是艺术。可见,孔子对于用艺术来培育人的情感是多么重视。他启示我们,艺术会使人较少计较,较少功利,情感流畅,于不知不觉之中变得真善美,从而于无意识之中,将这种真善美从自己的行为中自然顺畅地流露出来。艺术似乎是无所为的,然而又是有所为的。

再次,努力繁荣艺术。我们应该通过繁荣艺术,倡导一种诗意化的生活。所谓"诗意的栖居",即生活的艺术化、情感化。当然,对"诗意的栖居",不能从字面上做浅层次上的理解,我以为,它应该体现我们中华民族那种物我不分,天人合一的情感状态,那种美的大境界大情怀。这样的生活,使人敬畏天地,珍重人生,心存仁爱,慈悲为怀。这样的生活,使人心态和谐,以乐处世,宽恕包容,气象不凡。这两年,有一个很时髦的词叫"文化产业",大约指的就是文化(包括艺术)的市场化。其实,我觉得,也可以对它的意思做一些延伸性的理解,即倡导产业的艺术化、情感化,生产的艺术化、情感化,物质生活的艺术化、情感化,使其与"诗意的栖居"韵味相衔接。这样,整个社会将逐渐变得情深意浓,诗意盎然,人心向善,和合美好。"诗意的栖居",其中一项重中之重的工作,就是必须源源不断地为民众提供真正高质量的艺术作品,以带动整个社会健康向上的情感走向。现在,艺术作品似乎数量很大,但真正高质量的艺术作品的确不多,尤其是高质量的舞台艺术作品太少,根本满足不了广大群众的审美需求。因此,要重视艺术,尤其是要重视艺术创作。以往,我们总以为,经济发展了,有钱了,日子好过了,人的精神相应地会文明起来。事实证明,并不是那样。人的情感的塑造与经济发展完全是两码事。情感的缺失,需要真正的艺术来建构。对艺术,只要我们善待它,当它真正根深叶茂,繁华似锦之时,我们就会从现实生活人的悄然变化中体察到它的存在。尽管艺术不可能解决人的情感塑造的所有问题,但是,它在人的情感塑造过程中,毕竟具有它不可替代的独特作用。

原载于2011年第5期《艺术界》,2012年第1期《当代戏剧》

幕外戏谭

陕西戏剧评论的崭新成果
——评胡安忍戏剧评论集《从人性出发》

丁 斯

中国文人有一句常挂在嘴边的话:兄弟无他,只是一个读书人罢了。安忍就是我心目中的读书人,一个能够闹中取静,凝神静思的知识分子。他喜静,长年累月,几乎手不释卷,最是常读常新,几日不见,就又换读一部新书。每次见面,他总是问我,最近读了什么书?有什么感悟?大概由于对书的共同爱好,我们之间很是投缘。书籍汗牛充栋,浩如烟海,闲书、杂书读起来可能很轻松,有趣味,更能成为人前的谈资,却未必对人生、对专业有大用。安忍所读之书,几乎全是经典著作。如黑格尔的《美学》、康德的《判断力批判》、丹纳的《艺术哲学》、杜威的《艺术即经验》、苏珊·朗格的《情感与形式》等等,至于国内诸如朱光潜、冯友兰、李泽厚、宗白华等理论大家的著作以及国学经典,他更是广泛涉猎。他谨言慎行,见人话语不多,但提起他所喜爱的书籍,总是眉飞色舞,使人能深切感受到他对大师经典著作含英咀华、心领神会后的精神满足和真诚喜悦。

《从人性出发》是安忍长期以来关注陕西戏剧创作,在艺术方面读书与思考的智慧结晶。书中所辑录的文章,无论是从宏观的角度,对整体戏剧创作现象的考察和把握,还是从微观的角度,对具体剧目和剧本的评论和分析,抑或是从时间的维度,对戏剧创作倾向的关注和思考,他绝不人云亦云,随波逐流,均有自己独到的见解与看法。读完整部书稿,给我留下的一个深刻印象是,他能够由作品而观念,由创作而规律,由现象而本质,由戏剧而艺术,由艺术而人生,最后上升到哲学思考的层面,体现出别具一格的批评风格。他站在艺术哲学的高度,反观统领自己的艺术评论,指导戏剧艺术创作

实践,使他的戏剧批评既高屋建瓴,又直指核心。

作为一名戏剧评论家,他对陕西戏剧事业怀有深厚的感情。几乎对每一阶段陕西戏剧创作存在的问题,他都会及时发表出不同于他人的真知灼见。如在《对当前戏剧艺术创作的几点思考》等文中,指出一个时期,戏剧创作中存在的"创作观念陈旧,艺术思想滞后""片面理解三贴近,照猫画虎,模拟生活"等倾向;在《转企改制语境下的舞台艺术创作》一文中,他提出要注意"贴近生活掩盖下的服务经济的倾向""贴近群众掩盖下的迎合媚俗之风",要警惕院团改制后"偏离或违背艺术规律""脱离艺术本体""以艺术精神的消解和丧失为代价",一味追求经济利益的创作倾向;在《英模戏,一个值得关注的创作倾向》一文中,他对"英模戏"创作中的误区与偏颇进行了分析,并提出了"破除真实思想,树立假象理念""淡化宣传心态,重视审美功能""摈弃简单制作,强化成长意识"的创作原则。诸如此类,还有许多,无须赘举。这些论述,无不切中时弊,发人深思,对戏剧创作实践,均具有十分重要的指导意义。

十多年来,安忍兄主持和参与了很多剧目研讨会和剧本改稿会,为众多剧作家的作品发表过自己的高见,贡献过自己的智慧。由于阅戏无数,积淀深厚,使他对戏剧创作的规律和特点有着深刻的认识,对具体作品的优缺点能够准确把握,深入剖析。他的评论文章实事求是,不尚空谈,有的放矢,鞭辟入里,深受同行的推崇和剧作家的敬重,对于剧目的打磨,精品的宣传,人才的培养,都发挥了不可忽视的作用。

让我感受最深的,还是他的戏剧批评能够实现一种从戏剧观赏深入到艺术体验,从艺术体验上升到人性观察,从人性观察进入到艺术哲学思考的质的飞跃。在许多文章中,他的思考,既揭示了艺术的本质内涵,价值功能,又与中华民族的文化传统相通,与当下的创作现实状况相连,不但表现出批评家的睿智和勇气,而且处处充盈着联系实际的实践精神,体现出作为一个批评家的社会担当。当然,我们在他的论述中,能够明显地感受到一些先哲大师对他的影响,但是,一些看似已有的理论观点,在他的笔下往往却能翻出新意,并丰富鲜活起来,给人以深刻的哲学启迪和无穷的艺术遐思。

安忍的文风很朴实。读他的文章,感觉不到文辞的炫耀,感觉不到知识的卖弄,只觉得像一位挚友在与你进行一场有关艺术的平等探讨和心灵对

幕外戏谭

话,娓娓道来,深入浅出,纯朴无华,韵味无穷。尤其是对一些艰涩的理论问题,能抽丝剥笋,层层深入,使你在不知不觉中抵达核心,得到思想启迪,享受到阅读的乐趣。

评论接地气　剖析见真知
——评胡安忍戏剧评论集《从人性出发》
苗晓琴

我参加文艺工作后,青少年时代主要是从事戏剧表演。后来,由于工作变化,逐渐转向戏剧创作、研究和编辑。虽然都属于戏剧这个大的领域和范围,但具体工作性质却相差很大,对本人文艺素养、理论水平的要求也不一样。为了更好地适应本职工作的需要,我利用业余时间陆陆续续读了一些关于文艺创作和研究方面的著作,想对艺术创作尤其是戏剧创作和研究的规律有所认识,同时也借此提高自己的艺术素养,增强艺术判断和艺术创造的能力,更好地完成戏剧编创和杂志编辑工作。但是,坦率地说,令人失望者居多。原因是,大多数专家谈艺术创作,虽然文字洋洋洒洒,观点纵横捭阖,气势上压人一头,但读过之后,始终觉得过于艰涩,也过于神秘,有的甚至把原本可以用简单几句话说明白的事情,偏偏用复杂的方式去说,疙里疙瘩,绕来绕去,反而越说越让人感到糊涂。近读胡安忍先生的戏剧评论集《从人性出发》感到耳目一新,觉得观点鲜明,论述清晰,很容易接受与沟通。读完这部书,我心里闪现的第一个念头就是:这是一本很接地气的书,一本具有真知灼见的书。

《从人性出发》涉及戏剧创作的方方面面,内容十分丰富。谈论的话题,既有广度,又有深度。其中有专门谈戏剧创作宏观话题的,比如《守望秦腔》《转企改制语境下的舞台艺术创作》等等,眼光锐敏,观点新颖,联系实际,切中时弊,思考深邃。也有客观而细致地评析具体作品的,如《梨园说戏》(一、二、三、四),从文本的角度,讲戏剧规律,谈创作得失,实事求是,不遮丑,不溢美,具有很强的指导性。还有为同道朋友的书写的序言,比如《张自胜戏

剧文集序》等,殷殷之心,情深意切,十分感人。阅读这些文字,你可以感受到,在新的历史条件下,作者对艺术,尤其是对戏剧艺术,充满了作为一名戏剧评论家高度的使命感和责任心。该书最大的特色,就是能够紧密结合戏剧创作实际,探讨戏剧创作的特点和规律,守望属于艺术的那块精神家园。作者在艺术管理部门工作多年,曾主持或参与了很多剧目研讨会和剧本改稿会,独特的工作经历,丰厚的专业素养,使得这部书观点鲜明,具有极强的针对性和操作性。我想,它完全可以摆上艺术院校的课堂,作为戏剧专业大学生的实践参考书目。

读完这本书,我曾想,究竟是什么东西使得我对它如此情有独钟呢? 可以用十个字来概括:说真话,说实话,有的放矢。当初,我从朋友手里借到这本书时,心里很不以为然。首先是那题目——从人性出发,这些年,谈人性的东西太多了,谈得太空太滥了。令我没有想到的是,随着书本一页一页地翻过,侃侃而谈的讲述,平实中肯的评析,晓畅朴素的文风,优美简约的文字,竟渐渐吸引了我,一点点征服了我。一个时期以来,在艺术评论领域里,说空话,说假话之风,到处蔓延,对艺术事业的发展造成极大危害。《从人性出发》直面此风,指出其危害,这种对戏剧艺术的责任感、使命感令人感佩。我作为一名长期从事文化艺术工作的基层干部,接触得最多的就是戏剧。也正因为如此,在戏剧工作中让我困惑的问题也就特别多。比如,我们常常说要打造一部好剧,就一定要舍得投入。大家观念中的投入,首先是金钱;其次是借金钱以调动起来的人力物力,但是,尽管花费了巨大的财力和人力,精心打造一番,结果却往往不能尽如人意。那么,原因究竟在哪里? 读《从人性出发》这本书,一定会有所启发。相反,有些表演艺术团体,创作条件未必十分优越,却常常一部接一部地创作出优秀剧目。那么,原因又在哪里呢? 读《从人性出发》这本书,也许会找到答案。作者苦口婆心,反复告诫我们,创作优秀作品,一定要按照艺术规律办事。此话虽司空见惯,可长期以来,由于来自方方面面的干扰,做起来真不容易。

什么是艺术创作规律? 我们该怎样去遵循它和把握它呢? 当我读完这本书,才似乎领略到,"从人性出发",这只是作者经过浓缩后的经典句式。其真正内涵,可以延伸和概括出许多内容来。我理解,从人性出发,就是要从人最基本的物质生活欲望和精神追求出发,就是要从人最庸常、最平朴、

最鲜活的生存状态出发,就是要从个体生命合乎逻辑的行为举止和心理感受出发。从人性出发,就不能简单片面地从政策出发,也不能唯利是图的单纯从经济收益出发,不能从刺激旅游出发,更不能从某个领导的面子工程出发。我们从事的是艺术创作,从事的是精神实践活动,必须关注人,从人出发。精打细算的柴米油盐是生活,浪漫情怀的赏月吟诗同样是生活。但是抛除掉所有的形式而抽取本质,构成生活最核心的东西,依然是人自身。人为什么要围着柴米油盐转来转去?人为什么会有闲心去吟诗赏月?如果不紧紧抓住"人"这个最本质的内核去开拓和挖掘,所有的柴米油盐和吟诗赏月都将统统失去意义。戏剧作为主体性观念性最强的一门艺术,就是要通过柴米油盐、吟诗赏月诸如此类感性生活形态,将人的精神情感再现出来,供人观照。戏剧创作,一旦离开了"人",离开了对于人性的描写,无疑只剩下一纸苍白,走向失败。这就是我读这本书的最大收获。

胡安忍先生长期从事文化艺术管理工作。这种公务员身份,常常会衍生出两种人。一种是官气十足,在艺术作品的评判上,习惯于拿腔捏调,大而化之。另一种就是长期的艺术实践,切合艺术创作实际的深入思考,使其成为艺术方面的专家。他们谈论问题,不是置身事外,而是能够设身处地,实事求是,切中要害。胡安忍和他的《从人性出发》,就属于后者。在改革时代,他一直是站在专业的角度,批评艺术的庸俗化倾向,呼唤艺术回归本体,弘扬艺术精神,表现出作为一名艺术评论家应有的气质和勇气。

我深切地感到,《从人性出发》中收录的文章,显然不是来自单纯的书斋,更不是著者本人因为想树起自己的某种理论或者杜撰出自己的某些观点,从而使自己爆响出位而写文章。那些文章,或者是辅导基层创作人员的讲话,或者是作者从事剧本评审工作提出的审读意见,抑或是在艺术赛事中担任评委时,对某部剧作的赏析评论。所有文字,讲的都是真话,实话。这一点,非常难能可贵。因为这些点评和意见,必须认真面对,必须努力做到准确无误,否则,不仅会对创作人员形成误导,陷入费尽心力而无所收获的尴尬处境,更有甚者,而且会造成一部投资巨大的戏剧创作项目无端夭折。或许正是出于这个原因,胡安忍先生这些赏析和评论,都非常朴素,非常具体,对长处好就说好,对问题绝不遮掩。有的作品,他甚至是先谈问题而后才讲成绩的。这与当下某些评论家的评论文章相比,少了言过其实的拔高

吹捧和玄奥高深的咬文嚼字，多了切中要害的客观剖析；少了无根无际的高调大论，多了有的放矢地解决问题。抓住一部作品存在的主要问题，提出解决的意见和建议，切中问题和解决问题，对作者无疑有着很大的指导与帮助。这样的文章，应是水平中的至高，理论的至深。

我庆幸，在人的精神如此浮躁的时代，还能够读到《从人性出发》这样接地气的书。但愿我们的文艺研究、批评，尤其是戏剧评论专家们都要牢记邓小平同志在第四次文代会上的讲话精神，遵循习近平同志在文艺工作座谈会上指出的"要以马克思主义文艺理论为指导……对各种不良文艺作品、现象、思潮敢于表明态度，在大是大非问题上敢于表明立场，倡导说真话、讲道理"。在文艺创作和研究中切实遵循文艺规律，像胡安忍先生和他的《从人性出发》一样，从实际出发，从戏剧创作、表演的规律出发，真正从人民大众的需要出发，该肯定的就肯定，该批评的就批评，而不是因为顾面子脱离实际的吹捧拔高，或者出于某种个人原因打击压制，横加指责非难。这样，才能对作者和表演者有所裨益，才能对戏剧创作、表演起到积极的指导推动，使我们的戏剧事业不断提高创作、表演水平，不断繁荣兴旺，满足与丰富广大人民群众尤其是戏剧爱好者的精神文化需求，使戏剧事业在社会主义精神文明建设中发挥应有的、积极的作用。

七八级，我告别悲酸过去的人生驿站

——写在西北大学汉语言文学系七八级纪念入校40周年之际

我的童年很不幸。这倒不是我的亲人不爱我，而是我莫名其妙地患上一种随时都可能夺走生命的疾病：抽风。犯病时，那要命的一口气硬是吸不上来，憋得我弯下腰，在地上直转圈圈。这时候，母亲会一把搂住我，一只胳膊将我的头夹在腋下，另一只手捏一枚针，从我的人中深深刺进去。我于是"哈呀"一声，那口气便奇迹般的吸了上来。待我长大成人以后，时常寻思，我怎么会得上这个病呢？一个偶然的机会，我似乎找到了答案。原来，当时全国上下大炼钢铁，祖母常常在出了炉渣之后，等那暗红的炉渣不烫了，就把我包裹起来，放在上面取暖。我亲爱的祖母哪里知道，那温热的炉渣，让我身上暖和了，却使我将大量正在散发的煤气吸入体内。唉，"大跃进"，大人们疯了，我也跟上抽风。大约与此有关，我比同龄的孩子羸弱得多，动不动就感冒。一些洞达人生的人，偶尔会提出一个怪问题：人之将死，是什么感觉？我说我知道。那是一个甜蜜而痛苦的梦。我梦见自己走在一条狭长的小道上，迎面走来一个穿着黑色衣裤的老爷爷，推着一个过去农村常见的那种皮轱辘车子，车子两边放着两只柳编的长条筐子，筐子里放满令人垂涎欲滴的火晶柿子。老爷爷说："孩子，吃吧！"我竟狼吞虎咽地将那两筐柿子一口气吃光了。柿子真好吃，可吃完以后，我才感到肚子要爆炸了。我要死了。万幸的是，我又醒过来了。据说，发烧发到42摄氏度，人就去了阴间。那次（大约我10岁那年），连续一个星期，我发烧到41.5摄氏度。待我醒来的时候，我躺在炕上，感到炕是竖着的。迷迷糊糊中，我看见了我爷爷那张愁苦的脸。老人家把白酒倒在毛巾上，一遍一遍擦拭我的身体，为我降温。一次小小的感冒，竟然将我送到黄泉路上。也许前世未了情缘太多，我硬是

没过那奈何桥,没喝那孟婆汤。坏事也是好事,走过一次黄泉路,人生什么样的路也就都不怕了。

我自幼喜欢读书。这个受用一生的好习惯,缘于我父亲的影响。父亲在外地工作,一辈子教师生涯,每逢寒暑假,才能回家与我们相聚一回。20世纪60年代初,我在村头上小学,定期会收到父亲为我寄回的刊物,起初是版本较小的《红领巾》,后来是稍大开本的《儿童时代》,再往后就是与书本接轨的《少年文艺》了。这些读物,在我的文化启蒙阶段,无疑起了重要作用。遗憾的是,我年轻时尽管嗜书如命,但在那个特殊时期,真正应该去读的书,涉猎甚少。若干年后,我发现大凡在事业上有点成就的,是逆着时风,读了许多所谓禁书的人。我考上大学那年,父亲送给我的礼物是红塑料皮的《毛泽东选集》合订本。《毛泽东选集》我通读过,是好书,但好书似应更多。父亲生活在那个时代,具有那个时代的局限性,这不怪父亲。那时,我常常给父亲写信,父亲会在回信中,将我信中的错别字一一改过。我清楚地记得,我写"纸"字,常在"氏"下面加一点,父亲便用红笔将那一点圈住,拉到外面去。我不在父亲身边,但能够深切地感受到,父亲身处异地对我的那份亲情和牵挂。我自小到大,父亲好像只打过我一回。那是我不知要做什么事,向父亲要5块钱,父亲只给我2块,我不依,相持不下,父亲很生气,打了我一个耳光。我虽然满肚子委屈,过后还是深深地理解了父亲。我全家,爷爷,奶奶,母亲,我,加上弟弟和妹妹,六七个人的生活,基本上由他一人承担着。那时候的生产队,一个劳动日一两毛钱,全家人辛辛苦苦一年,不仅分不了红,而且还欠队上的。此后,我再没有向父亲伸手要过钱。我上了大学以后,父亲每月只能供给我5块钱。每每当我揣着那5块钱,坐在回学校的公共车上,一路禁不住泪水夺眶而出。当时,上古典文学课,用的教材是游国恩主编的《中国文学史》,为了省钱,我硬是没买这套书。古代文学考试前,我总找同学何锡章一起复习。这个小个子,人特好,特聪明,记性好,听他滔滔如流水般讲述答案,等于帮我把课文内容梳理一遍。

我的青少年时代,是在爷爷的影响下度过的。爷爷是被世事经怕了的那种庄稼人,一辈子似乎都在为自己能够活得像一个人而不懈努力。弟兄5人,他最小,人呼老五。早年,他的四个哥哥,有的病饿而死,有的惹了村霸挨了枪子,有的路遭土匪打抢被活活勒死,都没活过40岁。就他命大,活到

70多岁。他凭着自己的朴实和勤劳,挣得了一份殷实的家业,遇到解放,一倒手,又都入了社。但是,这份家业却给我的家庭戴上一顶富裕中农的帽子。富裕中农是个令人忐忑不安的阶层,在正常情况下,是不被信任的对象;在非常时期,会被怀疑为漏划富农或漏划地主。就是这顶富裕中农的帽子,在我的心灵罩上暗无天日的阴霾。记得上小学的第一天,母亲把我拉到她跟前,凄然地叮嘱我:"老师问你啥成分,就说是富裕中农!"我根本不知道富裕中农是什么意思,只是感到,母亲说的不是什么好事。母亲反复叮咛我,是否怕我说错了,落下个欺骗组织的罪名呢?那时我6岁,还未到会骗人的年龄。中学时代,我一度入不了团,老师明确告诉我,你家是富裕中农。学校开大会,总是选家庭成分是贫下中农的学生发言。看到贫下中农子弟扬眉吐气的神情,我自觉比他们矮了半截。我对他们是仰视的。

真正触动我魂灵的,是20世纪60年代末某天晚上的一件事情。半夜过后,我从深睡中突然醒过来,先是听到窸窸窣窣的声音,继而看到两个身影,那是爷爷和奶奶。他们把我往炕里面推,然后从我身下抽走铺在炕上的榆林毛毯,就一起出了房门。我悄悄爬起来,溜下炕,爬在窗子上,捅破窗户纸,看他们究竟干什么。啊,他们在后院墙角的猪圈里,挖了一个大坑,把那榆林毛毯塞进去,再用粪土埋上。当他们返身回到屋里时,我早躺在炕上假装睡着了。第二天,我家的箱箱柜柜就被来人贴上了封条。这时我才明白过来,我家最为值钱的东西,大概就是那条榆林毛毯了。爷爷奶奶怕被没收了,就把它藏在猪圈里了。事后,家里的封条又被揭去了,那条榆林毛毯又被爷爷奶奶挖出来,搭在太阳底下晾晒。看到这一切,我心里极其难受,开始低着头走路。

"文革"开始后,社会乱象,人人皆知。我爱读书,读书之路恰恰被堵实了。以前,爷爷再苦再累,向来是不让我干农活的。他要我潜心读书,将来能有个好前程,能走到人前去。现在,老人家有了某种预感,得让我干农活,不然,学上不成,落在农村反成个废物,岂不把我一生全毁了?于是,一字不识的爷爷,开始以他大半辈子的种田经验,为我启蒙。尤其是,老人家要让我知道,当农民,得能吃苦。我十三四岁那年,他有意让我随堂哥上北山拉煤。我哥俩一人一辆架子车,哥哥拉800斤,我拉500斤。家离煤矿120里路,空车一天上去,重车两天返回。返回的那天早上,我们在煤场选了煤,把

幕外戏谭

架子车拉到煤矿的街道上,就去吃早点。体力活,得吃好点。我们没有吃自带的干粮,在街边小店吃了一顿豆浆油条。这是我有生以来第一次吃到豆浆油条,豆浆油条合在一起原来是那么好吃,多年以后,我时常吃豆浆油条,再也没有吃出那个镌刻于心的味道来。拉着沉重的煤车,中途需翻越一道大沟,一下一上,约十里路程。翻过沟后,我早累得昏天黑地了。哥哥在前面,像头老黄牛,永不停歇地走着。我俯下身子,紧紧地盯着他那不断晃动的后背,双腿吃力地蹬着路面,汗水顺着满脖子往下淌。傍晚时分,我们歇息在路边的一家车马店里。放好车子,就在车马店的露天院子,我一倒头就沉沉地睡死了。次日一大早,哥哥叫我起来,硬是摇不醒我。我也弄不清我是怎么继续上路的,离家还有 10 多里路的时候,我实在拉不动了。我想到《钢铁是怎样炼成的》,想到奥斯特洛夫斯基,都无济于事。我真想一头栽进路边的沟渠里,永远不再起来。哥哥拿出一条绳来,把我的车子和他的车子连在一起。这样,他就等于拉着两辆车。我哭了,哥哥是农民,农民其实比那些常常给农民讲道理的人要伟大得多!

在还保持着传统耕作方式的农村,当农民苦哇!岂止是我无时无刻不在想着离开农村,即使那些誓言扎根农村一辈子的人,其实比我更想离开农村。我的一个高中同学,在全公社大会上,表示要扎根农村干革命,其实,这样激进,不过是为了赢得组织的信任而已。事实是,就因为有一颗信誓旦旦的红心,他早早被推荐上了大学。每次推荐上大学,名额分到大队,我总是心潮涌动,满怀希望,一笔一画,认真填表。我在心里反复地检讨自己,我劳动成绩突出,搞棉花冷床育苗,籽棉亩产在当时曾经高达 320 斤。但到了由贫下中农评议之时,一股悲凉的情绪便漫过心头。我偷偷地藏在打麦场的山墙后面,眼巴巴地盯着坐在场面上的那几个贫下中农代表。他们衣服披在肩上,手持着长长的烟杆,一副神圣而肃穆的样子。我的心几乎提到嗓子眼上,中国高等院校的大门就由他们把守着,我辈的人生命运就攥在他们的手里。会议的结果是明摆的,我是不会被提名的。不是我表现不好,而是这名额显然是贫下中农子弟的。我也不怨恨他们,因为他们必须履行他们的时代责任。

离开农村的另一个途径是参军。我曾经多么想成为一名革命军人,穿上那一身耀眼的绿色军装。爷爷似乎也企图通过改变我的身份,改换门庭。

如果我家的门楣上也钉上了"革命军属"的红牌子,谁还敢再说我家是富裕中农?参军入伍,大队干部就很关键了,因为招兵的来了,首先接触的就是大队干部。爷爷于是把大队干部请到家里,坐在炕上,备上酒菜,热情招待。在那年头,有能够招兵的机会,大队干部早留给本家的兄弟子侄了。他们坐在炕头,一副主人翁的姿态,一边吃喝,一边口若悬河地说东道西,貌似关心,实则应酬。我一年又一年陪着体检,末了总被淘汰掉。看着同村的青年人,一个一个带上大红花,敲锣打鼓地被送走,我钻在家里,实在无脸见人。村里有我一个中学同学,到部队做了营长,真令我羡慕不已。他每次回来探亲,都要找我聊天。他离家时间并不长,竟不会说家乡话了。他给我介绍部队的生活,说每天各种各样的肉菜、鸡蛋、牛奶、蔬菜、水果,应有尽有。看他眉飞色舞地说着,想想我自己,我羞得头都抬不起来。后来我上了大学,毕业到政府机关工作,他却转业到某企业做了个保安。奇怪的是,他从此与我断了来往。我忽然悟道,他原来找我,是能够在我身上感受到自己的不凡。现在不再来了,是因为我自身的变化,使他失去了这种优越感。唉,人啊……

农村也有相对体面的工作,就是当民办教师。这是我连想也不敢想的事情,因为那样的位置,根本轮不上我。多年来,爷爷对我只有一个期望,就是让我能够体面地站到人前去。可我生不逢时,看来要让爷爷失望了。老人家也似乎看清了这个结局,无奈地说:"爷爷老了!"他神情黯然,分明有满肚子的遗憾。1975年,经一位乡叔介绍,我到公社拖拉机站做了小小的出纳员,月薪12元。这对爷爷无疑是个安慰。我天生对数字麻木,根本就不是做出纳的料。整天看着账本,把手边的现钱数过来,数过去,结果还是短了50元钱。50元,不是个小数字,那是我四个月的工资啊!爷爷知道了,说:"短了就短了,咱补上。解放初,我是手持红缨长鞭,吆着高头大马,拉着新打的大车入社的。50元钱,没啥,只要人在正路上!"爷爷的话,让我受用了一辈子。

1977年,高考恢复,我的心情并不激动。高中毕业6年了,我已经是一个地地道道的农民,上大学的心早死了。后来又听说老三届的学生都可以应考,我也就跟着参加了。结果只差一点,名落孙山,因为我的数学只得了13分。也就是这13分,使我眼前突然一亮,看到了曙光。只差一点?我要

幕外戏谭

是把数学赶上去,不就没有问题了吗?我于是来了精神,调整思路,开始复习数学。有三四个月,我每天晚上12点以前没有睡过觉。蜡烛一根接一根,熏得鼻孔都是黑的。就这样,功夫没少下,1978年高考,数学也才勉强得了40来分。谢天谢地,就是这40来分,成全了我。那天,我像小偷似的,溜进公社的小邮政所,只见那张放邮件的桌子上有一封信。我一看,是西北大学寄给我的。我迅速地把信揣在怀里,冲出门一路跑回家里去,先把这个天大的好消息告诉爷爷。爷爷把那封信拿在手上,反复看了看,狐疑地对我说:"给我念念,里头说的啥!"我打开信封,就给他念,无非是入学注意事项之类的话。爷爷听完,在烟布袋里面挖满一锅烟,用力擦着火柴,点燃叼在嘴上,不再说话,走出去了。我发现,爷爷佝偻的腰板,硬朗了许多。

就在我考完试,等待消息期间,风闻公社要处分我。我这才想起来,离高考只剩下两个月的时候,公社组织挖排碱沟劳动大会战,抽调我去搞宣传。由于我面临高考,就没有上工地去,惹恼了公社主管领导。我一直忐忑不安,生怕把刚刚能站在人前的出纳员这份工作给弄丢了。可是,当我收到大学录取通知书以后,这个顾虑瞬间也就随之消失了。我忽然感到,我也有硬气的时候。

我入校后不久,有一天,班长聂益南同学为我传话,说爷爷去世了。我匆忙赶回老家,只见爷爷静静地躺在床上,像是睡着了。我由于悲伤过度,便没有了悲伤。我想向爷爷说点什么,可什么也说不出来。他是否觉得,我上了大学,已经能站到人前去了,自己应该走了?他为了家族的颜面,为了自己以及自己的后人能活得像个人样,拥护共产党,热爱毛主席,维护集体利益,乐于扶危帮困,人们理解他吗?爷爷的葬礼很隆重,全村的人,甚至包括邻村的人,都来为他送葬。人们都说,他是个大好人。人们还说,他有一个好孙子,上了西北大学。他可以走了,随着过去的那个时代一起走了。

……

自从1982年毕业离校之后,从毕业20年起热心的班长每隔10年,便组织一次同学聚会,至今已组织过两次。前两次,我因故没能参加。这一次是纪念进校40周年,我无论如何是必须去的。聚会的前两天,我回家看望已经奔90岁高龄的父母,向老父亲说了我有一个纪念入校40年的同学聚会。老父亲询问我,你的同学都在干什么。我就我所知道的,一一告诉他。末了,

我突然意识到,我的同学,有当部长的,有当局长的,有当教授的,有当校长的,有当总经理的,还有留洋的,更有把生意做大做强的……个个都是各个领域的精英。一种从未有过的自豪感从我心头油然而生。由于自小恶劣的生存环境,我养成了卑下而仰视他人的性格。现在,我竟然能够与这样一个卓越的群体结缘,真是人生一大幸事。我从我的大学同学身上,感受到一种做人的尊严。我回到家里,一时又觉得有些凄然,有些伤感。我原本是个什么样的人儿啊!不是1978年高考,我的人生道路将不堪设想!

七八级,西北大学汉语言文学系七八级,你是我告别悲酸过去的人生驿站,是我走向新的人生的起点。

2018年11月3日于西安高新区望庭国际寓所

注:在本书即将付梓之际,谨以此文代替作者小传